JEUX DE L'ENFANCE
ET
DE LA JEUNESSE,
CHEZ TOUS LES PEUPLES.

BARNICAUD REL.
fait venir de papier pour la porte
d'instantité en 1806 ; prix, 2ᶠ 5ᶜ l'ouvrage
et 1ᶠ 25ᶜ la reliure de papier.

DICTIONNAIRE
DES
JEUX DE L'ENFANCE
ET
DE LA JEUNESSE

CHEZ TOUS LES PEUPLES.

PAR Jean F. A..Y.

Cito rumpes arcum, semper si tensum habueris :
At si laxaris, cum voles, erit utilis.
PHÆD. Lib. III. Fab. XIV.

A PARIS,

Chez H. BARBOU, rue des Mathurins.

1807.

A MONSIEUR N**,
PENSIONNAIRE
AU COLLÈGE DE ***.

Mon cher ami,

Vous serez peut-être étonné de ce qu'après vous avoir tant de fois exhorté, à répondre aux soins vigilants des Maîtres éclairés qui dirigent vos études, et à mettre à profit le temps de votre jeunesse, pour acquérir des connoissances qui vous seront utiles pendant toute votre vie, je vous dédie aujourd'hui un Traité de tous les jeux de votre âge. Vous croyez trouver de la contradiction dans ma conduite; mais elle n'est qu'apparente, ou plutôt, il n'y en a aucune. Vous savez que pour réussir, même dans les travaux d'esprit, il faut une

certaine force de corps, et qui peut la donner mieux que les jeux d'exercice? Je vous l'ai dit plus d'une fois, l'enjouement et la gaieté, pourvu qu'on sache y mettre des bornes, sont, dans la jeunesse, un meilleur symptôme, que la gravité, l'air sombre et triste, et le dégoût pour toute espèce d'amusement. Vous avez remporté des prix dans toutes vos classes, et j'ai été témoin moi-même de tous les applaudissements que vous venez de recevoir dans l'exercice, qui a terminé cette année vos travaux littéraires. De nouvelles couronnes en ont été le prix; et avec quelle joie n'êtes-vous pas allé, pendant les vacances, les déposer dans le sein d'un père tendre et d'une mère chérie. Les divertissements de tout genre qu'ils se sont empressés de vous procurer, avoient d'autant plus de charmes, qu'ils étoient devenus pour vous des délassements nécessaires. Ce temps vous a paru court. Bientôt il a fallu faire des adieux qui vous ont coûté quelques larmes; mais vous avez su vous

faire une raison, et pour mériter, une autre année, un accueil encore plus tendre, vous êtes rentré dans la carrière, et vous avez volé à de nouveaux combats, ou plutôt à de nouvelles victoires. Vous travaillez avec la plus vive ardeur; et persuadé que les jeux que l'on vous permet dans certains momens de la journée, ne servent qu'à donner à votre esprit une nouvelle vigueur, vous vous y livrez, lorsqu'il le faut, avec la même vivacité que vous vous appliquez à l'étude, lorsque le temps l'exige. Vous êtes bien éloigné de suivre le mauvais exemple de quelques-uns de vos camarades, qui n'ont que du dégoût pour l'étude, qui, après s'être occupés uniquement du jeu, finissent par être incapables d'aucune autre chose, et quelquefois même par ne plus trouver, dans leurs récréations, le plaisir qu'ils y cherchent. Le jour de la distribution des prix, que vous attendez avec la plus vive impatience, est pour eux un jour de punition et de supplice. S'ils soupirent après les

vacances, uniquement parce qu'elles amènent la cessation du travail, ils redoutent du moins le moment où un père désolé s'appercevra, malgré les excuses les plus frivoles, qu'ils n'ont point répondu à ses soins, et qu'ils ont perdu tout leur temps. La rentrée est pour eux la perspective de travaux pénibles et infructueux. Pour vous, imitez ces terres fertiles, que l'on voit couvertes de riches moissons, ou qui ne se reposent que pour en produire de plus abondantes.

C'est par-là que vous mériterez la tendresse de vos parents, l'estime et l'amitié de tout le monde, et en particulier de celui qui est

Votre etc.

J. F. A-Y.

PREFACE.

PRÉFACE.

L'ESPRIT de l'homme ne peut pas être dans une contention perpétuelle. Si les cordes d'une lyre, ou celles d'un arc, disoit Anacharsis, étoient toujours tendues, elles se romproient bientôt. Le sage Esope, comme on le voit dans Phèdre, se servit de cette allégorie ingénieuse, pour prouver que l'homme a besoin de prendre quelque relâche, et pour se justifier lorsqu'on le surprit jouant aux noix dans les rues, au milieu d'une troupe d'enfants. « Si on exige, dit Sénèque, que les
» terres soient toujours en rapport, on les
» épuisera à la fin par cette fécondité non in-
» terrompue. Il en est de même de l'esprit;
» un travail, sans interruption, en émousse
» toute la force ; au lieu qu'un peu de relâche
» et de récréation lui rend ses forces épuisées. »
Le jeu est donc nécessaire à l'homme, et il l'est aux animaux mêmes, pour entretenir l'agilité de leurs corps, et la souplesse de leurs membres. Les oiseaux se jouent dans le vague des airs ; les poissons, dans les fleuves et dans la mer ; les quadrupèdes et les reptiles, sur la terre.

Nous diviserons cette Préface en plusieurs paragraphes.

§. I. *De l'utilité du jeu pour les enfants.*

LES jeux paroissent encore plus nécessaires aux petits des animaux. Les jeunes poulains

s'exercent dans la plaine ; les petits chiens folâtrent ensemble sous les yeux de l'homme, et les lionceaux dans les forêts. Ils essaient les uns et les autres leurs forces naissantes, et déploient la vigueur de leurs jarrets et de toutes leurs articulations.

Les enfants jouent ensemble pour les mêmes raisons. Plusieurs de leurs jeux ne diffèrent en rien des ébats que nous voyons prendre aux petits des animaux ; et ce sont précisément ceux qui sont les plus propres à fortifier le corps, c'est-à-dire, cette partie d'eux-mêmes qui leur est commune avec les êtres qui n'ont point la raison en partage. D'autres jeux annoncent déjà, dans les enfants, une supériorité sur les autres animaux, qui a une source bien plus noble qu'une plus grande perfection dans les organes corporels. Il n'est pas impossible de voir quelques petits animaux, dans certaines espèces, imiter dans leurs sauts, dans leurs courses, et dans ce que nous avons appelé leurs jeux, quelques mouvements et quelques actions dont ils ont pu avoir des exemples devant les yeux ; mais ces imitations, assez imparfaites, ne sont jamais accompagnées de toutes les circonstances que l'on apperçoit dans les jeux des enfants. Pour ce qui est de l'invention, pourra-t-on jamais trouver dans les petits animaux rien qui en approche ; puisqu'ils sont privés du principe de l'invention, qui ne peut être que celui du raisonnement ?

§. II. *Les jeux des enfants sont souvent, pour le fonds, les mêmes chez tous les peuples.*

Ainsi, l'enfant seul invente de nouveaux jeux ; ajoute à ceux qu'on lui apprend, ou y fait des changements dictés, tantôt par la raison, tantôt par la fantaisie, et presque toujours dans la vue de diversifier ses amusements. Il faut convenir néanmoins que pour le fonds, les jeux des enfants, ou du moins presque tous leurs jeux, ont été les mêmes dans tous les siècles et chez tous les peuples. Au milieu des révolutions sans nombre qui ont bouleversé l'univers, l'enfance, comme on le verra dans ce Traité, n'a presque rien changé dans ses principaux amusements, et peut-être en a-t-elle été plus heureuse. Les jeux des enfants, du peuple sur-tout, sont les mêmes à Paris, à Londres, à Pétersbourg, au Caire, à Constantinople, à Ispahan et à Pékin ; et, ce qu'il y a de plus étonnant, ces jeux sont absolument les mêmes que ceux qui amusoient les enfants dans les rues de Cusco sous les Incas, à Bagdad sous les Califes, dans Rome, dans Memphis, dans Athènes et dans Persépolis. Il est aisé de s'en convaincre par les Relations des voyageurs, et par la lecture des anciens auteurs, sur-tout des Lexiques ou Dictionnaires grecs de Pollux, Suidas et Hésychius, et des commentateurs d'Homère et d'Aristophanes. Dans l'explication que nous donnerons d'un très-grand nombre de passages des auteurs grecs et latins, on se convaincra qu'il n'y a que les noms des jeux qui soient

changés; et même cette différence, occasionnée par la diversité des langues, et par une suite des mutations continuelles qu'elles éprouvent, n'a pas toujours été aussi universelle à l'égard des jeux, qu'à l'égard de toutes les autres choses; puisque plusieurs jeux conservent encore leurs noms primitifs, et que d'autres portent le même nom chez plusieurs peuples.

§. III. *Les jeux d'exercice conviennent davantage à l'enfance.*

Nous avons dit que le principal but des jeux des enfants étoit d'exercer le corps; il n'est donc pas étonnant que la plus grande partie de ces jeux soient des jeux d'exercice. Une remarque qui n'est pas moins importante à faire, c'est qu'à mesure que l'enfant avance en âge, que sa raison se déploie, et que les passions se déclarent, ses jeux prennent un autre caractère, et pour ainsi dire, une autre teinte.

Quand son ame est aussi pure qu'un ciel sans nuages, ses jeux ne respirent que la candeur et l'innocence. Le tableau qu'ils offrent est intéressant pour l'ame sensible; et il n'est pas surprenant qu'un des Prophètes (Zacharie, Chap. VIII, 5), pour peindre dans le style oriental le bonheur dont on jouira dans la Jérusalem céleste, dise : « Les rues de Sion » seront remplies de petits garçons et de » petites filles, qui joueront dans les places » publiques. » Ce trait de pinceau contraste

d'une manière touchante avec celui qui précède immédiatement : « On verra dans les
» places de Jérusalem, des vieillards et de
» vieilles femmes, qui auront un bâton à la
» main pour se soutenir, à cause de leur
» grand âge. »

Les jeux de ce premier âge méritent peut-être seuls le nom de jeux. Ils sont aussi innocents que l'ame d'un enfant ; ils ne sont point accompagnés de remords ; et la jeunesse peut s'y livrer avec une joie d'autant plus naïve, qu'elle n'a jamais à rougir de ces mêmes jeux. Les enfants ne jouent point par politique ; ils ne préfèrent point un camarade plus distingué par sa naissance ou par son habit ; ils ne jouent point par intérêt, et ils ne connoissent les jeux de hasard que lorsqu'un mauvais exemple les leur a fait connoître, ou lorsqu'eux-mêmes commencent à se corrompre, comme nous le verrons tout à l'heure. On leur reproche de trop aimer le jeu, et de lui sacrifier, lorsqu'ils le peuvent, les petits travaux et les études qu'on commence à exiger d'eux. Pour notre propre intérêt, craignons de les juger avec trop de sévérité : « Si un homme d'un âge mûr, dit
» Horace, s'amusoit, comme un enfant, à
» construire de petits châteaux, à atteler des
» souris à un chariot, à jouer à Pair ou non,
» à aller à cheval sur un bâton, ne diroit-on
» pas qu'il a perdu l'esprit ? Eh ! que dirions-
» nous si la raison nous prouvoit que, dans nos
» passions, il y a une puérilité mille fois plus
» grande ? » Cependant, je ne prétends pas les excuser entièrement ; mais ne doit-on pas en

conclure seulement, que les parents et les maîtres devroient mettre tout en usage pour leur faire aimer ces mêmes études, pour qu'elles devinssent un jeu pour eux, et pour qu'ils y fussent attirés par des motifs à la portée de leur âge. Alors le lieu où on les instruit, mériteroit à plus juste titre l'ancien nom qu'on lui donnoit : *Ludus litterarius*.

J'ai toujours été frappé d'une espèce de Réglement que Govea, principal de l'illustre Collège de Guyenne, où régentoient alors les Buchanan, les Muret, etc. avoit établi dans les basses classes. Le professeur dictoit une lettre, une syllabe, un mot, et ensuite une phrase entière, que les écoliers écrivoient sous sa dictée. Ils présentoient ce qu'ils venoient d'écrire au maître, qui le corrigeoit sur-le-champ. « S'il arrive, dit Govea dans les Ré-
» glements imprimés en 1583, comme cela
» est assez ordinaire, qu'outre ce qui a été
» dicté, l'enfant se soit amusé à faire sur son
» papier un petit bon homme, un chien, un
» cheval, un arbre, ou quelque chose de sem-
» blable, il ne faut point le punir pour cela,
» pourvu qu'il ait fait d'ailleurs ce que le
» maître a exigé de lui ; cela mène au dessin
» qui est très-utile à tous les hommes de tout
» état, et que les enfants de condition libre
» apprenoient avant toute autre chose, ainsi
» que Pline le rapporte, Liv. XXXV. »

Mais déjà les enfants, au sortir du premier âge, commencent à sentir eux-mêmes la nécessité d'exercer leur esprit, comme ils ont

exercé leur corps. De là plusieurs jeux où l'exercice du corps semble se partager avec l'exercice de l'esprit. De là même ces jeux où il paroît qu'on n'a eu en vue que ce dernier exercice seul; tels sont plusieurs de ces jeux qu'on appelle *Jeux de société*, qui ont encore un autre but, dont nous parlerons plus bas.

§. IV. *Le caractère des enfants se développe ou s'annonce dans le jeu.*

CEPENDANT le caractère propre à chaque enfant commence à paroître, se prononce quelquefois fortement, et semble souvent présager ce qu'ils doivent être un jour. Cyrus, élevé parmi des bergers, est élu roi par des enfants qui jouent ensemble, et il exerce l'autorité qu'il s'imagine avoir reçue, d'une manière si sérieuse, qu'on se voit obligé d'en porter des plaintes au véritable roi. Astiages fait venir Cyrus, lui demande raison de la sévérité dont il a usé envers de jeunes pâtres, ses camarades : « C'est que je suis roi, répondit-il, sans » se troubler. » Sa fermeté étonne Astiages, qui, après quelques informations, reconnoît que ce prétendu berger est son petit-fils.

Alcibiade, encore enfant, joue dans les rues d'Athènes, et ce qui lui sert de jouet, lui paroît si intéressant, qu'il refuse de se retirer devant un char qui alloit déranger son jeu. On le menace; il s'étend dessus : « Vous m'écra-» serez plutôt, s'écrie-t-il; » et l'homme qui conduisoit la voiture, est obligé de se détourner, et de céder à un enfant si opiniâtre, qui

un jour, devenu homme fait, ne voudra le céder à personne.

Sur le rivage de la mer, des enfants d'Alexandrie imitent les cérémonies les plus augustes de l'Eglise. D'une voix unanime, ils nomment évêque, Athanase, l'un d'entr'eux, et il remplit ses fonctions d'une manière qui n'a rien de puéril ; ce qui oblige le véritable évêque d'Alexandrie, qu'il doit remplacer un jour, à regarder comme valide un baptême, où il reconnoît qu'Athanase a observé sérieusement toutes les pratiques et toutes les cérémonies nécessaires.

On peut juger encore par les jeux des enfants, des bonnes et des mauvaises qualités qu'ils auront un jour : « Un homme riche de
» Canose, dit Horace, Sat. II, 3, avoit deux
» fils ; étant au lit de la mort, il dit à l'aîné :
» Mon cher Aulus, j'ai observé que, dans
» ton enfance, tu portois tes osselets et tes
» noix, sans attention, dans un pli de ta robe ;
» que tu les donnois ; que tu les perdois sans
» regret : et toi, Tibère, que tu les comp-
» tois ; que tu allois d'un air sombre les cacher
» dans des coins. J'ai craint dès-lors que vous
» ne donnassiez l'un et l'autre dans les deux
» excès opposés ; que vous ne fussiez, vous un
» Nomentanus (un prodigue), et vous un
» Cicuta (un avare). Je vous conjure donc
» tous les deux de prendre garde, vous de di-
» minuer, vous d'augmenter un bien qui,
» selon moi, doit vous suffire, etc. » C'est ce qui fait dire à Montaigne : « Il faut noter que

» les jeux des enfants ne sont pas jeux, et les
» faut juger en eux, comme leurs plus sé-
» rieuses actions. »

§. V. *Abus qui s'introduisent dans certains jeux.*
Des jeux d'attrape, et des jeux de société.

On voit régner d'abord entre les enfants une parfaite égalité. Si le jeu qu'ils ont choisi, exige qu'ils établissent des espèces de chefs ou de capitaines, le sort en décide; ou bien, ils se contentent de choisir celui qui le premier a proposé ce jeu à ses camarades. Bientôt quelques-uns se distinguent par la force ou par l'agilité du corps, par une plus grande intelligence, par un esprit plus inventif, par le talent de persuader, et d'amener les autres à l'exécution de ses petites volontés. Jusqu'ici, il n'y a pas grand mal; mais il arrive quelquefois que l'opiniâtreté, et la violence même, supplée au défaut de ces bonnes qualités, surtout quand on a affaire à d'autres camarades d'un caractère doux, lent et pacifique. Dans le jeu, que les Grecs appeloient *Basilinda*, et que nous nommons *la Royauté*, les enfants ont quelquefois tiré au sort; quelquefois tous les suffrages se sont réunis en faveur de celui qui excelloit dans ce jeu, ou qui l'emportoit sur ses camarades par quelque don, non de la fortune, mais de la nature. Il n'est pas aussi sans exemple qu'un enfant, qui n'avoit d'autre supériorité que la force du corps, en ait abusé, qu'il ait forcé, pour ainsi dire, les suffrages, et qu'il ait fait succéder une espèce de tyrannie à cette égalité précieuse qu'on avoit vu

régner jusqu'alors entre ses camarades. Devenu ainsi leur chef par artifice ou par violence, il n'use pas toujours de son autorité avec assez de sagesse et de modération ; et ses camarades, ou du moins quelques-uns, sont souvent les victimes innocentes d'un jeu, où loin de s'amuser eux-mêmes, ils ne font que servir de jouet à une partie des joueurs, et quelquefois même à un seul. De là ces jeux qu'on appelle *jeux d'attrape*, dont plusieurs, en prouvant qu'une partie des enfants qui y jouent, ont encore conservé l'innocence et la naïveté de l'enfance, indique déjà dans l'autre partie un commencement de corruption et de méchanceté.

Nous avons déjà parlé des jeux de société. Une partie de ces jeux consiste aussi dans l'exercice du corps, et se retrouve parmi les jeux des enfants, de qui elle a été même empruntée. Une autre partie, et c'est la plus nombreuse, a un but bien différent, et qu'il est nécessaire de développer ici. Les jeux de société succèdent ordinairement aux jeux du premier âge ; et on ne commence à y jouer que dans l'âge qui succède à celui de l'enfance. Alors la voix des passions commence à se faire entendre, et on aime à retrouver dans ses jeux ce qui peut retracer le langage de ces mêmes passions, et ce qui peut les flatter. Un enfant prend entre ses doigts une feuille de rose ; il replie les extrémités de cette feuille, et en forme comme un petit ballon, dont il frappe avec force ou sur sa main, ou sur son front. Ce n'est pour lui qu'un *clac-*

quoir; et son unique but, son unique plaisir est de faire le plus de bruit qu'il lui sera possible, avec cette espèce de petit pétard.

Chez les Grecs, la jeunesse, ou plutôt l'adolescence, jouoit à ce même jeu, mais dans une intention différente; et selon le bruit que faisoit cette feuille de rose, on tiroit un augure plus ou moins favorable pour le succès de ce que l'on desiroit. D'autres jeux, changeant pour ainsi dire de destination, servoient au même usage. En un mot, l'âge des passions fait naître des idées de bonheur ou de malheur, et jette l'esprit dans une espèce de superstition, choses absolument inconnues à l'enfance. Ces idées de bonheur et de malheur, jointes à l'esprit d'intérêt, ont produit les jeux de hasard, dont nous parlerons dans un autre paragraphe.

Il faut avouer aussi que dans plusieurs jeux de société, on n'a souvent d'autre but que d'exercer l'esprit. Tel est ordinairement le jeu des énigmes.

En général, nous ne parlerons des jeux de société, que lorsqu'ils sont en usage parmi les enfants. Dans plusieurs de ces jeux, on donne des gages; et l'exécution des ordres ou punitions pour retirer ces gages, devient assez souvent, pour l'adolescence, l'essentiel du jeu, et sa partie la plus intéressante. Ce n'est point là la marche de l'enfance. Le jeu même est ce qui l'amuse le plus; et la distribution des gages n'est pour elle qu'un nouvel amuse-

ment, qui n'est cependant regardé, par les enfants, que comme l'accessoire. Parmi eux, les ordres qu'on est obligé d'exécuter pour recouvrer ses gages, sont même d'une nature bien différente que les ordres qui se donnent parmi les joueurs d'un âge plus avancé. Enfin, la plus grande différence qu'il y ait entre les jeux de l'enfance et les jeux de société, c'est que dans ceux-ci, les personnes de l'un et de l'autre sexe se réunissent pour y jouer; tandis que dans les jeux de l'enfance, les jeunes filles jouent séparément, ainsi que les jeunes garçons, s'assortissant même pour l'âge, autant qu'il est possible. Cette différence en met une très-grande dans l'esprit de ces jeux, et dans leur forme même.

§. VI. *Des jeux de hasards, et combien ils sont dangereux.*

DANS ce Traité, nous ne parlerons point des jeux de hasards. Nous ne comprenons cependant pas, sous ce nom, tous les jeux où il entre quelque hasard. Nous prenons ce mot dans l'acception ordinaire, et nous entendons par-là ceux que l'intérêt seul fait jouer, qui sont la ruine des familles, et qui ne méritent pas même le nom de jeu; puisqu'au lieu de la joie et de la gaieté, on n'y voit régner que la tristesse, un silence morne, et souvent un affreux désespoir. Les jeux des enfants sont quelquefois intéressés; mais les enfants ne jouent guère aux jeux de hasard proprement dits, à moins qu'ils ne commencent à se corrompre, ainsi que nous l'avons déjà remarqué.

En général, le jeu est nécessaire pour délasser des fatigues de l'esprit; mais il y faut de la modération comme en toute autre chose; et Platon n'avoit point tort de punir sévèrement un de ses disciples, qui avoit joué avec trop d'ardeur: «Pourquoi, lui dit-on, punissez-» vous si sévèrement une bagatelle? Ce n'est » point une bagatelle, répondit-il, que de » s'accoutumer au mal. » Chilon, de Lacédémone, fut envoyé à Corinthe pour faire un traité de paix avec les habitants de cette ville. Il trouva les principaux d'entre eux occupés à jouer des jeux de hasards. Il se retira aussitôt: « Je serois fâché, dit-il, que mes conci-» toyens fissent alliance avec des joueurs. » Les habitants de Rhodes chassèrent de leur ville Hégésiloque, qui avoit introduit parmi eux les jeux de hasards. Aristote met les joueurs dans la même classe que les voleurs. Il regarde même les premiers comme plus coupables, en ce qu'ils dépouillent jusqu'à leurs amis, avec qui ils devroient, au contraire, partager leur fortune.

On peut voir dans Juvénal et dans d'autres auteurs, jusqu'où les Romains avoient poussé la fureur pour les jeux de hasards. Nos ancêtres, qui habitoient les forêts de la Germanie, portoient cette passion encore plus loin, comme on le peut voir dans Tacite. «La na-» ture, dit Cicéron, ne nous a point fait naître » pour jouer et pour nous amuser; elle nous » a destinés à quelque chose de plus grave, » et à des occupations plus sérieuses. Si nous » avons besoin de nous divertir un peu, le

» jeu ne doit être qu'un relâche. Nous devons
» le considérer comme un sommeil, qu'on
» ne doit prendre que lorsqu'on est fatigué,
» et lorsqu'on s'est acquitté de ses devoirs.
» Ce jeu ne doit point nous exposer à nous
» ruiner ou à nous déshonorer par quelque
» bassesse. La chasse, les exercices du Champ
» de Mars, voilà les exercices les plus hon-
» nêtes. » « Le jeu, dit Tertullien, est l'école
» du libertinage et de la fourberie, et les fruits
» qu'il produit sont la colère, le parjure, le
» chagrin, la dispute, le désespoir et la folie. »

§. VII. *De l'invention des jeux.*

C'est peut-être pour diminuer une partie de l'horreur que doivent nous inspirer les jeux de hasard, qu'on a prétendu que la nécessité les avoit fait inventer.

Les Lydiens, descendus de *Lud*, sont, dit-on, les inventeurs du jeu en général, en latin *Ludus*. Selon Hérodote, la famine se fit sentir chez ce peuple, gouverné alors par le roi Atyis. Comme le mouvement, l'agitation et les exercices du corps ne faisoient qu'augmenter le besoin de se nourrir, les Lydiens, *Ludim*, inventèrent les jeux de hasard, les dés, les osselets, etc. et autres jeux plus séden- taires qui épuisoient moins leurs forces, et qui en même temps faisoient diversion aux besoins qu'ils éprouvoient. Ils ne mangeoient que de deux jours l'un. Le jour où ils jeûnoient ne leur paroissoit point long, parce qu'ils le pas- soient à jouer. Ils vécurent ainsi pendant dix-

huit ans que dura la famine. Hérodote compte le jeu de Balle ou de Paume parmi les jeux qu'ils inventèrent ; mais il auroit produit un effet contraire à celui qu'ils se proposoient. Au reste, tout ce récit paroît fabuleux ; et Tertullien se contente de dire, avec plus de vraisemblance, que les Lydiens, venus d'Asie, s'établirent en Etrurie, et imaginèrent les premiers des jeux publics et des spectacles religieux, que les Romains empruntèrent d'eux, ainsi que le nom même de Jeux, *Ludi*.

Platon attribue l'invention des jeux de hasard à Thot, Egyptien, fils d'Hermès ou Mercure Trismégiste ; mais Eustathe, commentateur d'Homère, entend par les mots d'osselets et de cubes dont se sert Platon, une table sur laquelle, par le moyen de jetons, on calculoit les éclypses de soleil et de lune.

Une troisième fable plus répandue, et que l'on trouve dans Isaac Porphyrogénète et dans plusieurs autres auteurs grecs, est que Palamèdes fut l'inventeur des jeux de hasard. Leur récit paroît un peu calqué sur ce que nous venons de rapporter des Lydiens. Ils disent que comme les Grecs étoient fatigués du siège de Troie qui dura dix ans, et que souvent ils manquoient de vivres, Palamèdes, pour charmer les ennuis d'un si long siège, inventa plusieurs espèces de jeux sédentaires. Sophocles rapporte la même chose ainsi que Suidas, Cedrenus et Jean d'Antioche. Isidore de Séville est le seul qui prétende, mais sans autorité, suivant sa coutume, qu'un soldat grec, nommé

Aléa, inventa, pendant le siège de Troie, les jeux de hasard, *Alcam*.

On n'est point d'accord sur les espèces de jeux qu'inventa Palamèdes. Je n'ai pas besoin de dire que les cartes ne peuvent pas être mises de ce nombre. Ce jeu n'a tout au plus que trois ou quatre cents ans. C'est peut-être le plus ruineux de tous les jeux de hasard. On sent bien qu'il n'entroit point dans notre plan, de parler de ses différentes espèces, et nous nous bornerons à l'article *Cartes*, à donner l'historique de ce jeu, ou plutôt à en fixer à peu près l'époque. Revenons à l'invention vraie ou fausse de Palamèdes. Il est certain que les Grecs et les Romains jouoient à un jeu et peut-être à plusieurs jeux qui étoient une image de la guerre, et qui se jouoient sur une table. On se servoit de dés, *Tesseræ*, *Cubi*, dont les faces étoient marquées de différents points, et selon les points qu'on amenoit, on plaçoit certaines pièces qu'on appeloit *Pessoi*, et en latin, *Calculi*, *Latrunculi*. Ces jeux devoient avoir quelque rapport, non pas à notre jeu des Echecs, qui nous vient de la Perse ou des Indes, mais à notre jeu de Dames, ou à notre jeu de Trictrac. Les pièces que l'on faisoit avancer, étoient comme parmi nous, les unes blanches, les autres noires. Ovide et Martial en parlent en plusieurs endroits, et celui-ci nous apprend qu'elles étoient ordinairement d'ivoire. On jetoit les dés sur la table, ou avec la main, ou par le moyen d'un cornet, qu'on appeloit en latin *Turricula* ou *Fritillus*, et en grec *Pyrgos*. Il devoit y avoir différentes espèces de jeux ; de

là vient sans doute la différence dans la manière dont ils sont présentés dans les passages des auteurs, et l'impossibilité de décider si le jeu dont il s'agit dans tel ou tel passage, approche davantage de notre jeu de Trictrac, ou de notre jeu de Dames. Le P. Boulanger croit que Palamèdes inventa *Calculos*, c'est-à-dire, une espèce de jeu de Dames; que les Lydiens inventèrent *Tesseras*, ou les différents jeux de Dés; et qu'enfin les Egyptiens réunirent les uns et les autres dans une espèce de jeu astronomique. Tout cela est au moins fort douteux. Homère dit que les prétendants de Pénélope jouoient *Calculis* ou *Latrunculis*. Le mot dont il se sert est *Pessoi*, différent de *Cuboi*. Il paroît donc qu'ils ne se servoient point de dés, et que leur jeu ressembloit à notre jeu de Dames. En effet, Athénée nous apprend que ces prétendants étoient au nombre de cent-huit. Sur une sorte de damier, ils séparoient cinquante-quatre dames, par un espace, de cinquante-quatre autres opposées. Au milieu de cet espace, étoit une dame qu'ils appeloient *Pénélopé*. Le but des joueurs étoit d'emporter une des dames opposées. Cette explication d'Athénée est incomplette, en ce qu'elle ne nous apprend point ce que devenoit la pièce appelée *Pénélopé*.

§. VIII. *Que plusieurs grands hommes ont pris part aux jeux de l'enfance.*

CES détails nous ont paru nécessaires pour expliquer certains passages des auteurs latins, que nous pourrions être obligés de citer. Mais

nous le répétons, les jeux d'exercice composeront la plus grande partie de ce Traité; et, autant qu'il nous sera possible, nous nous renfermerons dans les jeux de l'enfance. Des hommes avancés en âge n'ont point rougi d'y prendre part. Ils trouvoient dans ces jeux enfantins, un délassement plus propre à rétablir leurs forces épuisées par des occupations sérieuses et pénibles. Ils pouvoient le faire aussi, soit par l'intérêt que leur inspiroit la joie franche des enfants en général, soit par complaisance pour quelques enfants en particulier, dont ils pouvoient être les pères, les tuteurs ou les gouverneurs.

Agésilas, roi de Lacédémone, pour amuser son fils encore enfant, se rend enfant avec lui, et on voit ce grand prince aller à cheval sur un bâton, et dire à un ami qui en paroît étonné : « Pour me blâmer, attendez que vous » soyez père. »

On raconte quelque chose d'assez semblable du bon roi Henri IV. L'ambassadeur d'Espagne le surprit un jour portant sur son dos le petit César de Vendôme (d'autres disent le jeune Dauphin, depuis Louis XIII), qu'il aimoit tendrement comme tous ses enfants. « M. l'am- » bassadeur, lui dit le roi, êtes-vous père ? » Sur sa réponse affirmative : « En ce cas, ajou- » ta-t-il, je vais continuer. »

Péréfixe remarque qu'il ne vouloit pas que ses enfants l'appellassent *Monsieur*, « nom qui » semble, dit cet historien, rendre les enfants

» étrangers à leur père, et qui marque la servi-
» tude et la sujétion; mais qu'ils l'appellassent
» *Papa*, nom de tendresse et d'amour. » Je
n'oserois même blâmer l'usage assez ordinaire
que de très-petits enfants tutoient leur père et
leur mère. Mais à mesure qu'ils avancent en
âge, il me semble qu'il est nécessaire de les
accoutumer à un respect qui, sans exclure le
sentiment de l'amour, les dispose à cette obéis-
sance qui doit être un de leurs premiers devoirs.
Il est dangereux de prolonger cet usage, et il est
au moins très-ridicule de voir de jeunes gens et
de jeunes demoiselles, dans l'âge de l'adoles-
cence, et quelquefois même au-delà, continuer
de tutoyer leur père et leur mère. Cet abus règne
plus à Paris que par-tout ailleurs, et peut-être
est-ce une des raisons qui font que plusieurs
parents se plaignent aujourd'hui, que la jeu-
nesse secoue d'assez bonne heure ce qu'elle ap-
pelle le joug de l'obéissance.

Le vaillant Scipion l'Africain, et le sage
Lælius jouoient ensemble, au rapport d'Ho-
race, tandis qu'on préparoit les légumes qui
devoient faire leur repas. Souvent ils s'amu-
soient à ramasser des coquilles sur le bord de
la mer. Auguste jouoit souvent aux noix avec
les jeunes princes, ses petits-fils.

Cosme de Médicis, surnommé le Père de la
Patrie, est interrompu au milieu de son con-
seil par son fils âgé de quatre ou cinq ans.
L'enfant, ayant une petite flûte à la main,
s'avance vers lui : « Mon papa, lui dit-il,
» accommodez-moi donc ma flûte. » Le père

fait avec complaisance ce que son fils souhaitoit; et celui-ci étant sorti, Cosme dit à ses conseillers: « Je suis fort heureux qu'il n'ait » pas exigé de moi que je lui jouasse un petit » air; je n'aurois pu m'en dispenser. »

Un grand philosophe du siècle de Louis XIV, le P. Malebranche, ne trouvoit pas de meilleure diversion à ses profondes méditations, que de jouer avec les enfants de chœur de la maison de l'Oratoire. L'immortel Racine n'étoit jamais si content que lorsqu'il pouvoit venir passer quelques jours avec ses enfants. En présence même des étrangers, il osoit être père. Il étoit de tous les jeux de sa petite famille. Souvent il formoit avec elle des processions enfantines, dans lesquelles ses filles étoient le clergé; un de ses fils, le curé; et l'auteur d'Athalie, chantant avec eux, portoit la croix.

Tout ce que nous avons dit dans cette Préface, suffira peut-être pour persuader que les jeux des enfants ne sont pas indignes de l'attention du sage. On y trouve souvent un tableau de la vie humaine; et quelques-uns de ces jeux ont fourni ou des images, ou des réflexions morales à plusieurs poètes, et même à plusieurs philosophes, tant anciens que modernes. Nos fabulistes ont su en tirer parti, et nous avons rapporté les fables où il nous a paru qu'ils avoient bien réussi dans la peinture de quelque jeu de l'enfance, et dans la moralité que ce jeu leur avoit fourni.

AVIS IMPORTANTS.

1°. Les enfants sont priés de passer la liste suivante, ainsi que les détails scientifiques que plusieurs jeux en usage chez les Grecs et chez les Romains, nous ont paru exiger pour éclaircir quelques passages des auteurs anciens.

2°. Nous pouvons avoir, ou omis certains jeux, ou n'avoir point connu quelques circonstances particulières aux différentes provinces ou aux différents colléges. Nous prions les jeunes gens qui auroient remarqué quelques omissions ou quelques erreurs, de vouloir bien faire passer à l'imprimeur leurs corrections ou additions, dont nous promettons de faire usage dans une seconde édition. Nous prévenons encore que nous ne nous adressons ici qu'à ceux d'entre eux qui, sans avoir négligé l'essentiel de leurs études, ont mis, dans leurs récréations, la même ardeur qu'ils ont mise dans leurs travaux littéraires ; qui ont été *les rois* (voyez *Basilinda*) dans leurs jeux comme dans leurs classes, et qui, enfin, ont été persuadés que le véritable usage du jeu, étoit de rendre à l'esprit toute sa force et sa vigueur :

Sic ludus animo debet aliquando dari
Ad cogitandum melior ut redeat tibi.
 Phædri, Lib. III, Fab. 4.

En un mot, nous conseillons à la jeunesse d'imiter le jeune *du Guesclin*, écolier de rhétorique,

au collége de Beauvais, âgé de treize ans, qui se fit applaudir de tous les auditeurs, dans un exercice qu'il soutint le 26 juin 1739, sur le latin, le grec et l'hébreu. M. Rollin qui l'interrogea sur cette dernière langue, observa, en finissant, qu'on pourroit être tenté d'accuser ses maîtres d'indiscrétion, et de croire qu'ils excédoient cet enfant de travail; mais il ajouta qu'il savoit par lui-même qu'il ne perdoit pas un moment de récréation, et qu'il se livroit au jeu d'aussi bonne grace qu'à l'étude.

3°. Nous avons suivi nous-mêmes le conseil que nous venons de donner; et on doit être bien persuadé que la composition de cet ouvrage n'a été, pour nous, qu'un délassement et une récréation, au milieu de travaux plus pénibles et d'études plus importantes.

OUVRAGES CITÉS,

OU QUI ONT ÉTÉ CONSULTÉS.

ANCIENS.

JULII POLLUCIS Onomasticum, gr. et lat. cum notis varior. Edidit Tib. Hemsterhuis. *Amst.* 1706, 2 *vol. in-folio.*

HESYCHII LEXICON, gr. lat. cum notis varior. Studio Jos. Alberti. *Lugd. Bat.* 1746, 2 *vol. in-folio.*

SUIDÆ LEXICON, gr. lat. studio Ludolphi Kusteri. *Cantabr.* 1705, 3 *vol. in-folio.*

EUSTATHII Comment. in Homerum, gr. *Romæ*, 1542, 4 *vol. in-folio.*

ARISTOPHANIS Comœdiæ, gr. lat. ex recens. Ludolphi Kusteri. *Amst.* 1710, *in-folio.*

VIRGILIUS.
HORATIUS.
OVIDIUS.
MARTIALIS.

Modernes.

Hieronymi Mercurialis de Arte Gymnasticâ. *Venetiis*, apud Juntas, 1573, *in-4°*.

Joannis Meursii de Ludis Græcorum. *Lugd.-Bat.* Elzevir, 1622, *in-8°*.

Danielis Souterii Palamedes, ibid. cod. anno.

De Ludis privatis ac domesticis veterum, Julii Cæsar. Bulengeri Soc. J. *Lugduni*, 1627, *in-8°*.

De Ludis Orientalibus libri duo, etc. congessit Thomas Hyde, etc. *Oxonii*, 1694, 2 *vol. in-8°*.

Voyage aux Isles de l'Amérique, par le Père Labat. *Paris*, 1722, 6 *vol. in-12*.

Mémoires du chevalier d'Arvieux, par le même. *Paris*, 6 *vol. in-12*.

Mœurs des Sauvages Américains, par le Père J.-F. Lafitau. *Paris*, 1724, 2 *vol. in-4°*.

Et une infinité d'autres Ouvrages, tant anciens que modernes.

DICTIONNAIRE

DICTIONNAIRE

DES JEUX DE L'ENFANCE

ET

DE LA JEUNESSE,

CHEZ TOUS LES PEUPLES.

A.

ACINETINDA. Ce jeu consistoit, ainsi que l'indique ce mot grec, à se disputer à qui resteroit le plus long-temps dans la même place, sans se donner aucun mouvement. *Voyez* POLLUX.

Ce jeu paroît contraire à la nature des enfants, qui sont, pour ainsi dire, le mouvement perpétuel. Il est à croire ou qu'ils n'y jouoient pas souvent, ou que le jeu ne duroit pas long-temps. Ils devoient y paroître aussi empruntés que dans l'espèce de jeu où ils se disputent à qui restera le plus long-temps sans rire. Ce doit être pour les jeunes gens comme un tour de force, et la nature en eux doit pâtir. Aussi, je ne vois pas que ce jeu ait pris chez les autres peuples, et sur-tout chez les François.

Socrate auroit sûrement remporté le prix à ce jeu, s'il est vrai, comme le dit Aulu-Gelle, qu'il se tenoit quelquefois un jour entier debout, dans l'attitude d'un homme rêveur, immobile, sans fermer les paupières, ni détourner les yeux du même endroit.

ACROCHIRISME. Ce mot grec signifie *extrémité des doigts*. C'étoit une espèce particulière de lutte, où l'on ne se poussoit que du bout des doigts, et où il étoit défendu de se prendre à brasse-corps.

AIGANEA. C'est un des quatre jeux dont parle Homère : « Les prétendants de » Pénélope, dit-il, s'exerçoient devant le » palais d'Ulysse au disque et à lancer des » traits. » C'étoit une pique longue et légère que l'on nommoit ainsi, parce qu'on s'en servoit à la chasse des chèvres sauvages. Les Romains l'appeloient *Tragula* pour la même raison : *aix*, *aigos*, signifie chèvre, et *tragos*, bouc.

AMILLA. *Voyez* OMILLA.

ANACROUSIA. *Voyez* BALLE.

ANCOTYLÉ. C'étoit encore un jeu des Grecs. On attachoit à un enfant les mains derrière le dos. Un de ses camarades pla-

çoit ses genoux dans les mains ouvertes du premier, qui le portoit ainsi comme à cheval. Le cavalier fermoit avec ses mains les yeux de celui qui le portoit, et dont il dirigeoit la marche. Ce jeu, que les enfants d'Athènes nommoient *Ancotylé*, s'appeloit ailleurs *Ephedrismus*, et quelquefois *Hippas*. C'étoit, à quelques différences près, notre *Cheval fondu*. Quelques-uns aiment mieux lire *en cotylé, in cavitate, in genu.*

ANGUILLE. On appelle *anguille* un mouchoir roulé de manière qu'il forme une espèce de corde ou une anguille. Pour cet effet, on le plie en triangle, et on roule deux côtés, dont on tient ensuite les deux extrémités de la même main. Les joueurs se placent debout, en rond, et se regardant. Chacun met une main derrière lui. Un des joueurs fait le tour en dehors, tenant en main une anguille, qu'il remet à qui bon lui semble, et quelquefois il continue son chemin, pour qu'on ne devine pas s'il l'a remise. Celui qui l'a reçue, frappe son voisin à droite, qui fuit, et qui est frappé jusqu'à ce qu'il soit revenu à sa place. Celui qui a reçu l'anguille, la remet à un autre, aux mêmes conditions et aux mêmes charges. Chez les Grecs, les enfants avoient un jeu à peu près semblable; mais ils se servoient d'une corde au lieu d'anguille.

On se sert aussi de l'anguille dans un

un autre jeu, qu'on appelle quelquefois *le Jeu des voleurs* ou plutôt *du voleur*. Plusieurs enfants armés d'anguilles, tournent leur visage contre un mur. Un de leurs camarades va se cacher. Les autres sortent ensuite de cette espèce d'embuscade et vont à la découverte. Lorsqu'il est trouvé, on le ramène au camp à grands coups d'anguilles. Ce jeu amuse beaucoup les enfants; mais il n'amuse guère leurs mamans ou leurs maîtres, qui se plaignent, avec raison, que ces anguilles sont presque toujours autant de mouchoirs déchirés.

En Italie et en Espagne, les enfants font aussi des espèces d'anguilles; mais ils les remplissent de sable ou de cendre. Ils s'en servent pour frapper sur le dos ou ailleurs, ceux qui ont fait quelque faute au jeu; ce qu'ils appellent *Sabulare*, d'où est venu notre mot *sabouler*. En Italie, ces anguilles étoient autrefois une peau d'anguille remplie de sable; et on a quelquefois abusé bien cruellement de cette arme, d'autant plus dangereuse que ses coups ne laissent point de meurtrissure. *Voyez* Poire *et* Mouchoir.

APHENTIDA. Ce jeu étoit en usage chez les Grecs. Il consistoit, selon Pollux, à jeter une coquille ou un palet dans un cercle qu'on avoit tracé. On y joue encore aujourd'hui avec des écus ou avec un palet, que l'on

doit mettre dans un cercle ou sur un carreau désigné du pavé. Dans le jeu appelé *Amilla*, ou plutôt *Omilla*, on faisoit la même chose avec des dés ou des noix, comme on le voit dans Hésychius et dans Suidas. *Aphentida* vient d'un mot qui signifie *jeter*.

APODIDRASCINDA. Pollux parle de ce jeu qui étoit assez semblable à celui que nous appelons *Cligne - mussette*. Voyez ce mot. *Apodidrascinda* signifie *fuite*, parce que les camarades de celui qui a les yeux bandés, prennent la fuite, pour n'être point attrapés.

APORRAXIS. C'étoit, chez les Grecs, un jeu de balle particulier. Il consistoit à faire bondir, par terre, une balle que les adversaires saisissoient au bond, et renvoyoient de même contre terre avec la main. On la faisoit bondir plusieurs fois, et on comptoit les coups, dont le nombre décidoit de la victoire. Ce mot signifie *saisir, enlever*. Cette balle devoit être une espèce de ballon.

ARBALÊTRE *ou* ARBALÈTE. On tire de petites flèches avec un arc ou arbalête. Sur le mur qui sert de but, sont tracés en noir neuf cercles concentriques. Le neuvième est au centre, et celui qui l'atteint, a gagné. Les autres joueurs qui n'ont frappé que des cercles plus éloignés, approchent plus ou

moins de la victoire, selon que les cercles qu'ils ont atteints sont plus ou moins éloignés du neuvième cercle. Ce jeu se trouve dans le recueil de Stella; mais on n'y voit qu'un cercle. Nos petits archers sont quelquefois très-habiles; et il ne seroit pas sûr de faire, avec eux, ce que fit un philosophe pour se garantir des flèches de quelques tireurs mal-adroits: il se mit au but, comme étant l'endroit où il seroit le plus en sûreté.

ARBRE FOURCHU. Rabelais, dans la nombreuse liste des jeux auxquels il fait jouer Gargantua, dit également: à l'*Arbre fourchu*, au *Chêne fourchu*, au *Poirier fourchu*; et c'est en effet le même jeu, qui consiste à se tenir sur la tête et les mains, tandis que les pieds sont en l'air et écartés. On sent qu'un pareil jeu est moins en usage dans des pensions bien réglées, que parmi les enfants des rues. Dans le Languedoc, on appelle ce jeu *Fa las Candelétos*.

ARMAOUTE. Chez les Grecs modernes, un joueur nommé l'Armaoute, est menacé par un autre joueur qui tient un fouet et un bâton à la main, qui s'agite et court rapidement de l'un à l'autre bout d'une certaine enceinte, frappant du pied et faisant claquer son fouet. L'Armaoute, au contraire, tient ses mains entrelacées avec celles d'un troisième joueur, conservant un pas égal et mo-

déré. Il paroît qu'on veut imiter les courses des chars dans ce jeu, que la définition qu'on en donne, ne fait connoître que d'une manière bien imparfaite.

ASCOLIASMUS. Pollux parle de ce jeu qui consistoit à sauter sur un pied. C'est ce que nous appelons le *Cloche-pied*. Quelquefois les enfants se disputoient à qui resteroit le plus long-temps dans cette attitude forcée. C'est ce que nous nommons *faire le Pied de Grue*.

Il y avoit une troisième espèce d'Ascoliasme, où celui qui alloit à cloche-pied, poursuivoit les autres jusqu'à ce qu'il eut attrapé quelqu'un. On y joue encore, et il n'est pas nécessaire que ceux qu'il poursuit, aillent comme lui sur un seul pied. Tandis qu'ils s'amusent à se moquer de lui et à l'agacer, il peut aisément s'élancer sur eux, et attraper les plus paresseux.

Eustathe nous apprend qu'aux Dionysies ou fêtes de Bacchus, on sautoit à cloche-pied sur une outre remplie de vin et frottée d'huile. Les sauteurs essayoient de se tenir d'un pied sur ce ballon, ayant l'autre pied en l'air; mais ils glissoient, et leur chûte excitoit la risée de tous les spectateurs. Ce jeu, qui d'abord étoit particulier aux paysans de l'Attique, passa chez les Romains; mais on n'y jouoit que dans les campagnes. *Voyez* Virgile *et* Ovide.

Les Turcs, pendant leur *Beiram* et autres fêtes, jouent à un jeu qui a quelque rapport avec l'Ascoliasme : il s'agit de se tenir, sans se servir de ses mains, sur une longue poutre inclinée, qui est élevée en l'air et frottée d'huile. C'est ainsi que parmi nous, on frotte d'huile l'arbre ou espèce de mât, au haut duquel est attachée une oie, que se disputent, dans certaines fêtes publiques, des champions qui gravissent sur ce mât pour gagner l'oie et le prix proposé au vainqueur. *Voyez* Oie.

Je remarquerai ici, qu'en général les jeux en usage dans les fêtes des Dieux, étoient un peu différents dans les campagnes que dans les villes (on le voit par l'*Ascoliasme*, l'*Escarpolette*, etc.); que les habitants de la campagne en faisoient des exercices du corps, tandis que dans les villes, les jeux étoient, pour ainsi dire, plus sédentaires. Cependant les premiers avoient plus besoin de repos après leurs travaux fatigants, et les habitants des villes auroient tiré plus d'avantage des exercices du corps, qui leur sont plus nécessaires à cause de la vie molle et oisive qu'ils mènent ordinairement.

ASSAUT DU CHATEAU (L'). Ce jeu se trouve dans Stella. Un enfant est grimpé sur une petite élévation, d'où ses compagnons essaient de le débusquer. *Voyez* Chateau de neige.

Muratori, dans ses antiquités d'Italie, raconte quelque chose de bien extraordinaire. C'est qu'en 1208, les jeunes dames et demoiselles de Trévise voulurent imiter des jeux militaires qui étoient alors fort en usage. Elles étoient divisées en deux bandes. Les unes armées de toutes pièces, couvertes d'or et de pierres précieuses, et portant sur leurs têtes de riches couronnes et des casques fort ornés, défendoient un camp ou château, palissadé avec des étoffes de toutes couleurs, et les fourrures les plus rares et les plus magnifiques. Leurs adversaires jetoient sur elles des eaux parfumées, et leur lançoient des pâtisseries, des fruits et des fleurs, au lieu de traits : *Pomis, dactylis, muscatis, tortellis, pyris et cotoneis ; rosis, liliis et violis ; similiter ampullis balsami*, etc. Le camp fut attaqué et défendu pendant plusieurs jours à la grande satisfaction d'une foule de spectateurs, accourus de Venise, de Padoue, et des autres villes voisines.

ASTRAGALISMUS. C'étoit, chez les Grecs, le jeu des dés. Il y avoit trente-cinq coups de dés. *Aphrodité* étoit le coup où tous les dés étoient différents. *Venus* ou *Basiliscus*, étoit le coup où de quatre dés aucun ne marquoit le même point. Celui qui l'amenoit étoit le roi du festin. *Voyez* HORACE.

B.

BABOU. *Voyez* MOUE.

BAGUES. On dit le jeu de Bagues ou le jeu de la Bague : on dit aussi courre (pour courir) la Bague. C'est un grand anneau de fer ou de cuivre, suspendu au bout d'une espèce de clef attachée à un bâton ou potence. Il faut emporter cet anneau la lance à la main. Dans les anciens tournois, la jeune noblesse y jouoit à cheval, en courant à toute bride. Parmi nous, les enfants, et quelquefois même des joueurs plus âgés, sont assis sur des chevaux de bois qui tournent autour d'un mât ou arbre en forme de pivot. Chacun des joueurs est monté sur un de ces chevaux qui sont ordinairement au nombre de quatre, et il tient en main une baguette armée d'un fer. En tournant, il tâche d'enlever un anneau suspendu à quelque distance. Lorsqu'un anneau est enlevé, on le remplace par un autre. Celui qui enlève le plus d'anneaux, est vainqueur. On fixe le nombre des anneaux qu'on doit mettre ; et quand ils sont tous enlevés, la partie est finie, et on paie le propriétaire du jeu de Bague. On peut convenir que le vainqueur, et même ceux qui auront enlevé un certain nombre d'anneaux, ne payeront rien.

Dans quelques châteaux, on trouve des jeux de Bagues où les dames elles-mêmes s'amusent quelquefois. Alors, au lieu de quatre chevaux de bois, ce sont quatre fauteuils suspendus. M. de Paulmy dit même, » que ce jeu a été inventé pour les dames, » afin de leur donner la facilité d'imiter, ou » si l'on veut, de parodier les anciens tour- » nois. Mais, ajoute-t-il, ces jeux pour- » roient être aussi dangereux que les tour- » nois même, si les machines dont on se » sert pour y jouer, n'étoient pas solides. » Il finit par dire que ce jeu ennuyeroit, si on y revenoit souvent.

Quand ce jeu se fait en grand, les joueurs, comme nous l'avons dit, sont à cheval ; et au lieu de bagues ou anneaux, on suspend des têtes de bois, peintes le plus souvent en noir, et qu'on nomme *têtes de Maures* ou *Mores*. Ce mot indique assez que ce jeu vient des Espagnols, chez qui c'étoit un jeu militaire et une représentation des combats à outrance contre les Maures ou Arabes, maîtres d'une très-grande partie de l'Espagne. Les preux Espagnols portoient en triomphe, au bout d'une pique, les têtes de leurs ennemis vaincus. L'endroit où l'on jouoit au jeu des têtes de Maures, se nommoit en grec *Hippodrome*, en françois *Carrousel*, et en espagnol *Alhambra*. Quelquefois on se contentoit d'y faire des évolutions à cheval.

En 1662, Louis XIV donna des jeux de

Bagues vis-à-vis les Tuileries, dans une place qui a retenu le nom de Carrousel. Il y avoit cinq quadrilles ou bandes. Le roi étoit à la tête des Romains; son frère, des Persans; le prince de Condé, des Turcs; le duc d'Enghien, des Indiens, et le duc de Guise, des Américains. Ces jeux, quelques magnifiques qu'ils fussent, n'approchoient point de ceux que le même roi donna à Versailles en 1664, et dont on peut voir la description dans les Mémoires du temps.

On lit dans le Gulistan ou *Jardin des roses*, de Sady, qu'un roi de Perse fit attacher un anneau précieux sur un globe, placé au-dessus d'un tombeau, et le promit à celui qui y feroit passer une flèche. Quarante archers des plus habiles ne purent réussir. Un jeune enfant qui se trouvoit sur un toit voisin et qui s'amusoit à tirer des flèches, en dirigea une qui traversa l'anneau. Il le reçut en prix, et brûla aussitôt son arc et sa flèche. On lui demanda pourquoi: « c'est, dit-il, » pour mieux conserver ma gloire. » La morale, s'il y en a une, est qu'il y a bien peu de guerriers à qui la victoire ait toujours été fidèle.

BAGUENAUDIER. C'est un jeu dans lequel il s'agit d'ôter et de remettre un certain nombre d'anneaux entrelacés les uns dans les autres, et passés entre deux fils, ou de fer ou d'archal. Pour travailler sur un

des anneaux, il faut que son précédent soit remis; et s'il y a sept anneaux, par exemple, il faut, pour ôter le septième, remettre le sixième, et ainsi de suite. Ce jeu demande une certaine adresse et beaucoup d'attention ; mais on ne peut le bien comprendre qu'en le voyant jouer.

Le Baguenaudier est aussi un arbre dont le fruit, nommé *baguenaude*, n'est qu'une gousse qui se remplit de vent, et que les enfants font claquer et crever entre leurs mains. De là est venu le verbe *baguenauder*, qui signifie s'occuper de choses vaines et frivoles. On dit aussi *un grand baguenaudier*, pour dire un homme qui s'amuse à des bagatelles.

BALANÇOIRE. La Balançoire, ou selon d'autres, le Balançoir, est une pièce de bois assez grosse et assez longue, mise en équilibre sur quelque chose d'élevé. Des enfants se placent aux deux bouts à califourchon, pour se balancer, en se faisant hausser et baisser.

Quelquefois c'est une grosse corde, attachée au plancher ou à deux poteaux, et le plus souvent à deux branches d'arbres. Au milieu de la corde est une planche ou une espèce de siége sur lequel on se place pour se balancer. On peut se balancer soi-même en frappant un mur du pied, etc. ou bien quelque camarade vous met en mouvement,

en poussant avec force la Balançoire, qui s'élève et s'abaisse en avant et en arrière alternativement. C'est ce qu'on appelle aussi l'*Escarpolette*. Ce jeu est un des plus amusans de l'enfance, et souvent de grandes personnes prennent cet exercice, qui peut devenir dangereux à celui qui se met dans la Balançoire, si la corde n'est pas solidement attachée, ainsi que le siége, et si l'on imprimoit à la Balançoire un mouvement trop rapide. Si on croit devoir le permettre à des pensionnaires, il est prudent que les maîtres soient présents.

La Balançoire est le jeu favori des Moscovites; mais la machine dont ils se servent est composée de deux planches en croix, et les joueurs, au nombre de quatre, sont placés aux extrémités de ces deux planches. Quelquefois ils se contentent de placer une planche sur un bloc de pierre. Les deux joueurs se placent aux deux extrémités, mais ils se tiennent debout; et pour donner le branle à la planche, ils sautent en l'air tour à tour, avec beaucoup d'adresse et d'agilité.

BALLE. La Balle ou la Sphère est un des quatre jeux dont parle Homère dans l'Odyssée. Il y fait jouer la reine Nausicaa, sur le bord de la mer, avec six femmes de chambre, au sortir de table; et ce jeu commençoit par une chanson que chantoit la reine.

Homère dit aussi que deux jeunes hommes, nommés Halius et Laodamas, qui excelloient au jeu de Balle, et auxquels personne n'osoit se comparer, dansèrent seuls en jouant, par ordre d'Alcinoüs, et qu'ils le firent avec tant de justesse et d'agrément, qu'ils s'attirèrent les applaudissements de tous les spectateurs. Il est difficile de comprendre qu'on puisse jouer à la Balle et danser en même temps une danse réglée. Quoiqu'il en soit, les Grecs faisoient une si grande estime des bons joueurs de Balle, qu'ils élevèrent une statue à Aristonicus Carystius, qui excelloit à ce jeu, et qui, au rapport d'Athénée et de Suidas, en avoit donné des leçons à Alexandre le Grand.

Il y a un grand nombre de jeux de Balle. On peut renvoyer avec la paume de la main une balle contre un mur. On peut la lancer contre ce même mur avec une raquette : celui qui ne prend pas la balle, soit au bond, soit lorsqu'elle a rebondi, ou qui ne la renvoie pas bien contre le mur, perd un certain nombre de points que gagne son adversaire. Ces points se comptent ordinairement de quinze en quinze, et on fixe le nombre auquel il faut arriver pour avoir gagné.

Ovide parle de la raquette, *reticulum*, appelée ainsi, parce qu'elle étoit faite en forme de réseau. Les dames Romaines avoient aussi quelquefois des réseaux pour rassembler leurs cheveux, et elles en por-

toient aussi en main, comme nos dames portent leur sac à ouvrage. Ce mot *reticulum*, emprunté des Romains, et mal compris par nos Parisiennes, est cause qu'elles nomment *ridicule* ce *reticulum*, réseau ou sac à ouvrage, qu'on devroit appeler *réticule*. Elles y mettent leur mouchoir, et le font quelquefois porter par les cavaliers qui les accompagnent. Mais, soit qu'elles le portent, soit qu'elles le fassent porter, ce sac ou réseau n'a pas trop bonne grace, et mérite assez le nom corrompu de *ridicule*.

On joue aussi à la Balle dans une plaine ou dans une grande cour. Les joueurs divisés en deux bandes, se renvoient la balle avec des raquettes, des battoirs, ou même avec la main. Le parti qui laisse tomber la balle, ou qui ne la renvoie pas bien, perd un certain nombre de points que gagnent les adversaires. On gagne aussi, si on renvoie la balle au-delà des limites du camp ennemi. Entre les deux camps est une ligne, au-delà de laquelle chaque camp doit envoyer la balle, pour que les adversaires soient obligés de la recevoir.

Quelquefois il n'y a que deux enfants qui jouent à ce jeu. Ils se placent chacun à une des extrémités de la cour ou de la plaine, et se contentent de s'envoyer la balle avec une raquette ou un battoir. Si l'un d'eux sert bien et que l'autre soit adroit, celui-ci peut recevoir la balle sur sa raquette, ou la saisir au

rebond. Tous ces jeux diffèrent du jeu de Paume. *Voyez ce mot.*

La balle est une petite boule faite avec un peloton de laine. On serre bien cette laine qu'on mouille quelquefois auparavant, et on la couvre de peau ou noire ou blanche. La balle des jeux de Paume est faite de recoupes d'étoffes serrées avec de la ficelle, et couverte d'étoffes blanches. Afin que la balle rebondisse mieux, les enfants y mettent quelquefois des lanières, des bandes de parchemin, et au centre, un morceau de liège ou de gomme élastique, qu'on nomme aussi *Caoutchouc.*

Il paroît que les balles des anciens étoient faites comme quelques-unes des nôtres, d'une enveloppe de peau qui renfermoit du son ou un petit paquet de laine. Les balles de cordes, de drap, et celles dont l'enveloppe est tricotée, sont plus modernes. On les poussoit avec la main nue; et c'est de là qu'est venu le nom de paume, parce qu'on les recevoit dans la paume de la main, comme on fait encore à un jeu de Balle qu'on appelle *le Tamis,* à cause que l'on fait rebondir une balle sur un tamis ou sur une planche.

BALLE DES ROMAINS. Outre le Ballon, dont nous parlerons dans un article séparé, les Romains avoient trois autres jeux de Balle. Le premier s'appeloit *Trigonalis,*

triangulaire, parce que les joueurs étoient placés en triangle. On y faisoit un grand usage de la main gauche. Le second étoit *Pila Paganica*, en usage dans les bourgades et villages, *in pagis*. Cette balle étoit moins grosse que le ballon, et plus grosse que la balle *Trigonalis*. Martial parle des balles *Trigonalis* et *Paganica*. Pour cette dernière, il s'agissoit moins d'un coup de main que de l'impulsion de tout le corps qui devoit être dans un grand mouvement, et avoir une grande agilité, afin de bien jeter la balle, et de la bien renvoyer, ce qui exigeoit tantôt de courir, tantôt de revenir sur ses pas. Le troisième jeu se nommoit *Harpastum*. C'étoit une petite balle de cuir, que les joueurs tâchoient de s'arracher les uns aux autres, ce qui lui faisoit donner son nom qui est grec, et que les Latins empruntèrent: *Harpagare*, *Harpago*, etc. Martial parle aussi de l'*Harpastum* que Clément d'Alexandrie appelle la petite Balle, et qu'Athénée appelle Phanninda ou Phœninda. On la nommoit aussi *Córucos*, sac ou pelotte de cuir. Hésychius parle encore d'un jeu de balle nommé *Anacrousia*.

Sur un ancien marbre, trouvé en 1592 près de Saint-Pierre de Rome, il est fait mention d'un certain *Ursus Togatus*, comme inventeur de la *Pila vitrea*, de la balle de verre; mais dans les dix-neuf vers ïambiques de cette inscription, on ne trouve aucun

détail sur cette espèce de balle, difficile à concevoir. *Voyez* Marcus Velserus *et* Janus Gruterus.

Pline donne l'invention de la Balle à un certain Pithus ; mais Ælien en fait honneur à une jeune fille de Corcyre, nommée Anagalle, qui fit présent de la balle à Nausicaa, fille d'Alcinoüs, roi de Corcyre. Aux passages d'Homère que nous avons rapportés, nous pouvons ajouter qu'il dit, en parlant des jeunes Phéaciens : l'un voulant lancer avec sa main droite la balle vers le ciel, se penche en arrière, se rejette ensuite en avant pour lancer avec plus de force, et il tombe à terre.

On rapporte de Denys le Tyran, qu'il jouoit souvent à la Balle et au Ballon. Valère Maxime nous apprend que Scævola étoit très-habile joueur de Balle, et qu'il y jouoit pour se délasser. Auguste, dans son enfance, avoit tellement aimé le jeu de Balle, qu'on lui en fit des reproches, et qu'on lui interdit même ce jeu. Suétone dit que Vespasien alloit souvent dans l'endroit où l'on jouoit à la Balle ; mais, en général, ce jeu étoit plus ordinaire à la jeunesse, et elle y jouoit dans le Champ de Mars ou dans le Cirque.

BALLES DES INDIENS. Suivant Herrera, les Péruviens jouoient à la Balle d'une manière fort plaisante. Les joueurs, au

lieu d'être face à face, se tenoient le dos tourné les uns contre les autres. Le corps courbé, ainsi que la tête, ils regardoient entre leurs jambes, et lorsqu'ils voyoient venir la balle, ils s'avançoient à reculons, la recevoient sur leurs culottes de peaux, et la renvoyoient ainsi à leurs compagnons, qui la recevoient sur de semblables raquettes, bien singulières, comme on le voit, et qui ne devoient pas être fort commodes.

Suivant Antonio de Solis, un des jeux des *Mexicains* étoit celui de la Pelotte. C'étoit comme une grosse balle faite d'une espèce de gomme, qui, sans être ni dure, ni cassante, bondissoit comme un ballon. Il paroît qu'il veut parler du *Caoutchouc*. Les joueurs s'assembloient un certain nombre dont ils faisoient deux partis, et la balle étoit quelquefois long-temps en l'air, jusqu'à ce qu'un des deux partis l'eut poussé à un certain but, et gagné le jeu. Cette victoire se disputoit avec tant de solemnité, que les Prêtres y assistoient, par une superstition ridicule, avec leur *Dieu de la Balle*. Après l'avoir placé à son aise, ils conjuroient le tripot par de certaines cérémonies, afin de corriger les hasards du jeu, et rendre la fortune égale entre les joueurs.

Les sauvages d'Amérique ont un troisième jeu, celui de la petite Balle, qui n'est guère joué que par les filles. Les lois, dit le Père Lafitau, n'en sont pas différentes, à

ce que je crois, de la Trigonale des anciens. On peut la jouer à deux, à trois ou à quatre. La balle y doit être toujours en l'air, aller de main en main, et celle qui la laisse tomber, perd la partie.

Une quatrième espèce se trouve chez les *Abenaquis*. Leur balle n'est qu'une vessie enflée, qu'on doit aussi toujours soutenir en l'air, et qui, en effet, est soutenue longtemps par la multitude des mains qui la renvoient sans cesse; ce qui forme un spectacle assez agréable.

Les *Floridiens* en ont une cinquième espèce. Ils dressent un mât de plusieurs coudées, au-dessus duquel ils mettent une cage d'osier, laquelle tourne sur son pivot. L'adresse consiste à toucher cette cage avec la balle, et à lui faire faire plusieurs tours. Leurs balles n'ont point de force élastique et ne peuvent être prises au bond. Celle du jeu de *Crosse* est faite de cuir, et pleine de poil de cerf ou d'élan, ainsi que celles des anciens, d'où est venu le mot *Pila*, à *Pilis*, selon la remarque de S. Isidore. Elle est un peu applatie, afin qu'elle roule moins bien. Les autres peuvent être aussi de même matière, mais communément ils les font avec ce qu'on appelle *la balle* ou les feuilles du blé d'Inde, sans y employer autre chose; de sorte qu'elles sont extrêmement légères, avec cette seule différence que la Trigonale est beaucoup plus petite.

BALLE DES ARABES. La petite balle se nomme en arabe, *Curra*, ce qui signifie aussi un globe. Elle se joue avec une raquette. La grosse balle, faite de lisières de drap, se nomme *Kuggja*. On la pousse avec un morceau de bois recourbé appelé *Tŭz*, et que les Anglois nomment *a Bandy*, et le jeu *Bandy Ball*.

Il y a aussi une balle de bois dont on joue à cheval. Les Anglois la nomment *Stowball*. Les cavaliers Persans y jouent dans un vaste *Hippodrome*, où ils s'envoient les uns aux autres une balle de bois, pour se rendre agiles, eux et leurs chevaux. Les Arabes lançoient cette balle avec un bâton recourbé qu'ils nomment *Mihgjen*. Les Perses l'appellent *Avend*, *Chulicha*, et le plus souvent *Tchaughân*. Il y en a qui croient que ce jeu se nomme en arabe *Tabtâb*, et en persan *Pâlvâna* ou *Paluvana*; mais ces mots signifient plutôt la raquette qui sert à lancer la petite balle, et que les Anglois appellent *a Battledore*. D'autres nomment cette raquette *Pàhna*. Elle est en forme de cuiller; on y met la balle, qu'on jette en l'air, et qu'on reçoit dans le creux de cette cuiller. Ce dernier jeu s'appelle *Hâl* chez les Perses, lorsque dans le *Meidan* ou *Almeidan*, qui est leur Hippodrome, ils placent deux colonnes ou bornes, entre lesquelles se placent les joueurs. En Mésopotamie, ce jeu est appelé *Tâpi* ou *Top*, balle

ou globe. On y joue avec une balle de laine couverte de cuir. On la fait bondir et rebondir, et les autres joueurs s'efforcent de la saisir en l'air. Si celui qui l'avoit fait bondir, l'attrape avant un autre qui vouloit la prendre, il monte à cheval sur le dos de celui-ci. Sinon, il devient lui-même le cheval de celui qui a pu la saisir.

Dans le même pays, il y a un autre jeu de Balle, nommé *Kubbi* ou *Kibbi*. On y joue avec une grosse balle. Les joueurs sont au nombre de dix, vingt ou trente, et ont un capitaine qui, se tenant au milieu d'eux, commence à compter ce qu'il lui plaît, comme : « Dieu un, soleil deux, terre trois. » Alors se retournant vers ses camarades, il achève, en les comptant les uns après les autres, quatre, cinq, six, etc. jusqu'à ce qu'il arrive à quarante. Celui sur qui ce nombre tombe, se lève et se met derrière le capitaine qui l'interroge : « Qu'avez-vous » mangé aujourd'hui ? » Il répond ce qu'il veut ; du pain, de la viande, des poissons, etc. Tous les joueurs se mettent à crier : il a mangé aujourd'hui, etc. Ensuite le capitaine jette la balle au milieu du cercle. Celui qui a été interrogé s'efforce de la prendre ; mais les autres la poussent et repoussent avec leurs pieds et leurs mains, de manière qu'il est quelquefois obligé de courir une heure entière avant de l'attraper, et il a tout le temps de faire la digestion de ce qu'il a mangé.

Lorsqu'il l'a attrapée, celui qui venoit de la jeter le dernier, ou entre les mains de qui il peut la saisir, se met à sa place, et devient, à son tour, le *Phettâl* ou coureur.

BALLON. Outre les jeux de Balles dont nous venons de parler, les Romains avoient encore le jeu du Ballon. C'étoit une grosse balle creuse, qui étoit de peau et gonflée de vent. On lançoit ce ballon avec le bras, ou nu, ou armé d'une espèce de brassard, ce qui se fait encore aujourd'hui. Quelquefois on le pousse avec le pied. Les joueurs se placent en rond à quelque distance les uns des autres, et lorsque le ballon tombe ou rebondit, le joueur le plus proche est obligé de le renvoyer. Aujourd'hui le ballon est une vessie enflée et entourée de cuir. On y introduit l'air ou le vent par le moyen d'une seringue ou soufflet, dans une ouverture où il y a une soupape qui permet à l'air d'entrer, et qui ne lui permet pas de sortir, si ce n'est à la longue, et après plusieurs secousses. De temps à autre, on remplit de nouveau le ballon de vent ou d'air comprimé. Les Italiens appellent ce jeu la Balle de pied, *alla Palla di calcio*, ou *al Pallone*. Le Ballon, selon Martial, convient à l'enfance et à la vieillesse. Il ne veut point que la jeunesse y joue, sans doute parce que cet exercice est trop modéré pour elle, et ne donne pas le même exercice que la Balle. Il n'est pas nécessaire d'avertir

d'avertir que, chez les Romains, le mot *juvenes* s'étendoit jusqu'à un âge beaucoup plus avancé, que celui que nous entendons par ce mot *jeunesse*.

Dans Stella, les acteurs du jeu de Ballon sont armés de brassards.

BARBOTTE. *Voyez* Cerf-volant.

BARRES. M. de Paulmy, dans son livre intéressant, le *Manuel des Châteaux*, ne donne aucun détail sur ce jeu, qu'il se contente de nommer. C'est une image de la guerre. On est divisé en deux camps. Un des joueurs s'avance au milieu, et dit : je demande barres. Un des adversaires court après lui, et essaie de le toucher. Quelqu'un vient au secours du premier, et il a ce qu'on appelle *barres* sur le second qui, à son tour, est défendu par un de ses compagnons. Si un joueur s'est trop avancé, on essaie de le couper dans sa course, c'est-à-dire, de se mettre entre lui et le camp dont il est sorti. On a *barres* sur tous ceux qui sont sortis depuis qu'on est sorti soi-même. Si on revient à son camp sans avoir été touché, on est en sûreté ; celui qui est pris, se met à quelque distance du camp ennemi. Si plusieurs sont pris, ils se tiennent par la main ou avec un mouchoir, et cette chaîne s'alonge à mesure que le nombre des prisonniers augmente. Leurs

compagnons essaient de les délivrer, ce qui se fait s'ils peuvent toucher le plus avancé des prisonniers, sans qu'on les ait touchés eux-mêmes. Si tous les joueurs d'un camp étoient prisonniers à l'exception d'un seul, celui-ci se placeroit au milieu des deux camps vis-à-vis les prisonniers. Dès qu'il s'élance, tous ses adversaires, qui sont alors à peu près à la même distance des prisonniers, sortent de leur camp, et essaient de le prendre avant qu'il ait touché les prisonniers, qui sont ce qu'on appelle *à la délivrance*. S'il en touche un, il les délivre tous, et il les ramène au camp. S'il est pris, la partie est finie, et l'on change de camp.

Voilà le jeu de Barres ordinaire. Les Barres *forcées* en diffèrent en ce que les prisonniers, au lieu d'aller à la délivrance, passent dans le camp ennemi. Le combat finit lorsque tous ceux d'un camp sont ainsi passés dans l'autre. C'est assez l'usage qu'aux Barres forcées, on soit obligé de frapper de trois petits coups celui que l'on veut prendre. Au jeu de Barres ordinaire, si on a des prisonniers de part et d'autre, on peut faire des échanges. Lorsque la course est devenue générale, on s'engage quelquefois bien loin des camps, sur-tout si on joue dans une campagne; mais alors il s'élève quelquefois des difficultés pour savoir si un des joueurs avoit barres sur un autre.

Ce jeu est un exercice qui ne convient

qu'à la jeunesse. Je l'ai vu jouer aussi par de jeunes officiers; et si on avoit soin d'entretenir, par l'exercice, l'agilité du corps, on pourroit y jouer dans un âge plus avancé. J'ai vu y jouer presque tous les Gardes-du-corps d'une des quatre compagnies; mais avec quelques circonstances, qui donnoient à cet exercice la forme d'une chasse, plutôt que celle d'un combat.

BASCULE. *Voyez* BALANÇOIRE *et* ESCARPOLETTE.

Dans les jeux de Stella, on lit sous *la Balançoire :*

> Ceux-ci, qui tiennent le haut bout
> Pensent être au-dessus de tout ;
> Mais leur descente sera prompte :
> La chance tourne, et c'est ainsi
> Que tout roule en ce monde-ci,
> Où l'un descend quand l'autre monte.

Ces vers ne sont pas merveilleux, mais le sens en est bon.

La Bascule s'appeloit autrefois *Collevo*.

BASILINDA. C'étoit, chez les Grecs, le jeu que nous nommons *la Royauté*. On tiroit au sort pour choisir un roi qui commandoit aux autres ce qu'il vouloit. Ce jeu des Grecs, passa chez les Romains avec quelque différence. Dans la Préface, nous avons rapporté, d'après Justin, ce qui arriva

au jeune Cyrus, élu roi par des bergers. *Voyez* POLLUX, SUIDAS *et* HÉSYCHIUS. S. Chrysostôme dit : jouer au Magistrat ; nous disons quelquefois jouer *au Commandement*, jouer au jeu *de l'Abbé*, ce qu'on appelle en Languedoc, *Capitani mal gouber*. Les Arabes et les Turcs jouent *au Cadi* ; et on peut voir dans les Mille et une Nuit, l'histoire très-intéressante d'un enfant du peuple qui y jouoit avec ses camarades au clair de la lune sur un tas de fumier. Ils y faisoient comme la répétition d'un jugement qui avoit été porté le jour même par le cadi. Il s'agissoit d'un homme qui, en partant pour un voyage qui fut plus long qu'il ne se l'imaginoit, avoit déposé chez son voisin un vase de terre rempli d'olives, mais au fond duquel il avoit mis plusieurs pièces d'or qui faisoient toute sa fortune. Lorsqu'il revint, on lui remit son pot de terre, mais son or n'y étoit plus ; et le voisin s'étoit tiré d'affaire en levant la main devant le cadi, et en assurant qu'il avoit remis fidélement le dépôt qui lui avoit été confié. L'enfant n'avoit pas jugé tout-à-fait de même, et le calife Aaron Alraschid, devant qui l'affaire avoit été renvoyée pour être jugée en dernière instance, fut témoin de ce petit jeu, dans une des tournées fréquentes qu'il faisoit pendant la nuit dans les rues de Bagdad. Il fut si content de la sagacité de l'enfant, qu'il le fit venir le lendemain, et l'obligea de juger lui-même l'affaire. Au moment où

le dépositaire infidèle vouloit encore lever la main, l'enfant l'arrêta, et envoya chercher des marchands d'olives à qui il demanda si les olives qu'ils voyoient, pouvoient être depuis sept ans dans ce vase. Ils assurèrent que leur fraîcheur annonçoit qu'il n'y avoit pas un an qu'on les y avoit mises. Alors l'enfant qui avoit fait la même chose dans son jeu, et qui, en conséquence, avoit condamné à mort le dépositaire infidèle, se retourna gravement vers le calife, et lui dit: « Comman-
» deur des fidèles, ce n'est plus un jeu; c'est
» à votre majesté de condamner à mort sé-
» rieusement, et non pas à moi qui ne le fis
» hier que pour rire. » Le calife embrassa l'enfant, et le renvoya avec une bourse de cent pièces d'or.

Dion Chrysostôme dit: jouer à la *Royauté*. A Rome, on choisissoit un roi dans les festins. Horace dit que les enfants en nommoient un dans leurs jeux. Les enfants disent: « Vous serez roi si vous faites bien,
» loi plus sage que celle de Roscius. » Il s'agit de plusieurs jeux des enfants où celui qui s'étoit distingué étoit nommé *le roi*, tandis que le vaincu se nommoit *l'âne*; et Horace fait cette remarque à l'occasion de la loi *Roscia*, qui exigeoit que l'on possédât une somme considérable pour être chevalier Romain, et pour être assis aux premiers rangs de l'amphithéâtre. Platon dit aussi:
« Celui qui fera toujours mal, sera l'âne,

» comme disent les enfants en jouant à la » Balle, et celui qui fera bien, sera roi. » Il y avoit donc deux sortes de Basilinda : l'une où l'on tiroit au sort à qui donneroit les ordres à d'autres enfants; l'autre qui étoit la suite d'un jeu, et où le titre de roi étoit la récompense du vainqueur.

Le roi de la table est encore en usage parmi nous le jour des Rois ou de l'Epiphanie. C'est ce que nous appelons le *Roi de la fève*, parce que cette royauté se tire avec une fève dans un gâteau. C'est le plus jeune qui fait les partages; et on sait que le cardinal de Fleury, ayant près de quatre-vingt-dix ans, fut bien étonné de se voir adjuger cette fonction, par la flatterie d'un vieux courtisan qui l'invita avec d'autres seigneurs encore plus âgés que lui; tant il est vrai que l'on trompe les grands jusqu'au bord du tombeau. Cette cérémonie paroît venir de ce qui se pratiquoit à Rome aux Saturnales, qui se célébroient à la fin de décembre. Pour rappeler l'âge d'or ou le règne de Saturne, pendant lequel tous les hommes étoient égaux, on s'efforçoit de retracer une image de cette égalité vraie ou chimérique. Les esclaves mangeoient à la table de leur maître, et pouvoient même être le roi du festin, si le sort les favorisoit. Cette source païenne a engagé plusieurs casuistes à condamner cette royauté de la fève, que d'autres casuistes tolèrent.

Trébellius Pollion dit que l'empereur Gallien gouverna beaucoup moins bien qu'une

femme; qu'il ne s'occupoit que de bagatelles et de niaiseries (*voyez* Chateaux de noix), et qu'il n'exerça pas mieux sa puissance que ne le font des enfants qui jouent à la Royauté : *Neque aliter rempublicam gereret, quàm cum pueri fingant per ludibria potestates.* Son empire ne fut en effet qu'un jeu et une représentation comique; et pour en donner une idée, il suffira de dire que ce prince voulant donner aux Romains le spectacle d'un triomphe, on ne vit, à sa suite, que des vaincus imaginaires, *gentes simulatæ*, c'est-à-dire, des hommes apostés et payés pour représenter des Goths, des Sarmates, des Francs, des Perses, etc. tandis que tous ces peuples, ou étoient libres, ou recouvroient tous les jours leur liberté sous un insensé, *homo ineptus*, qui, n'ayant que le titre d'empereur, étoit assez imbécille pour faire mettre sur ses médailles : *Pax ubiquè*, au moment même où l'empire étoit envahi et morcelé de toutes parts.

A Rome, les enfants jouoient aussi à un jeu que l'on nommoit *Judicia facere*, au Juge. On y représentoit un jugement dans toutes les formes. Il y avoit des juges, des accusateurs, des défenseurs, et même des licteurs pour mettre en prison celui qui seroit condamné. Plutarque, dans la vie de Caton d'Utique, raconte qu'un de ces enfants, après le jugement, fût livré à un enfant plus grand que lui, qui le mena dans sa

chambre, où il l'enferma. L'enfant eut peur, et appela à son secours Caton qui étoit du jeu. Alors Caton se fit jour à travers ses camarades, délivra son client et l'emmena chez lui, où tous les autres enfants le suivirent comme en triomphe.

BATAILLE. Ce jeu, si c'en est un, se trouve dans le recueil de Stella. Un tas de petits joueurs, ou plutôt de petits polissons, se battent à coups de pieds et à coups de poings, et le résultat, comme on l'observe dans les vers qui sont au bas, doit être quelques nez cassés. *Voyez* LUTTE.

BATTOIR. C'est une espèce de pelle de bois, plate et couverte ordinairement de parchemin. Il y a des nerfs dans le manche, afin qu'il plie et ne casse point. *Voyez* BALLE.

BATONNET. Un enfant renfermé dans un cercle, est armé d'un bâton un peu long. Son camarade se tient à quelque distance du cercle, essayant d'y jeter un petit bâton ou bâtonnet, pointu par les deux bouts. Celui qui est dans le cercle tâche d'attraper le bâtonnet à la volée, et de l'éloigner le plus qu'il peut avec son bâton. S'il y réussit, il a droit de frapper jusqu'à trois fois le bâtonnet par un des bouts, ce qui le fait sauter en l'air, et à chaque fois il le frappe avec

son bâton, et l'éloigne encore plus loin. Après le troisième coup, son camarade s'empresse de ramasser le bâtonnet, et s'efforce de le jeter dans le cercle, avant que l'autre soit rentré et en état de l'en empêcher. Si le bâtonnet tombe dans le cercle, celui qui l'a jeté devient, à son tour, le maître et le défenseur du cercle. Dans une partie de la Champagne, ce jeu s'appelle *Bisquinet*. L'ancien mot françois *bisque*, signifioit ruse au jeu, choix d'un temps favorable.

Ce jeu s'appelle aussi le jeu du Court bâton, le Billeboq, et même le Bilboquet, quoiqu'on donne ce dernier nom à un jeu fort différent. *Voyez* Bilboquet.

Dans Stella, le jeu du Bâtonnet ne consiste qu'à frapper avec un bâton, un autre petit bâton, dont les extrémités se courbent un peu.

On pourroit se blesser au jeu du Bâtonnet, si on s'approchoit trop du petit bâton, au moment où l'adversaire le frappe avec force.

BEIDA. *Voyez* Œufs.

BELUSTEAU. C'est un des jeux auxquels Rabelais fait jouer son héros Gargantua. Deux enfants se placent de face, s'entrelacent les mains, et se poussent tour à tour, comme s'ils se blûtoient.

BERLINGUE-CHIQUETTE. C'est le jeu de *Pigeon vole*. *Voyez ce mot.*

BERLURETTE. Espèce de Colin-Maillard; mais on ne met point de mouchoir. Quelqu'un vous couvre les yeux avec ses deux mains. Les autres joueurs viennent vous frapper sur le bout du nez; celui qui vous ferme les yeux se met de la partie. Il vous empêche de voir, avec l'index et le doigt du milieu d'une main, et vous frappe avec l'autre. Ainsi, c'est un jeu d'attrape.

BERNER. C'est faire sauter en l'air par le moyen d'une couverture, comme on fit à Sancho Pansa. C'est quelquefois une punition, quelquefois c'est un jeu; mais il est très-dangereux. On sait que le jeune Alphonse Mancini, neveu du cardinal Mazarin, mourut des suites de ce jeu, le 15 décembre 1654. On l'avoit mis au collége de Clermont, depuis Louis-le-Grand. Ses jeunes camarades s'amusèrent à le faire sauter sur une couverture. L'un d'eux lâcha prise, et Alphonse blessé très-dangereusement, ne survécût à sa chûte que très-peu de jours. Le roi lui avoit envoyé son premier chirurgien, et l'étoit venu voir lui-même. Parmi les poésies du P. Rapin, qui avoit été professeur d'Alphonse, on trouve une pièce d'environ cent-soixante vers héroïques, et une éclogue sur cette mort prématurée. Le poète y fait le plus grand éloge d'Alphonse; mais sans dire un mot de l'accident qui avoit causé sa mort.

BILBOQUET. Rabelais dit *Billebouquet*. *Boquer* est un vieux mot qui signifie choquer, heurter; selon d'autres, *bocquet* est un petit morceau de bois, et on s'en sert encore dans ce sens à Metz et ailleurs.

Le bilboquet ou billeboquet est un petit morceau de bois ou d'ivoire tourné, et ordinairement creusé en rond par un des deux bouts. L'autre bout finit en pointe, et quelquefois il a deux pointes en forme de croissant. Souvent un des deux bouts est plat. Au milieu de ce morceau de bois est une petite corde ou cordonnet de chanvre ou de soie, passée par son extrémité dans une bille ou balle qu'on fait sauter dans le creux du Bilboquet, ou qu'on fait entrer dans une des pointes par le moyen d'un trou qui est dans la bille. Henri III portoit quelquefois à la main un Bilboquet, *dont il se jouoit*, est-il dit dans le journal de ce prince, par l'Estoile. Ce jeu reprit faveur vers le milieu du siècle de Louis XV, et on voyoit, sur le théâtre, des actrices jouer au Bilboquet, lorsque les intervalles de leur rôle le leur permettoit. A peu près dans le même temps, les petits-maîtres portoient par-tout de ces instruments d'ivoire, ce qui n'empêche pas M. de Paulmy de dire que c'est un amusement ridicule. Il convient néanmoins que ce jeu n'est pas facile, et qu'il demande un grand exercice. Il ajoute qu'à ce jeu on joue seul, et qu'il ne peut être à perte ou à pro-

fit, qu'autant qu'on peut parier contre le joueur qu'il manquera son entreprise dans un certain espace de temps, ou dans un certain nombre de coups.

On appelle aussi Bilboquet ou Billeboq, le jeu du Bâtonnet. *Voyez ce mot.* Le Bilboquet s'appeloit autrefois *Carabasso* et *Tirolance.*

BILLARD. Le mot *billard* signifie trois choses : 1°. un jeu d'exercice et d'adresse qui consiste à faire rouler une bille d'ivoire pour en frapper une autre, et la faire entrer dans des trous appelés *blouses*. 2°. La table sur laquelle les joueurs s'exercent. Cette table est quarrée, oblongue, garnie de quatre bandes de bois, rembourées de lisières de drap, et couvertes d'un drap vert, attaché au-dessus avec des clous de cuivre. Aux quatre coins de la table, et au milieu des longues bandes, sont pratiqués des trous ou *blouses* pour recevoir les billes ; et aux deux tiers de la longueur de la table, vers le haut, est ordinairement un fer appelé *passe*. 3°. La masse ou bâton recourbé avec lequel on pousse les billes. Il est souvent garni par le gros bout ou d'ivoire ou d'os ; mais on peut même se passer de cette garniture. On tient cet instrument, ou par la masse, et alors on pousse la bille avec la pointe ; ou avec le petit bout, et alors on la pousse avec la masse ou le gros bout. M. de Paulmy croit que le jeu de

Mail a donné naissance au Billard: « C'est, » dit-il, un mail en chambre. On le joue de » différentes manières, soit au billard ordi- » naire, soit à la guerre, à la carambole, » c'est-à-dire, avec trois billes; enfin, à » toutes billes, avec un plus grand nombre » de billes de couleur. Il y a des Billards à » deux passes; d'autres à une passe, et une » fiche avec des grelots. Il y en a à dix » blouses et à rebords de bois nu, ce qui » change beaucoup le jeu. » A son exemple, nous renverrons au livre intitulé: *l'Académie des Jeux*, ceux qui veulent s'instruire des règles du jeu de Billard. On trouve des billards dans plusieurs Pensions, et quoique ce jeu soit si estimé qu'on l'a nommé le noble jeu de Billard, l'expérience apprend que la jeunesse lui préfère des jeux d'exercices plus vifs, et qu'elle n'y joue que dans des temps pluvieux, ou pendant les récréations des longues soirées d'hiver; et en effet, le jeu de Barres et d'autres semblables, lui conviennent davantage. Le Billard a même un inconvénient pour elle. Dans les Pensions, on met à prix la ferme du Billard; on joue de l'argent à ce jeu, etc. et il est toujours dangereux que les enfants réunissent à leurs jeux, des idées de gain et d'intérêt.

BISQUINET. *Voyez* BATONNET.

BLANQUE. On appelle aussi ce jeu *Piquer l'épingle*. Rabelais dit : « Jouer à la Blanche ou à la Blanque. » Les enfants tirent dans un livre avec une épingle. On y joue en Languedoc et ailleurs. C'est un jeu de hasard, mais heureusement que l'enfance n'y joue ordinairement que pour gagner des épingles. On se sert d'un livre dont toutes les pages sont blanches, à l'exception d'un petit nombre où l'on a écrit quelques petits lots, comme de cinq, de dix, etc. épingles, que l'on gagne si on place l'épingle sur ces pages écrites. Si on n'attrape rien, on dit : *Blanque*, ce qui veut dire page blanche. Ce jeu est différent de celui où l'on tire à la belle lettre. Dans ce dernier jeu, on prend un livre imprimé. Chacun des joueurs ouvre tour à tour le livre avec une épingle. On examine la première lettre de la page ouverte, c'est-à-dire, celle du *verso*; et celui qui amène celle qui est la première dans l'ordre de l'alphabet, a gagné ce dont on est convenu, ou est ainsi élu par le sort, pour jouer le premier à quelque jeu. Alors, c'est moins un jeu, qu'un préliminaire de jeu.

Lorsque les enfants jouent à la Blanque, ils n'y jouent guère, ainsi que nous l'avons dit, que des épingles, des billes, des quarrés de papiers, etc. mais on voit souvent des espèces de filoux qui vont de village en village proposer de tirer la Blanque, et faire des gains

assez considérables, par l'amorce d'un petit nombre de lots d'une valeur fort médiocre. Ces fripons étoient en très-grand nombre sous le règne d'Henri IV, et l'Estoile nous apprend que plusieurs courtisans, et plusieurs personnes de tout état, faisoient à la Blanque des pertes très-considérables. C'étoit une espèce de loterie, et on y jouoit avec des dés, sur-tout dans les boutiques de la foire Saint-Germain. La police défendit ce jeu, qui ruinoit beaucoup de familles. On voit encore des colporteurs ambulants qui vont y faire jouer dans les châteaux et maisons de campagne. Quoiqu'il paroisse, dit M. de Paulmy, qu'il y ait une infinité de coups de dés contre ces gens-là, ils gagnent beaucoup à ce jeu, parce que les bagatelles qu'on leur gagne, valent toujours moins que la mise en argent. « Les grands princes, » ajoute-t-il, ont souvent trouvé le moyen » de rendre ce jeu fort agréable aux dames » de leur cour, en leur faisant des galante- » ries, sous prétexte d'une blanque ou lo- » terie, dans laquelle on trichoit un peu pour » les faire gagner. Louis XIV en usoit quel- » quefois ainsi, lorsqu'il donnoit des fêtes, » sur-tout à Marly, dans les moments les » plus brillants de son règne. » J'ajouterai que quatre des principales dames de la cour, qui représentoient les quatre saisons, présidoient à une loterie qui se tiroit dans les quatre appartements au rez-de-chaussée de

ce château. Tous les lots étoient gagnants, et dans l'appartement qui étoit indiqué par le billet, on trouvoit des lots assortis à la saison annoncée par la décoration de l'appartement.

BOKEIRA, ou *Bukeira*, est selon Hyde, le nom que les Arabes donnent à un jeu que les Persans appellent *Cuhâmûn*, ou plutôt *Cuhâmui*. Ce dernier mot signifie le mont aux cheveux, *Monticapillaris* ou *Montipilaris*. C'est un monceau de terre autour duquel on trace des lignes, ainsi que nous l'apprend Nimetullhâh, qui dit qu'on jette de l'eau sur ce monceau, et qu'on y entrelace des poils ou cheveux. On y met ensuite la main jusqu'à ce que le poil paroisse. On ne comprend pas trop quel est le but de ce jeu, que d'autres expliquent autrement. C'est, disent-ils, un monceau de terre où l'on fait des trous. Ensuite on répand de l'eau au-dessus du monceau, et l'enfant qui est placé vis-à-vis du trou par lequel l'eau commence à s'échapper, gagne ce dont on est convenu. On pourroit appeler cela un jeu hydraulique ; on le conçoit aisément, et beaucoup mieux que le jeu appelé *Montipilaris*. Néanmoins, je soupçonne que ce dernier jeu pourroit avoir quelque rapport à celui du Petit tas de sable, que les enfants jouent parmi nous. Ils plantent un petit morceau de bois sur un tas de cendre ou de sable.

Les joueurs se rangent autour ; ils ôtent, l'un après l'autre, un peu de cendre qu'ils font tomber avec leur doigt. Bientôt le petit morceau de bois n'a presque plus d'appui, et s'il tombe, celui qui avoit touché le dernier au monceau de cendre, a perdu, paye un gage, ou reçoit la punition dont on est convenu.

BOMBICHE. *Voyez* Petit palet. Le petit pieu qui sert de but à certains jeux, se nommoit autrefois *Estiquette*.

BOUCHAU. *Voyez* Cligne-Mussette.

BOULE. *Voyez* Quilles *et* Rampeau. Racine le Jeune, dans les Mémoires sur la vie de son père, dit que Boileau, dans sa vieillesse, ne recevoit plus les visites que d'un très-petit nombre d'amis : « il vouloit » bien, ajoute-t-il, y recevoir quelquefois la » mienne, et s'amusoit même à jouer avec » moi aux Quilles. Il excelloit à ce jeu, et » je l'ai vu souvent abattre toutes les neuf » d'un seul coup de boule. Il faut avouer, » disoit-il à ce sujet, que j'ai deux grands » talents, aussi utiles l'un que l'autre à la so- » ciété et à un Etat; l'un de bien jouer aux » quilles, et l'autre de bien faire des vers. » On prête la même pensée à Malherbe. Un poëte de son temps se plaignoit qu'il n'y avoit de récompenses que pour ceux qui servoient dans les armées et dans les affaires,

et qu'on oublioit les poètes. Malherbe dit que c'étoit fort bien fait; qu'il y avoit de la sottise à faire un métier de la poésie; qu'on n'en devoit point espérer d'autres récompenses que son plaisir; qu'enfin, un bon poète n'étoit pas plus utile à l'Etat qu'un bon joueur de quilles. Si Malherbe et Boileau ont parlé sérieusement, ce qu'il est difficile de croire, on peut assurer que bien peu de poètes seront, en cela, de leur avis.

Il y a plusieurs espèces de jeux de Boule. Le jeu de grosses Boules se joue ordinairement dans une allée. A chaque extrémité, on place un but, et au-delà du but, on pratique un petit fossé appelé *noyon*. On fixe le nombre de points nécessaires pour avoir gagné. Chaque joueur a ordinairement deux boules. Le premier joueur doit tâcher que sa boule s'arrête le plus proche du but, qui peut être fixé, ou qui peut être une petite boule qu'on a jetée auparavant. On compte un, pour autant de boules placées le plus près. Si la boule entrée dans le noyon étoit repoussée vers le but, cela ne compteroit point. Qui laisse passer son tour, perd son coup. On ne peut d'aucune manière hâter le mouvement de sa boule, une fois lancée. Ce jeu de Boule est fort en usage parmi les paysans, et il l'étoit beaucoup autrefois parmi les bourgeois.

Il y a aussi le jeu de la petite Boule ou du Cochonnet. *Voyez ce mot.* Ce jeu convient

davantage à l'enfance. On peut en dire autant du jeu de Boule appelé Galoche, où l'on crosse la boule avec le pied.

Au jeu de la grosse Boule, il est avantageux d'écarter du but, les boules de ses adversaires, afin de placer avantageusement les boules que l'on a encore à jouer.

Dans l'Addition à la vie de M. de Turenne, 1806, on trouve l'anecdote suivante : « M. de Turenne se promenoit quelquefois
» seul sur le rempart, sans domestique, et
» sans aucune marque de distinction. Un
» jour, des artisans qui jouoient à la Boule,
» et qui ne le connoissoient pas, l'appellèrent
» pour juger un coup. Il prit sa canne, et
» après avoir mesuré, il prononça. Celui
» qu'il avoit condamné lui dit des injures.
» Le vicomte sourit; et comme il alloit me-
» surer une seconde fois, plusieurs officiers
» qui le cherchoient, vinrent l'aborder. L'ar-
» tisan confus se jeta à ses pieds pour lui de-
» mander pardon : Mon ami, lui dit M. de
» Turenne, vous aviez tort de croire que je
» voulusse vous tromper. »

BOULES DE NEIGES. Tout sert d'amusement à l'enfance. Lorsque la terre est couverte de neige, des enfants en prennent entre leurs mains, la durcissent, et en font de petites boules qu'ils se lancent les uns aux autres, après s'être divisés en deux camps; si cette petite guerre n'est point

homicide, elle n'est pas du moins sans danger. Ces boules servent quelquefois à attaquer d'autres camarades qui se sont renfermés dans un château qu'ils ont construit avec de la neige, et qui repoussent les assaillants avec des armes semblables. François de Bourbon, duc d'Enghien, fut tué à un pareil jeu, en 1545. Le château étoit de neige; mais les assiégés ne se défendirent pas uniquement avec des boules de neige. D'autrefois des enfants forment, dans la campagne, une grosse boule de neige. Elle s'augmente, comme dit le proverbe, en la roulant, et lorsqu'elle est devenue d'une grosseur énorme, on la précipite avec fracas dans un fossé ou dans quelque ruisseau, dont elle arrête souvent le cours.

BOULES DE SAVON. C'est un des premiers jeux de l'enfance. Un enfant fait de l'eau de savon, y trempe une des extrémités, fendue en quatre, d'un chalumeau de paille, et souffle avec sa bouche par l'autre extrémité. Après avoir soulevé une goutte d'eau, son souffle en fait une boule ou bulle, dont les couleurs sont très-brillantes, et ne le sont jamais davantage que lorsque la bulle va crêver; image fidelle de la vie humaine. Si on y joue plusieurs, on se dispute à qui formera la bulle la plus grosse ou la plus belle. Quelquefois, afin de prolonger pour quelques instants la durée de ce spectacle

fugitif, ou pour avoir un nouveau plaisir, on oblige la bulle, en la secouant, de se détacher du chalumeau; et tandis qu'elle voltige dans l'air, on s'efforce de la faire monter plus haut, par son haleine, ou en agitant l'air avec son mouchoir ou son chapeau. Les enfants s'écrient alors : qu'elle est belle ! et elle crève à l'instant. Dans Stella, ce jeu est appelé *les Bouteilles de savon*. Joseph Hall, Anglois, dans son livre intitulé : *Mundus alter et idem*, dit que dans le pays imaginaire dont il donne la description, l'inventeur des boules de savon est beaucoup plus célèbre que celui qui, parmi nous, a inventé la poudre à canon. Il est certain que le genre humain se seroit bien passé d'une invention aussi meurtrière.

Je vais rapporter ici une fable du marquis de Calvière, imprimée en 1715.

LA BOUTEILLE DE SAVON.

CHAQUE âge a ses plaisirs, et l'âge de l'enfance,
Pour avoir les moins grands, n'a pas les moins
parfaits.
Sous mille différents objets,
Ses plaisirs n'ont de différence,
Qu'autant qu'ils ont coûté plus ou moins de souhaits.

Sur différents amusements,
Qui, sans mélange de tristesse,
A la plus brillante jeunesse
Offroient mille plaisirs charmants

Les boules de savon remportoient l'avantage.
Chaque enfant avoit son partage :
L'un tenoit la coquille et l'eau ;
Celui-ci, le savon ; et l'autre, un chalumeau,
A leurs yeux, aimable équipage.
Chacun disoit : la bouteille est pour moi,
Même avant qu'elle fût formée ;
Et sembloit fort content de soi,
Quoiqu'il n'attrapât que fumée.
Quand elle venoit quelquefois,
En s'élevant trop haut, à finir la querelle,
Ils s'écrioient tous d'une voix :
Ah ! qu'elle est belle ! ah ! qu'elle est belle !
Les uns en admiroient les diverses couleurs :
Regardez, disoient-ils, comme elle est jaune et verte ;
D'autres, les yeux en l'air, envisageoient sa perte,
Comme le plus grand des malheurs.
Tandis que la troupe enfantine
Goûte ces plaisirs innocents,
Quelqu'un vient à passer ; *ce quelqu'un* examine
La folle ardeur de ces enfants ;
Et dans le prompt transport d'une juste colère :
Hommes, dans ces enfants, dit-il, reconnoissez
Un défaut parmi vous, hélas ! trop ordinaire ;
Aveugles, comme vous ; comme vous, insensés,
Ils se laissent tromper par la seule apparence ;
Encor les doit-on excuser,
Et gardent-ils leur innocence,
Dans les jeux dont souvent on vous voit abuser.

C.

CACHE - CACHE NICOLAS. *Voyez* Cachette.

CACHE - MAINS. C'est ainsi qu'en Lorraine et ailleurs, on appelle le jeu que Rabelais nomme *la Cutte-cache*, de *Cutis*. Un enfant cache ses mains pour éviter des coups de verges, que veut lui donner un de ses camarades. C'est un enfantillage plutôt qu'un jeu. Il annonce cependant l'abus que fait déjà de sa force un grand enfant, à l'égard d'un enfant, ou plus foible, ou moins hardi que lui.

CACHETTE. Ce jeu s'appelle aussi Cache - Cache Nicolas ou Mitoulas. Les Italiens disent : jouer au Cache-lièvre. L'un des joueurs se cache, et les autres le cherchent, et quelquefois même s'en vont. Souvent le joueur a les yeux bandés, et cherche les autres, qui lui font quelquefois aussi le tour de s'en aller. Témoins ces bons compagnons qui, après s'être bien fait régaler dans une auberge, font semblant de jouer à Cache - Cache Nicolas, et de convenir que celui d'entre eux qui sera attrapé par le garçon de l'auberge, à qui on bandera les yeux, payera pour ses camarades. Le

garçon est assez simple pour les croire, se laisse bander les yeux et court après. Ne trouvant personne dans la chambre, parce que les joueurs avoient disparu, il en sort, et rencontrant l'aubergiste qui s'étoit impatienté, et qui montoit l'escalier, il le saisit au collet, en lui disant : « Je vous tiens, c'est » vous qui payerez l'écot. » Ce qui, malheureusement, ne fût que trop vrai.

CADI. *Voyez* BASILINDA.

CAGES (PETITES). Les enfants font de petites cages avec des épingles passées entre deux morceaux de carton ; et dans ces cages, ils mettent des mouches, des papillons, des grillons, des hannetons, etc. Ces cages se font aussi avec de petits morceaux de bois, avec du fil, etc. Longus dit, en parlant de Daphnis et Chloé : « Leurs jeux étoient jeux » de bergers et d'enfants ; car elle alloit » quelque part cueillir des joncs, dont elle » faisoit un *cofin* (petit coffre, petite cage) » à mettre des cigales. »

CAMOUFLET. Un petit espiègle fait un tuyau avec un cornet de papier, qu'il allume par un bout. Il met ce bout dans sa bouche, et souffle la fumée sur le visage d'un de ses camarades endormi. Les Italiens appellent ce cornet de papier *Fumacchio*. Un des plus grands hommes de notre temps s'amusoit

s'amusoit quelquefois à faire des camouflets. Je veux parler de M. de Malesherbes; et son nom peut figurer avec celui de Socrate dans la liste des Sages, qui n'ont pas cru se déshonorer en prenant part aux jeux des enfants.

CANDELÉTOS (FA LAS). *Voyez* Arbre fourchu.

CANONNIÈRE.
Morceau de sureau long d'un demi-pied environ, que les enfants ont creusé, et où ils mettent des espèces de balles de papier mâché ou d'étoupes. Ils en mettent deux; la première au milieu de la canonnière, la seconde à l'entrée. Ils poussent celle-ci avec un petit bâton, et l'air comprimé entre les deux balles, fait sortir avec bruit la balle qui est au fond; cet instrument peut avoir donné l'idée du fusil à vent. Les enfants se disputent à qui fera le plus de bruit avec ce petit canon. Quelquefois ils lancent leurs balles les uns contre les autres; mais alors ce jeu devient dangereux, et ils peuvent se blesser, et même se crêver un œil, d'autant plus qu'ils visent à la tête. Si on leur permet d'y jouer, il vaut mieux qu'ils fixent un but à un arbre ou sur un mur. En Lorraine, ce jeu s'appelle *Péture*, et en Champagne, *Taperiau*, et quelquefois *Eglisse*. En Languedoc, on dit *Escliquet*. On disoit autrefois *Glisset* ou *Glissoir*.

CANONS (LES PETITS). Ce jeu se trouve parmi les jeux de Stella. Des enfants mettent le feu à de la poudre qui est renfermée dans une clef, au milieu de laquelle ils ont fait un petit trou qui sert de lumière. L'un a placé la clef par terre; l'autre en tient une autre en main, après l'avoir attachée sur une petite planche.

CAPIFOLET. *Voyez* COLIN-MAILLARD.

CAPITANI MAL GOUBER. *Voyez* BASILINDA.

CARTES. Nous avons prévenu que nous ne parlerions point des jeux de Cartes. Nous nous bornerons à ce qui regarde l'historique de ce jeu. Il n'est pas fort ancien, et il est absurde de l'attribuer aux Lydiens, comme l'ont fait la Mare et l'abbé le Gendre. Le baron de Heineken prétend que les Allemands inventèrent les Cartes à jouer vers la fin du treizième siècle. L'abbé de Longuerue croit que les Italiens les inventèrent dans le quatorzième siècle; et c'est une opinion assez généralement reçue, parmi les François, qu'elles furent inventées en France sous Charles V ou sous Charles VI. Toutes ces opinions paroissent dénuées de preuves. Dès 1330, les Cartes étoient connues en Espagne sous le nom de *Naipes*, et depuis les Italiens les nommèrent *Naïbi*.

Suivant le Dictionnaire Castillan, ce premier mot vient des lettres initiales N. P. du nom de l'inventeur Nicolas Pépin. Dans un registre de la Chambre des Comptes, on lit : « qu'il fût payé à Jacquemin Gringon-
» neur, peintre, la somme de cinquante-six
» sous Parisis, pour trois jeux de Cartes à or
» et à diverses couleurs, de plusieurs de-
» vises, pour porter devers ledit seigneur
» (le roi Charles VI) pour son ébattement. »
On en a conclu, mal-à-propos, que ce Gringonneur inventa les Cartes à jouer. Dès 1332, Alphonse XI défendit, à des chevaliers qu'il établissoit, de jouer de l'argent aux Cartes. Il paroît que Charles V, roi de France, défendit d'y jouer; et on rapporte qu'il aimoit le Petit-Jean de Saintré, parce qu'il n'y jouoit point. Les fleurs de lis qu'on trouve sur les Cartes, ne prouvent point que les François les aient inventées. Ils ont pu ajouter les fleurs de lis aux Cartes qu'ils avoient reçues des Espagnols; et d'ailleurs, M. Bullet dit qu'on trouve des fleurs de lis sur les sceptres et couronnes de plusieurs empereurs d'Occident, et de plusieurs rois de Castille et d'Angleterre, avant la conquête des Normands. Il est certain que dans la légende de S. Bernardin de Sienne, mort en 1444, il est parlé des *Naipes*, c'est-à-dire, des Cartes à jouer, et non des cornets à jouer, comme l'ont traduit les Bollandistes.

CASSE-POT. Rabelais parle de ce jeu, qui doit être le *Pot-au-Noir. Voyez ce mot.* Peut-être aussi ne s'agit-il que d'un pot fêlé ou un peu ébréché, que des enfants placent sur une hauteur, et achèvent de casser en jetant des pierres d'une certaine distance. Le vainqueur est celui qui a achevé la destruction totale. On voit par-là que les enfants sont déjà de petits hommes, comme les hommes ne sont que de grands enfants. Mêmes goûts, mêmes passions, mêmes défauts de part et d'autre; mais les objets sont différents.

CASSETTE. *Voyez* Corbillon.

CASTAGNETTES. On dit: *Jouer des Castagnettes.* C'est un petit instrument de bois résonnant, qui se lie au pouce avec une corde, et qui est fait en forme de cuiller. Les Mores d'Espagne s'en servoient. Les Espagnols, les Bohémiens, ainsi que les Provençaux, s'en servent encore pour accompagner leurs danses, leurs sarabandes et leurs guitarres. Ce mot est venu de l'espagnol *Castanetas*, et il a été formé de la ressemblance que les parties de cet instrument ont avec les châtaignes. Ainsi, les Castagnettes sont moins un jeu qu'un instrument de musique; et je ne les place ici, que parce les enfants les imitent dans leurs jeux, en introduisant un doigt ou deux entre deux

morceaux de bois plats et de forme ovale, et en les faisant frapper l'un sur l'autre par leurs extrémités. Les enfants ont un autre instrument qui se nomme Guimbarde. C'est une espèce de fer à cheval, au milieu duquel se trouve un fer à ressort, qu'on remue avec le doigt, et qui rend un son assez monotone; mais qui paroît considérable si on place le fer à cheval entre ses dents.

CASTRI-CUSTRI. C'est un jeu en usage parmi les Arabes ou Persans de la Mésopotamie. On y joue avec une grosse balle ou boule de bois, composée de sept à huit pièces peu serrées, afin qu'en les remuant, elles frappent les unes contre les autres, et fassent du bruit. Les joueurs sont divisés en deux bandes. Chacune a son chef, et on tire au sort pour savoir laquelle ira à cheval sur l'autre. Alors, on se range en cercle, et le chef des cavaliers étant monté sur son cheval, chante quelque *Terki* ou chanson, et ensuite lance la boule de bois contre quelqu'un des autres cavaliers. Si celui-ci peut la ramasser, il la rend au chef qui la jette à un autre. Cependant les chevaux ruent, se cabrent, et tournent en rond pour empêcher leurs cavaliers de ramasser la boule. Si aucun des cavaliers ne peut la prendre, alors tout change, et les chevaux deviennent les cavaliers à leur tour.

CERCEAU. Il y a parmi les enfants des jeux qui ont un retour comme périodique, et qu'on reprend dans certaines saisons. On ne les voit plus paroître dans d'autres temps. Il y a des jeux qu'on pourroit appeler jeux d'été; d'autres, jeux d'hiver, etc. Le jeu du Cerceau reprend ordinairement à la fin d'octobre et au commencement de novembre. Il reparoît quelquefois à la fin de l'hiver. On peut croire que les enfants cherchent, lorsqu'il fait froid, à s'échauffer avec ce jeu, qui donne en effet beaucoup d'exercice. Peut-être aussi que la facilité qu'ont les enfants de trouver des cercles ou cerceaux aux époques dont nous venons de parler, et où dans les Pensions, comme ailleurs, on relie ordinairement les tonneaux, contribue beaucoup à les faire songer au jeu du Cerceau; parce qu'alors ils trouvent aisément beaucoup de cerceaux de rebut, au défaut desquels ils en achètent de neufs.

Chaque enfant conduit son Cerceau par le moyen d'un bâton avec lequel il frappe dessus. Tous se rangent à la suite les uns des autres. Si un des joueurs laisse tomber son cerceau, où s'écarte de la file, il perd sa place, et va se mettre au dernier rang. On peut même convenir qu'il ne jouera plus le reste de la partie. Le conducteur ou chef, qui est ordinairement le plus habile, fait faire exprès mille tours et détours à son

cerceau, afin que ses camarades aient plus de peine à le suivre.

On y joue quelquefois autrement. Tous les joueurs se placent sur une même ligne, et se tiennent prêts à partir. On donne le signal. Chacun lance et conduit son cerceau dans la carrière, et on se dispute à qui arrivera le premier à un but désigné, qui est ordinairement l'autre extrémité d'une vaste cour ou d'une plaine. C'est en petit le *Trochus* des Grecs. Le cerceau sert quelquefois aux enfants à faire une petite expérience de physique. Ils lancent en l'air, à plusieurs pieds de distance, un cerceau auquel ils ont imprimé un mouvement de rotation en sens inverse, et pour ainsi dire, rétrograde. Le cerceau part en suivant, dans l'air, l'impulsion directe qu'il a reçue; et lorsqu'il est tombé, il revient, pour obéir au mouvement de rotation, vers celui qui l'a lancé, ce qui étonne beaucoup notre petit physicien. On pourroit faire la même chose avec une boule.

CERCLE. Dans Stella, le jeu du Cercle, qu'il distingue du jeu de Cerceau, consiste à tenir un cercle, et à le tourner autour de soi, de manière que le corps passe dedans. C'est comme le jeu de la Corde; mais le jeu du Cercle est plus dangereux.

CERF-VOLANT. Dans les jeux de

Stella, le Cerf-volant a une singulière forme, qui devoit être en usage en 1657. C'est une espèce de losange; dont cependant deux côtés sont plus longs. La ficelle est attachée à la pointe de ces deux côtés longs; et il y a une queue aux trois autres angles. Je ne crois point que cette forme soit fort avantageuse pour enlever le Cerf-volant. On lui en a donné de différentes, dans d'autres temps et dans d'autres pays. On l'a quelquefois appelé Dragon-volant, de la forme qu'on lui donnoit, ou que l'on prétendoit lui donner. Voici celle qui est la plus ordinaire. On prend une assez longue baguette, de quatre pieds, de six, et même davantage. Environ à deux pouces d'une des extrémités de cette baguette, on attache deux baguettes pliantes, que l'on ramène en cercle vers le milieu de la baguette, mais à une certaine distance. A l'extrémité de ces baguettes pliantes, on attache une ficelle dont l'extrémité se réunit à l'autre bout de la grande baguette, ou de la baguette droite. Selon la courbe qu'on donne aux baguettes pliantes, le Cerf-volant est appelé ou en poire ou en pomme. C'est là comme la carcasse du Cerf-volant, et on la recouvre de papier, en collant plusieurs feuilles ensemble, et en coupant comme un patron de la grandeur de la carcasse. On laisse ce patron un peu plus grand d'un pouce, afin de pouvoir rabattre ce surplus sur les baguettes ou sur

la ficelle. On met ensuite l'attache. Ce sont trois bouts de ficelle, dont deux sont attachés aux deux extrémités de la baguette droite, et le second bout au tiers environ de cette même baguette. On réunit ces trois bouts, de manière que le Cerf-volant soit en équilibre, et on les attache ensemble à une distance, mesurée sur une des baguettes pliantes, vis-à-vis l'attache du milieu. A ce nœud s'attache un bout de la pelotte de ficelle qui sert à enlever le Cerf-volant; après lui avoir mis ce qu'on appelle une queue. Ce sont plusieurs morceaux de papier pliés qu'on attache avec une ficelle, dont la longueur est proportionnée à celle du Cerf-volant. Cette ficelle est attachée par un bout à l'extrémité inférieure de la grande baguette; et cette queue sert comme de lest au Cerf-volant, et l'empêche de donner ce qu'on appelle des coups de tête. Les enfants ornent leur Cerf-volant le mieux qu'il leur est possible. Sur le papier blanc, ils collent un soleil en papier de couleur, une lune, des étoiles, des figures coloriées, et qui sont ou à pied ou à cheval. Quelquefois ils mettent des devises, soit en françois, soit en latin. Quand tout est prêt, on se rend dans une vaste prairie, un jour que le vent est favorable. Un enfant soutient le Cerf-volant un peu penché. Celui qui tient la pelotte de ficelle se met à quelque distance. On lâche le Cerf-volant, et celui qui veut l'enlever

court de toutes ses forces, en lâchant peu à peu la ficelle qui doit être plus ou moins grosse, suivant la grandeur du Cerf-volant. Cependant le Cerf-volant s'élève. Celui qui tient la pelotte s'arrête, et lâche toujours de la corde. Il donne de temps en temps quelques secousses, pour agiter l'air; et quelquefois il s'amuse à passer, dans la corde, un petit cercle de papier ou de carte que l'on perce, et que le vent chasse bientôt jusqu'au Cerf-volant; ce qu'on appelle envoyer un postillon. Le Cerf-volant s'élève quelquefois si haut, qu'il s'enfonce dans la nue, et qu'on le retire mouillé. Il peut arriver que deux Cerfs-volants lancés du même côté, s'entrelacent l'un dans l'autre. Alors il s'élève une dispute entre les deux pensions ou les deux bandes à qui appartiennent les Cerfs-volants. Chacun retire promptement le sien, et fait ses efforts pour entraîner en même temps l'autre Cerf-volant. Il y a des Cerfs-volants plus petits que ceux dont nous venons de parler, et qui ne servent qu'aux petits enfants; qui, le plus souvent même, n'enlèvent que des *Barbottes*, ou, comme on les appelle dans certains pays, des *Marmottes*. On en fait à très-peu de frais. On croise deux petites baguettes dont l'une est plus courte que l'autre, après les avoir passées dans des trous pratiqués sur un morceau de papier, coupé à peu près en forme de cœur. On y met une petite queue et

u:: attache. Une pelotte de fil suffit pour les ... ever. Si ces Barbottes se déchirent, la perte n'est pas grande, et elle est bientôt réparée.

Le Cerf-volant est en usage presque partout ; mais principalement en Asie. On en élève à la Chine, etc. Dans le royaume de Siam, ce jeu est devenu très-important, et c'est presque une affaire d'Etat. Chaque mandarin a son Cerf-volant, et le roi même en a un qu'on élève tous les soirs, et qui reste en l'air pendant toute la nuit. La corde est de soie, et des mandarins de la première classe se relayent tour à tour, pour tenir le Cerf-volant royal, qui, sans doute, est orné avec une magnificence qui répond à l'intérêt qu'on prend à ce jeu. Je soupçonne même que les Siamois y attachent quelques idées superstitieuses, et qu'ils tirent des mouvements du Cerf-volant quelques conséquences pour l'avenir.

Quelques physiciens modernes ont placé un fer à la baguette du Cerf-volant, l'ont électrisé dans un nuage qui renfermoit la matière du tonnerre, et ont déchargé cette électricité par un fil de fer entortillé autour de la ficelle ; expérience très-dangereuse, et qu'on n'a pas été tenté de répéter bien souvent. D'autres physiciens moins hardis, ou si l'on veut, moins téméraires, se sont contentés de passer de grands fleuves d'Amérique en se jetant dans l'eau, et en tenant la ficelle

d'un très-grand Cerf-volant, que le vent entraînoit rapidement du côté de la rive opposée.

Dans les *Bagatelles poétiques*, etc. Paris, 1801, *in-8°*. on trouve la Fable suivante :

LE CERF-VOLANT.

Un beau matin, certain enfant,
Se livrant aux jeux de son âge,
Dirigeoit, dans les airs, un léger Cerf-volant
Qui, comme c'est assez l'usage ;
(Car l'élévation nous aveugle souvent,)
Enflé d'orgueil encor plus que de vent,
Se croyoit un grand personnage,
Et s'imagina follement
Pouvoir, dans les plaines du vuide,
Se soutenir facilement
Sans liens et sans guide.
« A quoi bon, disoit-il,
» Être comme un esclave
» Retenu par ce fil
» Qui m'oppose une entrave,
» Que resserre, à son gré, le marmot le plus vil ?
» Si, comme les oiseaux, dans un juste équilibre,
» Je franchis l'air d'un vol majestueux,
» En brisant un joug odieux,
» Comme eux aussi, pourquoi ne pas devenir libre ? »
A l'instant même il s'abaissa,
Et par une secousse forte,
En se relevant fit en sorte
Que son fil se cassa.

Quel fut le fruit d'une telle imprudence ?
Jouet des aquilons, ce pauvre Cerf-volant
 Haussant,
 Baissant,
 Caracollant,
Se débat quelque temps contre leur violence :
Sa folle résistance augmente encor ses maux ;
Il sort tout déchiré de cette vaine lutte,
Et bientôt, n'offrant plus que de tristes lambeaux,
 Fait la plus honteuse culbute.

Son exemple devroit vous servir de leçon,
Jeunes gens qui voyez souvent comme une chaîne,
 Le fil heureux dont se sert la raison,
Pour diriger vos pas quand l'erreur vous entraine.

CHALCISMUS. Chez les Grecs, les enfants faisoient tourner une pièce de monnoie de cuivre, qu'ils mettoient à plat sur un doigt. Tandis que cette pièce tournoit avec rapidité, on la jetoit en l'air, et il falloit la recevoir et la retenir sur un autre doigt, où elle devoit continuer à tourner. *Voyez* EUSTATHE *et* POLLUX. C'étoit, dit-on, le jeu favori de Phryné. On voit qu'il tenoit un peu de notre Bilboquet. Son nom vient d'un mot grec qui signifie cuivre, monnoie de cuivre ; et c'est pour cela qu'on appeloit aussi Chalcismus, le jeu de Pair impair, lorsqu'on y jouoit avec des pièces de cuivre ; et par extension, avec quelque chose qu'on y jouât.

CHARIOTS (LES PETITS). Horace parle de ce jeu : « Atteler des souris à un petit Chariot. » Tibulle dit que ces petits Chariots se faisoient avec de petites verges ou baguettes. Denys le Jeune, tyran de Syracuse, pour se délasser des travaux de la guerre, faisoit de petits chariots, des tables et des siéges ou chaises, avec une adresse admirable.

Parmi nous, les enfants attachent encore à de petits Chariots de bois, d'osier ou de carton, des souris, de petits oiseaux, des pigeons, et quelquefois cette espèce d'insecte qu'on appelle cerfs, biches. Souvent ils sont attelés eux-mêmes à leurs Chariots, et ils en ont d'assez grands pour tenir un ou deux de leurs plus petits camarades que les autres traînent ou qui sont traînés par un chien attelé. Quelquefois les enfants changent alternativement de rôle.

CHARRUE. Un enfant s'appuie sur ses mains. Un autre prend sous ses bras les jambes du premier, et le conduit ainsi, comme s'il conduisoit une Charrue. Au lieu de s'appuyer sur ses mains, le premier peut se soutenir sur un petit bâton, qui trace un sillon, comme avec le socle de la Charrue.

CHASSE. On appelle Chasse une espèce de jeu de Barres, où, au lieu de retourner dans son camp après qu'on a demandé barres,

on engage son adversaire par de grands circuits, dans des défilés où il peut être pris aisément.

CHASSES (LES PETITES). Dans Érasme, un enfant nommé *Paul*, dit : « Chacun a sa passion qui l'entraîne. Moi, je suis pour la chasse. *Thomas* : Je l'aime beaucoup aussi ; mais où sont nos chiens, nos épieux, nos toiles ? *Paul* : Laissons-là les sangliers, les ours, les cerfs et les renards ; nous allons faire la guerre aux lapins. *Vincent* : Moi, je prendrai des sauterelles au filet ; je tendrai des pièges aux grillons. *Laurent* : Moi, j'attraperai des grenouilles. *Barthole* : Pour moi, j'irai à la chasse aux papillons. *Laurent* : Il est trop mal-aisé d'attraper ce qui vole. *Barthole* : Cela est mal-aisé, mais cela est beau. Croyez-vous qu'il soit plus glorieux de chasser aux vers et aux limaçons, parce qu'ils n'ont point d'ailes ? *Laurent* : J'aime mieux attraper des poissons, etc. »

Nous n'entrerons pas dans le détail de toutes les petites chasses que font ordinairement les enfants. Nous remarquerons seulement que, pour prendre des grillons ou cri-cris, ils enfoncent une petite paille dans le trou de cet animal. Comme le trou est ordinairement en ligne droite et peu profond, la paille atteint bientôt le grillon, qui se voyant harcelé, prend le parti de sortir

de son trou. Pour éviter un mal, il tombe dans un plus grand, et devient bientôt la proie de son petit ennemi, qui, à la vérité, ne le fait point mourir, mais qui abrège souvent ses jours, malgré tous les efforts qu'il fait pour le nourrir dans une boîte où il met de la terre et quelques herbes. Les hannetons ont bien plus à souffrir entre les mains de la jeunesse. *Voyez* HANNETON VOLE. Nous ne parlerons plus que de la Chasse aux papillons. Dans un beau jour d'été, une troupe nombreuse d'enfants se répand dans un parterre ou dans une prairie, où mille papillons aux ailes nuancées d'or, d'argent, et de toutes sortes de couleurs, voltigent sur les fleurs avec lesquelles on seroit tenté de les confondre eux-mêmes. Les enfants attendent que les papillons se soient posés sur quelque fleur. Alors les uns s'avancent tout doucement sur l'extrémité des pieds, et essaient de les prendre par les ailes avec deux doigts. Si le papillon s'envole, on essaie de l'abattre avec son chapeau ou avec son mouchoir. D'autres enfants sont armés de raquettes couvertes d'un réseau ou toile légère, et il leur est plus aisé de prendre des papillons, soit qu'ils volent, soit qu'ils soient arrêtés. Lorsqu'un papillon est pris, l'enfant le met dans une boîte ou dans sa main qu'il ferme, en évitant de faire du mal à son petit prisonnier. Mais celui-ci profite quelquefois ou de la facilité ou de la négligence de son

vainqueur, et, à la faveur d'une ouverture un peu trop grande laissée entre deux doigts, il s'échappe promptement et vole dans les airs, malgré les cris et les menaces de l'enfant qui le suit en vain des yeux.

CHATEAU. Le jeu du Château est le nom qu'on donne quelquefois à celui du Trou-Madame.

CHATEAU DE NOIX, etc. Le jeu du Château de noix, qui est encore en usage, étoit connu des Romains, et Ovide le place parmi les différents jeux de Noix. « Un en-
» fant, dit-il, joue avec des Noix : 1°. Tan-
» tôt il sépare par un coup des noix qu'il a
» placées sur une hauteur (ou comme l'en-
» tendent quelques traducteurs, il les place
» droites et cherche à les renverser.) 2°. Tan-
» tôt il les place de travers, et pour les sépa-
» rer, il les frappe une ou deux fois avec son
» doigt. 3°. Ou bien il place une noix sur
» trois autres, en forme de Château, qu'il
» renverse en jetant une ou plusieurs noix
» dessus. 4°. Ou sur une table qui va en
» pente, il place plusieurs noix qu'il essaie
» ensuite de toucher avec d'autres noix qu'il
» fait rouler. 5°. Quelquefois il forme avec
» de la craie un delta ou triangle ∆ avec
» des noix, qui imitent la constellation du
» triangle, et celles qu'il touche avec une
» baguette, lui appartiennent. 6°. D'autres

» fois enfin, il jette de loin des noix qu'il
« tâche de faire entrer dans un vase d'é-
» troite embouchure. » Ce dernier jeu est le
jeu de la Fossette. Le troisième est celui du
Château de noix, et Philon, le Juif, le décrit de la même manière qu'Ovide. La plupart de ces jeux sont encore en usage, mais
on n'y joue pas toujours avec des noix ; on
se sert quelquefois de noyaux d'amandes,
et le plus souvent de petites billes ou boules
appelées *Gobilles.*

CHATEAUX (LES PETITS) DE
CARTES, etc. Horace en parle : bâtir de
petits Châteaux. De son temps, on les faisoit sans doute avec de petits morceaux de
bois, des fragments de petites planches, des
pierres, etc. Aujourd'hui on en fait aussi
avec de petites pierres, de petits bâtons ;
mais le plus communément avec du carton
ou avec des cartes. M. Gravelot, sous la gravure l'*Amusée,* qui fait des Châteaux de
cartes, a mis le quatrain suivant :

> Vous vous moquez de voir ici
> Lise bâtir Châteaux de cartes :
> Eh ! Messieurs, riez donc aussi
> Et des Leibnitz et des Descartes.

Trebellius Pollion dit que l'empereur Gallien faisoit des Châteaux de pommes, et
autres fruits, *de pomis Castella composuit.*

Cet historien nous apprend que ce fantôme d'empereur, ne s'occupant en aucune manière de ses fonctions, faisoit voir une adresse puérile et misérable, *miserandâ solertiâ*, à des constructions et à des occupations qui le rendoient la risée de tout l'univers, dont les peuples se révoltèrent contre lui les uns après les autres. Au printemps, il s'amusoit à construire des chambres et des cabinets avec des roses; il faisoit élever des Châteaux de pommes, et d'autres fruits, etc.

On trouve parmi les Fables de M. de Rivery, la Fable suivante :

LE CHATEAU DE CARTES.

Les Cartes à mon gré sont très-bien inventées,
 A mille têtes éventées
On les voit tenir lieu d'esprit et de bon sens.
En occupant les sots, elles servent les sages,
Heureux de se prêter à ces amusements,
Et d'éviter par-là cent fâcheux bavardages.
.
Un enfant qui sortoit à peine du berceau
Déjà tenoit un jeu, contemploit la peinture,
Et d'Hector devenu le valet de carreau
 Il admiroit la bigarrure.
Ah! ce jeu, dit l'enfant, m'offre un plaisir nouveau
Voilà des fondements; je puis faire un Château :
Il arrange, il dispose, il fait un triple étage,
Et n'a garde sur-tout d'oublier le donjon;
Mais le zéphyr jaloux renverse tout l'ouvrage.

Il relève en pleurant tous ces murs de carton,
Puis essuyant ses pleurs et reprenant courage,
Il fait de ces débris un autre pavillon :
« Table, ne bougez pas, allons, soyez bien sage,
» Obéissez, vous aurez du bonbon. »
Il avoit de sa mère emprunté ce langage.
Le marmot voit enfin le fragile palais
Subsister cette fois, combler tous ses souhaits.
Age heureux où des riens font le bonheur suprême !
Mais bientôt il se lasse, et le détruit lui-même.

CHELICHELONÊ. Selon Pollux, les jeunes filles Grecques jouoient à ce jeu, assez semblable à la *Chytra* ou *Olla*. L'une d'elles, assise au milieu des autres, s'appeloit *Chelonê*, ou Tortue. On lui demandoit : *Chelichelonê*, que fais-tu là ? Elle répondoit : Je fais un tissu de laine de la trame de Milet. On lui demandoit encore : Par quel accident ton petit-fils (*Nepos*) est-il mort ? Elle répondoit : Il est tombé de cheval dans la Mer Blanche (*Mare Album*). Eustathe dit que le *Chelei* étoit le commandement que l'on faisoit à la Tortue. Tout cela n'explique pas quel étoit l'esprit et le but de ce jeu ; et on peut assurer que s'il n'y avoit pas d'autres circonstances, il n'étoit pas plus ingénieux que notre *Colimaçon-borgne* ou notre *Hanneton vole*.

CHÊNE FOURCHU. *Voyez* ARBRE FOURCHU. Ce jeu est encore plus dangereux

lorsque d'autres enfants sautent entre les jambes écartées de celui qui fait le Chêne ou Arbre fourchu, malgré la précaution qu'ils prennent de sauter de derrière en devant, pour ne le point blesser.

CHEVAL. *Voyez* Hippas.

CHEVAL FONDU. Dans le Languedoc, ce jeu se nomme *Cabalet de Saint Jordi*. Rabelais l'appelle, selon l'usage de son temps, *Jouer au Chevau fondu*. Fondu est un terme de marine, et il signifie, coulé à fond, enfoncé, abaissé. A ce jeu, un enfant se baisse et présente son dos sur lequel monte un de ses camarades qui se fait porter ainsi. *Voyez* Coupe-tête, Hippas, etc. Parmi les jeux de Stella, le Cheval fondu est celui où plusieurs enfants courbés à la file, et le premier appuyé sur un mur ou sur un banc, reçoivent leurs camarades sur leur dos.

CHEVAL SUR UN BATON (A). Horace parle de ce jeu qui est très-connu et fort ancien: *Equitare in arundine longâ*. Nous avons dit, dans la Préface, qu'Agésilas fut surpris y jouant avec son fils. Valère Maxime nous apprend que Socrate ne rougit point, lorsqu'Alcibiade le trouva jouant à ce jeu avec de petits enfants. Montaigne raconte cette même histoire d'Agésilas, qui alloit, dit-il, *à Chevauchons* sur un bâton. Les

Grecs appeloient ce jeu : *Calamon epibainein*, *arundine equitare* ou *ferri*. Quelquefois, pour plus grand enjolivement, une des extrémités du bâton est sculptée, et représente tant bien que mal une tête de cheval. Les enfants dont les parents sont en état de faire de la dépense, ont de grands chevaux de carton ou de bois, posés sur des roulettes qu'un autre enfant fait aller. Mais c'est un luxe, qui, sans doute, étoit encore inconnu du temps d'Agésilas.

CHEVAUX DE BOIS. Photius dit qu'ils étoient défendus, parce qu'il y entroit du hasard. C'étoit, selon Balsamon, comme une échelle ou escalier de bois très-élevé et oblique, et au milieu duquel il y avoit plusieurs trous. Au haut de l'escalier étoient quatre boules de différentes couleurs, qu'on faisoit rouler en bas. La première boule, qui sortoit par le dernier trou, donnoit la victoire à celui qui l'avoit jetée, ou qui l'avoit retenue ou choisie. Les couleurs étoient vert, rouge, blanc et noir, et il y avoit quatre joueurs. On tiroit les billes ou boules au sort, et chacun faisoit rouler la sienne. Le Père Boulanger dit, avec raison, que nous avons un jeu assez semblable, le jeu de Trou-Madame. C'est une machine en forme de portique, qui est à l'extrémité d'une table, et qui a douze trous ou portes numérotés, un, deux, trois, jusqu'à douze, etc.

mais sans suivre l'ordre ordinaire des chiffres. La table est un peu en pente. Chaque joueur fait rouler un certain nombre de billes, et si elles entrent dans les trous, il compte autant de points que l'indique le chiffre des portes où ses billes sont entrées. Le nombre des points pour gagner la partie est fixé, et à chaque coup on additionne les points qu'on a gagnés. Celui qui arrive le premier au nombre de points fixés, gagne ce dont on est convenu.

CHIQUENAUDE. La Chiquenaude ou Croquignole, est appelée *Nicquenocque* par Rabelais, et ce dernier mot est encore en usage à Loudun. La Chiquenaude consiste à appuyer ferme le bout du doigt du milieu sur le bout du pouce, et à desserrer, avec effort, le doigt du milieu contre le nez ou le front de quelqu'un. Rabelais dit aussi Chinquenaude, et il paroît que, dans l'origine, c'étoit un coup de l'arrête du poignet sur les cinq nœuds (*quinque nodi*) de la main. Rabelais appelle aussi ce jeu *la Nazarde*, et son commentateur, M. le Duchat, se trompe en disant que le jeu de Croquignole est différent de la Chiquenaude. Il croit que Croquignole est le jeu où deux enfants écarquillent tour-à-tour les doigts de la main, la paume en dehors, et les font toucher du bout au pavé, pendant que l'autre pousse un certain nombre de coups; une

chique ou bille contre les nœuds des doigts ainsi placés.

CHOUETTE. Jeu assez semblable au jeu d'Oie, sinon qu'à la place des Oies, il y a des Chouettes, et qu'on y joue avec trois dés, et non avec deux, comme au jeu d'Oie. Les figures, représentées dans les autres cases, diffèrent aussi de celles qu'on voit dans le jeu d'Oie. M. de Paulmy dit que le jeu de la Chouette est tout aussi simple que l'Oie, et que quelques personnes même le trouvent plus joli.

Au jeu de la Chouette, il y a sur le carton quatre rangs de figures distribuées en différentes cases. Le premier rang représente différents objets; le second les différents nombres des dés; le troisième explique, par des lettres et des chiffres, les différentes chances du gain ou de la perte; le quatrième représente encore des figures d'oiseaux, d'ustensiles, etc. Chaque joueur prend un même nombre de jetons, dont on fixe la valeur. Au commencement du jeu, chacun met sur table trois ou quatre jetons. On tire au sort au plus haut point avec les dés, à qui jouera le premier. Si quelqu'un amène dix-huit ou les trois six, où est la grande Chouette, et le mot *tout*, il gagne tout ce qui est sur jeu. On joue, et on cherche le nombre amené sur le jeu où il est marqué. Si on amène une Chouette où est écrit *moitié*, on a gagné
la

la moitié de ce qui est sur jeu. Si on amène le nombre où est T, on gagne le nombre marqué auprès du T. S'il y a P, on paye le nombre marqué à côté. Si on amène treize par deux six et un point, où est *Rien*, on ne tire ni on ne paye rien.

Rabelais parle d'un jeu de la Chouette qui devoit être différent. *Voyez* CACHETTE.

CHYTRINDA. Jeu des Grecs. Un enfant qu'on nommoit *Chytra*, en latin *Olla*, (la cruche) étoit assis au milieu de ses camarades, qui lui faisoient toutes sortes de niches. Il se tournoit de tous côtés pour en prendre un qui se mettoit à sa place.

Il y avoit une autre espèce de Chytrinda. Un enfant avoit sur la tête une cruche qu'il tenoit de sa main gauche, et il se promenoit dans le cercle de ses compagnons, qui lui demandoient : *Quis ollam?* Qui est-ce qui a la cruche ? Il répondoit : Moi, Midas. Celui qu'il touchoit du pied, prenoit sa place. *Voyez* POLLUX, HÉSYCHIUS *et* SUIDAS. Ce jeu devoit avoir quelque rapport au Casse-Pot et au Pot-au-Noir. Peut-être n'étoit-ce qu'une espèce de *Cligne-Mussette*.

CINDALISME. Pollux dit qu'on appeloit *Cindale*, un pieu qu'on enfonçoit dans une terre humide. Alors on frappoit la tête de ce pieu avec un autre pieu, pour faire sortir le premier, ce qui ne se conçoit pas aisément.

Il y a apparence qu'on lançoit un petit bâton contre le premier pieu pour le faire tomber, ce qu'on n'auroit pas pu faire en le frappant sur la tête, du moins verticalement. Dès lors, c'étoit notre jeu du Bâtonnet, à quelque différence près. Hésychius appelle ce jeu *Cindalopaictes* ou *Passalistes*.

CLACQUOIR. Anacréon, Ode cinquante-trois, après avoir loué la rose par différents endroits, dit qu'elle nous fait juger du succès de nos desirs, par le bruit que nous faisons avec ses feuilles, lorsque nous les frappons entre nos mains. Le jeu du Clacquoir consiste à fermer la main en laissant un petit vuide, au-dessus duquel on applique une feuille de rose, d'anémone, de lis, ou de quelque autre plante ou arbre, sur laquelle on frappe avec force de l'autre main.

En jouant au même jeu, les enfants n'ont pas le même but. Ils ne cherchent qu'à faire du bruit, et entre leurs mains, la feuille de rose n'est qu'un petit pétard ou une canonnière. Après avoir replié les bords de la feuille, comme pour en faire une petite vessie ou boule, ils frappent indifféremment sur le dos ou sur la paume de la main, et quelquefois sur leur front. Il n'est pas même sans exemple, que par espièglerie, ils frappent sur le front de leurs camarades.

CLEF. Il y a un jeu de la Clef qui consiste à en cacher une, ou toute autre chose. Mais Rabelais parle de jouer *au Clef,* pour dire *à la Clef;* et son commentateur prétend que ce jeu consiste à pousser une Clef le plus proche du bord (d'une table apparemment). Il ajoute que Calvin y jouoit, au rapport d'Alexandre Morus. On y joue encore, de la même manière, en Bourgogne et ailleurs, et la table est un peu en pente. Mais ce n'est pas là la manière dont on y joue le plus communément. On enfonce un clou le plus près qu'on peut du bord d'une table, au milieu d'un des quatre côtés, et ce clou sert de but. On jette son palet ou écu sur la table le plus près que l'on peut du clou, en évitant qu'il tombe à terre. Celui qui a mis le plus près du but, a gagné. Quand on joue avec une Clef, on mouille quelquefois la table, pour que cette Clef glisse plus aisément. Il y a encore une autre espèce de jeu de Clef. *Voyez* SIFFLETS (PETITS).

CLIGNE-MUSSETTE. En Languedoc on dit aussi *le Cluquet, le Cache-Cachette.* Rabelais dit *Clinemucette,* et c'est le terme en Anjou. M. de la Monnoie, dans ses Noëls Bourguignons, dit : « que le » jeu Cligne-Mussette, et par corruption *Cli-* » *musette,* s'appelle en bourguignon *Bou-* » *chau,* parce qu'un des joueurs s'y bouche » les yeux, pendant que ses compagnons se

» cachent. Cligne-Mussette, ajoute-t-il, formé
» de cligner et musser (fermer et cacher),
» exprime mieux l'action entière du jeu.
» C'est l'Apodidrascinda des Grecs. » Ainsi,
à ce jeu, un enfant *cligne* les yeux, et les
autres se *mussent* ou se cachent. Il les
cherche, et s'il en attrape un, celui-ci se
met à sa place. Richelet, dans la définition
qu'il donne de ce jeu, ne suppose point que
celui qui cherche ses camarades, ait les yeux
fermés, ce qui, en effet, ne seroit nécessaire
que dans le cas où les autres joueurs ne se
cacheroient point.

CLOCHE-PIED. On comprend assez
ce que c'est que ce jeu. Il consiste à marcher
sur un seul pied. Érasme et Mathurin Cordier l'appellent *Empusæ ludus*, le jeu du
Fantôme. Le commentateur de Rabelais
croit que c'est le jeu de la Mousque, dont
parle celui-ci.

Cependant, à l'occasion du jeu *au Pinot*,
dont parle aussi Rabelais, et que Guyot lit:
au Pivot ou *au Pibot*, le même commentateur croit que ce peut être le Cloche-pied,
le Pied-bot, ou Pied-boîteux, où l'on tourne
comme sur un pivot. Richelet dit : « à
» Cloche-pied : marcher, sauter avec un
» pied, courbant et élevant un peu l'autre. »

On peut y jouer de deux manières: La
première, en se disputant à qui marchera le
plus long-temps dans cette attitude forcée,

ou à qui parviendra le premier à un certain but. La seconde, en poursuivant à Cloche-pied ses camarades qui s'enfuient aussi à Cloche-pied, ce qui n'est pas même nécessaire, parce que celui qui les poursuit pourroit encore en attraper quelqu'un, lorsqu'ils s'amusent à le lutiner.

Nos ancêtres disoient : jouer *à Couké*, pour dire à Cloche-pied.

COCHONNET ou *Cochonnet va devant*, comme le dit Rabelais. On croit qu'il s'agit d'un jeu de Boule ou de Palet, où la place de la Boule de celui qui vient de jouer, sert de but au suivant. Richelet parle du même jeu, et dit : « Jouer au Cochonnet, c'est
» lorsque jouant à la Boule, on change de
» but en se promenant, et on jette devant
» soi une boule, une pierre, ou autre chose
» qui sert de but à chaque fois, et qu'on
» nomme le Cochonnet. »

Le même auteur dit aussi qu'on appelle Cochonnet un petit corps d'os ou d'ivoire, taillé à douze faces pentagones, marquées de points depuis un jusqu'à douze. On le roule sur une table comme si c'étoit un dé. Il semble donc qu'on joue avec au plus haut point. *Voyez* Boule *et* Tonton.

COINS (LES QUATRE). Ce jeu, à qui on donne le nom burlesque de Pot-de-chambre, est fort récréatif, et M. de

Paulmy dit qu'on y joue avec beaucoup de gaieté. On peut y jouer dans une chambre, dans une cour, dans un jardin, au milieu d'une allée d'arbres, ou dans une rue. On y joue cinq. Un des joueurs est au milieu des quatre autres placés à quatre coins. Ceux-ci changent de place avec leurs voisins. Pendant qu'ils changent, celui du milieu cherche à s'emparer d'une place vacante. Celui qui ne trouve plus de place est ce qu'on appelle le Pot-de-chambre, et se met au milieu. Il faut être très-attentif à ce jeu, et très-ingambe.

COLIN-MAILLARD. En Languedoc on dit: *Catitorbo*, ou *Capitorbo*. On l'appelle quelquefois le *Coquelimas bouché*. En Normandie, on le nomme *Capifolet*. Autrefois on disoit au *Capifol*, et Rabelais dit au *Capifou*. Il se sert aussi du mot de Colin-Maillard, et c'est peut-être ce qu'il appelle ailleurs *le Colin bridé*. En Italie on dit: jouer à la Chatte aveugle, *a la Gatta orba* ou *cieca*. Un enfant a les yeux bandés et essaie d'attraper quelqu'un de ses camarades pour le mettre à sa place. La Mothe le Vayer, Instruction de Monseigneur le Dauphin, dit que le grand Gustave, ce puissant et redoutable fléau de la Maison d'Autriche, s'est souvent *égayé*, en son particulier, à jouer à Colin-Maillard avec les principaux officiers de son armée.

Depuis quelques années, on a introduit plusieurs variations dans ce jeu. 1°. Au Colin-Maillard assis, on interdit à celui à qui on a bandé les yeux, l'usage des mains, et après que tout le monde a changé de place, on le fait asseoir sur les genoux d'une personne de la compagnie dont il doit deviner le nom. C'est ce que dit M. de Paulmy, qui parle aussi du jeu suivant. 2°. Il y a un Colin-Maillard debout, où personne ne court que l'aveugle, à qui il est défendu de se servir de ses mains, mais seulement d'une baguette ou d'un mouchoir, dont quelqu'un de la compagnie saisit un bout, après qu'on l'a appelé d'un autre côté ; mais ce n'est pas ordinairement celui dont il a entendu la voix qui tient la baguette ou le mouchoir. 3°. Enfin, il y a le Colin-Maillard à la Silhouette. On n'y joue qu'à la lumière. On place quelqu'un dans l'enfoncement d'une fenêtre, et on tire un rideau devant lui. A quelque distance du rideau, on met une table et des lumières. Chacun passe tour-à-tour entre le rideau et la table, en faisant des grimaces et des contorsions pour ne pas être reconnu. Celui qui est derrière le rideau doit tâcher de deviner qui est celui qui passe. Ce jeu paroît inventé dans le temps où l'on faisoit, avec du papier noir découpé, des portraits en profil, qu'on nommoit à la Silhouette, du nom du Contrôleur-Général des finances,

qui faisoit beaucoup de réformes, et qui économisoit sur tout.

Nos pères appeloient le Colin-Maillard *Catiborbo*, et quelquefois *Tartanas*. *Voyez* le Dictionnaire du vieux langage françois, 1766, *in-8°*. Les Arabes nomment ce jeu *Hai gjo'al*; les Perses, *Ser der kilim*, la tête dans une couverture; et les Anglois, *Blinde mans buff*.

M. de Nivernois, dans une Fable intitulée: Le Colin-Maillard, dit qu'une troupe de courtisans n'étoient occupés qu'à flatter un roi qui étoit encore enfant. Aucun d'entr'eux ne lui donnoit de sages conseils. Son gouverneur,

> Homme sensé, qui voyoit avec peine
> Ces vils flatteurs distillant le poison,
> De son pupille enivrer la raison:

propose au jeune roi de jouer à Colin-Maillard, et parmi les pages et les écuyers, on choisit le plus grand et le plus vigoureux à qui on bande les yeux.

> Le jeu commence; on eut dit l'aventure
> De Polyphème, avec ses bras nerveux,
> Cherchant les Grecs pour venger son injure,
> Et n'attrapant que l'air au milieu d'eux.
> Le grand garçon n'y voyoit goutte;
> On est bien sot les yeux sous un mouchoir!
> A chaque pas il faisoit fausse route,
> Et se seroit rompu le cou sans doute,
> Si l'on n'eut crié Pot-au-noir.

A la fin, il saisit un enfant, il l'arrête;
 Puis le tâtant des pieds jusqu'à la tête,
 Avec respect prononce: *C'est le Roi....*
 C'étoit un page, et le prince de rire.
 Lors à l'écart son gouverneur le tire
 Pour lui donner cette leçon tout bas :
Voyez, dit-il, que sert la puissance physique
Si des yeux éclairés ne la dirigent pas?
 En fait de pouvoir politique
 C'est même chose. Et c'est un point
Dont ces Messieurs tantôt ne parloient point.

COLLABISMOS. Pollux dit qu'un des joueurs se fermoit les yeux avec ses mains. Un autre le frappoit et lui demandoit qui l'avoit frappé. C'est ce que les soldats firent au temps de la Passion. Le Père Boulanger croit que c'est notre *Cappifolet*. Les Espagnols ont un jeu semblable.

COMMANDEMENT (AU). *Voyez* Basilinda.

CONTOMONOBOLE. C'est un des cinq jeux que Justinien permet dans sa loi *de Aled*. On n'est pas d'accord sur les jeux dont parle le texte grec de cette loi.

Le premier est appelé *Monobolon*. Balsamon, qui a fait un commentaire sur le Nomocanon de Photius, dit que c'étoit un simple saut ou le saut d'un seul. Il croit

aussi que ce pouvoit être le *Pédèma* ou course à pied.

Le second jeu est appelé *Contomonobolon*. Il consistoit à sauter à l'aide d'un bâton. Il paroît que c'étoit un pieu sur lequel on s'appuyoit pour franchir les fossés et les ruisseaux ; ce qui se pratique encore dans les landes de Bordeaux et dans le pays des Basques, où les paysans, montés sur des échasses, font de très-grandes enjambées, et arrivent en peu de temps d'un village à un autre, à travers les landes et les marais.

Le troisième jeu est appelé *Quintanum contacem sine fibulâ*. Ce jeu consistoit à lancer une pique ou javelot sans pointe de fer, et il paroît que ce jeu étoit assez semblable aux Joûtes de nos mariniers sur la rivière. Balsamon croit qu'un soldat nommé Quintus l'avoit inventé, et le P. Boulanger croit que c'est ce qu'on appeloit autrefois courir la Quintaine. En Italie, les cavaliers ont un javelot sans fer, et frappent, *il Faquino*, un homme de bois ou d'osier, qui est comme un trophée armé. Le Moine Robert en parle dans son Histoire de Jérusalem. C'est notre jeu de la Tête de More, notre jeu de Courir ou Courre la Lance, et notre jeu de Bagues, à quelques différences près. On plante des pieux en terre, et on met dessus des écus ou boucliers que l'on attaque. Les Romains avoient un jeu d'exercice militaire à peu près semblable, et Juvénal dit : *Quis*

non vidit vulnera pati. Sat. VI. Nos anciens Tournois, nos Joûtes et Combats à la barrière étoient encore plus sérieux; et tout le monde sait qu'il en coûta la vie à Henri II, mort en 1559, d'un coup de lance que lui donna Montgomeri dans un Tournois, et dont l'éclat le blessa à l'œil droit. Le président Hénault, rapporte qu'un envoyé du Grand - Seigneur, qui vint en France sous le règne de Charles VII, et qui assista à ces sortes de spectacles, où il arrivoit toujours malheur, disoit fort sensément, « que si c'étoit tout de bon, ce n'étoit pas » assez; et que si c'étoit un jeu, c'étoit » trop. »

Le quatrième jeu est nommé *Perichiten*, c'étoit la Lutte.

Le cinquième, appelé *Hippicen*, étoit une course de Chariots autour d'une borne ou de quelque obélisque ou pyramide.

Justinien ne permet même ces jeux qu'à condition qu'on n'y jouera qu'un sou, même les plus riches. Ce prince ajoute : Au surplus nous défendons les Chevaux de bois, et si quelqu'un perd son argent à ce jeu, il lui sera rendu, et les maisons où l'on aura joué, seront vendues publiquement. Il est difficile de comprendre la défense que fait l'empereur d'avoir chez soi des Chevaux de bois. Balsamon l'avoue lui-même : Quelques-uns, dit-il, pensent qu'on doit entendre par-là un jeu que les enfants prati-

quoient autour du Cirque, en se servant
d'hommes au lieu de chevaux. Les autres
prétendent que c'étoit une machine de bois
composée de plusieurs échelons, par lesquels
on faisoit passer de petites boules de différentes couleurs, et celui dont la boule arrivoit la première au bas de la machine, gagnoit le prix que les joueurs avoient déposé.

Mornac estime que l'empereur avoit défendu de voltiger sur des Chevaux de bois,
et de parier pour celui qui voltigeroit le
mieux. Cujas dit que ces sortes de Chevaux
furent défendus, parce que ce jeu étoit un jeu
de hasard. Enfin, d'autres disent avec plus
d'apparence, que le péril où l'on s'exposoit
dans cet exercice, avoit obligé l'empereur à
le défendre avec tant de sévérité; mais il
n'y a rien de bien certain dans tout cela.

Le Concile *in Trullo* ou de Constantinople, dit *Quini-sextum*, qui se tint en
692, sous le dôme du palais, *in Trullo*,
parle du *Contopaictes*, jeu inconnu, et du
Perichutes, que Balsamon dit être *Palên*.
On croit que ce jeu, dont parle aussi Stace,
étoit une lutte par terre, en se roulant et
en se renversant, après s'être frotté d'huile.

COQUILLES. Le Père Labat dit: « Le
» jeu que les Nègres jouent, et qu'ils ont
» aussi apporté dans les îles (d'Amérique),
» est une espèce de jeu de Dés. Il est com-
» posé de quatre Bouges ou Coquilles qui

» leur servent de monnoies. Elles ont un trou
» fait exprès dans la partie convexe, assez
» grand pour qu'elles puissent tenir sur ce
» côté-là aussi aisément que sur l'autre. Ils
» les remuent dans la main, comme on re-
» mue les Dés, et les jettent sur une table.
» Si tous les côtés troués se trouvent dessus,
» ou tous les côtés opposés, ou enfin, deux
» d'une façon et deux de l'autre, le joueur
» gagne; mais si le nombre des trous ou des
» dessous est impair, il a perdu. »

Nous avons dit, dans la Préface, que Scipion et son ami Lælius s'amusoient à ramasser des Coquilles sur le bord de la mer. Les Coquilles peuvent aussi servir au jeu du *Ricochet. Voyez ce mot.*

COQUIMBERT, OU QUI GAGNE PERD.

Le jeu de Coquimbert, ou de qui Gagne perd, est moins un jeu particulier qu'une certaine manière de jouer différents jeux, comme les Dames, le Billard, les Cartes. Celui qui force son adversaire de le vaincre, a gagné. Les Espagnols appellent ce jeu: *la Gana pierde,* mais ils n'y jouent qu'au jeu de Cartes, appelé *le Reversis.*

CORBILLON.

Corbillon signifie une petite corbeille. « Le Corbillon, dit M. de
» Paulmy, est le plus commun des *jeux*
» *d'esprit.* C'est le plus bête de ces jeux;
» car il y a beaucoup de *jeux d'esprit* qui

» méritent cette épithète. Les enfants, ajoute-
» t-il dans son Manuel des Châteaux, le
» peuple et les paysans le jouent continuel-
» lement. Il ne s'agit que de rimer en *on*.
» C'est la plus abondante rime de notre Dic-
» tionnaire; cependant à la fin elle s'épuise,
» et on finit par dire des choses très-ridicules.
» C'est là tout le sel de ce jeu d'esprit, qui
» avoit besoin d'être illustré par ces quatre
» vers de l'Ecole des Femmes de Molière.
» Arnolphe dit, en parlant de l'éducation
» qu'il donne à Agnès, dont il veut faire sa
» femme :

» Je veux, si l'on la fait jouer *au Corbillon*,
» Et que l'on lui demande à son tour: *Qu'y met-on?*
» Je veux qu'elle réponde : Une tarte à la crème;
» En un mot, qu'elle soit d'une ignorance ex-
trême. »

On voit qu'à ce jeu, il ne s'agit point du tout de la raison, mais uniquement de la rime; et comme nous l'avons dit, heureusement cette rime en *on* est la plus riche de toutes. On joue de la même manière à ce qu'on appelle *la Cassette;* mais alors la rime n'est plus la même, et on doit répondre par un mot qui rime avec *Cassette*.

CORDE. Il y a plusieurs jeux de Corde,
1°. La grosse Corde. Les joueurs partagés en deux bandes, se mettent aux extré-

mités de la Corde et la tirent. Chaque bande s'efforce d'entraîner l'autre jusqu'au mur ou jusqu'à la ligne qui sert de limites ou de camp.

2°. *La petite Corde à un seul joueur.* Un enfant prend avec chaque main une des extrémités d'une corde qu'il fait passer sous ses pieds, en sautant et en faisant tourner la Corde autour de son corps. Quelquefois il est assez agile pour la faire passer deux fois sous ses pieds à chaque saut, et c'est ce qu'on appelle un double tour. Un triple seroit le *Nec plus ultra;* et pour le faire, ce qui est très-rare, il faudroit s'élancer d'un endroit élevé. Si le joueur faisoit tourner la Corde en croisant les bras ou plutôt les poignets, il feroit ce qu'on appelle une croix de chevalier, et il faut être très-agile et même très-fort pour la faire double.

Deux joueurs peuvent se disputer à qui jouera le plus long-temps sans manquer. Chacun peut avoir sa Corde, ou bien la même Corde servira aux deux joueurs qui jouent l'un après l'autre, et dont l'un remplace son camarade lorsqu'il a manqué.

3°. *La longue Corde.* Deux enfants qui la tiennent, chacun par une de ses extrémités, la font tourner de manière qu'elle touche la terre, et que dans son tour, elle s'élève à six pieds environ, en faisant une espèce de berceau. Un ou plusieurs joueurs entrent et dansent sous cette Corde, dont ils

suivent bien tous les mouvements. Celui qui abat la Corde est obligé d'aller la tourner. Quelquefois les joueurs rangés à la file, entrent par un côté et sortent par l'autre. Celui qui abat la Corde avec ses pieds ou sa tête, ou qui arrête son mouvement, ne joue plus jusqu'à ce que tout le monde ait manqué.

CORYCUS. Jeu d'exercice des anciens, recommandé par Galien comme utile pour la santé. On suspendoit par une corde à une poutre ou solive du plancher, un sac ou une balle (Corycus) remplie de son ou de farine, et on se le rejetoit de l'un à l'autre dans un corridor étroit, ou entre deux lignes dont il n'étoit pas permis de s'écarter. Il falloit donc attendre de pied ferme le sac, le renvoyer avec force contre son adversaire, et tâcher de le renverser. Ce jeu ne devoit pas être bien amusant, mais il devoit donner beaucoup d'exercice. Il conviendroit assez à des militaires renfermés dans une citadelle assiégée.

COSME (A St.) Rabelais parle de ce jeu, qu'il appelle: *à St. Cosme, je viens t'adorer*. Son commentateur explique ainsi ce jeu qui n'est qu'une attrape. On s'approche d'un enfant assis dans un fauteuil et qui a les yeux bandés; et en lui disant: à St. Cosme, je viens t'adorer, on lui présente une chan-

delle allumée. Il veut la prendre, et on lui substitue un bâton mal-propre. C'est une polissonnerie plutôt qu'un jeu ; mais on voit par-là que le facétieux Rabelais n'a rien oublié.

COTON EN L'AIR (LE). De petits enfants rassemblés autour d'une table, prennent un petit flocon de Coton que l'on jette en l'air au-dessus de la table. On souffle, et dès qu'on le voit approcher, on le renvoie à son voisin en soufflant. Celui sur qui il tombe, a perdu et paye un gage. Ce jeu est un peu plus noble que celui auquel M. Huet, dans son Voyage de Suède, fait jouer les sénateurs d'Hardenberg, lorsqu'ils veulent choisir un bourgmestre. Il prétend qu'ils s'assemblent tous autour d'une table sur laquelle on a mis un certain petit animal. Nos graves magistrats étendent leur longue barbe sur la table, et celui dont la barbe sert de refuge à cet animal, est proclamé consul. Il y a grande apparence que ce trait avoit été conté à M. Huet par quelqu'un qui avoit voulu se moquer de lui ; et je crois même que ce savant s'est rétracté depuis.

COTTABUS OU COTTABISMUS. Ce jeu fut inventé par les Siciliens. On y jouoit dans les festins chez les Grecs. Il y en avoit de plusieurs espèces. En voici une dont parle Suidas. On plaçoit à terre une longue baguette ou poutre, sur laquelle on en mettoit

une autre de travers et en équilibre. Aux extrémités on plaçoit deux balances ou bassins de balance, sur deux vases remplis d'eau. Sous l'eau étoit une statue d'airain, dite *Manès*. Ceux qui vouloient jouer, avoient une fiole de vin et se tenoient loin. Après avoir bu, on jetoit le reste dans un des bassins pour le rendre plus pesant, afin qu'il frappât la tête de la statue, et qu'elle rendît un son. Celui qui ne répandoit rien par terre et qui obtenoit un plus grand son, avoit vaincu, et se regardoit comme le plus heureux. Ce jeu étoit si estimé des Grecs, qu'ils avoient des vases et même des édifices particuliers pour y jouer. *Voyez* ATHÉNÉE, TZETZÈS, POLLUX *et* ANACRÉON.

COTYLÉ OU ANCOTYLÉ. Eustathe dit que Cotylé est la paume ou le creux de la main. *Voyez* ANCOTYLÉ *et* HIPPAS.

COUPE-TÊTE. *Voyez* HIPPAS *et* CHEVAL-FONDU. Dans le Languedoc, on dit *Passogen*.

COURSE. Les enfants se disputent à qui arrivera le premier à un but désigné. Henri IV, dans sa jeunesse, s'exerçoit à la Course avec les jeunes paysans du Béarn. Quelques années après, les habitants des environs du château de Coarasse, où ce prince avoit été élevé, étant venu lui faire

une visite, disoient : « Il a joué avec nos » enfants ; il grimpoit avec eux aux montagnes, comme un chat maigre. Ah ! le » bon espiègle que c'étoit alors. » On le faisoit marcher nus-pieds et nu-tête, et il n'avoit pas d'autre nourriture que celle de ses petits camarades.

La Course étoit un des cinq exercices des jeux Olympiques. Virgile, cinquième livre de l'Enéide, décrit ainsi la Course : « Chacun prit sa place, et bientôt le signal fut » donné. Tous à l'instant fixant leurs yeux » sur le but, s'élancent de la barrière comme » un tourbillon. Nisus, plus léger que le » vent, plus impétueux que la foudre, en » peu de temps passe tous les autres, qu'il » laisse loin derrière lui... Euryale se trouve » alors le premier. Vainqueur par les bons » offices de son ami, il achève heureusement » sa carrière, et reçoit mille applaudisse-» ments..... Enée donna au vainqueur une » couronne d'olivier, un beau cheval riche-» ment enharnaché, et deux javelots armés » d'un fer poli, avec une hache à deux » tranchants, garnie de lames d'argent ci-» selé. »

Fénélon, dans son Télémaque, décrit aussi une Course, mais une Course de Chariots.

COURSE DU POT (LA). C'est ainsi

que le jeu du *Pot-au-Noir* est appelé dans les jeux de Stella.

COURT-BATON. Dans Stella, on trouve le jeu du Court-bâton. Deux enfants assis face à face, empoignent un bâton. Chacun tire de son côté et s'efforce d'enlever de terre son compagnon. *Voyez* BATONNET *et* COURTE-PAILLE.

COURTE-PAILLE. M. de la Monnoie dit : Jouer à la Courte-paille (en bourguignon, à la Côte-paille); d'autres disent aux Buchettes, d'autres au Court-fétu. Je crois même que le Court-bâton mentionné dans Rabelais, est le même jeu, et qu'ainsi Ménage se trompe, lorsqu'au mot *Court-fétu*, il dit que Rabelais a omis ce jeu parmi ceux de Gargantua. Furetière, page 508 de son Roman Bourgeois, parle d'un procès terminé par le jugement des Buchettes. Je crois néanmoins que le Court-bâton est le Bâtonnet, et non le jeu de Courte-Paille. Celui-ci consiste à faire tirer à deux personnes, deux pailles d'inégale grandeur que l'on cache dans sa main, et dont on ne montre que les extrémités. Celui qui choisit la plus courte a gagné. Au reste, c'est moins un jeu que les préliminaires d'un jeu, lorsque l'on veut savoir qui jouera le premier. On peut aussi tirer quelque chose à la Courte-

paille pour savoir qui l'aura. Dans la Fable la Goutte et l'Araignée, la Fontaine dit:

>Tenez donc, voici deux Buchettes,
>Accommodez-vous, où tirez.

Il s'agit de choisir entre une chaumière et un palais. L'Araignée choisit un palais et la Goutte préféra une chaumière, mais bientôt elles furent obligées de faire un troc.

COUTEAU (AUX PIEDS DU). Rabelais parle de ce jeu qui paroît être celui où l'on pique un Couteau et quelquefois un clou, à l'extrémité d'une table, au milieu d'un des côtés. Les joueurs jettent leur palet ou écu, et celui qui est le plus proche du pied du Couteau, gagne, pourvu que son écu ne tombe point à terre. *Voyez* CLEF. Dans nos anciens poètes, ce jeu est appelé *au plus près du Couteau*.

COUTEAU PIQUÉ, OU PATÉ. On fait un monticule de terre humide et comme un Pâté. Un joueur place son Couteau ouvert sur le petit doigt et l'index, en fermant les deux doigts intermédiaires. La pointe du Couteau est à droite. Le joueur tourne brusquement sa main de droite à gauche, et lance le Couteau qui va se planter sur le Pâté. Les autres joueurs jettent leurs Couteaux de la même manière et tâchent de le

dégoter, en renversant le premier Couteau planté. C'est un moyen fort commode pour casser bien des Couteaux.

CROIX DE JÉRUSALEM. Ce sont des Croix composées de plusieurs morceaux de bois rapportés, qu'il faut avoir l'adresse de rapprocher pour faire un ensemble; ce qui devient difficile, lorsqu'on ne sait pas la marche qu'on doit tenir, parce que toutes les parties de ces Croix ont des coupes différentes et bisarres, et qu'il n'y a qu'un ordre auquel elles puissent convenir. Il y a des personnes assez adroites pour faire et défaire de ces Croix, quelquefois assez grosses, dans une bouteille d'étroite embouchure. On fait aussi de petits coffres, dont l'assemblage des parties a les mêmes difficultés. Ce sont des jeux qu'on pourroit appeler méchaniques, et ces joujous sont propres à exercer l'adresse et la patience.

CROIX DE MALTE OU DE CHEVALIER. *Voyez* CORDE.

CROIX ET PILE. *Pile* est un vieux mot qui signifie vaisseau. Le mot pilote en dérive. Sur les anciennes monnoies, il y avoit d'un côté une Croix et de l'autre un Vaisseau. Les enfants jetoient une de ces pièces en l'air, après avoir choisi un des côtés. Si ce côté tomboit, l'enfant qui l'avoit choisi, avoit

gagné. Les Romains disoient : *Caput aut navia* ou *navis*, tête ou navire, parce que d'un côté de leurs anciennes monnoies, étoit la tête de Janus, et de l'autre un vaisseau. C'est ce que nous apprend Macrobe. S. Augustin parle aussi de ce jeu. En Italie, on dit, *Fleur* ou *Saint*, parce que d'un côté des monnoies de Florence et de quelques autres villes, est une fleur de lis, et de l'autre, la tête d'un Saint. En Espagne, ce jeu s'appelle *Castillo y Leon*, parce que sur les monnoies d'Espagne, on trouve d'un côté un château, qui sont les armes du royaume de Castille, et de l'autre, un lion, armes du royaume de Léon. Les Turcs ont un jeu semblable, qu'ils nomment Hiver ou Eté, Sec ou Humide. *Voyez* TCHENGI. Autrefois on disoit *Chef* ou *Nef*.

CROQUIGNOLE. Molière parle de ce jeu. On disoit autrefois Craquignole. C'est le coup qu'on donne sur la tête avec le second et le troisième doigt fermé. On voit que ce n'est point un jeu, et que si c'en est un, il est du nombre de ceux que le proverbe appelle : Jeux de Prince, qui ne plaisent qu'à ceux qui les font.

CROSSE OU PETIT MAIL. Dans Stella on trouve le jeu de la Crosse. C'est à peu près le jeu de Mail, sinon que des enfants se renvoient les uns aux autres une

petite boule, qu'ils poussent avec un bâton recourbé. La scène est dans la campagne et non dans un Mail.

CROSSE. Jeu de Balle des Sauvages, semblable, selon le Père Lafitau, à l'*Episcyrus* des Grecs. *Voyez ce mot*, ainsi que le mot Balle.

CUBEIA. C'est ainsi que les Grecs appeloient le jeu de Dés. *Pessoi*, étoient les Dames ou Jetons, et *Astragaloi*, les Osselets. Ceux-ci n'avoient que quatre faces, et les Dés en avoient six.

CUBESINDA. Ce jeu, selon Hésychius, consistoit à porter quelqu'un sur son dos. Pollux l'appelle *Hippas*. On le joue encore aujourd'hui. *Voyez* Coupe-tête, Cheval-fondu, etc.

CUHAMUN. *Voyez* Bokeira.

CULBUTE OU CABRIOLE. Un enfant saute ce qu'on appelle cul par-dessus tête. C'est ce qu'on nomme une Culbute ou Culebute, et quelquefois Cabriole ou Capriole. Les enfants peuvent se disputer à qui en fera le plus, ou à qui les fera le mieux. On dit en bourguignon : faire le *Cutimblô*. Les Italiens disent *Capitombolo*, parce que dans ce jeu, la tête est la première renversée.

Parmi

Parmi les jeux de Stella, on trouve la Culbute : ce n'est point une simple Cabriole ; mais les enfants se soutiennent long-temps sur leurs mains, les pieds en l'air et écartés. Ainsi c'est l'*Arbre fourchu*. La Culbute se nommoit autrefois *Cambobira*.

CURÉ. Jeu de société qui rentre dans la Basilinda ou Royauté. Des enfants tirent au sort à qui sera le Curé, ou en élisent un à qui ils donnent un Vicaire, un Sacristain, un Sonneur, etc. on leur demande d'où ils viennent, ce qu'ils ont fait. Il faut que dans leur réponse ils tutoient tout le monde, excepté M. le Curé ; et quelquefois c'est tout le contraire, suivant qu'on en est convenu. S'ils se trompent, ils donnent un gage.

Ce jeu est différent de celui de la Procession, auquel les petits enfants jouent quelquefois. Voyez ce que nous avons rapporté du grand Racine, dans la Préface. Ils font aussi ce qu'on appelle *la Chapelle*, qu'ils ornent quelquefois avec beaucoup de goût et d'intelligence. Ils y font l'office, et l'un d'eux qui est le Curé, chante les *oremus*, etc.

CUS ou SAPH. Le premier de ces mots signifie en persan un tambour. Les Indiens du Mogol appellent ce jeu *Saph* (*Ordo, Series*). Il consiste à placer des jetons sur deux rangées, comme au jeu des

Echecs. Scheik Nizâmi en parle : « Deux
» armées, dit-il, sont rangées en forme de
» *Shahi-ludius* (le jeu des Echecs), l'une
» d'ivoire, l'autre d'ébène. » Il est fâcheux
que nous n'ayons pas des détails bien clair
sur ce jeu, qui doit tenir du jeu des Echecs
ou du jeu de Trictrac. Je ne vois cependant
pas pourquoi on l'a appelé *Tambour* en
persan, ou plutôt Tambour d'airain. A en
juger par la description qu'en donne ensuite
Nizâmi, il doit être fort ingénieux et fort
intéressant.

Il seroit à desirer, selon Hyde, que les
marchands qui trafiquent dans l'Inde, nous
en apportassent le tableau et les règles. La
poésie, dit-on, embellit tout ; il est difficile
néanmoins qu'elle développe aussi exactement que la prose, la marche compliquée
de certains jeux. La poésie orientale a une
obscurité de plus, du moins pour nous, dans
ses allégories fréquentes, dans ses figures
hardies, et dans le langage et le sentiment
qu'elle prête aux choses inanimées.

D.

DAMES. M. de Paulmy dit: « Le jeu
» de Dames est moins difficile et moins ap-
» pliquant que celui des Echecs. Les coups
» en sont moins variés; et peut-être cette
» espèce d'uniformité dans les combinaisons
» est-elle cause qu'on s'en lasse prompte-
» ment. Nous n'avons rien sur ce jeu, dans
» les éditions qui ont paru jusqu'à présent
» du livre de l'Académie des Jeux; mais
» on a publié deux ou trois petits ouvrages
» qui contiennent les règles des Dames; et
» le troisième est entièrement consacré aux
» Dames à la Polonoise, jeu d'une inven-
» tion très-moderne, dans lequel toutes les
» dames marchent indifféremment en avant
» et en arrière, et où celles qui vont à dame,
» peuvent parcourir toutes les lignes du da-
» mier en tout sens. L'usage en France est
» de placer les dames sur les cases blanches. »

Ce troisième ouvrage, dont parle M. de Paulmy, est sans doute celui qui est intitulé: *Le jeu de Dames à la Polonoise*, ou *Traité historique de ce jeu*, etc. par M. Manoury, etc. Paris, 1787, *in*-12. Cet ouvrage est très-bien fait; et M. Manoury, qui excelloit à ce jeu, a joint à ce Traité un fragment d'un Poëme didactique, composé par

un de ses amis, et intitulé : l'*Art Polonois*.

Le jeu des Dames Polonoises fut inventé en France vers 1727, par un Polonois, qui étoit alors à Paris. Ainsi, il ne nous vient point de Pologne, où on l'appelle même le jeu de Dames à la Françoise.

On joue aussi aux Dames à Constantinople ; mais, ainsi qu'aux Echecs, les premiers pions peuvent faire deux pas directs, tandis que parmi nous, ils n'en font qu'un, diagonalement du blanc sur le blanc. Les dames damées ont la même marche chez les Turcs, c'est-à-dire, qu'elles peuvent faire deux pas directs. *Voyez* l'Académie des jeux *et* Hyde.

DAMES RABATTUES. Jeu fort simple qui se joue sur le Trictrac. On empile ses dames sur les flèches d'un des côtés du Trictrac, qui est le côté à gauche du joueur, et à chaque coup de dés, on en abat, et on les relève sur les flèches du côté à droite, etc. *Voyez* l'Académie des Jeux.

DARDS (LES). On trouve ce jeu dans Stella. On attache contre un mur un petit quarré de papier. Les joueurs, armés d'une petite flèche, se placent à une certaine distance et visent à ce but. Cette flèche est une petite baguette, où d'un côté est la pointe d'une aiguille, et de l'autre un papier plié en

quatre, et introduit dans deux fentes en croix, et qui sert de plumes.

DENTELLE. Les joueurs se tiennent par les mains, mais le plus éloignés qu'ils peuvent. Deux joueurs hors de rang courent; et le second doit, sans se tromper, passer par-tout dans les rangs où passe le premier, qui entre dans le cercle entre deux joueurs, en ressort entre deux autres, et qui imite, pour ainsi dire, le mouvement de la navette ou de la trame, qu'on fait passer au travers de la chaîne en faisant de la toile ou de la *Dentelle*. De là est venu le nom de ce jeu, qui est en usage dans les Colléges, et qu'on pourroit aussi appeler le jeu *du Labyrinthe*.

DÉS. Nous avons annoncé que nous ne nous étendrions pas beaucoup sur les jeux de hasard. M. de Paulmy ne parle lui-même que des jeux de Dés, dont on peut amuser son loisir à la campagne : « Ils sont très-
» simples, dit-il, et néanmoins on y peut
» perdre beaucoup d'argent en fort peu de
» temps. Le plus commun est la *Rafle*, dans
» laquelle chaque joueur, après avoir mis
» son enjeu, continue de grossir la masse
» générale toutes les fois qu'il jette les dés,
» jusqu'à ce que quelqu'un amène une
» Rafle, ou trois dés pareils qui emportent
» tout.

» Le Passe-dix est, après la Rafle, le jeu
» le plus usité en France. Pour n'y pas
» perdre, il est question d'amener deux dés
» pareils qui, joints à un autre, surpassent
» le nombre de dix.

» Le Domino, etc. (*Voyez ce mot.*)

» Il y a une infinité d'autres jeux que l'on
» joue avec plus ou moins de dés ordinaires,
» tels que le Hasard, la Chance, le Quin-
» quenove, l'Espérance et la Blanque, etc.
» (*Voyez ce dernier mot.*)

» Le Crebs est un jeu de Dés qui, depuis
» quelques années, a été apporté d'Angle-
» terre en France, et y est devenu à la
« mode. »

On joue aussi avec des dés au jeu d'Oie et au jeu de la Chouette; et quelquefois les enfants tirent au plus haut point avec deux dés, à qui jouera le premier à quelque jeu. Tout autre usage des dés me paroît très-pernicieux à la jeunesse, et devroit être interdit dans les Pensions bien réglées.

DÉS DES GRECS ET DES ROMAINS.

L'article suivant ne doit être considéré que comme une explication des différents passages des auteurs anciens où il est question de Dés, d'Osselets, etc. On a souvent confondu les uns avec les autres; mais il y avoit une grande différence.

Les Osselets, nommés *Astragales* par les Grecs, parce qu'ils se font avec les talons

ou petits os des animaux, avoient quatre angles arrondis, et six côtés inégaux. D'un côté, l'osselet a un renfoncement; de l'autre, il est applani, mais d'une manière imparfaite.

Les dés furent inventés à l'instar des osselets; et sur chacune des six faces, on marquoit des points, comme aujourd'hui. On les appeloit *Tesseræ*. C'étoit un cube parfait; ce que n'est point l'osselet. Les points étoient arrangés comme ils le sont encore, de manière que deux faces opposées fissent sept. On regardoit les osselets comme n'ayant que quatre faces, et, suivant Eustathe, on n'y marquoit ni le deux, ni le cinq, lesquels auroient dû être sur la face de dessous et celle de dessus, mais qu'on ne comptoit point. Les quatre autres faces des osselets se nommoient *Canis* ou *Vulturius*, qui, avec le côté plan, étoient des coups malheureux; *Venus* ou *Basilicus* (royal) qui, avec le côté creux, *Suppus*, étoient les coups heureux. Artémidore dit que les coups heureux sont le *Coüs*, *Suppus*, *Venus* ou *Basilicus*; et les malheureux, le *Chius*, *Planus*, le *Chien* ou *Vautour*; ce qui suppose qu'il parle d'un dés.

Quand on jouoit avec plusieurs dés, si tous offroient le même nombre, ce coup s'appeloit *Canis*. Sur les dés, il n'y avoit ni le deux, ni le trois, ni le quatre; on n'y marquoit que le six, qui étoit *Venus*, l'un, qui

étoit *Canis*, et le cinq. Si tous les dés amenés étoient marqués de nombres différents, c'étoit encore *Venus*; comme c'étoit encore *Canis*, s'ils marquoient tous le même nombre. Si on ne jouoit qu'avec un dé, le six étoit heureux, et l'un, malheureux.

Avec les dés on jouoit, 1°. à la *Pleistobolinda*; c'est notre plus haut point, et Pollux en parle. Chez les Grecs, celui qui amenoit trois dés semblables, ce que nous appelons *Rafle*, étoit vainqueur. Du temps de Lucien, c'étoit celui qui amenoit le coup de *Venus*, ou le coup où tous les dés étoient marqués d'un point différent.

2°. Le jeu appelé en grec *Proæresimon*, ce que nous appelons *Chance*, consistoit à choisir chacun le nombre qu'il croyoit devoir tomber. On y jouoit aussi avec trois dés, et Ovide en parle.

Les rois jouoient avec des dés d'or; et le roi des Parthes en envoya au roi Démétrius pour lui reprocher sa légèreté, et, pour ainsi dire, sa puérilité et son enfantillage. Properce parle de dés d'ivoire. Ordinairement les dés étoient de corne ou d'os. Suidas dit qu'on les remuoit dans un cornet, pour éviter toute sorte de fraude. Il seroit trop long de rapporter tous les noms que les Grecs donnoient aux différents coups de dés, heureux et malheureux. Il y en avoit trente-six, puisqu'on jouoit avec trois dés, qui sont susceptibles de ce nombre de chances. Lucien

dit que Saturne présidoit aux jeux de Dés, sans doute à cause qu'à Rome, pendant les Saturnales, tout le monde jouoit aux jeux de Dés, esclaves, libres, enfants, hommes faits. Selon Plutarque, Caton faisoit tirer ses convives au sort, pour savoir qui auroit le choix des parts, et il refusoit la meilleure, lorsqu'il avoit amené *Canis;* il l'acceptoit, lorsqu'il avoit amené *Venus*, et il donnoit des lois aux convives. C'est dans ce sens qu'Horace dit : *Quem Venus arbitrum dicet bibendi.*

Chez les Romains, les coups, *Jactus*, se nommoient *Manus*. En général, il faut distinguer deux espèces de jeux de Dés. L'un consistoit à jeter les dés, pour tirer quelque augure favorable, ou non. Les coups heureux étoient déterminés, quoiqu'ils ne fussent pas toujours les mêmes chez les Romains que chez les Grecs. L'autre jeu de Dés consistoit à placer, d'après les dés qu'on avoit amenés, des jetons, *Calculos*, sur une table. On sent que le même coup, par exemple, cinq et six, pouvoit être heureux ou malheureux, selon que les jetons étoient placés auparavant; mais en jouant on pouvoit corriger la fortune. *Voyez* Térence : « La vie, dit-il, est comme le jeu de Dés. » Si vous n'amenez pas le point qui vous » seroit le plus favorable, il faut le corriger » par votre adresse à jouer. » Cela suppose un jeu qui approchoit du Trictrac; mais qui

ne l'étoit point, à ce que je crois. Le cornet où l'on mettoit les dés, se nommoit *Fritillus, Orca, Pyrgum, Turricula, Fimus, Camus*. La table s'appeloit *Tabula, Alveolus*. On se servoit quelquefois de dés plombés, non pour tricher, puisque tout le monde s'en servoit également, mais pour donner plus de poids aux dés.

Sophocle, cité par Pollux, est le premier qui parle de dés réunis avec les jetons ou dames, *Calculos cum Tesseris, Cubeian cum Petteia. Tesseræ*, en latin, et *Cubeion*, en grec, signifient les dés. C'étoit réunir, dans le même jeu, la fortune et l'adresse. Les Romains inventèrent un jeu purement d'adresse, où l'on ne jouoit qu'avec des jetons, *Calculi* ou *Latrunculi*, ou *Latrones* ou *Milites*. Ces mots ont été confondus, parce que chez les anciens, les soldats réformés, *Milites*, devenoient assez souvent *Latrones*; et ces mots étoient devenus synonymes. Eustathe parle d'un jeu où chaque joueur avoit cinq jetons, et ces jetons étoient placés sur cinq lignes. Hésychius dit qu'on mettoit *Cubous in Cubeia, Tesseras in Alveolo*, des dés dans un cornet, et que les jetons, *Petteia*, s'avançoient de ligne en ligne. C'étoit donc comme un Damier et un Trictrac réunis. Au milieu étoit une ligne de séparation, qui se nommoit la ligne sacrée, que les jetons ne pouvoient passer. Ces jetons étoient souvent de petites pierres.

Le jeu consistoit à séparer et à enfermer les jetons de son adversaire, ce que Polybe conseille d'imiter à la guerre. Donat dit que Pyrrhus montra le premier, par un jeu, l'art de se servir des stratagêmes de guerre. Jean de Sarisbery dit qu'Attale inventa les jetons, *Calculos*. Suétone rapporte que Néron jouoit sur une table avec des quadriges d'ivoire, qui servoient de jetons. Ce jeu devoit donc approcher des Echecs ou des Dames. On enfermoit ces jetons ou on les prenoit avec un seul jeton ou dame. On pouvoit enfermer deux dames, mais on n'en pouvoit prendre une seule qu'avec deux dames. Cela a quelque rapport, ou avec nos Dames damées, ou avec ce qu'on appelle *Lunette*, dans les Dames simples. Les cases se nommoient *Urbes*, et les Grecs appeloient *Canes*, ce que les Latins nommoient *Latrunculi*.

A ce jeu, selon Varron, il y avoit des lignes ou cases droites, et des lignes ou cases obliques; Platon dit qu'on ne peut y bien jouer, si on ne l'a appris de jeunesse. Athénée dit que Diodore de Mégalopolis, Théoxène, et Léon de Mytilène, y étoient très-habiles. Les jetons étoient de deux couleurs. *Voyez* OVIDE *et* SIDOINE APOLLINAIRE. Il y avoit des jetons qui étoient comme ambulants, et d'autres qui étoient fixes. Les soldats ou *Latrunculi* étoient de verre; les uns blancs, les autres noirs. *Voyez*

Lucain, Ovide, *etc.* Diodore dit que les jetons étoient légers et ronds. Un des jetons se nommoit le roi, et il étoit sur la ligne sacrée. On ne le faisoit avancer que dans la nécessité. On gagnoit quand on avoit pris toutes les dames de son adversaire, et qu'on avoit enfermé, *ad incitas*, aux bornes, limites, etc. son roi, qui ne pouvoit être pris. *Voyez* Diagrammismus.

DIAGRAMMISMUS. Ce mot signifie petite table, figure géométrique. C'étoit, chez les Grecs, un jeu assez semblable au jeu de Dames. On y jouoit avec soixante jetons, moitié noirs, moitié blancs. *Voyez* Hésychius, Pollux *et* Eustathe.

Le jeu n'avoit d'abord, chez les Grecs, que cinq lignes, et chaque joueur cinq jetons. Dans la suite, à Rome et chez les Grecs, il y eut douze lignes et trente jetons, quinze pour chaque joueur. Ce doit être à peu près notre Trictrac, où l'on place, d'après les dés qui tombent, des dames sur douze lignes de part et d'autre; mais nous n'avons que vingt-quatre dames, et nous n'y jouons qu'avec deux dés : les anciens y jouoient indifféremment avec trois et avec deux. Pline dit que Pompée, dans son triomphe, fit voir une table de jeu avec des dés, laquelle étoit de deux pierres précieuses, et longue de quatre pieds sur trois. Il y avoit dessus une lune d'or de trente

mille sesterces, *Pondo triginta*. Isaac Porphyrogenète attribue le jeu du Diagrammisme, à Palamède; ou du moins, on lui donne l'invention du jeu Astronomique, dit *Zodiaque*, où l'on plaçoit des jetons sur douze lignes ou cases. On se servoit aussi à ce jeu de sept petits grains, qui indiquoient le mouvement des planètes. En général, la plupart de ces jeux étoient une image de la guerre. Ceux où l'on se servoit de dés, devoient tenir de notre jeu du Trictrac; les autres avoient quelque rapport à notre jeu de Dames, et peut-être au jeu des Echecs; ce qui, la plupart du temps, est fort difficile à distinguer, et rend obscur pour nous plusieurs passages des auteurs anciens.

DIELCYSTINDA. Deux bandes d'enfants cherchoient à s'entraîner chacune de son côté. Ceux qui entraînoient les autres, étoient vainqueurs. On y jouoit dans les palestres. *Voyez* Pollux. Peut-être se prenoit-on par les mains ou à brasse-corps pour s'attirer réciproquement. Notre jeu de la grosse Corde a le même but, et il est moins dangereux. *Voyez* Court-Baton.

DISQUE. Le Disque étoit une pierre pesante, et ordinairement plate et de forme circulaire, que l'on s'efforçoit de lancer fort loin. C'étoit un des cinq exercices des jeux des Grecs. Les Romains y jouoient aussi.

La Fable rapporte qu'Apollon, jouant à ce jeu avec le jeune Hyacinthe, eut le malheur de le tuer, et le changea en la fleur qui porte son nom. « Apollon se promenoit, dit
» Ovide, sur les bords de l'Eurotas, auprès
» de Sparte, de cette ville sans murs, et
» sans autre défense *que la valeur de ses*
» *habitants*. Il ne songe plus ni à sa lyre, ni
» à ses flèches. La chasse seule a pour lui
» des attraits ; il conduit une meute, et
» franchit une montagne escarpée..... Le
» soleil, également éloigné de la nuit qui
» vient de s'écouler et de celle qui va suivre,
» étoit parvenu au milieu de sa carrière.
» L'un et l'autre (Apollon et Hyacinthe)
» se dépouille de ses habits, se frotte d'huile
» luisante, et ils prennent un large disque.
» Apollon réunissant la force avec l'adresse,
» le balance quelque temps et le lance dans
» les airs, que cet énorme poids oblige de
» se séparer. Il tombe enfin sur la terre.
» L'imprudent jeune homme, emporté par
» l'ardeur du jeu, se hâte pour le ramasser,
» mais la terre le renvoie avec force contre
» ton visage, ô Hyacinthe ! etc. » C'est à cause de cette fâcheuse aventure que Martial conseille aux jeunes gens qui regardent ce jeu, de se tenir un peu éloignés, de peur, dit-il, que le Disque ne commette encore un crime. Cicéron dit qu'aussitôt qu'on entendoit le bruit du Disque dans le Cirque ou ailleurs, les Philosophes qui donnoient des

leçons, voyoient leurs classes désertes, et qu'on préféroit ainsi un vain amusement à des discours très-utiles.

Le Disque est un des jeux dont parle Homère dans l'Odyssée. C'étoit, suivant Eustathe, comme un grand palet de fer, d'airain ou de bois, qu'on jetoit bien loin pour essayer sa force. On le lançoit avec tant de force, qu'il siffloit dans l'air. Selon le Scholiaste d'Horace, on lançoit le Disque ou en hauteur ou en longueur, pour savoir qui avoit le bras le plus fort. Il paroît que cet exercice du Disque étoit en usage chez les Juifs. Le prophète Zacharie, Chapitre XII, parle d'une pierre pesante, que S. Jérôme prend pour une de ces pierres qui servoient à éprouver la force des hommes, en essayant à qui les leveroit le plus haut. Ces exercices étoient très-utiles aux guerriers dans un temps où la force du corps jouoit, dans les combats, un plus grand rôle qu'elle n'en joue aujourd'hui. Dans son poëme de l'Araucana, Alonso d'Ercilla, après avoir fait prononcer au cacique Colocolo un discours très-éloquent, pour engager les autres caciques à ne point disputer les armes à la main le rang de général, leur propose de porter sur leurs épaules une grosse poutre, et de déférer le commandement de l'armée à celui qui en soutiendroit le poids plus long-temps.

DOMINO. « Le Domino, dit M. de

» Paulmy, se joue avec une seule espèce de
» dés longs et plats, dont une seule face est
» marquée de points (il falloit dire que
» chaque pièce est comme composée de deux
» dés, etc.) Le premier joueur, ajoute-t-il,
» peut vous en expliquer les règles qui sont
» simples, et, par cette raison, ne se
» trouvent pas imprimées. Celui à qui il
» reste un plus grand nombre de points,
» lorsque le jeu est fermé, a perdu. »

Pour suppléer un peu au silence de M. de Paulmy, nous dirons que le premier joueur choisi par le sort, ayant placé sur table, par exemple, le domino sur lequel est marqué six et quatre, le second joueur continue en plaçant à son gré où un six ou un quatre. On convient quelquefois que celui qui aura placé ce qu'on appelle un *doublet*, par exemple, le six six, jouera deux fois. Si on n'a aucun des deux dés qui terminent la file, on dit : *je passe*, et le suivant joue. Quelquefois on convient qu'on pourra passer quoiqu'on puisse mettre, et alors on dit : *je boude*. Si tous les dés ont été distribués entre les joueurs, on peut faire des combinaisons à ce jeu, en jugeant par les dés placés, de ceux qui restent à placer. Si avant de jouer, on écarte quelques dés, ce jeu devient un jeu de hasard.

E.

ECHASSES. *Voyez* Contomonobole.

On trouve dans Richer une Fable intitulée :

LES ÉCHASSES.

Quel spectacle s'offre à mes yeux !
Des Géants dont la tête atteint jusques aux Cieux !
 Disoit un Manant dans la plaine.
 Or, c'étoient de jeunes enfants,
 Qui, sur des Echasses errants
 Au haut de la roche prochaine,
 Paroissoient de nouveaux Titans :
Image jusqu'alors à notre homme inconnue.
Voyez-les de plus près, lui dit certain railleur.
Le Manant s'approcha, leur taille diminue
A chaque pas qu'il fait : il connoît son erreur.
Ceux qui lui paroissoient avoir plus de vingt
 brasses,
 A peine avoient quatre pieds de hauteur.

Nous admirons ainsi de loin maint grand seigneur,
Qui de près n'est qu'un nain monté sur des Echasses.

ECHECS. M. de Paulmy dit : « Le pre-
» mier, le plus noble et le plus beau de tous
» les jeux sédentaires, est celui des Echecs.
» L'histoire en est magnifique et intéres-
» sante ; c'est l'art de la guerre mis en jeu.

» Des auteurs y trouvent aussi celui de la
» politique et les principes de la morale,
» de l'astronomie, de la géométrie, etc.
» Les règles en sont admirables, et l'analyse
» qu'en a faite M. Philidor, aussi profond
» joueur d'Echecs que musicien agréable,
» est un chef-d'œuvre; mais ce beau jeu
» n'est point à l'usage des dames. Il exige trop
» d'attention pour les amuser. Charles XII
» ne jouoit qu'aux Echecs. On a prétendu
» que les anciens connoissoient ce jeu. Je
» crois plutôt que leur jeu, qu'on croit le
» jeu des Echecs, étoit une espèce de jeu de
» Dames. »

Il paroît, en effet, que le jeu appelé par les Romains *Latrunculi*, et quelquefois *Milites*, étoit un jeu de Dames; et on s'accorde aujourd'hui à croire que le jeu des Echecs fut inventé par les Persans ou par les Indiens. Un auteur Arabe, nommé Al-Sephadi, rapporte que le sultan Behrâm abusoit de son autorité au point qu'il fit périr plusieurs personnes qui avoient voulu lui faire des remontrances. Son premier visir, Sessa, fils de Daher, pour le faire rentrer en lui-même, prit une voie indirecte, et inventa le jeu des Echecs, où un simple pion peut mettre dans un très-grand embarras la pièce principale qui est le roi. Le sultan y joua, et comme il ne manquoit pas d'esprit, il comprit la leçon que son premier visir vouloit lui donner. Loin de se fâcher contre lui,

il voulut le récompenser, et lui laissa même le choix de la récompense. Le sage ministre profita de cette libéralité imprudente, pour donner au sultan une seconde leçon : Je demande, dit-il, un grain de blé pour la première case de l'échiquier, deux pour la seconde, quatre pour la troisième, et ainsi en doublant jusqu'à la soixante-quatrième case. Le sultan crut d'abord en être quitte à très-bon marché; mais, calcul fait, il se trouva que tout le blé que toute la terre pourroit produire en plusieurs années, ne suffiroit pas pour donner au visir ce qu'il demandoit, et qui fait 18,446,744,073,709,551,615 grains. Quoiqu'il en soit de cette histoire ou de cette fable, le jeu des Echecs fut apporté en Espagne par les Arabes, et on prétend que les Espagnols y jouent encore avec tant de réflexion et de patience, qu'ils y jouent par lettres; et de mauvais plaisants, sans doute, ajoutent que la partie d'Echecs dure quelquefois si long-temps, qu'un père la laisse à achever à son fils par testament. Ce jeu s'est répandu dans toute l'Europe du temps des croisades. C'est une étude plutôt qu'un jeu, et s'il ne convient point aux dames, il convient encore moins à l'enfance. J'ai cependant vu des écoliers de rhétorique et de philosophie y jouer fort bien. Mais, encore une fois, il est trop sérieux; et Montaigne dit : « je le hais et fuis, de ce » qu'il n'est pas assez jeu, et qu'il nous

» ébat trop sérieusement, ayant honte d'y
» fournir l'attention qui suffiroit à quelque
» bonne chose. »

Il y a un poëme sur le jeu des Echecs, par M. Céruti.

On trouve dans l'abbé Aubert une Fable, intitulée :

LE JEU D'ÉCHECS.

CERTAINES majestés jadis étoient fort vaines ;
Les rois plus respectés, plus puissants que les reines,
Ne les mettoient qu'au rang de leurs premiers sujets.
Les reines à leur tour voyoient au-dessous d'elles
Les chevaliers, les fous, et ceux-ci les pions.
Qui croiroit que les fous ont des prétentions ?
Plus d'une cour pourroit en dire des nouvelles ;
Plus d'un sage s'est vu par un fou supplanté.
Bientôt la fin du jeu rabattant leur fierté,
 Détruisit ces vaines chimères
 De puissance et de dignité :
Bientôt avec éclat un dernier coup porté,
 Ruina des grandeurs si chères ;
 Et le même sac à la fois
Reçut reines, pions, chevaliers, fous et rois.

 Contre les bornes de la vie
 Qu'un grand se brise avec fracas,
 Je ne lui porte point envie.
En est-il moins que moi victime du trépas ?
Tout est mis au niveau par la Parque ennemie :
 Elle frappe et ne choisit pas.

ELCYSTINDA. *Voyez* DIELCYSTINDA. C'est le même jeu qu'Eustathe explique ainsi : « On plantoit une poutre de la gran- » deur d'un homme. Elle étoit trouée au » milieu, et par le trou passoit une corde à » laquelle deux enfants se tenoient, l'un » d'un côté, l'autre du côté opposé. Dans » cet état, ils cherchoient à s'attirer l'un à » l'autre. Celui qui élevoit son camarade au » haut de la poutre, étoit vainqueur. »

Pollux appelle ce jeu *Scaperdam trahere*. Quelquefois des enfants attachés dos à dos par une corde, essayoient aussi de s'attirer. On jouoit ainsi, selon Hésychius, aux Dionysiales ou fêtes de Bacchus. Comme il étoit difficile d'entraîner son adversaire, on appela *Scaperda* tout ce qui étoit difficile, selon ce que rapportent Eustathe et le même Hésychius.

ÉLECTRICITÉ (LA PETITE). Un enfant prend un petit morceau d'ambre (*Electrum*) ou de cire à cacheter. Après l'avoir frotté quelque temps sur son habit ou sur quelque morceau de drap, il l'approche d'une paille légère, ou d'un petit morceau de papier, et il est tout fier de montrer que ce nouvel aimant attire ce qu'il lui présente.

ÉNIGMES. On y jouoit dans l'antiquité la plus reculée. On le voit par l'histoire de Samson. Les rabbins disent que la

reine de Saba proposa des Enigmes à Salomon. On voit par la vie d'Esope, que les rois d'Egypte et d'Orient s'envoyoient des Enigmes pour les deviner. Voyez aussi le quatrième livre d'Esdras, ancien quoiqu'apocryphe. Dans Virgile, des bergers se proposent des Enigmes ; ce que Pope a imité d'une manière très-ingénieuse dans ses Eglogues. La Fable rapporte que le Sphynx proposoit des Enigmes aux passants, sous peine, si on ne les devinoit pas, d'être dévorés par lui. Œdipe seul devina l'Enigme du Sphynx, qui, de rage, se précipita du haut d'un rocher dans la mer.

Le jeu des Enigmes ne peut convenir aux enfants, que lorsqu'ils sont rassemblés durant les longues soirées d'hiver, pendant lesquelles les enfants, des Pensions sur-tout, sont obligés de suspendre les jeux d'exercice, et de s'en tenir à quelques jeux de société. Il paroît que plusieurs gens de lettres ont besoin de cette petite récréation ; et quelques journaux, le Mercure sur-tout, se sont toujours fait un devoir de les servir selon leur goût.

ÉOLOCRASIE. Suidas dit que les jeunes gens qui soupoient ensemble, se disputoient à qui veilleroit le plus long-temps. Si quelqu'un s'endormoit, on jetoit sur lui les restes du souper.

Hésychius, Eustathe et Tzetzès parlent

aussi de ce jeu assez dégoûtant, et qui ne devoit guère amuser. Je ne le rapporte que pour prouver que les Grecs ne doivent pas être nos modèles en tout.

ÉPHÉDRISMUS. Selon Pollux, on élevoit une pierre qu'on essayoit ensuite de renverser avec des traits ou avec des pierres. Le vaincu, les yeux bandés, portoit sur son dos le vainqueur, jusqu'à la pierre qu'on appeloit *Dioron*, ou de séparation. Le vaincu se nommoit *Ephédrister*. Hésychius croit que ce jeu étoit le même que le Cotylé.

ÉPHETINDA. C'étoit le jeu de la petite Balle, ainsi nommé *à rapiendo Harpasto*. *Voyez* ATHÉNÉE. Il s'appeloit à Rome *Harpastum*. Pollux le nomme *Phennida*, soit du nom de l'inventeur, soit parce qu'on y trompoit, du mot *Phenacizein, decipere*. En effet, après avoir montré la balle à quelqu'un, on l'envoyoit à un autre. Meursius lit *Phaininda*. Ce jeu fut inventé par Phænestius, maître d'escrime, *Paidotriba*. On donne plusieurs autres étymologies du nom de ce jeu. Casaubon lit *Ephetinda*, et nous l'avons suivi.

ÉPINGLES. *Voyez* BLANQUE, TÊTE A TÊTE BESCHEVET, *et* HONCHETS. Dans Stella, le jeu des Epingles est comme le Tête à tête Beschevet. Nos ancêtres avoient un jeu d'Epingles qu'ils nommoient *Crousteou*,

ÉPISCYRUS. Episcyrus, ou Ephebica, ou Epicoinos, *Communis*, *Promiscuus*, étoit un jeu de Balle. Les joueurs se partageoient en deux bandes, et au milieu, on tiroit une ligne nommée *Scyrus*, dont les deux bandes étoient également éloignées. De chaque côté, on tiroit une ligne également distante de celle du milieu. On plaçoit ou on jetoit une balle sur cette ligne du milieu, et chaque parti sortoit aussitôt de ses lignes, et couroit pour s'emparer de la balle, et la lancer au-delà du camp de ses adversaires. En un mot, il s'agissoit de *chasser* la balle. Le P. Boulanger dit qu'il a vu jouer ce jeu à Florence, avec un grand concours de joueurs et de spectateurs. Le P. Lafitau explique autrement ce jeu : « Ceux » que le sort a choisi poussent les premiers » la balle vers le parti opposé, qui fait de » son côté tous ses efforts pour la renvoyer » d'où elle vient. La partie dure ainsi, jus- » qu'à ce que les uns ou les autres aient » conduit leurs adversaires au terme, ou » à la ligne qu'ils devoient défendre. » Il ajoute que la seule différence qu'il pouvoit y avoir entre le jeu de Crosse et l'Épiscyre ou l'Harpastum, c'est qu'au premier, pour pousser la balle, on se sert de bâtons recourbés, au bout desquels plusieurs sauvages (d'Amérique) ont des manières de raquettes; au lieu qu'il ne paroît pas qu'on se servit des uns ou des autres, dans le second. Car, à l'exception

l'exception des brassards dont on se servoit pour jouer au Ballon, nous ne trouvons nulle trace d'aucun instrument que les anciens aient employé dans leur Sphéristique. Il semble néanmoins qu'on peut l'inférer, non-seulement de l'antiquité du jeu de Crosse, qu'il n'est pas possible que les anciens n'aient connu, puisqu'il est aujourd'hui aussi répandu dans l'Europe jusqu'aux extrémités de la Laponie, qu'il l'est dans l'Amérique, depuis le nord jusqu'au Chili ; mais encore de la description qu'en fait Pollux, puisqu'elle porte qu'on y mettoit la balle à terre, sur le *Scyrus,* ou la ligne du milieu. On peut le prouver par l'épithète de poudreux, *Pulverulenta,* que Martial donne à la balle Harpastum toutes les fois qu'il en parle ; aussi bien que par celle d'*Arenaria,* qui se trouve dans S. Isidore de Séville ; ce qui nous apprend que cette balle rouloit toujours dans la poussière.

Les Mingréliens jouent ce jeu-là à cheval, et la description qu'en fait un auteur Italien est fort jolie. *Voyez* Historia della Colchide, *Cap.* 18, *pag.* 107.

EPOSTRACISMUS. On prenoit et on prend encore sur le bord de la mer ou d'une rivière, une pierre ou coquille plate. On la lançoit sur la face des eaux, et on comptoit les ricochets qu'elle faisoit. *Voyez* Pollux. Minutius Félix décrit très-bien ce jeu :

« Nous apperçûmes, dit-il, des enfants se
» disputer, en lançant des coquilles sur la
» surface de la mer.

» Le jeu consistoit à prendre une coquille
» polie par le frottement et l'agitation des
» flots; on la plaçoit entre les doigts, afin
» qu'elle surnageât, étant soulevée de temps
» à autre par les flots qu'elle touchoit. Le
» vainqueur étoit celui qui avoit envoyé sa
» coquille plus loin, ou qui lui avoit fait faire
» plus de bonds. » Ce jeu s'appelle aussi *le
Ricochet*.

ESCARPOLETTE. Richelet dit mal-à-propos *Escarpoulette*. Chez les Romains, *Oscilla* signifioit de petites têtes ou masques, de *Os*, bouche. Les Grecs appeloient *Aiorai*, ces petites figures qu'on suspendoit à des arbres dans certaines fêtes, et que le vent agitoit, ou qu'on agitoit soi-même.

On suspendoit aussi une corde entre deux arbres, et après s'être placé sur cette corde ou large courroie, on se mettoit en mouvement, en repoussant du pied ou la terre, ou un mur, ou un arbre; ou bien, on étoit mis en mouvement par ses camarades. Quelquefois cette corde étoit chargée d'un siége. C'est ce que nous appelons le jeu de *l'Escarpolette* ou de *la Balançoire*. M. Gravelot, sous l'*Eventée*, où est représentée l'Escarpolette, a mis ce quatrain:

Avec de la présomption,
Des arbres on atteint le faîte :
Mais le trop d'élévation
A fait tourner plus d'une tête.

On peut aussi placer transversalement une longue poutre sur une autre. Les joueurs se distribuent aux deux extrémités, font le contre-poids, et frappent du pied en terre. Ils sont abaissés et élevés tour à tour. C'est l'image fidèle de toutes les révolutions humaines. Ce jeu se nomme aussi *Bascule*. Rabelais dit *Bacule*. *Voyez* Balançoire.

ESTIRA FLOXA. Ces mots signifient tirez, lâchez. C'est le nom que les Espagnols donnent à un jeu où un enfant représente un tisserand, et tient plusieurs courroies, dont il donne à chacun des autres joueurs un bout à tenir. Puis il les amuse par des contes, et de temps en temps il dit : *tirez* ou *lâchez*. Lorsqu'il dit *tirez*, il faut lâcher, et lorsqu'il dit *lâchez*, il faut tirer. C'est, à quelque différence près, notre jeu de la Jarretière.

F.

FERME. On joue à ce jeu avec des dés de ferme, c'est-à-dire, avec six dés qui ont chacun cinq faces blanches et une seule noire, marquée un, deux, trois, quatre, cinq, six, ce qui fait en tout vingt-un. On y peut jouer de plusieurs manières.

1°. On met d'abord la Ferme à prix. On offre trente, quarante, cinquante, etc. jetons pour être le fermier. Celui-ci joue le premier, et lève autant de jetons qu'il a amené de points. Les autres jouent à leur tour. Quand on a amené tous les dés blancs, ce qu'on nomme *Choublanc*, on donne un jeton au jeu, et un autre à la Ferme, ou selon qu'on en est convenu, deux au fermier, qui ne paye point, et rien au jeu. S'il ne reste sur le jeu qu'un petit nombre de jetons, et que quelqu'un amène plus de points, il crève, met le surplus au jeu, et paye un jeton à celui qui tient la Ferme. Celui qui amène tout ce qui est au jeu, gagne. Le fermier peut s'exempter de jouer à la fin, pour ne pas finir la Ferme. Si l'on amène vingt-un où tous dés noirs, on convient quelquefois que l'on aura tout ce qui est au jeu. Dans cette première manière de jouer, le fermier seul met au jeu en commençant, et il met

le prix de sa Ferme ; mais il n'a rien à payer à la fin.

2°. Chaque joueur met quelque argent ou quelques jetons au jeu, en commençant. Le fermier donne à celui qui gagne, le prix de sa Ferme, sans compter ce qui est sur jeu. Celui qui amène vingt-un, gagne aussi la Ferme, si on en est convenu.

Tout cela est assez arbitraire, et il est bon, en commençant le jeu, de convenir des règles que l'on suivra, et qui varient dans les différentes Pensions et dans les différents pays. Il vaut mieux que les enfants y jouent des épingles, etc. que de l'argent.

FEUX (LES PETITS). Il n'y a guère que les petits enfants des rues qui jouent à ce jeu. Ils allument un feu de paille, ou bien ils profitent d'un feu qu'on a allumé, et ils s'amusent à sauter par dessus. Sous ce jeu, on lit dans Stella :

....Si le plaisir de ce jeu
Ne dure pas plus que leur feu,
Il sera de courte durée.

FOSSETTE. C'est une espèce de jeu de Noix ; mais on y joue aussi avec des billes, des amandes, etc. En Bretagne, on l'appelle le jeu des *Luettes*, et Rabelais se sert de ce mot. On y joue aussi à Bordeaux et à Nantes, avec des coquilles, sur le gravier

et le sable. *Voyez* Noix. Molière fait dire à un prétendu médecin, qu'il a guéri un enfant tenu pour mort, avec un élixir si admirable, qu'après en avoir pris quelques gouttes, il s'en fut jouer à la Fossette. Richelet dit que c'est un petit creux dans terre, où les enfants jettent des noyaux pour se divertir.

Chez les Grecs et chez les Romains, les enfants jouoient aussi à la Fossette, et ils y jouent dans tous les pays du monde. Dans Stella, on y joue avec une balle, non dans un seul trou, mais dans neuf, espacés comme les quilles au jeu de Boule. Les vers qui sont au bas de la gravure, prouvent qu'il y a avantage à mettre dans le trou du milieu. Une autre gravure représente la Fossette aux noyaux ; mais il n'y a qu'un trou.

La Fossette se nommoit autrefois *Coucoumé*. Et quand il y avoit neuf trous, ils se nommoient *Gotis*.

FRANC-CARREAU. D'autres disent au Franc du Carreau. « C'est, dit le com-
» mentateur de Rabelais, jeter une pièce de
» monnoie sur un carré divisé en ses dia-
» mètres et diagonales. (C'est donc, suivant
» lui, une espèce de Marelle.) L'avantage
» est pour celui qui met sur les lignes. » Il se trompe encore, et Richelet explique mieux ce jeu, en disant : « C'est un carré
» marqué sur la terre ou sur un plancher,

» dans lequel on tâche de jeter un palet ou
» une pièce de monnoie. » Il est certain
qu'il faut éviter de jeter le palet sur les
lignes, et qu'on doit tomber au milieu du
carreau, comme cela se pratique aussi à
la Marelle, qui d'ailleurs est un jeu différent. A la Marelle, on trace soi-même différents carrés ou triangles ordinairement
sur la terre; au lieu qu'au jeu du Franc-carreau, on joue sur les pavés égaux
et réguliers d'un appartement. Celui-là
gagne dont la pièce est tombée franchement
au milieu d'un pavé, et s'y fixe. M. de
Buffon, dans un Mémoire lu à l'Académie
des Sciences, en 1733, examina qu'elle est
la probabilité du gain à ce jeu. Je finis par
une réflexion morale. Un philosophe, Montaigne, à ce que je crois, dit quelque part,
qu'en voyant un homme grave se promener
en long et en large dans un appartement,
on s'imagine qu'il réfléchit sur des affaires
de la plus grande importance; tandis que
souvent il n'est occupé qu'à éviter, en marchant, que son pied tombe sur les jointures
ou côtés des pavés. On croit voir un grave
magistrat, un penseur profond, et on ne voit
qu'un homme désœuvré, qui joue pour ainsi
dire au Franc-carreau.

FRAPPE-MAIN. C'est ainsi que la
Main-chaude est appelée dans les jeux de
Stella : le Frappe-main.

FRONDE. C'est, dit Richelet, une corde de deux ou trois fils, longue d'une aune ou environ, au milieu de laquelle il y a une poche faite en réseau, où l'on met la pierre qu'on veut jeter, soit pour se battre, soit pour se divertir.

Dans les armées des anciens, il y avoit des soldats armés de Frondes. Les habitants des isles Baléares passoient pour être les plus habiles frondeurs. Aussi s'exerçoient-ils dès la plus tendre jeunesse ; et parmi eux, un enfant n'avoit point à déjeûner, qu'il n'eut abattu, avec une Fronde, un morceau de pain que la mère elle-même plaçoit au haut d'un arbre.

On tourne la Fronde avec une main, en retenant les deux bouts de la corde ; et quand on lui a imprimé le mouvement nécessaire, on lâche un des deux bouts, et la pierre vole au loin. Celui qui lance sa pierre le plus loin, ou qui atteint un but désigné, a gagné. Le jeu de la Fronde est dangereux, et on fait bien dans les Colléges de l'interdire à la jeunesse. Les écoliers libertins y jouoient autrefois, pendant le temps même des classes, dans les fossés de Paris, pour être éloignés de tout surveillant incommode. On les appeloit *frondeurs*, et ce nom fut donné par dérision, sous la minorité de Louis XIV, à ceux qui se révoltèrent contre la cour, et qui faisoient, à ce qu'ils prétendoient, la guerre au seul cardinal Mazarin.

Leur parti fut nommé *la Fronde*, et l'autre parti *les Royalistes*, et par mépris, *les Mazarins*.

On trouve dans la Motte, liv. III, Fable V, la Fable intitulée :

LES GRENOUILLES ET LES ENFANTS.

Des Grenouilles vivoient en paix,
Barbotant, coassant au gré de leur envie.
Une troupe d'Enfants sur les bords du marais
Vint troubler cette douce vie.
Çà, dit l'un d'eux, j'imagine entre nous
Un jeu plaisant, une innocente guerre,
Qui lancera plus loin sa pierre
Sera notre roi, etc.

Le graveur Gillot a supposé que ces pierres furent lancées avec une Fronde. On devine aisément quel fut le résultat de ce jeu barbare. Une des Grenouilles, échappée à cette tuerie

Lève la tête, et dit: Messieurs, holà;
De grace allez plus loin contenter votre envie;
Choisissez-vous un maître à quelque jeu plus doux.
Ceci n'est pas un jeu pour nous;
Vos plaisirs nous coûtent la vie.

Rois, serons-nous toujours des Grenouilles pour vous?

Dans les jeux de Stella, gravés en 1657, on trouve à la fin des vers, placés sous *la*

Fronde, un souhait analogue aux circonstances et au temps :

> Qu'enfin cette fatale Fronde,
> Ne soit plus rien qu'un jeu d'enfant.

FURET DE BOIS JOLI. On a un sifflet qu'on se passe de main en main, et dont chacun joue de manière à n'être pas vu de celui qui cherche le sifflet. En jouant, on dit : « Il a passé par ici le Furet du bois » joli. » Quelquefois on attache le sifflet derrière celui qui cherche, et alors ce n'est plus qu'un jeu d'attrape.

G.

GAGE TOUCHÉ. C'est moins un jeu que la suite et la conclusion d'un jeu quelconque, où l'on auroit donné des Gages. Pour les reprendre, on est obligé de faire une de trois choses ordonnées, soit par le vainqueur, soit par celui qui vient de retirer le dernier Gage. Il faut qu'au moins une des trois choses soit possible. Quelquefois on ordonne deux choses impossibles, comme, j'ordonne au Gage-touché de prendre la lune avec ses dents, ou d'aller se noyer, etc. afin de mettre dans la nécessité d'exécuter le troisième commandement. On met les Gages dans un chapeau. Quelqu'un en prend un sans le montrer, et un autre joueur dit : j'ordonne, etc. Ce jeu devient intéressant, si, au lieu d'ordonner des choses ridicules ou insignifiantes, on ordonne de raconter quelque histoire, etc. Les enfants, dans les ordres qu'ils donnent, ne cherchent qu'à rire, et à se procurer un nouveau divertissement. Dans les jeux de société, où les joueurs sont plus avancés en âge, on ne se propose pas tout-à-fait le même but, comme nous l'avons observé dans la Préface. Les pénitences y sont donc différentes; et c'est ce qui fait dire à M. de Paulmy : « On impose de petites peines

» légères ou plaisantes, aux personnes que
» l'on veut ménager, et on tire parti des ta-
» lents de toutes celles qui en ont. Ainsi,
» on peut demander pour le lendemain, un
» joli air à quelqu'un qui sait chanter; un
» dessin à celui qui sait dessiner; quelques
» morceaux de poésie ou d'imagination, à
» ceux auxquels on peut supposer le talent
« de produire de pareils ouvrages. »

GALLET. « Le jeu de Gallet, dit M. de
» Paulmy, est une espèce de jeu de Disque,
» que l'on joue en chambre sur une table à
» rebords, longue et bien unie. On pousse des
» palets d'ivoire, de marbre ou de cuivre,
» vers un but placé à l'extrémité de la table,
» et fort proche d'un endroit où les palets
» tombent et se perdent. Le grand art est
» d'approcher le plus près du but, sans tom-
» ber dans le fossé; l'on tâche d'éloigner ou
» de précipiter le palet de son adversaire qui
» s'y seroit placé le premier, et de rester à
» sa place; car le Gallet qui se trouve le plus
» près du but, gagne la partie. »

GALLOCHE. Il y a deux espèces de
jeux qui portent ce nom. Pour le premier,
voyez BOULE; pour le second, *voyez* BOM-
BICHE.

GÉRID, ou MEIDAN, ou LE JEU
DES CANNES. Le Gérid, le Meidan ou le

jeu des Cannes est chez les Arabes un divertissement et un exercice tout ensemble. Il sert à former de bons cavaliers et à dresser en même temps leurs chevaux. C'est un jeu fort usité chez les Turcs et chez les Maures; et c'est de ces derniers que les Espagnols l'ont appris.

Voici, selon le chevalier d'Arvieux, la manière dont les Arabes font cet exercice. Ils se séparent en deux corps, et laissent entre eux un grand espace, sur lequel ils poussent leurs chevaux à toute bride, et tâchent par cent détours de gagner la croupe de celui contre qui ils combattent; et lorsqu'ils se trouvent assez proches, ils lui dardent sur le dos le bâton qu'ils ont à la main droite : car il n'est pas permis de le darder par devant.

C'est un plaisir de voir avec quelle adresse ils tournent, pour éviter le coup : ils se lèvent sur leurs étriers qui sont fort courts, pour frapper avec plus de force; et quand ils ont jeté leur bâton, ils le ramassent à terre sans descendre de cheval, en se courbant à côté de la selle; ou bien, en le prenant par le milieu avec un autre bâton crochu. Les uns ayant un pied à l'étrier et l'autre à terre, et tenant d'une main la bride et le crin du cheval, ramassent leur bâton, et se remettent en selle avec une adresse merveilleuse, et continuent de courir. D'autres se retournent si adroitement, qu'ils prennent

avec la main le bâton qu'on leur a lancé, ou parent le coup avec le leur. Mais, malgré leur adresse, il est rare que l'exercice finisse sans qu'il y ait quelqu'un qui soit blessé, ou qui n'ait quelque contusion. Quelques-uns font même semblant d'avoir reçu une blessure considérable, étant assurés qu'ils recevront quelque présent de celui de qui ils ont reçu le coup. Chez les Turcs, le pacha se mêle quelquefois parmi les joueurs, et commande qu'on ne l'épargne pas. Cependant au lieu de le frapper avec le bâton, on lui jette son turban ou quelque autre chose. Ce jeu dure quelquefois trois heures de suite sans discontinuer. Ces courses sont si vives, que les chevaux sont tout couverts de sueur et d'écume; alors on les fait entrer dans la mer jusqu'aux sangles, et cela les délasse et les rafraîchit.

On voit que cet exercice se fait ordinairement sur le bord de la mer, et pendant tout le temps qu'il dure, les tambours, les trompettes et les hautbois, ne cessent de se faire entendre.

Ce jeu si intéressant n'a jamais pu être à l'usage de l'enfance, qui cependant paroît l'avoir voulu imiter dans quelques jeux. *Voyez* YAGI.

GJITICUM CHUDUNI. Dans la Mésopotamie, les Arabes ou Indiens jouent à ce jeu, qui ressemble au jeu des Barres. On

choisit une vaste campagne, où l'on tire une ligne dite *Nishan*, ou le signe, pour séparer les deux bandes de joueurs, qui sont éloignées l'une de l'autre d'environ quarante coudées. L'une des deux s'efforce de pénétrer au-delà de la borne, et de courir contre l'autre, en disant: « Je viens à » vous, recevez-moi; ma prudence sur- » passe ma témérité, c'est-à-dire, sachez » que je ne suis pas tellement téméraire, » que je ne sois très-fort sur mes gardes. » A ce cri, les deux partis s'élancent vers la ligne. Ceux qui pénètrent dans le camp ennemi, et qui, après avoir touché quelqu'un, reviennent à la ligne, sans qu'on ait pu les arrêter, sont vainqueurs; et celui qu'ils ont touché, est *Mat* ou mort, et cesse de jouer. Celui qui n'a pu tuer son adversaire, est supposé tué par lui; par conséquent, si l'agresseur est pris et ne peut revenir, c'est lui qui est mort. On joue ainsi jusqu'à ce qu'une bande soit tuée par l'autre, et alors ce jeu guerrier finit faute de combattants, ou plutôt faute d'ennemis à combattre. Ce jeu se nomme en Angleterre, *Prison* ou *Prisoners-base*, et la ligne qui sépare les deux camps, s'appelle *The goal*. *Voyez* BARRES.

GLISSOIRE ou GLISSADE. Pendant l'hiver, après une forte gelée, ou lorsqu'il est tombé de la neige qui s'est durcie, les

enfants prennent leur élan, et glissent sur un endroit bien uni et bien battu. Quelquefois ils jettent de l'eau dessus; et comme elle se gèle bientôt, ils ont en peu de temps un assez long chemin glacé, sur lequel ils glissent les uns après les autres. Ils se disputent à qui glissera le plus loin; et si quelqu'un tombe, il ne joue plus, jusqu'à ce que tous ses camarades aient manqué de la même manière. De grandes personnes glissent aussi, et le plus souvent avec des patins, sur une rivière ou sur un étang glacé. Cet exercice n'est pas sans danger. Le Glissoire des enfants est moins périlleux; cependant on fait bien de défendre ce jeu dans les Pensions bien réglées. Sous une estampe de Larmessin, qui représente *l'hiver*, indiqué par des patineurs, on lit des vers du poète Roy, où l'on compare les plaisirs avec la glace:

Glissez, mortels, n'appuyez pas,
Le précipice est sous la glace.
Sur un mince crystal l'hiver conduit vos pas,
Telle est de vos plaisirs la légère surface.

GOBILLES ou BILLES. Ce mot peut venir de *Globilles*, petits globes. Ce sont de petites boules de pierre ou de marbre qu'on lance avec force, avec le pouce appuyé sur l'index, sur une autre bille qui sert de but. On y joue de différentes manières. Quel-

quefois il n'y a que deux joueurs. Le premier lance sa bille à quelque distance. L'autre partant du même but, essaie de toucher la première, et s'il la touche, on lui en donne une. Le premier joueur vise à son tour celle de son adversaire, et ainsi de suite. C'est une espèce de chasse, et le but change à chaque coup.

On y joue aussi à la rangée ou rangette. On place dans un cercle plusieurs billes, soit sur une ligne droite, soit tout autour du cercle. Plusieurs joueurs lancent leurs billes du même but. On joue tour à tour. Si on fait sortir du cercle quelque bille, on la gagne; on peut ensuite viser celle de quelqu'un de ses adversaires, et si on la touchoit, il payeroit une bille. On peut attaquer ensuite les billes qui sont dans le cercle; et on joue ainsi, tant qu'on n'a point manqué. Si on ne touche point, un autre joue. Si la bille qu'on a lancée, restoit dans le cercle, on l'y laisseroit, et on en joueroit une autre.

On se sert aussi des Gobilles au jeu de la *Fossette*.

GUERRE. La Guerre ou la petite Guerre se trouve parmi les jeux de Stella. De petits guerriers sont en marche. Le porte-étendard est à la tête. Les autres ont à leur côté des épées de bois, et en main un bâton qui tient lieu de fusil. Il y a un

tambour et un anspessade ou espèce d'officier, qui tient une hallebarde au lieu de fusil.

En Suisse, on voit des enfants de huit ou dix ans, faire l'exercice avec armes, tambours et drapeaux, et se mêler ainsi avec des jeunes gens plus âgés, dans toutes les fêtes et cérémonies publiques. Presque tous leurs jeux sont militaires, et ont pour objet de fortifier le corps, comme la Lutte, le Disque, la Course, le Sautoir, etc.

GUILLEMIN, BAILLE-MOI MA LANCE. Rabelais parle de ce jeu, que l'on nomme aussi : « Robin, bâille-moi ma » lance. » On bande les yeux à un enfant qu'on appelle le cavalier, et qui ordonne à son écuyer de lui apporter sa lance : « At-» tendez, Monsieur, répond celui-ci, je vous » l'agence. » Et au lieu de lance, il lui présente un bâton mal-propre. On voit par-là que ce n'est qu'un jeu de polissons, qui abusent de la naïveté et de la crédulité d'un de leurs camarades.

H.

HABABATO'L HABABA. Ce jeu est en usage dans la Mésopotamie. On élit deux *Ritus* ou capitaines ; un à la tête de chaque bande. L'assemblée ou cohorte, nommée *Ruska*, est en effet divisée en deux bandes, et il s'agit de deviner laquelle des deux a un certain nombre d'une certaine chose, comme de pièces de monnoie, de couteaux, de pierres ou noires ou blanches. Chaque enfant ou joueur s'avance vers les capitaines, à l'un desquels il demande s'il a telle ou telle chose, selon que l'on est convenu. Ces joueurs s'appellent *Parès*. Le capitaine choisit qui il veut d'entre eux, pour être de son côté. Cela dure jusqu'à ce que chaque capitaine ait un nombre égal de *Parès*.

Les *Ritus* conviennent entre eux de deux sorts, comme de l'été et de l'hiver, dont l'un sera supérieur à l'autre. Alors un des chefs jette en l'air une petite pierre, sur un côté de laquelle il a mis de la salive, pour indiquer l'humidité ou l'hiver. L'autre côté qui est sec, indique l'été. Celui qui jette la pierre demande à l'autre : « Voulez-vous » l'été ou l'hiver. » Le capitaine qui avoit choisi le côté qui tombe, se fait porter, ainsi que ses camarades, sur le dos de l'autre capitaine et de ses soldats. D'abord, le

capitaine victorieux tire à l'écart ses champions, et donne en secret à chacun d'eux un nom particulier, comme cheval blanc, cheval noir, bœuf, vache, roch ou condor (espèce d'oiseau d'une grosseur monstrueuse), chameau, cerf, renard, etc. Ensuite étant monté à cheval, il récite la formule suivante : « Cavalier, lie ou ferme les » yeux de ton cheval, car il n'y a devant » toi rien de chaud, ni feu, ni vieille sor- » cière qui enlève la balle. Quelqu'un des- » cendra-t-il ? Ne descendra-t-il pas ? Holà ! » quelqu'un. » En disant cela, il en nomme un à qui il ordonne de descendre. Alors tous les cavaliers bouchent les yeux de leurs chevaux, et se rangent tous en cercle. On jette une balle au milieu. Celui que le capitaine a nommé, s'avance au milieu, jette trois fois la balle contre terre, et la laissant encore au milieu, il remonte à cheval. Le capitaine des cavaliers découvre les yeux de son cheval, et lui demande qui a jeté la balle à terre. S'il ne devine pas, le même capitaine le tire à l'écart, lui donne secrétement un autre nom, et change de cheval, parce que le premier ayant eu les yeux découverts, sait tout ce qui s'est passé, et est trop instruit. Si le cheval du capitaine avoit bien deviné, alors tous les chevaux seroient délivrés et deviendroient cavaliers, et tous les cavaliers deviendroient chevaux. Ce jeu est assez semblable au

Tchengi, qu'on joue dans toutes les rues de Constantinople.

HAIGJO'AL. Ce mot arabe signifie *Oculorum suppressio*, les yeux fermés. C'est à peu près le *Myinda* ou *Collabismus* des Grecs.

Tandis qu'un des joueurs parcourt un cercle, les autres le frappent jusqu'à ce qu'il prenne quelqu'un qui se met à sa place. C'est la Cligne-Mussette ou le Capifolet des François.

Les Persans ont un jeu assez semblable, appelé *Ser der kiliín*, la tête dans un drap ou dans une serviette. On frappe celui qui est ainsi couvert, en lui disant de deviner qui l'a frappé. S'il le nomme, celui-ci prend sa place. Hyde dit que les Anglois ont le même jeu, et je crois que les enfants y ont joué de tout temps, et y jouent encore chez tous les peuples.

HADJEGI. En Mésopotamie, ce jeu se nomme *Laba bilhagjégi*, ou le pélerinage sacré. On fixe un lieu, comme une colline, un arbre, une pierre, etc. qui est le terme de ce pélerinage en forme de jeu. A la distance du jet d'une flèche, on pose une limite ou terme du départ. Les joueurs se divisent en deux bandes, dont chacune a son chef, et on jette le sort, été ou hiver (dont nous avons parlé), pour savoir qui courra la

première. La bande désignée par le sort, s'avance. Le chef de la limite place les siens à certaines distances, et au signal donné, en commençant dès cette borne ou limite, ils jettent leur balle contre les pélerins. Ceux qui sont ainsi placés de distance en distance, se passent les balles et les jettent contre les voyageurs. S'ils en touchent quelqu'un avec la balle, les pélerins deviennent conservateurs ou gardiens de la borne. S'ils n'en touchent aucun, les premiers possesseurs de la borne en conservent la propriété une seconde, une troisième fois, etc. Il me semble que cette explication donnée par Hyde, n'est pas assez claire. Il semble supposer qu'il y a de l'avantage à être maître de la borne; mais alors pourquoi ceux qui en seroient les gardiens, s'efforceroient-ils de toucher les pélerins. Je crois donc que l'avantage consiste à continuer le pélerinage; et dans ce jeu, je ne vois qu'une imitation de ce qui se pratique chez les Turcs et les Arabes, dans le voyage ou de Médine ou de la Mecque, etc. et où les voyageurs sont souvent exposés à être attaqués par des voleurs, par les Arabes du désert, etc. qui leur lancent des traits, etc. Mais on ne nous apprend pas comment les petits pélerins peuvent se garantir des attaques qu'on leur livre.

HAGJURA. C'est le nom que les Arabes

donnent au *Chîz-ghir* des Persans, et au *Dôr-dût*, ou lève-toi et prend, des Turcs. Il ressemble au *Chytrinda* ou *Olla* des Grecs. On lutine un enfant jusqu'à ce qu'il en prenne un autre.

Les Persans ont une autre espèce de *Chytrinda*, nommé *Gjulânek* ou *Gjoddârek*. Là, comme chez les Grecs, un enfant porte une cruche sur sa tête, et la soutient de la main gauche, tandis que les autres l'interrogent. Celui qu'il peut toucher du pied, est forcé de prendre la cruche et de courir après les autres.

On parle aussi d'une troisième espèce de *Chytrinda*. Trois joueurs ou davantage sont assis sur le gazon, dos à dos, et cherchant à heurter la tête de leurs camarades. On cherche à prendre celui qui a heurté. S'il est pris, il est forcé de s'asseoir, et l'autre se lève.

Les Persans ont encore le *Séghander* ou *Canis intermedius*, le chien au milieu. On trace un cercle. Un des joueurs se place au milieu, et on le frappe jusqu'à ce qu'il en prenne un qui se met à sa place. Les Grecs avoient un jeu semblable. D'autres expliquent autrement le *Séghander*, ou peut-être se jouoit-il d'une manière différente dans d'autres provinces.

Les Turcs l'appellent *Takla*, ou *Tikla ojuni*, et les Persans *Ser Nughûn*, *Caput retrorsum*, la tête jetée en arrière,

Les Turcs l'appellent aussi *Bash áshagha*, *Caput infrà*, la tête en bas. C'est le même jeu que le *Cubesinda* des Grecs dont parle Hésychius. En sautant, on jetoit en arrière la tête et le corps, de manière cependant qu'on retomboit sur ses pieds. Un semblable sauteur est le *Cubister* ou le *Petaurista* des Grecs et des Romains. Les François appellent cela faire le soubresaut. Les Anglois le nomment *Summerset*. Dans l'Orient comme dans l'Europe, on voit de ces danseurs de corde, qui font sur des théâtres ce qu'on appelle le saut périlleux.

HANNETON VOLE. C'est à peu près le *Melolonte* des Grecs. Il y a des années où le nombre des Hannetons est si prodigieux, que plusieurs arbres dont ces insectes ont rongé les feuilles, périssent ou ne poussent, l'année suivante, leurs feuilles que fort tard. Heureusement qu'ils ont un grand nombre d'ennemis, dont on peut voir les noms dans les Naturalistes. Les enfants, sans avoir d'autre dessein que celui de s'amuser, en détruisent beaucoup dans leur jeu du Hanneton vole. Au printemps, il n'y a, comme le diroit La Fontaine, *fils de bonne mère*, qui n'ait son Hanneton attaché par la patte avec un fil, et qu'il lâche dans l'air, en chantant une petite chanson qui paroît consacrée à ce jeu. Les enfants attachent aussi un Hanneton à l'extrémité d'une bande

de papier pliée en deux, et passée par l'autre bout dans une petite baguette. L'insecte cherche à s'envoler, et ne peut s'éloigner du centre, ce qui fait une espèce de tourniquet.

HARPASTUM. *Voyez* Balle.

HASSAS WA HARAMI. Ces mots signifient *Vigil et Fur;* le veilleur et le voleur. On y joue dans la Mésopotamie, et les Arméniens, qui l'ont emprunté, le nomment *Hasás*, et les Arabes *A'sas*. On se partage en trois bandes. La première est composée des officiers, comme du muphti, du cadi, du basha, du subhasi, du *Hassás Bashi*, ou *Vigilum præfectus*, le chef des veilleurs ou gardes. Celui-ci est le chef jour et nuit. On tire au sort, et on nomme sept ou huit veilleurs ou soldats, et autant de voleurs. Ceux-ci se cachent dans des lieux obscurs : les veilleurs les cherchent par-tout. S'ils en découvrent quelqu'un, ils le mènent devant les officiers, la corde au cou, et de là à la potence. Si un des voleurs est assez adroit pour s'échapper, et venir furtivement toucher un des officiers avant d'être surpris par les veilleurs, il obtient sa grace.

Parmi nous, les enfants ont aussi le jeu des Voleurs et de la Maréchaussée. C'est le même jeu, à la dernière circonstance près, qui peut faire une allusion maligne à la

facilité avec laquelle les cadis se laissent corrompre avec des présents.

HIPPAS. L'*Hippas* ou le jeu du Cavalier consistoit, chez les Grecs, en ce qu'un enfant se faisoit porter sur le dos d'un autre. Ce jeu est aussi en usage dans la Perse, où il s'appelle *Mashíd* ou *Cherbázán*, le jeu de l'Ane. On monte les uns sur les autres, comme sur des ânes. Des enfants rangés à la file, appuient leurs mains sur leurs genoux. Le dernier passe sur tous les autres, et se place le premier ; et ainsi de suite. C'est notre Coupe-tête. Les Turcs appellent ce jeu *Siramana*. Il ressemble à un jeu des Persans, dit *Chersegh* ou *Asino-Canis*, l'âne-chien ; ou chez les Turcs *Ozún eskek*, *Asinus longus*. Un enfant met sa tête dans le sein d'un autre, et se tient courbé, tandis que d'autres montent sur lui. En Mésopotamie, on appelle ce jeu *Himárôl Háit*, *Asinus ad murum*, parce qu'un enfant s'appuie sur un mur le dos courbé, tandis qu'on saute sur son dos. En Arménie, on l'appelle *Ternuzugh*. Il a peut-être quelque rapport au jeu *Alkegikegjia*, ou *Istol kelbati*, *Dorsum Caniculæ*.

On joue, parmi nous, à un jeu à peu près semblable. On se divise en deux bandes, les chevaux et les cavaliers. On tire au sort. Les chevaux se mettent de fil, le dos plié et la tête appuyée, ainsi que les mains, sur le

dos du camarade placé avant eux. Les cavaliers s'éloignent, prennent leur élan; et le premier d'entre eux appuyant ses mains sur le dos du premier cheval, s'élance autant qu'il peut sur le dos de celui qui est le plus éloigné, afin de laisser de la place aux autres cavaliers. Le second cavalier fait la même chose, et cherche à se placer immédiatement derrière le premier; et ainsi de suite jusqu'au dernier, s'il trouve place, ce qui n'arrive pas toujours; et il frappe trois fois des mains lorsqu'il est assis. Alors son parti continue de jouer, et les chevaux continuent d'être chevaux. Au contraire, si un seul des cavaliers manque, les deux partis changent de rôle, et ceux qui portoient, sont portés, etc. Lorsqu'un cavalier s'est placé, il baisse la tête pour donner plus de facilité au suivant qui, au défaut d'autre place, pourroit sauter sur le dos même du premier cavalier. Si cela arrivoit, on sent que le pauvre petit cheval qui en porteroit ainsi deux sur son dos, seroit comme éreinté. En général, ce jeu est très-dangereux; les enfants s'y blessent assez souvent, et il est de la prudence des maîtres de Pension de le défendre.

HISTOIRES. *Voyez* MÉTIERS. Il y a encore un autre jeu des Histoires. Quelqu'un rapporte un proverbe, et un autre joueur est obligé de raconter une Histoire

ou une Fable analogue à ce même proverbe.

HOCHETS. Ce sont les instruments des premiers jeux de l'enfance. Les Romains les appeloient *Crepundia*. Leur forme varie chez les différents peuples. Chez les sauvages de la Nouvelle-France, ce sont des petits brasselets de porcelaine, et d'autres petits joujous. Parmi nous, c'est quelquefois un morceau de verre ou de métal, avec de petits grelots; comme les enfants les portent à la bouche, on prétend que leur dureté amollit leurs gencives, et fait percer les dents. Quelques personnes regardent l'usage des grelots comme dangereux. Les Romains s'en servoient cependant; et Martial dit: « Si un petit enfant se jette à votre » cou en pleurant, mettez-lui en main un » petit sistre à grelots pour l'appaiser. » Nos ancêtres appeloient *Jhoughé*, les Hochets d'enfants.

HONCHETS ou JONCHETS. Rabelais parle du jeu des Jonchets. Ces Jonchets étoient faits d'abord avec de petits joncs, *Junculis*, comme encore aujourd'hui à Saint-Lô, en Normandie. On y joue ordinairement avec des brins de pailles, de petits bâtons menus, le plus souvent d'os ou d'ivoire. On peut même y jouer avec des épingles. On laisse tomber sur une table un paquet

de Jonchets, qui s'éparpillent et se croisent. On tire au sort à qui jouera le premier, ou, par politesse, on cède cet honneur à son camarade. Celui qui joue a un Jonchet recourbé avec lequel il s'efforce d'en dégager un, de le soulever et de le tirer du jeu, en le faisant sauter s'il est nécessaire. Il doit éviter de faire remuer les autres; sans cela, il est obligé de rejeter au milieu le Jonchet qu'il vouloit prendre. Les autres Jonchets qu'il a pu tirer adroitement lui appartiennent, et chaque pièce ordinaire lui compte un point. Des pièces particulières, comme le roi, la reine, le cavalier, qui ont une forme particulière, valent davantage, comme trente, vingt, cinq points. Quand tous les Jonchets sont levés, chacun compte le nombre de points qu'il a gagnés, et on recommence jusqu'à ce qu'un des joueurs ait remporté le nombre de points fixé, comme cent. On dit également Honchets ou Onchets, et c'est ainsi que M. de Paulmy appelle ce jeu qu'il dit propre à exercer l'adresse et la patience des enfants. Il ne faut pas confondre ce mot avec celui de *Hochets*, qui signifie les petits joujous des enfants au berceau ou à la lisière.

Il y a un jeu qui est comme le pendant de celui des Honchets. Il est plus en usage entre les jeunes filles qu'entre les jeunes garçons. On y joue ordinairement deux. Une petite fille met sur table une épingle. Sa

camarade en met une autre qu'elle pousse du bout du doigt sur la première épingle. Si elle réussit à les mettre en croix, elle gagne une épingle; si elle ne réussit pas, la première pousse la sienne à son tour, et ainsi de suite. Ce jeu est, pour ainsi dire, l'opposé du jeu des Honchets.

HOY KI. C'est un jeu Chinois, qui s'appelle aussi *Wei ki*, le jeu du Cercle, ou le jeu de Renfermer. Il est très-mal expliqué par D. Semedo, par le Père Trigault, et dans l'ambassade des Hollandois à la Chine. Voici comme un Chinois l'a expliqué à Hyde. On partage un carré parfait de deux pieds ou plus, par dix-neuf lignes sur la hauteur et sur la longueur, ce qui forme dix-huit cases en tout sens, en tout trois cent vingt-quatre. On y joue avec trois cent soixante dames de verre. Chaque joueur en a cent quatre-vingts qu'il met dans un sac, et qu'il place une à une. On joue tour à tour. Au lieu de placer une nouvelle dame, on peut en avancer une déjà posée, et on commence à placer vers le milieu du damier. On place, non dans les cases, mais dans les angles des lignes. Le jeu consiste à pouvoir renfermer une dame de son adversaire entre quatre dames, ce qu'on appelle faire œil, *Yen*. Alors on lui prend sa dame, même avant d'avoir posé toutes les dames. Un des joueurs a des dames blanches, et l'autre des dames

noires. Si les dames d'un joueur étoient tellement renfermées qu'elles ne pussent être jouées, on compteroit les dames restantes; et celui à qui il en resteroit le plus, auroit gagné, et il crieroit : *Huàn leào*, c'est fini. Il seroit aisé d'essayer de ce jeu, que je crois susceptible de beaucoup de combinaisons.

J.

JARRETIÈRE. On prend plusieurs Jarretières, chacun des joueurs tient un bout d'une de ces Jarretières, et tous les autres bouts sont réunis dans la main d'un des joueurs, qui commande aux autres de tirer ou de lâcher. Il faut faire le contraire de ce qu'il ordonne. S'il dit *tirez*, il faut lâcher, où plutôt tenir la Jarretière lâche. S'il dit *lâchez*, il faut tirer. Si on se trompe, ce qui arrive très-souvent, on donne un gage ; et ce jeu paroît même n'avoir été imaginé que pour faire donner beaucoup de gages. *Voyez* le jeu espagnol *Estira Floxa*.

JONCHETS. *Voyez* HONCHETS.

JOUTE. La Joûte se trouve parmi les jeux de Stella. Deux enfants portés chacun par un de leurs camarades qui se tient debout, avancent leurs mains fermées, se heurtent avec force, et essaient de se renverser. Il y a aussi la Joûte sur l'eau, et ce jeu est suffisamment décrit dans la Fable suivante, qui est de M. de Nivernois. Le mot *Pleïens* ne signifie point grands jeux ou jeux annuels, mais, qui se font sur l'eau.

LES JEUX PLEÏENS, OU LA JOUTE SUR L'EAU.

Aux Citoyens d'une superbe ville,
Les jours de fête on donnoit un cadeau;
 C'étoit une Joûte sur l'eau
 Dans un bassin large et tranquille.
Au même instant un bateau s'élançoit
De chaque bout de l'humide carrière :
Comme l'éclair l'un vers l'autre avançoit;
Et sur chacun, à l'avant, paroissoit
Un champion de contenance fière,
 Bien piété, la lance à la main :
 Lance par le bout arrondie
Pour ne mêler au jeu, rien d'inhumain;
 Ce jeu n'est qu'une comédie.
 Le plus fort et le plus adroit
 Des deux joûteurs, frappe tout droit
 Au poitrail de son adversaire,
Qui tombe à l'eau. Ce n'est pas une affaire;
Chacun en rit, et nommant le vainqueur,
Lui bat des mains, le félicite en chœur.
 Mais celui-ci pour l'ordinaire
Ne tarde pas à subir même sort;
 Ébranlé par son propre effort,
 Il trébuche au sein de la gloire :
 Bientôt il tombe, et s'en va boire
 Au même écot que le vaincu.
 Certains étrangers ayant vu

Ce passe-temps, en discouroient ensemble :
Je n'ai rien vu, disoit l'un, qui ressemble
 A ce jeu-ci, etc.
Quelqu'un lui répond qu'à la cour, ce jeu
 Est très-commun, mais plus tragique.
Chacun se pousse, écarte son voisin,
Le précipite, accélère sa chûte ;
L'heureux vainqueur triomphe une minute,
Mais son triomphe est aussi court que vain,
 Et souvent dès le lendemain
 On lui voit faire la culbute.

JUGE (AU). *Voyez* BASILINDA.

IMANTELIGME.

Ce jeu, en usage chez les Grecs, consistoit à défaire une espèce de nœud gordien à l'aide d'un bâton. C'étoit, selon Pollux, une double courroie entrelacée. Si loin de la démêler avec le bâton, on ne faisoit que la mêler davantage, on étoit vaincu. Meursius cherche à expliquer ce jeu, que ni Eustathe, ni Gualterus, interprète de Pollux, n'expliquent point. Il est difficile de concevoir comment ce bâton servoit à dénouer la double courroie. Il ne suffisoit pas de retirer le bâton, il falloit de plus dénouer les courroies. Il s'ensuit qu'avant même d'essayer, le bâton étoit entremêlé avec les courroies.

INITIATION DES ÉCOLIERS D'ATHÈNES.

S. Grégoire de Nazianze, dans

la vie de S. Basile, dit que lorsqu'il arrivoit un nouvel écolier à Athènes, ceux qui s'en emparoient les premiers, l'emmenoient et le logeoient avec eux. Les autres écoliers se moquoient de lui, le promenoient en grande pompe par les rues et dans la place, et le conduisoient aux bains de l'Académie, le précédant deux à deux. Arrivés près du bain, ils jetoient de grands cris pour l'effrayer et pour éprouver son courage. Alors on ouvroit les portes, et il étoit reçu. Photius dit qu'il ne pouvoit l'être sans cette cérémonie, à moins que les Sophistes ou Professeurs n'eussent jugé qu'il pouvoit prendre le manteau, qui étoit la marque distinctive des étudiants. Du temps de S. Basile, on le recevoit après le bain, et dans la salle même du bain, des mains des plus anciens des écoliers, que le nouveau venu étoit obligé de traiter splendidement. *Voyez* OLYMPIODORE, THÉODORE PRODROMUS *et* EUNAPIUS. La gravité du jeune Basile et le respect qu'il inspira à ses camarades, le firent exempter de cette cérémonie puérile, assez semblable à celle qu'on appeloit parmi nous *Béjaune*, ou réception d'un novice ou candidat dans plusieurs états et professions. Rabelais parle de la fameuse pierre levée que l'on voit encore à une demi-lieue de Poitiers, sur le chemin de Bourges. Je l'ai mesurée. Elle a environ vingt-sept pieds de long sur six de largeur, et un et demi de hauteur. Elle est élevée sur

trois pierres placées à trois des coins de la grosse pierre, et il paroît qu'une quatrième a été déplacée. Cette pierre énorme est au milieu d'une campagne où l'on ne trouve point d'autres pierres. Il paroît que dans des temps très-reculés, et qu'on ne peut déterminer, elle servit de monument après quelque grande victoire. Les écoliers en droit de l'université de Poitiers la faisoient servir à un usage bien différent : on y conduisoit en grande pompe les nouveaux arrivés ; on leur faisoit baiser la pierre ; et cette cérémonie étoit accompagnée de plusieurs autres, et sans doute de quelque repas que le nouveau débarqué étoit obligé de donner sur la pierre même.

J'ai vu pratiquer une cérémonie assez semblable dans d'autres villes du Poitou. Ces usages ne doivent point surprendre, puisque nous avons vu jusqu'aux Avocats mêmes qui étoient obligés dans plusieurs villes de donner des repas très-dispendieux pour leur réception ; usage contre lequel a justement réclamé M. Grosley, dans une lettre à M. Joly de Fleury, *sur un usage qui déshonore le corps des Avocats,* et qu'il a rendue publique.

L.

LEVIER. Ceux qui ont traité de la Gymnastique des anciens, n'ont point connu l'exercice du Levier, qui étoit pourtant familier aux Romains. Le P. Lafitau qui fait cette remarque, ajoute qu'on peut le prouver par un fragment de Salluste qui a été cité par Vegèce, « et ce fragment, dit-il, n'a » pas été accueilli; » en quoi il se trompe; car on le trouve parmi les fragments de Salluste. Il est tiré de Vegèce, liv. I, ch. 9, et de Jean de Sarisbéry, liv. VI, ch. 4. Il s'agit de Pompée, qui, dans le temps qu'il faisoit la guerre contre Sertorius en Espagne, s'exerçoit à sauter avec les plus agiles, à courir avec les plus lestes, et à arracher le Levier avec les plus vigoureux: *Cum alacribus saltu, cum velocibus cursu, cum validis vecte certabat.* Le Père Lafitau entend qu'il s'agissoit d'arracher un Levier: il pourroit se faire néanmoins qu'il ne fût question que d'en porter un énorme sur ses épaules. Quoiqu'il en soit, le même P. Lafitau ajoute que le même exercice est connu des sauvages de l'Amérique. C'est un jeu funéraire qui n'a rien de barbare et de sanguinaire comme les combats des Gladiateurs, que l'on donnoit chez les Romains après les

funérailles de quelqu'un. Chez les sauvages, un des chefs qui préside à une cérémonie semblable, jette de dessus la tombe, au milieu de la troupe des jeunes gens, ou met lui-même entre les mains d'un des plus vigoureux, un bâton de la longueur d'un pied, que tous les autres s'efforcent de lui arracher, et que celui qui en est le maître, tâche de défendre le mieux qu'il peut. Il en jette un semblable parmi la troupe des jeunes femmes et des jeunes filles, lesquelles ne font pas de moindres efforts pour le ravir, ou pour le conserver. Après ce combat, qui dure assez long-temps, et qui fait un spectacle agréable, mais sérieux, on donne le prix qu'on a destiné pour ce sujet, à celui et à celle qui ont remporté la victoire ; ensuite de quoi chacun se retire chez soi.

LOTERIE (PETITE). Ce jeu est bien simple. On fait tourner une aiguille sur un plateau ou sur un carton, où l'on a tracé des chiffres depuis un jusqu'à douze. On gagne ce qui est convenu, suivant le nombre ou le chiffre sur lequel l'aiguille s'arrête. On convient avant de jouer, lequel des deux bouts de l'aiguille doit gagner. Les enfants jouent ordinairement à ce jeu avec des épingles, et on fait bien de les empêcher d'y jouer de l'argent. Dans les promenades publiques, on trouve des marchands de petits

gâteaux ou de petits cornets, espèce de gauffre roulée, qui font tirer les enfants à cette espèce de Blanque pour de l'argent. Chez les anciens, aux Saturnales, on faisoit tirer aux conviés une Loterie dont tous les billets gagnoient. Auguste aimoit à faire tirer des Loteries. Ce n'étoit que de petites bagatelles, mais on s'amusoit davantage. Néron fit donner à ce jeu des lots magnifiques. Héliogabale réunissoit des billets de grande valeur avec des billets risibles; sur un billet, une maison de campagne ou six esclaves; sur l'autre, six mouches. Les Loteries modernes sont venues d'Italie, de Gênes, et de Venise sur-tout. En France, tantôt on les a défendues, tantôt on les a permises. Louis XIV fit tirer souvent, à Marly, des Loteries magnifiques. *Voyez* Blanque.

LOTO. « Le Loto, dit M. de Paulmy,
» est encore plus simple que le Cavagnole,
» aussi égal, et on n'a rien à se reprocher
» en le jouant; car on n'augmente point,
» comme au Cavagnole, le prix des cases,
» en mettant des jetons plutôt sur l'une que
» sur l'autre; mais c'est de la répétition des
» numéros sur la même ligne, qui forme
» des ambes, des ternes, des quaternes, ou
» même des quinternes, que naissent tous
» les évènements intéressants de ce jeu, fait
» sur le plan des grandes loteries d'Italie. »

Depuis M. de Paulmy, on a fait quelques changements aux cartons du Loto, soit pour le nombre des cartons, soit pour la distribution des chiffres, et on a inventé des Lotos particuliers, comme le Loto Dauphin, etc. L'avantage de ce jeu, qui n'est point ruineux comme le Cavagnole, est que tout le monde peut y jouer dans une famille ou dans une société nombreuse, et que les enfants même peuvent y être admis. On s'y borne ordinairement à un gain très-modique, par conséquent la perte ne peut pas être bien grande; et pour s'amuser dans leurs jeux, les enfants n'ont pas besoin d'y être attirés par l'intérêt.

LOUP. Jouer au Loup. En Languedoc on dit : jouer à l'Oison, *Fa à las Auquetos*. Plusieurs enfants se mettent à la file les uns des autres, se tenant par l'habit. Un des joueurs hors de rang se place devant le chef de file, qui suit tous ses mouvements et qui l'empêche d'aller, en tournant tout autour, prendre la dernière des brebis. Celui qui veut prendre les brebis, s'appelle le Loup. S'il veut tourner de quelque côté, par exemple à droite, le chef de file court se présenter devant lui, et les brebis s'enfuient à gauche. On voit que la dernière brebis a un très-grand circuit à faire pour l'éviter, et qu'elle est la plus exposée. S'il touche cette dernière brebis, elle devient Loup à son tour;

ou, si on en est convenu, elle ne joue plus. On appeloit autrefois ce jeu, jouer à la queue Leu-Leu. Ce dernier mot signifioit Loup. On dit aussi en Languedoc à *Loubet-Loubet.*

LOUP (LE) ET LES BREBIS. Ce jeu est très-différent du précédent, et il a beaucoup de rapport au *jeu du Renard et des Poules.* Sur un plateau ou carton, sont trente-une cases où sont vingt Brebis et deux Loups. Les vingt Brebis se placent au haut du carton sur les vingt cases opposées à la bergerie qui est au bas du carton, c'est-à-dire, dans la prairie, laquelle est figurée au haut du carton ou plateau. Il reste trois cases vuides; savoir les deux coins et la case du milieu, les deux autres sont occupées par les deux Loups qui gardent l'entrée de la bergerie. On joue deux. Celui qui a les Brebis joue d'abord, et toujours en avant ou de côté, mais jamais en reculant. Les Loups vont en tous sens, et cherchent à se placer de manière à passer sur une Brebis, et à la prendre, si la case derrière la Brebis est vuide. Si le Loup oublie de prendre, on le souffle : alors il est bien difficile de gagner avec un seul Loup. Si les Brebis peuvent occuper les neuf cases de la bergerie, elles ont gagné, sans être obligé de prendre le Loup. A Metz, les enfants appellent ce jeu *Loup,* et les deux Loups sont deux cailloux

assez gros, comme les Brebis sont d'autres cailloux plus petits.

LUETTES. *Voyez* Fossette.

LUTTE (PETITE). On sent bien qu'il n'est pas ici question de cet exercice, qui étoit du nombre des cinq jeux en usage parmi les athlètes d'Athènes et de Rome. Il étoit très-sérieux pour ces athlètes, et coûtoit souvent la vie au vaincu. La Lutte chez les enfants est moins opiniâtre et moins dangereuse. Un habit déchiré et quelques cheveux arrachés, sont le plus grand accident qui puisse en arriver. Cependant on fait bien de défendre la Lutte dans les Pensions bien réglées. Le P. Lafitau dit que les petits sauvages d'Amérique s'y exercent continuellement ensemble, aussi bien que les jeunes gens. On les voit se jouer ou plutôt se battre à coups de pieds et à coups de poingts, exercice que Lycurgue avoit ordonné aux jeunes Lacédémoniens. Si deux antagonistes se battent, de manière qui passe le jeu, la tranquillité des autres est admirable dans ces occasions, ajoute le P. Lafitau, et m'a frappé. Ils forment un cercle autour des deux intéressés, qu'ils laissent battre et jouer, comme ils disent, tout à leur aise; comme simples spectateurs, personne ne prend parti pour eux, non pas même leurs frères : personne ne les sépare, à moins que le jeu ne

fût poussé trop loin, ou que la partie ne fût trop inégale. Ils se contentent ensuite de rire aux dépens de celui qui a eu du désavantage.

En Moscovie, la Lutte entre les enfants est encore plus sérieuse. Ils se battent à coups de poing et à coups de bâton, pour s'endurcir, dit-on, aux coups, en quoi ils réussissent si bien qu'ils s'y rendent comme insensibles. Les Anglois s'exercent aussi à la Lutte, et ils y sont fort adroits. En général, parmi eux, les enfants se portent avec fureur vers les exercices violents, et leur ame, comme le remarque M. Grosley, ne se développe point par ces petites espiègleries, par ces niches dont le résultat est de faire rire aux dépens de ses camarades. *Voyez* la réflexion qui termine cet ouvrage.

M.

MADAME. Jouer à la Madame. *Voyez* Maitresse de Maison. C'est le même jeu.

MAGISTRAT (AU). *Voy.* Basilinda.

MAIL. On appelle Mail une espèce de maillet ferré qui a un manche de quatre ou cinq pieds de long. La masse du Mail est le morceau de bois avec lequel on pousse la boule qui sert à jouer. On appelle aussi Mail, le lieu où l'on joue. Le Mail de Saint-Germain étoit un des plus beaux de France. Celui d'Utrecht passoit pour le plus beau de l'Europe; et on prétend que Louis XIV, frappé de la beauté de ce Mail, défendit, non pas qu'on y jouât, comme on l'a avancé dans quelques ouvrages satyriques, mais qu'on y touchât, c'est-à-dire, qu'on en prît le terrain pour faire quelques fortifications.

Le Mail ou bâton avec lequel on pousse la boule, est un peu recourbé. Il faut que le lieu où l'on joue soit bien uni et fort long. La bille ou boule doit être d'un bois compact et sur-tout uniforme, c'est-à-dire, d'une pesanteur égale dans toutes ses parties. Rabelais appelle ce jeu *la Crosse*. Il y avoit autrefois, dans presque toutes les villes, des jeux de Mail, ordinairement sur les ramparts. Il y a à Paris la rue du Mail, et dans

plusieurs villes, la promenade extérieure s'appelle *le Mail*. Le mot Mail vient de *Malleolus*, petit maillet; c'est le bâton avec lequel on chasse la boule. Le premier joueur chasse la sienne; le second joueur essaie de chasser la sienne plus loin; on joue ainsi tour à tour, et on recommence à frapper chacun sa boule. Celui qui arrive le premier à un but désigné, a gagné. Le jeu du Mail tient, parmi les jeux d'exercice, un rang distingué. Il n'est pas moins agréable qu'utile à la santé. On doit s'attacher à le jouer avec grace, en se mettant aisément sur sa boule, et en donnant au corps une attitude convenable; cette attitude consiste particulièrement à n'être ni trop droit ni trop courbé, mais médiocrement penché, afin qu'en le frappant, on se soutienne par la force des reins. M. de Paulmy observe que le jeu du Mail est absolument passé de mode; mais que pendant le siècle de Louis XIV, les plus grands princes en faisoient leur amusement favori. Il ajoute qu'il y avoit une espèce de Mail que l'on nommoit *le jeu des Passes*, et une autre celui des *Galeries*.

Il est fâcheux qu'on ait renoncé au jeu de Mail; il étoit excellent pour la santé. Dans les Mille et une Nuit, tome I^{er}, page 137, on lit une espèce d'Apologue qui prouve l'estime que les Orientaux font de ce jeu. Il s'agit d'un prince Grec, qui n'avoit jamais pu se délivrer de sa lèpre, quelques remèdes

qu'il eut faits, et qui en guérit par le jeu de Mail. Son médecin prit un Mail, qu'il creusa en dedans par le manche, où il mit la drogue dont il prétendoit se servir. Il accommoda une boule de même, et le lendemain, il dit au roi : « Tenez, Sire, exercez-vous » avec ce Mail, et poussez vigoureusement » cette boule, jusqu'à ce que vous sentiez » votre main et votre corps en sueur. » Cela fait, le remède opéra si bien, que le roi fut guéri de la lèpre.

Il importe beaucoup de choisir ses boules au jeu de Mail. On raconte à ce sujet l'histoire suivante. Un marchand de boules en apporta un gros sac à Aix en Provence. Les joueurs, qui étoient en grand nombre dans cette ville, les achetèrent toutes trente sous la pièce, à la réserve d'une seule qui, étant moins belle que les autres, fut donnée pour quinze sous à un bon joueur, nommé Bernard. Elle pesoit sept onces deux gros, et étoit d'un vilain bois à moitié rougeâtre : elle se trouva néanmoins si excellente, que quand il avoit un grand coup à faire, elle lui faisoit toujours gagner la partie ; on l'appela *la Bernarde*. Le président de Lamanon, qui l'a eue depuis, en a refusé plusieurs fois cent pistoles. Louis Brun, un des plus habiles joueurs de Mail qu'il y ait eu en Provence, et qui dans un jeu uni, sans vent et sans descente, faisoit jusqu'à quatre cent cinq pas de longueur, fit une expérience avec la

Bernarde, qu'il joua plusieurs fois avec six autres boules de même poids et de même grosseur. Son coup étoit si égal, que les autres boules étoient presque toutes ensemble à un pied ou deux de distance, tandis que la Bernarde alloit toujours cinquante pas plus loin; ce qui lui faisoit dire, qu'avec la Bernarde, il déficroit le D.... La bonté de cette boule consistoit sans doute en ce qu'elle étoit également pesante par-tout, depuis sa superficie jusqu'à son centre; tandis que les autres boules, quoique d'un poids égal, étoient plus pesantes d'un côté que d'un autre; ce qui les faisoit aller de travers, par sauts et par bonds, tandis qu'elle rouloit uniformément.

MAIN - CHAUDE. Un des joueurs place sa tête sur les genoux d'un autre qui est assis, et qui lui couvre la tête avec un mouchoir ou une serviette, ou même avec le pan de son habit. Le premier tient sa main ouverte sur son dos, et ses camarades le frappent. Il faut qu'il devine qui, sans cela, il recommence à tendre la main. Richelet dit « que ce jeu est fort en usage dans les
» vaisseaux. Les gens de l'équipage se réu-
» nissent dix à douze. Ils tirent au sort, et
» celui sur qui le sort tombe, appuie sa tête
» sur le grand mât, mettant sur son dos une
» de ses mains ouvertes; ses compagnons
» viennent par derrière l'un après l'autre,
» frapper de toute leur force sur la main

» ouverte, ce que l'on continue jusqu'à ce que
» le patient ait deviné celui qui l'a frappé,
» lequel prend sa place ; et ce jeu, ajoute
» Richelet, ne se finit pas sans avoir la main
» bien échauffée. » Cette réflexion est très-juste, puisqu'il s'agit de matelots, et de matelots qui frappent à tour de bras, comme font aussi les gens du peuple dans les villes et dans les campagnes, lorsqu'ils jouent à ce jeu. Mais nous ne parlons ici que des jeux d'enfants, et il ne faut point qu'un jeu devienne pour eux un supplice. C'est donc un abus, lorsque des enfants plus âgés et qui ont déjà presque toute leur force, frappent sur les mains d'un enfant d'un âge plus tendre, avec une espèce de cruauté et sans aucun ménagement, au point qu'on a vu quelquefois pleurer ces pauvres petits malheureux. En général, il faut proportionner les coups à l'âge du patient. La Main-chaude se nommoit autrefois *Paumèle*, et quelquefois *Qui fery*, pour dire : Qui a frappé.

MAITRE et MAITRESSE D'ÉCOLE ou DE MAISON. De petits garçons jouent au Maître, et de petites filles à la Maîtresse d'école. Sous l'estampe, *la Petite Maîtresse*, M. Gravelot a mis :

C'est Lise ici qui montre à lire,
Ce qu'elle-même ne sait pas :
Mais quand elle vous prête à rire,
Combien de gens sont dans ce cas !

Les enfants jouent aussi à la Maîtresse ou au Maître de maison, et les jeunes filles sur-tout ne manquent pas de répéter ce qu'elles ont entendu dire à leur maman.

On rapporte que Ménage étant entré un jour dans une maison où des enfants jouoient à ce jeu, les pria de ne point interrompre leur amusement. La petite Maîtresse de maison continua donc à donner ses ordres, dont l'un fut : « Si M. Ménage vient ici, » qu'on dise que je n'y suis pas. » La mère, qui étoit présente, se fâcha contre sa fille, qui ne faisoit cependant que répéter ce qu'avoit souvent dit sa maman. Ménage le sentit bien, mais il en rit, ou il fit semblant d'en rire.

MANGALA. C'est un jeu des Arabes. Il est composé d'une table de bois, où il y a douze creux, dans chacun desquels ils mettent six petites pierres, ou fèves, ou noyaux. Ils ôtent ces pierres les unes après les autres, et les remettent dans les trous, afin de tâcher d'en faire trouver un nombre pair dans deux trous; et alors celui qui a mis la dernière, gagne la partie. *Voyez les Mémoires du chevalier d'Arvieux, tom. III, pag.* 321.

MARELLES. On dit aussi Marelle et Merelles. Ce jeu se joue de différentes manières. Chez les Romains, on traçoit à terre

quatre lignes qui formoient un carré, et ces lignes étoient coupées par quatre autres, qui partoient, soit du milieu des côtés, soit de chacun des angles. Les joueurs plaçoient ensuite, l'un après l'autre, trois petits bâtons dans différents endroits, et ils cherchoient à les placer de manière que les trois bâtons du même joueur fussent de suite ou sur la même ligne. Ovide en parle; mais au lieu de bâtons, il met des pierres :

Parva tabella capit ternos utrinque lapillos,
In quâ vicisse est continuasse suos.

Ce jeu étoit donc tracé sur une table; et on y joue encore aujourd'hui sur un plateau carré qui a vingt-quatre cases rondes, avec un filet qui conduit de l'un à l'autre. Il faut dix-huit pions de deux couleurs différentes, et faits à peu près comme les pions d'Echecs. On ne peut jouer que deux à ce jeu. Le premier qui joue pose un de ses pions où il veut; le second joueur de même. Le point essentiel est de gagner trois cases de suite, et d'empêcher son adversaire de les prendre. Quand on a trois cases, on prend un des pions de son adversaire, celui qui paroît porter le plus de préjudice, et le plus près de prendre trois cases. Les pions ne peuvent aller qu'en ligne droite, et ne peuvent sauter par-dessus les autres, que lorsque celui qui joue, n'en a plus que trois. Alors, il peut placer ses jetons où il veut, et de ma-

nière qu'il puisse faire ses trois cases de suite. Ainsi avec trois pions, il peut gagner son adversaire, quand celui-ci en auroit jusqu'à neuf. Celui qui n'a plus que deux pions, a perdu.

Le jeu de Marelle des enfants est toute autre chose. Ils partagent un carré long en plusieurs cases, qu'ils appellent quelquefois *classes*, par des lignes qu'ils tirent dans l'intérieur; et cette division n'est pas uniforme par-tout. On tire au sort pour savoir à qui jouera le premier. Le joueur, après avoir jeté un palet dans la première classe, y entre à cloche-pied, et pousse avec le pied cette pierre ou palet hors de l'enceinte. Il le jette ensuite dans la seconde classe, et le fait sortir de la même manière, en repassant par la première. Il peut même le chasser d'un seul coup, pourvu qu'il traverse les deux cases. De là il passe à la troisième, à la quatrième, et ainsi de suite, de manière qu'il ne peut sortir de la dernière case, qui est quelquefois la dixième ou la douzième, qu'en faisant passer sa pierre, et en passant lui-même par toutes les précédentes. S'il marchoit sur une ligne, ou si son palet s'y arrêtoit, il faudroit qu'il recommençât tout; mais auparavant, son camarade joueroit avant lui. Quelquefois au milieu des carrés, il y en a un grand divisé en quatre cases par des diagonales, et le joueur peut s'y reposer un instant, en plaçant un pied dans une des cases triangu-

laires du milieu, et l'autre pied dans la case opposée. Boulanger croit que Marelle, *Madrella*, vient de *Materes*, qui, selon Nonius, signifioit bâton.

Sisenna dit que les Gaulois combattoient avec de longues piques, appelées *Materes*. Le P. Boulanger dit qu'en françois, *Matras*, signifioit encore de son temps, une flèche; et en effet, on le trouve en ce sens dans le Dictionnaire françois-italien de Nathanaël Duez.

Le jeu des Marelles est en usage chez les Arabes, les Chinois, les Turcs, les Persans, les Russes, etc.

MARTRES. Borel, *Antiquités Françoises*, dit qu'on joue aux Martres avec de petites pierres rondes, qu'on jette en l'air comme les osselets. Rabelais parle aussi de ce jeu. On disoit aussi *Marteaux*; et on lit dans le Roman de *la Rose*:

> Et cinq pierres y met petites
> Du rivage de mer eslites,
> Dont les enfants aux marteaux jouent
> Quand rondes et belles les trouent. (*Trouvent.*)

MEIDAN. *Voyez* GÉRID *ou* LE JEU DES CANNES.

MÉLOLONTHE. Pollux parle de ce jeu. Mélolonthe est l'oiseau appelé *Galleruca*,

espèce d'alouette huppée. Les enfants l'attachoient avec un fil, et le lâchoient en l'air. Lorsqu'ils vouloient le reprendre, ils retiroient le fil. Le P. Boulanger dit que ce jeu est commun en Italie. Selon Eustathe, le fil avoit trois coudées. *Voyez* le Scholiaste d'Aristophane. Ce jeu ressemble un peu à celui du *Hanneton-vole*.

MÉTIERS. Rabelais parle de ce jeu, qui est amusant et même utile lorsqu'il est bien joué.

Les enfants se divisent en deux bandes. Les deux chefs, qui sont ordinairement les plus habiles, tirent au sort à qui choisira le premier ses associés. Celui que le sort favorise, en choisit un. Le second chef choisit à son tour; ensuite le premier, et ainsi de suite. Le nombre des joueurs n'est pas fixe; mais il doit être égal de part et d'autre. On tire encore au sort pour savoir quelle sera la bande qui jouera la première. Alors les deux bandes se retirent à l'écart, chacune de son côté. La bande qui doit jouer, choisit quelque métier, comme celui de menuisier, et après avoir distribué les rôles, et s'être un peu exercé, elle appelle l'autre bande, devant laquelle la première représente, en pantomime, tous les mouvements et toutes les opérations du métier choisi. L'autre parti peut faire répéter une ou deux fois la pantomime, et s'il devine, il joue à son

tour; sinon, le premier parti joue encore, et représente un autre métier.

Il y a un jeu assez semblable, celui de l'Histoire. Au lieu d'un métier, on représente, toujours en pantomime, un trait de l'Histoire, soit ancienne, soit moderne.

Lorsque les joueurs ne sont pas bien habiles, ils conviennent qu'on indiquera la première lettre du nom des acteurs. Il est certain néanmoins que si on représente bien, par exemple, le combat des Horaces et des Curiaces, un enfant, tant soit peu instruit, devinera aisément. Pour fixer davantage les idées, il est bon de prévenir que le trait qu'on va représenter, est tiré de telle ou telle Histoire, comme de l'Histoire Romaine, et même de fixer l'époque choisie dans cette Histoire, sous les rois, du temps de la République, sous les empereurs, etc. J'ai vu jouer ce jeu par des enfants qui possédoient fort bien l'Histoire, et il devenoit alors très-intéressant. Il convient sur-tout à des pensionnaires.

Pour ce qui est du jeu des Métiers, pour qu'il fût beau, il faudroit qu'il fût exécuté par des jeunes gens ingénieux à en trouver de peu communs, et capables d'en bien représenter les actions. Cela suppose la connoissance de tous les artifices méchaniques de ces mêmes Métiers; connoissance qu'il est très-rare de trouver parmi la jeunesse.

MIHZAM. C'est un jeu Persan. Il consiste à prendre une torche ou tison allumé, de la longueur d'une coudée. On le jette derrière soi, et celui qui l'attrape, frappe tous ceux qui sont autour de lui. Celui qui est frappé, est obligé de porter sur son dos celui qui a ramassé le tison. Ce jeu n'a donc pas grand rapport à notre jeu du *Petit bon-homme vit encore*, lequel ressemble un peu plus à ce jeu, ou à cette fête en usage chez les Grecs, où l'on portoit depuis une extrémité du Cirque jusqu'à l'autre des flambeaux allumés, qu'on ne devoit pas laisser s'éteindre. Celui qui touchoit le premier la borne, ayant encore son flambeau allumé, remportoit la victoire. Cette course faisoit partie des fêtes Eleusiniennes ou d'Eleusis, en l'honneur de Cérès, qui avoit cherché, avec des flambeaux, sa fille Proserpine.

MIROIR DE PYTHAGORE ou DE PYTHAGUS (LE). Suidas parle de ce jeu, qui se faisoit avec un Miroir. Si, lorsque la lune est pleine, quelqu'un écrit ce qu'il voudra sur un Miroir, avec du sang, il n'a qu'à avertir quelqu'un de se tenir derrière lui; et présentant l'écriture à la lune, celui qu'il a ainsi placé, lira dans la lune tout ce qui sera écrit dans le Miroir. On voit que ce jeu n'étoit qu'une pure attrape. Peut-être y avoit-il en cela quelque tour de passe-passe, ou un peu de superstition.

MONOBOLE. *Voyez* Contomonobole.

MOUCHE. On donne quelquefois ce nom au jeu de Colin-Maillard, et les Italiens disent : *Alla Moscolo, o Mosca Cieca*, la Mouche aveugle. C'est peut-être le *Mousco-dabit, Musca vadit*, des Languedociens, qui appellent aussi le Colin-Maillard, *Garlambasti*. Parmi les jeux de Stella, on trouve *la Mouche*. Un enfant tient en main une espèce de vase plat, ou assiette. Un de ses camarades tourne autour du pot, bourdonne et contrefait la Mouche. Je ne comprends pas ce jeu, qui seroit celui de la Mouche d'airain, si l'enfant avoit les yeux bandés : ce qui n'est point dans la gravure de Stella.

MOUCHE D'AIRAIN. Pollux appelle ce jeu *Chalcé Muya*, Mouche d'airain, et Hésychius *Muynda*, la Mouche. On bandoit les yeux à un enfant qui crioit : « J'irai » à la chasse d'une Mouche d'airain. » On lui répondoit : « Vous irez à la chasse de » cette Mouche ; mais vous ne prendrez » rien. » Alors on le frappoit avec des cordelettes, jusqu'à ce qu'il eut pris quelqu'un. Si on découvroit ses yeux avant de deviner, on recommençoit.

MOUCHOIR. *Voyez* Anguille *et* Schœnophilinda.

MOUE. Faire la Moue à quelqu'un, ne peut être qu'un jeu de très-petits enfants. Rabelais dit : « Panurge lui fit la Babou en » signe de dérision. » *Babou* paroît ici synonyme de Moue, et parmi les jeux qu'il fait jouer à Gargantua, il nomme *la Babou*. On dit aussi faire *Bais* ou *Baye*, lorsque, présentant quelque chose à quelqu'un, on la retire à l'instant qu'il va pour la prendre.

Sur plusieurs pierres gravées antiques, on trouve, entre autres jeux d'enfants, celui où un petit enfant se couvre la tête avec un masque hideux, qui fait fuir ses petits camarades. La Moue est comme une imitation de ce petit masque. Quelquefois les enfants barbouilloient eux-mêmes l'un d'entre eux pour mieux imiter ce masque, et ils s'enfuyoient ensuite de peur, à la vue de leur propre ouvrage ; ce qui est l'image de l'homme peureux, suivant le Père Malebranche. L'enfant y ajoutoit de son chef le plus de grimaces qu'il pouvoit ; il tiroit la langue, il ouvroit une grande bouche, etc. le tout dans le dessein d'effrayer davantage. Quelquefois les enfants ne cherchoient qu'à se moquer de l'un d'entre eux, par des signes de dérision, dont le plus en usage chez les anciens, étoit de former avec l'index et le pouce, une espèce de bec de cicogne, ce qu'on appeloit *Pinsare, Pinsitare*. Pour éviter les coups qu'ils auroient pu attraper à la suite d'une semblable espié-

glerie, ils se contentoient de faire ces simagrées derrière la personne dont ils prétendoient se moquer. C'est ce qui fait dire très-plaisamment à Perse, en parlant de Janus qui avoit deux visages, que ce Dieu étoit bienheureux d'être à l'abri de ces insultes clandestines :

Felix à tergo quem nulla ciconia pinsit.

MOULINET. On donne quelquefois ce nom aux petits moulins, soit à vent, soit à eau.

Cependant il y a un autre jeu, ou plutôt un exercice qu'on appelle *faire le Moulinet;* c'est faire tourner rapidement entre ses mains un bâton ou toute autre arme, pour empêcher son adversaire d'avancer. On fait faire à ce bâton le moulin ou la roue. Virgile dit à peu près dans ce sens : *Rotat ensem*. Les Bas-Bretons sont très-habiles dans cet exercice. Le bâton est entre leurs mains une excellente arme défensive ; entre les mains des enfants, ce n'est qu'un petit amusement, et un tour d'adresse.

MOULINS (PETITS). Rabelais dit jouer *au Molinet.* On disoit autrefois Molin pour Moulin. Les enfants font de petits Moulins de papier ou de cartes, qu'ils attachent avec une épingle au bout d'un bâton. Le vent les agite, ou l'enfant les fait tourner

en soufflant dessus. Les marchands de jouets d'enfants vendent de ces petits Moulins à vent, soit en boutique, soit dans les rues.

On place quelquefois de petits Moulins dans un ruisseau, à la campagne, ou même dans les rues après une forte pluie. Mais alors ce sont des Moulins à eau. Quelques enfants ont l'industrie de ménager de petites rigoles, et de retenir l'eau par des digues, afin que leurs Moulins aillent, ou plus vite, ou plus long-temps.

On fait aussi des Moulins qui ont un axe renfermé dans une espèce de cage, et autour duquel on roule et on déroule une ficelle, dont on tire le bout de manière que l'axe faisant ses révolutions alternativement, en sens direct et en sens inverse, le Moulin tourne toujours.

MOURRE. Ce jeu est encore en usage en Italie et en Espagne. Il étoit connu des anciens, qui l'appeloient *Micare digitis*.

Un enfant lève promptement un certain nombre de doigts, et il faut que les autres joueurs lèvent précisément le même nombre. Quelquefois il se contente de dire *quatre*, par exemple, et tous les autres doivent sur-le-champ lever quatre doigts. Les anciens disoient, par manière de proverbe : *Dignus est quicum in tenebris mices*, il est si honnête homme, qu'on pourroit jouer avec lui à la Mourre dans les ténèbres. Dans les

Colloques d'Erasme, un enfant à qui on propose de jouer à ce jeu, dit qu'il est trop grossier et trop rustique, et qu'il convient mieux dans une chambre que dans une campagne. Autrefois on vendoit la viande et d'autres denrées par le moyen de ce jeu ; mais Apronianus, préfet de Rome, ordonna que dans la suite, on vendroit au poids et à la mesure.

Nonnus fait jouer l'Amour et l'Hyménée à un jeu semblable à celui de la Mourre. Polydore Vergile ou Virgile, et Ange de Rocca, appellent ce jeu un jeu de fous, et dérivent son nom du grec *Moros*, fou, ou *Moria*, folie ; mais les enfants répondront avec Horace : « *Dulce est desipere in loco.* » M. de Paulmy traite ce jeu plus favorablement, et dit qu'on en attribue l'invention à la belle Hélène. « Il a été, dit-il, connu des » Troyens, des Perses, des Grecs et des » Romains. » Cicéron en fait mention. Mais un trait d'histoire plus moderne concernant la Mourre, c'est qu'un duc de Nevers, de la Maison de Gonzague, ayant voulu, en 1605, établir un Ordre dont il se déclara grand-maître, et dont le grand cordon étoit jaune, il recommanda à ses chevaliers de jouer à la Mourre, comme à un jeu noble, et qui étoit à la mode alors parmi la noblesse françoise. Sur la fin du siècle dernier (de Louis XIV), ce jeu étoit renvoyé dans l'antichambre, et nous voyons dans une pièce du

comédien Baron, des pages et des laquais y jouer. M. de Paulmy dit plus haut: « C'est » un jeu d'exercice et même très-vif; car en » Italie, où il est fort commun, on y met » beaucoup de chaleur et d'activité. Il est » fort simple, et ne consiste qu'à ouvrir la » main, et puis à la refermer, en montrant » un nombre de doigts levés; et il faut de- » viner si ce nombre est pair ou impair. Il » n'est question que de juger vite et juste. »

Thomas Hyde dit qu'en Éthiopie, ce jeu s'appelle *Taphasasa*, ce qui signifie: *Sortiri projectis digitis*, tirer au sort en levant les doigts. Il ajoute que la main se dit Waltâ, *Scutum*, *Clypeus*; qu'un doigt se dit Kninât, *Lancea*, *Framea*, et le doigt du milieu, Kast, *Arcus*. Sans doute qu'on prononce tous ces mots en jouant à ce jeu. Les Éthiopiens ont un autre jeu qu'ils nomment *Karkis*. On y jette des billes sur une table percée de plusieurs trous. Les enfants du pays s'y amusent; les sorciers en tirent parti pour gagner l'argent des dupes, qui croient que par le moyen de ce jeu, on peut deviner l'avenir.

MUYNDA ou LA MOUCHE. Ce jeu s'appelle aujourd'hui l'*Aveugle*. On bande les yeux à un enfant qui cherche à attraper les autres, qui le lutinent pendant ce temps-là. Celui qu'il attrape se met à sa place. Chez les Grecs, celui qui avoit les yeux

fermés, observoit les voix de ses camarades, et cherchoit à en saisir un ; mais il falloit qu'il devinât qui. Quelquefois il le reconnoissoit au son de sa voix, qu'il venoit de faire entendre, quoiqu'il gardât ensuite un profond silence, lorsqu'on l'avoit saisi. Pollux dit que l'enfant qui devinoit, ou plutôt qui devoit deviner, s'asseyoit sur une cruche, *Chytra*, et ce jeu s'appeloit alors *Chytrinda*. Quelquefois aussi l'enfant, renfermé dans un cercle, se couvroit la tête avec un pot qu'il soutenoit de la main gauche. Les joueurs en le frappant, disoient : *Quis ollam ?* Qui est-ce qui a la cruche ? Il répondoit : Moi, Midas. S'il touchoit quelqu'un du pied, il le faisoit mettre à sa place. *Voyez aussi* Hésychius *et* Suidas.

N.

NAIPES. *Voyez* CARTES. C'est ainsi qu'on les appeloit autrefois.

NOYAUX. Le baron de la Hontan parle d'un jeu des sauvages du Canada. On y joue avec huit noyaux, noirs d'un côté et blancs de l'autre. On jette les noyaux en l'air. Alors, si les noirs se trouvent impairs, celui qui a jeté les noyaux, gagne ce que l'autre joueur a mis au jeu. S'ils se trouvent ou tous noirs, ou tous blancs, il en gagne le double; et hors de ces deux cas, il perd sa mise : « Au reste, dit ce voyageur, ces » jeux ne se font que pour les festins, et » pour quelques autres bagatelles; car il » faut remarquer que comme ils haïssent » l'argent, ils ne le mettent jamais de leurs » parties : aussi peut-on assurer que l'inté- » rêt n'a jamais causé de division entre eux. » On a évalué la probabilité du gain de ce jeu. L'avantage du joueur est d'un $\frac{3}{256}$, et pour que le jeu fut au pair, il faudroit qu'il mit au jeu vingt-deux contre vingt-un. *Voyez* LES RÉCRÉATIONS MATHÉMATIQUES.

Le P. Lafitau dit aussi : « que le jeu de » hasard le plus célèbre des sauvages d'A- » mérique est un jeu de Noyaux ou d'Os-

» selets, faits de la rotule des jambes de der-
» rière de l'élan, et des autres os arrondis
» de quelque animal que ce soit. Ils sont à
» peu près gros deux fois comme des noyaux
» de cerise, et faits presque de même en
» forme ovale ou ellyptique. Quoiqu'on
» puisse y distinguer six faces, ils n'en ont
» proprement que deux plus larges que les
» autres, qui s'applatissent insensiblement,
» perdant un peu de leur rondeur, et sur
» lesquelles le noyau se repose plus facile-
» ment. L'une de ces faces est peinte de
» noir, et l'autre d'un blanc jaunâtre. Le
» nombre n'en est point déterminé. On en
» peut mettre plus ou moins, au gré des
» joueurs. Cependant il ne passe pas le
» nombre de huit, et est plus communément
» de six. Ils jettent ces noyaux dans un plat
» de bois fort uni, évasé par ses bords, et
» fort arrondi sur ses deux faces concave et
» convexe. Ce plat a presque la figure d'une
» gamelle dont on se sert dans les vaisseaux.
» Ils agitent long-temps ces noyaux dans ce
» plat, et après les avoir ainsi agités, ils
» posent le plat sur le tapis, en frappant
» contre terre avec le plat même, pour faire
» sauter les noyaux. Ils lui donnent aussi,
» en même temps, une impulsion qui le fait
» tourner long-temps sur lui-même, et ils
» aident encore le mouvement que les noyaux
» reçoivent dans le plat ainsi agité, par un
» petit vent qu'ils font de la main, pour les

» faire tourner ou asseoir de la façon qu'ils
» souhaitent.

» Quelquefois sans se servir de plat, ils
» ne font que jeter les noyaux en l'air, et
» les laissent retomber sur une peau bien
» étendue à terre, ou bien sur une natte
» fine. Il n'y a guère néanmoins que les
» femmes qui jouent ainsi, et les noyaux
» dont elles se servent, sont un peu plus
» gros que les autres. Ce jeu n'est guère dif-
» férent d'un autre qui est en usage chez les
» Nègres d'Afrique. *Voyez* Coquilles.

» Quoique sur les noyaux il n'y ait que
» deux côtés marqués, l'un de blanc et
» l'autre de noir, il peut cependant y avoir
» une multitude de combinaisons, qui peu-
» vent rendre la partie longue et agréable.
» Les sauvages ont la même fureur pour ce
» jeu, que les joueurs les plus acharnés
» peuvent avoir. On les voit jouer une moi-
» tié de village contre l'autre, et quelquefois
» les villages voisins se rassemblent pour
» faire une partie.

» On étale auparavant les pelleteries, la
» porcelaine, et tout ce qui doit être le prix
» du vainqueur. Il n'est pas rare d'en voir
» dans ces occasions, pour la valeur de plus
» de deux mille écus. J'ai lu quelque part
» qu'il y a des particuliers qui y perdent
» non-seulement ce qu'ils ont de vaillant,
» et qui se retirent nus dans les plus grandes
» rigueurs de l'hiver, mais qui engagent

» encore leur liberté pour quelque temps :
» aussi ne négligent-ils rien pour avoir des
» sorts qui les rendent heureux, et quelques-
» uns se préparent au jeu par des jeûnes
» austères de plusieurs jours.

» C'est un des plus grands plaisirs du
» monde de les voir jouer, tant ils paroissent
» ardents et animés. Bien qu'il n'y en ait
» que deux qui tiennent le plat pour les deux
» partis opposés, on peut dire néanmoins
» que tous jouent ensemble ; ceux-là ne font
» que donner le branle, et tous les autres sui-
» vent les mouvements qu'ils déterminent,
» comme s'ils avoient tous la main à l'œuvre.

» Tandis que l'un des joueurs agite le
» plat, ceux qui parient avec lui crient tous
» d'une voix, en répétant sans cesse le sou-
» hait qu'il fait pour la couleur et pour l'as-
» siette des noyaux. Tous les autres de la
» partie adverse, crient aussi de leur côté,
» en demandant tout le contraire. Ils pro-
» noncent leurs mots avec une vivacité et
» une volubilité surprenante, et souvent ils
» ne font que les tronquer. Cependant les
» uns et les autres frappent sur eux-mêmes,
» se donnent des coups terribles, et entrent
» dans une action si véhémente, que quoi-
» qu'ils soient à demi-nus, ils sont d'abord
» tout en sueur, comme s'ils avoient joué
» une forte partie de Paume, ou fait quelque
» exercice encore plus violent. »

Le Père Lafitau ajoute qu'il croit que ce

jeu étoit celui des Osselets, *Astragali*, *Tali*, des anciens, parmi lesquels *Tesseræ*, étoit le jeu de Dés, et *Calculi*, le jeu des Noyaux. Il croit que les *Tali* n'avoient que deux côtés, et qu'on s'est trompé sur tout cela.

NOIX. Rabelais parle de trois jeux de Noix : 1°. au chastelet ; 2°. à la rangée ou rangette ; 3°. à la fossette. *Voyez* Chateau de noix, où nous avons expliqué un passage d'Ovide.

On y joue aussi avec des chiques ou petites boules de marbre ou de terre cuite, qu'on nomme *Gobilles*.

Au chastelet, on abat, avec une noix, une autre noix placée sur trois noix en triangle. A la rangée, on range plusieurs noix de suite ou de front, et on gagne celles qu'on dérange, en faisant rouler une noix dessus. A la fossette, celui qui a mis dans un trou ou fosse, le plus de noix d'une poignée qu'il tient, ou qui les a mises en nombre pair ou impair, selon qu'on en est convenu, gagne tout ce qui est dans le trou, ou le nombre de noix fixé.

Une coque de noix percée en quatre endroits, dont deux sont traversés par un axe, autour duquel est roulée une ficelle, sert quelquefois comme de cage à un petit moulin qui tourne continuellement, tantôt d'un côté, tantôt d'un autre. *Voyez* Moulinet *et* Moulins (Petits).

O.

ŒUFS. Dans l'Alcoran, ce jeu se nomme *Beida, ova*, et Mahomet le défend pour deux raisons : 1°. parce que c'est un jeu de hasard ; 2°. parce qu'il le suppose inventé par les chrétiens. Les Turcs appellent ce jeu *Yumurda oyuni, Ovorum ludus*, le jeu des Œufs. En Mésopotamie, les chrétiens y jouent pendant les quarante jours qui suivent Pâques. Ces œufs sont ordinairement teints en rouge et durcis. Un enfant en tient un entre ses mains, de manière qu'on ne voie que son extrémité ; un autre enfant frappe ce premier œuf avec un autre, comme avec un petit maillet ; s'il le casse, il le gagne ; si le sien se casse, il le perd. Ces œufs ainsi cassés, se vendent ensuite, à bon marché, pour les pauvres. Dans les pays qui sont sous la domination des Turcs, on punit lorsqu'il y a de la fraude, et lorsque quelqu'un, par quelque artifice, endurcit son œuf de manière à ne pouvoir être cassé. S'il est adulte, il est puni par l'officier de justice ; s'il est enfant, on condamne ses parents à une amende, ou à quelqu'autre peine. En général, les Turcs saisissent toutes les occasions qui se présentent pour vexer les chrétiens, et leur faire ce qu'on appelle *des avanies*.

Hyde dit qu'on joue à ce jeu dans plusieurs provinces d'Angleterre. La veille de Pâques, on s'y munit d'œufs de différentes couleurs, teints avec des herbes, des écorces d'arbre, des bois de couleur, etc. les enfants y jouent; et outre le jeu qui consiste à casser les œufs, ils s'en servent encore de deux autres manières: ils les roulent par terre, et celui qui touche, avec son œuf, celui de son camarade, ou quelques-uns de ceux qu'on a rangés à la file les uns des autres, le gagne. Le second jeu consiste à jeter les œufs en l'air comme des balles. On peut observer ici que, parmi les enfants, il y a un jeu d'adresse qui se joue avec des œufs, des pommes, des noix, des billes, etc. et qui consiste à en prendre deux dans une main : on en jette un en l'air, et lorsqu'il est près de tomber, on jette l'autre, en évitant que les œufs se heurtent en l'air, et on les lance ainsi alternativement. Il y a des enfants assez habiles pour faire la même chose des deux mains tout à la fois.

Parmi nous, les enfants connoissent tous ces jeux. Chez les Grecs modernes, les œufs rouges sont aussi en usage au temps de Pâques, mais on ne joue point avec; on s'en fait des présents les uns aux autres, en signe de joie et d'alégresse.

OIE. Le fameux jeu d'Oie, prétendu

renouvelé des Grecs, se joue sur un carton ou sur une petite table, divisée en soixante-trois cases ou cellules. Il y a différentes figures sur ces cases, comme l'hôtellerie où l'on paye et où l'on reste, tandis que les autres jouent deux fois ; la prison où l'on paye et où l'on reste, jusqu'à ce que quelqu'un vous délivre. Il en est de même de l'endroit où est un puits. Si on amène la case où est la mort, on paye et on recommence. On joue avec deux dés, et chacun a une marque particulière qu'il place selon les dés qu'il a amenés, et aux coups suivants, il avance d'autant de cases qu'il a amené de points. On joue tour à tour, après avoir mis quelques jetons au jeu. Si on tomboit sur une Oie, on redoubleroit. Comme il y a des Oies de neuf cases en neuf cases, il semble d'abord qu'en amenant neuf au premier coup, on iroit à la case soixante-trois où est le jardin de l'Oie, et qu'ainsi on auroit gagné ; mais une des règles de ce jeu est, que si on amène d'abord neuf, ou par six et trois, ou par cinq et quatre, on se place dans deux cases désignées par deux dés qui marquent une de ces deux manières d'amener neuf. On appelle dégoter quelqu'un, tomber sur une case où étoit sa marque. Il paye, et retourne à celle où étoit le joueur. Si, étant près d'arriver au jardin de l'Oie, on amène plus de points qu'il ne faut, on continue à compter les cases, en rétrogradant. On peut

voir toutes ces règles et quelques autres, sur le carton même.

M. de Paulmy croit que le nom moderne que ce jeu porte, vient de ce qu'on regardoit autrefois les Oies comme un excellent mets. Les bourgeois se cotisoient pour s'en régaler *à pique-nique*, ou frais communs, et celui qui gagnoit à ce jeu, mangeoit *gratis* sa part de l'Oie, et du reste du dîner, auquel ses compagnons avoient tous contribué par leurs mises. Quoi qu'en dise Hector, dans la comédie du Joueur, ce jeu n'est pas fort ingénieux; cependant il peut amuser un moment à la campagne. Les enfants l'aiment beaucoup, parce qu'il est de pur hasard, qu'il est simple, et qu'ils y deviennent bientôt aussi habiles que leurs maîtres.

C'est ce goût des enfants pour le jeu d'Oie, qui a fait imaginer, il y a plus de cent ans, de rendre agréable, aux jeunes personnes, les instructions qu'on vouloit qu'elles reçussent, en les leur présentant sous la forme de ce jeu. Ainsi, on inventa alors le jeu *du Monde*, qui servoit à leur apprendre la géographie; celui de *la Chronologie*, par lequel on prétendoit fixer dans la tête, les principales époques de l'histoire universelle; celui *des villes de France*, dans lequel on donnoit des raisons assez plaisantes de ce que l'on faisoit payer aux joueurs, quand ils arrivoient dans les unes, et qu'on les forçoit de s'arrêter dans les autres. Nous avons aussi

en un jeu des *Reines de France* et des *Femmes illustres* de tous les pays. Le blason a été mis en jeu, ainsi que l'art de la guerre, ou la tactique, et celui des fortifications. Les personnes pieuses firent des jeux de l'histoire de l'église, des vies des saints, et inventèrent, sans doute à l'usage des couvents, le jeu des quatre fins de l'homme. On a fait un jeu de la *Constitution de* 1715; et d'abus en abus, on est allé jusqu'à imaginer un catéchisme en forme de jeu d'Oie. Sous Louis XIV, on imagina différents jeux de société semblables; et dans ces derniers temps, on a donné un jeu de ce genre sur les coëffures. Il y a pour tous ces jeux des tableaux, dont quelques-uns sont fort bien gravés, et entrent dans la collection d'estampes des curieux. Les jeux de Tournon à l'usage des écoles militaires, ont été en vogue pendant quelque temps; ils étoient de l'invention du Père d'Anglade, supérieur de l'école militaire de Tournon. Son but étoit que les jeunes gens apprissent, par forme de jeu, l'histoire et la géographie, etc. Ce n'étoient point des cartons, mais des cartes; si un enfant mettoit sur jeu la carte où étoit, par exemple, *Madrid*, celui qui avoit la carte *Espagne*, dont cette ville est la capitale, devoit la mettre sur la table; si quelqu'un jetoit la carte où étoit *Fontenoi*, celui qui avoit le nombre 1745, date de cette bataille, devoit jeter sa carte; si on se trompoit, on payoit. Mais
tous

tous ces jeux étoient trop sérieux pour la jeunesse, qui en est bientôt revenue au jeu d'Oie.

OIE (COMBAT DE L') ou JEU DE L'OISON. En 1425, les habitants de Saint-Leu et Saint-Gilles, à Paris, proposèrent un *esbattement* nouveau. Ils plantèrent, dans la rue aux Oues, par corruption, aux Ours, en face de la rue Quincampoix, une perche de près de six toises de longueur; ils y attachèrent, à la cime, un panier dans lequel étoit une Oie grasse et six blancs de monnoie; ensuite ils oignirent cette perche qui étoit dressée perpendiculairement, et promirent l'Oie, l'argent et le panier à celui qui seroit assez adroit pour grimper jusqu'en haut. Cet exercice dura long-temps. Les plus vigoureux ne purent atteindre le but. La graisse dont étoit frottée la perche, étoit le plus grand obstacle. Enfin, on adjugea l'Oie à celui qui avoit monté le plus haut; mais on ne lui donna point la perche, ni les six blancs, ni le panier.

Ce jeu a été renouvelé depuis, sur-tout dans les fêtes publiques, sous le nom de *Mâts de cocagne*, etc. mais on n'a point été tenté de renouveler un jeu assez cruel qui fut donné la même année. Dans l'hôtel d'Armagnac, qui faisoit partie du Palais-Royal, rue Saint-Honoré, on forma une

enceinte où on fit entrer un cochon et quatre aveugles, armés chacun d'un bâton. Le cochon devoit être le prix de celui qui le tueroit. Les aveugles se précipitoient tous vers l'endroit où ils entendoient courir l'animal; mais ils se meurtrissoient réciproquement à coups de bâton en croyant le frapper, ce qui *divertissoit infiniment* l'assemblée : ils recommencèrent plusieurs fois l'attaque sans avoir un meilleur succès; et quoiqu'ils fussent armés de pied en cap, ils se lassèrent d'un jeu où ils ne recevoient que des coups, et ils aimèrent mieux renoncer au prix qui leur avoit été proposé.

OISEAU VOLE. C'est le même jeu que celui de *Berlingue - Chiquette*. A Troyes en Champagne, ce jeu se nomme *Jacquette*. Plusieurs enfants se mettent en rond. Ils placent l'index de la main droite sur les genoux de l'un d'entre eux, ou sur une table; celui qui commande pose aussi son doigt, et quelque chose qu'il nomme, il le lève. Les autres ne doivent lever, que lorsque ce qu'il nomme, vole en effet, comme lorsqu'on dit : Oiseau vole, Pigeon vole, etc. Mais s'il dit : bœuf vole, table vole, etc. les autres ne doivent point lever le doigt. Quand ils se trompent, ils donnent un gage; ce qui arrive fort souvent, si celui qui commande, nomme rapidement plusieurs objets

dont les uns volent et les autres ne volent point.

OMILLA. Quelques-uns lisent *Amilla*. Pollux décrit ainsi ce jeu. On traçoit un cercle à terre, ou sur une table, et, d'un espace fixé, on jetoit un dé ou un osselet dans ce cercle; on gagnoit, si on l'y plaçoit. Quelquefois c'étoit une caille qu'on y mettoit : un des joueurs la frappoit du doigt ; si cette chiquenaude l'obligeoit de sortir du cercle en battant des ailes, il gagnoit la caille, *Ortyga*. *Voyez* ORTYGOCOPIA. Il me semble néanmoins que c'étoit deux jeux différents.

ONCHETS. *Voyez* HONCHETS, ou JONCHETS.

ORTYGOCOPIA. Après avoir tracé un cercle avec un crible, apparemment sur de la poussière, on y mettoit des cailles qui devoient combattre. Celle qui étoit forcée de sortir du cercle, étoit vaincue, et son maître avoit perdu. Quelquefois le vainqueur gagnoit les oiseaux; quelquefois il gagnoit de l'argent.

Ce jeu se jouoit encore autrement : un des joueurs mettoit une caille au milieu du cercle ; un de ses camarades la frappoit avec le doigt, et lui arrachoit les plumes de dessus la tête ; si elle souffroit tout cela sans sortir, son maître étoit vainqueur; si, au contraire, elle

sortoit pour éviter les coups, c'étoit l'autre joueur qui avoit vaincu. On chantoit aux oreilles de la caille qui avoit été battue, pour qu'elle n'entendit pas la voix du victorieux. *Voyez* Pollux. Ce jeu paroît assez barbare, comme l'étoient aussi chez les Grecs et les Romains les combats des Gladiateurs, que les enfants vouloient peut-être imiter. L'empereur Sévère aimoit aussi à voir combattre des perdrix et de petits chiens.

OSSELETS. Les osselets sont de petits os qu'on nomme *Astragales*. Quelquefois on façonne un petit morceau d'ivoire en forme d'osselet. Quelques-uns moins arrondis peuvent se tenir sur les deux extrémités, ce qu'on appelle *Talus rectus*. Chez les Grecs, l'osselet avoit quatre faces, au lieu que le dé en avoit six. Aux osselets, il n'y avoit ni deux, ni cinq; on les mettoit, comme les dés, dans un cornet en forme de petite tour. Ils n'étoient d'abord, chez les Grecs, que des jeux d'enfants : aussi Phraates, roi des Parthes, envoya des osselets d'or à Démétrius, roi de Syrie, pour lui reprocher sa légèreté et son enfantillage. Dans la suite, les osselets, ainsi que les dés, furent employés, par quelques oracles, comme par celui d'Hercule en Achaïe, pour annoncer l'avenir, comme nous l'apprend Pausanias.

Richelet explique ce jeu de la manière suivante : « Il faut, dit-il, en avoir

» quatre et une petite boule, et cela suffit
» pour composer ce jeu où il n'y a que les
» petites filles qui jouent. On jette avec la
» main la petite boule d'ivoire, environ la
» hauteur d'une personne, et on prend adroi-
» tement un des osselets, lorsque la petite
» boule est tombée à terre, et fait un bond.»

Ce jeu ne se joue plus ainsi, ou du moins il ne se joue point par-tout de même. Le plus ordinairement, on met plusieurs osselets sur une table; le joueur en prend un, le jette en l'air, et le reçoit sur le dos de sa main; ensuite il en prend deux, puis trois, qu'il jette et reçoit de la même manière; on sent que ce jeu devient difficile, lorsqu'il y en a un grand nombre; si on en laisse tomber un, un autre joueur joue à la place du premier. Quelquefois, tandis qu'un des osselets est en l'air, on ramasse dans sa main un, deux, trois, etc. de ceux qui sont sur la table, ce qu'il faut faire assez vîte pour recevoir dans sa main celui qui étoit en l'air, et le joindre à ceux qui sont dans la main.

A Caën, le jeu des Osselets s'appelle *Mâtres*, *Martes*, ou *Martres*. Rabelais dit aussi jouer *aux Martres*, et son commentateur dit que c'est jouer avec de petites pierres rondes qu'on jette en l'air comme des osselets. En Anjou, on dit jouer *aux Pingres*; et Rabelais se sert encore de ce mot. Cependant à Metz, on appelle *Pinglers* des épin-

gliers qui sont de forme ronde, comme des boëtes à savon.

Il paroît que les Romains jouoient aussi à ce jeu avec des noix. Le Père Boulanger dit qu'on appelle *Ocellata*, des noix rondes comme de petits yeux, *Ocelli*. Suétone rapporte qu'Auguste y jouoit avec des enfants : *Talis ocellatis, nucibus ludebat cum pueris*. Ce passage embarrasse beaucoup les commentateurs, qui ne le lisent pas tous de la même manière. Par *Ocellatis*, Brodeau entend *Ossiculis*; ce seroit nos osselets : il propose de lire *Oscillis*, de petites figures d'hommes; mais il ajoute que dans quelques manuscrits, on lit *Castellatis nucibus;* ce seroit le Château de noix dont nous avons parlé. Ursinus lit, comme dans l'édition d'Alde, *Ocellatis nucibus*, des noix en forme d'œil, et c'est le sens que donne le Père Boulanger, quoiqu'il ponctue mal ce passage, puisqu'il met une virgule après *Ocellatis*, ce qui feroit un autre sens. On pourroit lire : *Talis, aut Ocellatis, nucibus que,* ce qui feroit trois jeux différents, les Dés, les Osselets, et les Noix.

Apollonius de Rhodes fait jouer aux Osselets Cupidon et Ganymèdes, et le prix de la victoire étoit les astragales mêmes avec lesquels ils jouoient. Il représente Ganymèdes triste, n'en ayant plus que deux de reste; tandis que Cupidon, vainqueur, en avoit plein ses mains et les replis de sa robe. Cu-

pidon, quoiqu'ayant tout l'avantage, quitte cependant le jeu, sur l'espérance que lui donne Vénus, sa mère, de lui faire présent d'une belle balle, la même que Jupiter avoit reçue de sa nourrice Adrastée, et dont ce Dieu avoit fait les plus doux amusements de son enfance dans l'isle de Crète, pourvu que, de son côté, son fils lui accorde la grace qu'elle vient de lui demander en faveur de Junon et de Minerve.

OSSELETS DES ARABES, DES TURCS, etc. Les Orientaux jouent aussi avec des osselets, qu'ils considèrent tantôt comme ayant quatre côtés, tantôt comme n'en ayant que deux. Les quatre côtés sont, le voleur, le laboureur, le visir et le sultan. Les deux côtés se nomment *Aultch*, qui est le côté heureux, et *Lenk*, qui est le côté malheureux. Les Arabes de la Palestine ont quatre jeux d'Osselets :

1°. Si avec un osselet à deux faces, on amène *Aultch*, on gagne tout ; si on amène *Lenk*, on double l'enjeu. Si on joue avec deux dés, etc. et qu'on amène les deux faces à la fois, l'heureuse sur un osselet, la malheureuse sur l'autre, le coup est nul ; si on amenoit deux *Aultch*, on gagneroit tout, et l'adversaire doubleroit l'enjeu, et il le tripleroit, si on jouoit avec trois dés, et que le joueur eut amené trois *Aultch*.

2°. Chaque joueur a un osselet, qu'il jette

à son tour. Il a quatre faces. Celui qui amène *sultan*, commande aux autres ce qu'il juge à propos; et son règne dure jusqu'à ce qu'il soit détrôné par un autre joueur qui aura amené *sultan*. Celui qui jette le *visir*, est premier ministre, jusqu'à ce qu'un autre amène le même côté. Si l'on voit tomber la face *le voleur*, tout le monde crie : « voilà le voleur qui a pris telle » ou telle chose. » On le conduit devant le *sultan*, qui ordonne à ses officiers de le punir selon que bon lui semble. Enfin, si quelqu'un amène le côté *le laboureur*, ou *le fermier*, on crie : « Sire, voilà le laboureur qui vous » apporte un présent; » et c'est un petit agneau ou un petit cheval, représenté sans doute par une petite pierre, ou quelqu'autre chose semblable.

3°. On place plusieurs osselets en un tas; un des joueurs, choisi par le sort, en lance un contre le tas, et il gagne tous ceux qu'il renverse, pourvu qu'ils tombent sur la même face.

4°. Chaque côté de l'osselet étant supposé valoir, l'un dix, l'autre vingt, l'autre trente, l'autre cinquante (apparemment le sultan), on en met sur jeu un qu'on estime quatre-vingts, cent, ou deux cents *sultanins*, ou pièces d'or; alors on joue. Le nombre que chaque joueur amène s'additionne toujours avec le précédent, et si le dernier qui joue ne complette pas le nombre

fixé, il est obligé de payer le tribut aux autres. Ce tribut ne se paye pas *in ære*, mais *in cute*, c'est-à-dire, que chacun de ses camarades lui donne sur les mains, avec un mouchoir roulé, autant de coups qu'il devoit payer de pièces d'or à chacun; s'il gagne, c'est aux autres à payer de la même monnoie.

En Mésopotamie, le côté victorieux se nomme *Humba*; celui qui l'amène peut reprendre son osselet, et le lancer contre celui d'un de ses camarades, en disant : « de » moi à toi; » l'autre répond : « à quelle dis- » tance? » Le premier dit à cinq, à neuf, à dix pieds, etc. Si ensuite il frappe l'osselet de son camarade de la distance qu'il a fixée, celui-ci est obligé de lui en donner autant qu'il avoit fixé de pieds; s'il n'a pas réussi, c'est lui qui paye. On continue de jouer, jusqu'à ce qu'on ait manqué. Au lieu de dire : à quelle distance? on dit quelquefois: pour combien d'osselets? etc.

La manière la plus ordinaire de jouer aux osselets à Constantinople, s'appelle *Tabântcha ojuni*. Dans un cercle d'un demi-pied de diamètre, chaque joueur en met un certain nombre. Autour de ce premier cercle, on en trace un second de dix pieds de diamètre; les joueurs se placent hors de ce second cercle; chacun lance, tour-à-tour, son osselet contre le tas; et pour gagner quelques-uns de ceux qui y sont, il ne suffit pas de les avoir touchés et renversés, il

faut encore les avoir fait sortir du grand cercle. Si on en gagnoit un, et qu'en même temps on en eut renversé d'autres, on continueroit de jouer. On peut se placer où on veut, se pencher, etc. Il est plus avantageux de rouler tout doucement son osselet contre celui qu'on attaque. Si on le touche, on peut s'approcher du sien, et le lancer alors de toutes ses forces contre l'autre pour le faire sortir du cercle. Il est incroyable avec quelle force ils les lancent en les plaçant entre le pouce et l'index. Hyde dit qu'il a vu de ces osselets ainsi lancés, qui auroient pu tuer un homme s'ils l'eussent atteint à la poitrine.

Un autre jeu d'Osselets est le jeu Royal, *Sultan ojuni*. Entre plusieurs osselets placés en un tas, il y en a un plus gros qu'on nomme le *sultan*. Si on le fait sortir du cercle, on gagne tous les autres. Il suffiroit cependant d'en avoir abattu un des petits, pour n'avoir rien à payer, mais on ne gagneroit rien.

Un autre jeu en usage à Constantinople, est le jeu de Prendre et de Rendre. *Al-li dik-li ojuni*. Pour gagner, il faut avoir annoncé d'avance le côté qui tombera. Les autres joueurs remplacent les osselets ainsi gagnés.

Dans le *Bistik ojuni*, on place sur le dos de sa main l'osselet qu'on avoit abattu, et

on le lance avec une chiquenaude, en déterminant la face sur laquelle il doit tomber, et on le gagne si on a bien deviné, sinon on en paye un. Les osselets avec lesquels on joue, sont ordinairement plombés. Au lieu de mettre en tas ceux qui servent d'enjeu, on peut les placer sur une ligne, et les attaquer de la distance de huit ou dix pieds. C'est le *Ashik ojuni*.

Enfin, le *Tûra ojuni* consiste à jeter un osselet sur table, en disant : *Lenk* ou *Aultch*. Si on ne devine pas bien, on tend sa main, et on reçoit plusieurs coups avec un mouchoir roulé.

OSTRACINDA. Hésychius dit que des enfants divisés en deux bandes séparées par une ligne, jetoient une coquille sur cette ligne. Un côté de la coquille étoit enduit de poix, et étoit appelé en grec *Nux*, nuit. L'autre étoit blanc, et se nommoit *Emera*. Celui qui la jetoit disoit : *Nux é Emera*, nuit ou jour; comme nous dirions pair ou non, ou bien, croix ou pile. La bande qui avoit choisi le côté qui tomboit, poursuivoit les autres joueurs qui fuyoient. Si on attrapoit quelqu'un, on le faisoit asseoir; il lui étoit défendu de jouer, et on l'appeloit *Onos*, âne. *Voyez* EUSTATHE, PLATON le Philosophe dans le Dialogue de Phédon ; PLATON le Comique, POLLUX, EUNAPIUS, SUIDAS *et*

ARRIEN, sur Epictète. Ce jeu s'appeloit *Peristrophé ostracou*, *Conversio testæ*. C'étoit moins un jeu qu'une préparation à un jeu, et un sort que l'on jetoit.

OSTRACISME. Ce jeu, qui s'appeloit aussi *Epostracisme*, étoit notre *Ricochet*. *Voyez ce mot.*

P.

PAILLE (COURTE). C'est moins un jeu que les préliminaires de plusieurs jeux. C'est un sort que l'on emploie pour savoir qui jouera le premier. Nous avons dit que chez les Turcs et les Arabes, le sort étoit *hiver* ou *été*, et chez les Grecs, *nuit* ou *jour*. Parmi nous, les enfants emploient, pour le même effet, tantôt le jeu de Croix ou pile, qui étoit aussi en usage chez les Romains sous le nom de *Tête* ou *navire*; tantôt le jeu de Pair ou non, aussi en usage chez les Grecs; tantôt enfin ils tirent à la Courte-paille. Un enfant met dans sa main deux pailles d'inégale grandeur, dont il ne montre que deux bouts; son adversaire choisit celle qu'il juge à propos; s'il tire la plus courte, il a l'avantage et joue le premier. On peut aussi tirer quelque chose à la Courte-paille, ou, si l'on veut, à la Belle-lettre. *Voyez* Épingles *et* Buchettes.

PAILLES. Le P. Lafitau dit : « Un autre
» jeu de hasard des sauvages, et qui demande
» en même temps beaucoup d'adresse, c'est
» le jeu des Pailles, ou pour mieux dire des
» Joncs; car ce sont de petits joncs blancs
» de la grosseur des tiges de froment, et de

» la longueur de dix pouces. Je ne l'ai jamais
» vu jouer, et je n'en trouve aucun vestige
» dans l'antiquité. M. Boucher, que j'ai vu
» mourir à l'âge de quatre-vingt-quinze ans,
» et qui, ayant vécu comme les Patriarches,
» a laissé une postérité aussi nombreuse, la-
» quelle fait aujourd'hui (en 1724), honneur
» à la colonie, pour le service de laquelle il
» s'est consumé, parle de ce jeu en ces termes,
» dans son petit ouvrage intitulé : *Histoire*
» *du Canada*. Ce jeu de Pailles se fait en
» effet avec de petites pailles qui sont faites
» exprès, et qui se partagent en trois, comme
» au hasard, fort inégalement. Nos François
» ne l'ont encore pu apprendre. Il est plein
» d'esprit ; et ces pailles sont, parmi eux, ce
» que les cartes sont parmi nous. »

Le baron de la Hontan en fait aussi un jeu purement d'esprit et de nombres, où celui qui sait compter, diviser, soustraire et multiplier le mieux par ces pailles, est assuré de gagner. Il faut qu'il y ait à cela de l'usage et de la pratique ; car les sauvages ne sont rien moins que bons computistes. On peut du moins assurer que leur arithmétique n'est pas fort chargée, et ne s'étend pas loin. Le P. Lafitau ajoute qu'il auroit inséré ici une description de ce jeu, que le sieur Perrot, voyageur célèbre, a laissée dans ses Mémoires manuscrits ; mais, dit-il, elle est si obscure, qu'elle est presque inintelligible. Aucun François n'a pu lui expli-

quer ce jeu. Tout ce qu'il en a pu apprendre, c'est qu'après avoir divisé ces Pailles, ils les font passer dans leurs mains avec une rapidité inconcevable; que le nombre impair est toujours heureux, et le nombre neuf supérieur à tous les autres; que la division des Pailles fait hausser ou baisser le jeu, et redoubler les paris, selon les différents nombres, jusqu'au gain de la partie, laquelle est quelquefois si animée, lorsque les villages jouent les uns contre les autres, qu'elle dure l'espace de deux ou trois jours. Quoique tout s'y passe tranquillement et avec une bonne foi apparente, il y a cependant bien de la friponnerie, et des tours d'adresse.

PAIR ou NON. Horace parle de ce jeu: *Ludere par impar.* Ovide en parle aussi. Platon l'appelle *Artiasmon.* On y jouoit avec des osselets, des pièces de monnoie, des noix, des fèves, des amandes, etc. Aristophane et Aristote font mention de ce jeu, qui consiste encore aujourd'hui à deviner si le nombre de billes, par exemple, que quelqu'un a mis dans sa main, est en nombre pair ou impair. On disoit autrefois *pair ou sol.* Ce jeu a quelque rapport à celui de Croix et pile, *Caput aut navia.* Les Grecs disoient: *Artia é perissa, Zuga é azuga.* Les Arabes l'appellent *Chessan; chessan* signifie impair, et *chezzan zeccan,*

le jeu de Pair-impair. Les Arabes disent aussi *Zangi ya pherd;* les Persans, *Ták ya gjust;* et les Turcs, *Tekmi gjust-mi.* (On peut voir Pollux.) Auguste, selon Suétone, écrit qu'il envoie à chacun des convives deux cent cinquante deniers pour jouer aux Osselets, aux Dés, ou bien à Pair ou non; mais on n'est pas d'accord sur la manière de lire et d'expliquer ce passage. *Voyez* CHALCISMUS.

On croiroit d'abord qu'il est indifférent de parier *pair* ou de parier *non;* cependant M. de Mairan a démontré qu'il y avoit avantage à dire *non.* Pour donner une idée de sa preuve, il faut remarquer que si on prend un *toton* à quatre faces marquées 1. 2. 3. 4, il y a autant à parier pour *pair* que pour *non*; mais si le *toton* est à cinq faces 1. 2. 3. 4. 5, il y a trois probabilités pour le *non*, et deux seulement pour le *pair*. Or, quand on prend dans un tas, pour mettre dans sa main, on peut prendre un nombre pair, et le risque est égal; mais on peut prendre aussi un nombre impair, et alors il y a un avantage, très-léger à la vérité, pour celui qui parie *non*. Mais que doit-on penser de la proposition que font quelques personnes de jouer à Pair ou non, témoin ôté? Voici ce que c'est. Un joueur met un certain nombre de noix ou de jetons dans sa main, en disant: *Pair ou non, témoin ôté*. Si l'autre joueur dit *pair*, on ôte deux jetons qui sont

regardés comme le témoin de pair; s'il dit *non*, on ôte un jeton qui est le témoin de non ou impair : dans le premier cas, si le nombre de jetons renfermé dans la main étoit pair, ce qui reste continue d'être pair; si ce nombre étoit impair, il l'est encore après la soustraction de deux jetons; mais dans le second cas, c'est-à-dire, si on a répondu *non*, et qu'on ait ôté un en conséquence, il arrivera que si le nombre des jetons étoit pair, il deviendra impair; s'il étoit impair, il deviendra pair. Il y a donc trois probabilités pour pair et une seule pour impair; dès-lors, celui qui sait cette espèce de secret, a un grand avantage; ce n'est même qu'une friponnerie.

PALET (LE PETIT). On y joue avec des palets ou petites pierres rondes, ou avec des écus. Un des joueurs jette un petit écu, qui est comme le but; il jette ensuite son écu, et les autres joueurs jettent le leur chacun à leur tour. Celui qui s'est placé le plus près du but a gagné un point, et même deux si son écu couvre celui qu'il vise. Si on a gagné, on jette encore le petit écu ou le palet qui sert de but, et ainsi de suite. Quelquefois chaque joueur a deux palets, et même davantage.

Il y a encore le jeu de la *Bombiche* ou de la *Galloche*. C'est comme un but fixé, pour lequel on prend le dessus d'un étui ou

d'une écritoire, ou quelqu'autre chose de semblable. Si le jeu est intéressé, chacun met sur la Bombiche quelques pièces de monnoie. On se place à quelque distance, et on cherche à renverser la Bombiche avec son palet : les pièces s'éparpillent, et appartiennent à celui dont le palet est le plus proche de telle ou telle pièce. Parmi les jeux de Stella, on trouve le *Palet;* mais le but n'est qu'un petit bâton planté en terre.

On nous permettra de citer ici la Fable de Richer :

LE JEU DU PALET.

CERTAIN Palet adroitement lancé,
Part comme un trait, et le voilà placé
 Près du but. La place étoit bonne ;
 Il n'y craignoit, dit-on, personne;
Quand soudain, par un autre il se voit repoussé.
Un troisième à son tour donne au second la chasse.
Un quatrième part, et celui-ci se place
 Sur le but même. Il a gagné.

Même cas tous les jours arrive chez les hommes.
 Nous courons tous tant que nous sommes
 Vers certain but plus ou moins éloigné.
Tel qui l'atteint d'abord est supplanté sur l'heure ;
C'est souvent au dernier que la place demeure.

PANTIN. On appelle *Pantins* de petites figures coloriées, collées sur un carton, que l'on découpe de manière que les bras

et les mains, les cuisses et les jambes se trouvent sur des morceaux différents de ce même carton. On attache ces différents membres à un fil qui est derrière le Pantin, et dont on tire l'extrémité, ce qui met toute la figure en mouvement. Ce jeu, qui n'est plus connu que des petits enfants, étoit fort en vogue il y a environ cinquante ans: on fit même alors beaucoup de chansons à l'occasion de ces Pantins; le refrein assez ordinaire étoit: *tout homme est un Pantin*; on vouloit dire par-là, que comme ces petites figures se mettoient en mouvement lorsqu'on en tiroit le fil, de même il n'y avoit pas d'homme qu'on ne mit en jeu, si on parvenoit à toucher sa passion dominante, son goût particulier, etc. L'intérêt est le ressort qui fait agir les uns, etc. etc.

PAPEGAY. Dans Stella, le Papegay ou Perroquet est le jeu de l'Arquebuse. Avec un arc on essaie d'abattre un oiseau attaché au haut d'un mât ou arbre.

PAQUETS (AUX). On se place en rond, debout, par paquets de deux. Deux joueurs en dehors courent l'un après l'autre: celui qui fuit se place devant un paquet; celui qui se trouve le troisième, court se placer devant un autre tas, sans se laisser prendre; s'il étoit pris, il seroit obligé de courir après le premier joueur, qui pour lors se

placeroit. Ce jeu, qu'on appelle aussi le jeu *du tiers*, ressemble un peu à celui de l'*Anguille*, et à celui *des quatre Coins*.

PARQUET. M. de Paulmy dit : « Le
» jeu de Parquet se réduit à arranger de pe-
» tits morceaux de bois de marqueterie, de
» diverses couleurs, découpés également, et
» qui peuvent se rapprocher, pour en com-
» poser un parquet agréable à la vue, sur
» une table pareille à celle du solitaire. »
Cette définition n'est pas exacte. La table du
solitaire est octogone, au lieu que celle du
parquet solitaire est un carré parfait. De
plus, il falloit dire qu'il s'agissoit de faire
des compartiments avec des carreaux mi-
partis, ou de deux couleurs divisées par une
diagonale. Le Père Sébastien Truchet, ha-
bile méchanicien, a donné, dans les Mémoi-
res de l'Académie des sciences, quelques
développements sur ces compartiments qu'on
peut faire avec des carreaux mi-partis. Le
P. Dominique Douat, son confrère, étendit
ses vues dans l'ouvrage, intitulé : *Méthode
pour faire une infinité de dessins différents
avec des carreaux mi-partis de deux cou-
leurs, par une ligne diagonale. Paris,
1722, in-4°.* Vers 1703, le P. Sébastien
Truchet avoit trouvé, dans un château près
d'Orléans, plusieurs de ces carreaux qui
étoient de faïence, et destinés à carreler une
chapelle et plusieurs autres appartements.

Il examina comment on pouvoit former des dessins et des figures agréables par l'arrangement de ces carreaux. Il donna là-dessus un Mémoire qui parut dans l'Histoire de l'Académie des sciences pour 1704, réimprimée en 1722. Ce Mémoire et l'ouvrage du Père Douat, paroissent avoir donné lieu à l'invention du Parquet solitaire.

On fait d'autres Parquets qui donnent les moyens de composer des fleurs et des bouquets, et de varier ces dessins à l'infini. On a aussi imaginé de faire des Parquets composés de lettres mobiles, de chiffres, de notes de musique, etc. avec lesquels on peut écrire, chiffrer ou composer des airs; ce qui peut exercer un élève, et lui donner la facilité de s'instruire en s'amusant.

PATÉ. *Voyez* Couteau piqué.

PATTE AUX JETONS (LA) Je ne sais pourquoi dans Stella, on appelle ainsi le Petit palet. Un enfant prend un jeton dans sa main, à laquelle il fait faire comme un demi-cercle; on croiroit qu'il va le jeter en arrière; mais ce n'est qu'une espèce d'élan qu'il donne à sa main, et il vise au but.

PAUME. *Voyez* Balle. Il y a plusieurs jeux de Paume. La longue Paume se joue ordinairement en plein champ; on y joue avec des battoirs: c'est un instrument rond,

ou ovale, ou carré par un bout, garni d'un long manche, et recouvert d'un parchemin fort dur.

La courte Paume se joue, avec des raquettes, dans un lieu construit et disposé pour cet effet, avec galeries, et qu'on appeloit autrefois *Tripot*.

Le jeu de Paume est fort ancien, et il a toujours passé pour un exercice très-salutaire. Plaute, Martial, Cicéron, et plusieurs autres auteurs de l'ancienne Rome en font mention. On y voit même que les boules ou balles dont on se servoit, recevoient différents noms. *Voyez* Balle. Pline décrivant la manière de vivre de Spurina, remarque qu'à certaine heure du jour, il jouoit à la Paume, long-temps et violemment, opposant ainsi ce genre d'exercice à la pesanteur de la vieillesse.

Le prince de C...é (et non le duc d'O...s, comme on l'a dit dans quelques ouvrages) étant encore jeune, entra un jour dans un jeu de Paume, où le meilleur joueur, qui étoit un jeune avocat, fit la partie de Son Altesse. Le jeu fini, le prince se retira dans un sallon, et fit venir quelques rafraîchissements. Ne faisant point attention que celui qui avoit joué avec lui, pouvoit aussi avoir l'honneur de s'asseoir à sa table, il crut faire merveille de lui envoyer, par un petit valet de pied... un écu: « Mon ami, dit l'avocat, » je suis très-honoré du présent que le prince

» veut bien me faire, et je le conserverai pré-
» cieusement. Tenez, ajouta-t-il, en tirant
» un louis de sa poche, voilà pour vous. »
L'enfant étonné raconte ce qui venoit de se
passer au prince, qui est encore plus sur-
pris, et qui, en arrivant à son palais, n'a
rien de plus pressé que d'en faire part au
comte de Ch...s, son oncle et son tuteur:
» Mon neveu, lui dit le comte, cela vous
» étonne! voulez-vous savoir ce que cela
» signifie ? c'est que l'avocat a fait le prince
» du sang, et que le prince du sang a fait
» l'avocat. »

La Fable suivante est de M. de Launay.

LE MAITRE PAUMIER ET SON ÉLÈVE.

Un maître de Paume en son art
Instruisoit un jeune novice
Très-agile en cet exercice,
Mais trop ardent; et le vieillard
Lui répétoit toujours : pour devenir habile,
Possédez-vous, soyez tranquille;
Jouer trop vivement, c'est jouer au hasard,
La balle d'elle-même au joueur vient se rendre,
Pour la juger, il faut l'attendre;
Qui veut la prévenir, la perd le plus souvent.
Conseils, que l'écolier ne pouvoit pas comprendre;
Quand la balle voloit, il couroit au-devant,
Aussi manquoit-il de la prendre.

Esprits impatients, voilà votre portrait;
 Dans un projet, dans une affaire,
 Hâtez-vous, tout devient contraire;
 Attendez, tout vient à souhait.

PELOTTE. Nous en avons déjà parlé à l'article *Balle des Indiens*; mais le baron de la Hontan décrit ce jeu un peu autrement.

C'est un jeu d'exercice chez les sauvages du Canada. La Pelotte est une balle grosse comme les deux poingts, et les raquettes dont ils se servent sont à peu près faites comme les nôtres, à la réserve que le manche a trois pieds de longueur. Les sauvages, qui y jouent ordinairement trois ou quatre cents à la fois, plantent deux piquets à cinq ou six cents pas l'un de l'autre; ensuite ils se partagent en deux troupes; ils jettent la Pelotte en l'air, à moitié chemin des deux piquets: alors, chaque bande tache de la pousser jusqu'à son piquet. Les uns courent à la balle, et les autres se tiennent à droite et à gauche, à l'écart, pour être à portée d'accourir où elle retombera. Ils sont tellement animés à ce jeu, que très-souvent ils s'écorchent et se meurtrissent les jambes avec leurs raquettes, pour tacher d'enlever cette balle. Au reste, comme nous l'avons dit, tous ces jeux se font pour des festins et pour quelques autres bagatelles; car il faut remarquer que, comme ils haïssent l'argent,

ils

ils ne le mettent jamais de leurs parties; aussi peut-on dire que l'intérêt n'a jamais causé de division entr'eux.

On doit croire que les enfants jouent aussi à ce jeu, mais en petit et à leur manière. Dans ce jeu, comme dans les autres, il peut s'élever quelques disputes; et le baron de la Hontan dit, que rien ne l'a tant surpris que la manière dont se terminent ces disputes. Les deux enfants se tiennent à trois ou quatre pas l'un de l'autre, et après s'être un peu échauffés, ils se disent: « Tu n'as » point d'esprit; tu es méchant; tu as le cœur gâté. » Cependant leurs camarades les enferment comme dans un cercle, et écoutent tranquillement, sans prendre aucun parti. Si l'affaire s'accommode, on retourne au jeu; si elle s'anime, et que les deux champions soient sur le point d'en venir aux mains, leurs camarades se divisent en deux bandes, et les ramènent séparément chacun dans la cabane de son père. Cette conduite est bien différente de celle des petits polissons dont nos rues sont remplies, qui, après s'être jeté des pierres, s'arrachent les cheveux, se donnent des coups de pied et des coups de poing, et se mettent quelquefois tout en sang; tandis que leurs camarades, loin de les appaiser, se font un plaisir barbare de les animer davantage.

PENTALITHE. Ce mot signifie cinq

pierres. Pollux dit qu'on jette en l'air cinq jetons, ou osselets, ou pierres, qu'on reçoit sur le dos de la main. On reprend de même ceux qui sont tombés. Le P. Boulanger dit que ce jeu convient davantage aux femmes, et que de jeunes filles jettent encore aujourd'hui (1627) de petites boules de verre, et qu'elles tâchent de les recevoir dans la main, sans qu'elles tombent sur la table ou par terre. Le Pentalithe étoit donc notre jeu des Osselets; mais je ne crois pas qu'on y joue actuellement avec des boules de verre.

PERISTROPHÊ OSTRACOU. *Voyez* Ostracinda.

PÉTARD. Les enfants s'amusent à tirer de petits pétards avec de la poudre. On en met une certaine quantité dans une carte que l'on pique de plusieurs coups d'épingles; ensuite on la pose sous le talon de son soulier, avec une traînée où l'on met le feu, et cela fait du bruit. Il peut y avoir quelque danger, et l'on fait bien de défendre à la jeunesse de jouer avec de la poudre. *Voyez* Rose et Clacquoir.

Les enfants font aussi un clacquoir ou petit Pétard avec un carré de papier qu'ils plient plusieurs fois, et qu'ils arrangent de manière qu'en tenant ferme un angle du papier, ils lancent avec force un autre angle qui étoit

renfermé dans le premier. Le papier, en se développant, fait du bruit, et c'est tout ce que les enfants demandent.

PET-EN-GUEULE. Rabelais n'a eu garde d'oublier ce jeu, dont le nom pourroit être un peu plus décent. Un enfant se place comme dans l'Arbre fourchu, c'est-à-dire, les pieds en l'air et ouverts, et la tête à terre, en se soutenant sur ses mains. Un autre enfant, debout, le prend à brasse-corps; ils se renversent sur le dos d'un de leurs camarades, qui est, comme on dit, à quatre pattes, et alternativement ont la tête en bas et en haut. On peut se blesser à ce jeu; et il n'y a d'ailleurs que les enfants du peuple qui y jouent. En Languedoc, ce jeu se nomme *Quatre pipots*, quatre tonneaux. On entend aussi par Pet-en-Gueule, le jeu où un enfant, après avoir enflé ses joues, frappe dessus avec sa main pour faire du bruit.

PETIT BON-HOMME VIT ENCORE. Des enfants se passent, de main en main, une allumette, ou un petit morceau de papier allumé. En le donnant à son voisin, on dit : *Petit bon-homme vit encore.* Celui dans les mains duquel il s'éteint, a perdu et paye un gage. Les Hottentots font la même chose avec une pipe.

On demandoit à un Arabe ce qu'il lui

sembloit des richesses, il répondit : « C'est un
» jeu d'enfant ; on les prend, on les donne,
» on les reprend. »

PETTEIA. Homère en parle dans l'O-
dyssée. Les Latins l'appeloient *Ludus cal-
culorum*, le jeu des Jetons. On y jouoit avec
des dés. Il paroît qu'il avoit quelque rapport
à notre jeu de Dames. On a cru mal-à-pro-
pos que c'étoit notre jeu des Echecs.

PHALANGE. Ce jeu ne convient qu'à
des Pensionnaires un peu âgés, et même
assez robustes. Je le crois dangereux, quoi-
qu'on m'ait assuré le contraire; le lecteur
en jugera. Les joueurs, placés dos à dos,
forment un cercle, en se tenant par dessous
les bras, les coudes en arrière. Alors ils se
poussent avec de grands efforts les uns les
autres. Bientôt le cercle change de forme,
s'alonge, et devient une ellypse très-irrégu-
lière. Ceux qui sont placés à un des bouts,
s'efforcent de rejeter leurs adversaires, ou
contre un mur, ou à l'extrémité d'une cour.
On combat avec la plus vive ardeur; les
pieds, les mains, le corps entier sont dans
un mouvement perpétuel et très-violent, et
en peu de temps, on est tout en sueur. Le
côté qui réussit le premier à repousser les
autres joueurs, a remporté la victoire. On
voit que c'est ici le contraire de la Pha-
lange Macédonienne, de ce corps immobile

et impénétrable, auquel les Philippe et les Alexandre durent une partie de leur gloire et de leurs conquêtes. Il y a cependant quelque rapport entre cette Phalange et le jeu dont nous parlons; et d'ailleurs on a vu des généraux assez habiles pour entamer cette Phalange jusqu'alors invincible, avec un courage égal à celui que les François montrèrent à la bataille de Fontenoi, lorsqu'ils entamèrent la colonne angloise. Si de petits enfants jouent à ce jeu, ce ne peut être que pour rire. Ce n'est qu'une petite lutte, qui leur procure moins de gloire, à la vérité, mais aussi moins de coups et de contusions.

PHANNINDA ou PHÆNINDA. *Voyez* BALLE. Athénée dit, d'après Juba, roi de Mauritanie, que cette espèce de Balle fut inventée par Phœnestius, maître d'exercices. Volaterranus dit, que Manzi de Florence étoit si habile à la balle, et qu'il y gagnoit tant, qu'il entretenoit un nombreux domestique, et que personne ne pouvoit le vaincre à ce jeu.

PHIAL ou CACHETTE. Chez les Arabes, c'est une divination par forme de jeu. On fait deux tas de terre ou de sable; on cache quelque chose dans un de ces tas, et il faut deviner dans lequel. Les Arabes l'appellent aussi *Dussa*, et les Persans, *Chák u namák*, terre et sel. C'est le *Cin-*

dalisme de Pollux. Les Arabes ont un autre jeu pour deviner ; ils le nomment *Ayâph*, et quelquefois *al Gomeisa*, ou *Umbutha*.

PHRYGINDA. Pollux dit qu'on prenoit des coquilles polies par le frottement ; qu'on les mettoit entre les doigts de la main gauche, pour les frapper, en cadence, avec d'autres coquilles placées dans la main droite. C'est, à quelque différence près, le jeu des Castagnettes ou Cliquettes, si familier aux Provençaux et aux Espagnols.

PICARDIE (LA). Rabelais dit : jouer à la Picardie ; et son commentateur croit qu'il s'agit de piquer dans un livre avec une épingle. Ce seroit ce qu'on appelle *tirer à la Belle lettre*, ou *la Blanque*. Il ajoute que c'est peut-être aussi le jeu de monter à cheval les uns sur les autres, comme s'il s'agissoit de piquer son cheval.

On sait que, de notre temps, un de nos princes fit une gageure avec un grand seigneur, qui paria qu'il iroit et reviendroit à cheval de Paris à Fontainebleau, avant que le prince eut fait, sur un papier, avec une épingle, un certain nombre de trous, comme dix mille, si je ne me trompe ; et que le prince perdit. Ce n'est point là un jeu d'exercice, et de semblables occupations ne prouvent autre chose qu'un très-grand désœuvrement, honteux pour tout le monde, et encore plus pour un prince.

PIED DE BŒUF. Deux joueurs mettent alternativement leurs poings sur ceux de leur adversaire. Lorsqu'ils les ont ainsi placés et comme entrelacés, le joueur qui a un des siens dessous, le tire et le place au-dessus, en disant: *un*; le suivant dit: *deux*, en faisant la même chose. Celui qui va prononcer *neuf*, doit être assez agile pour saisir, aussitôt après l'avoir prononcé, la main de son adversaire; et il dit de même : *je tiens*, ou *je vous vends mon pied de bœuf*. Si on en est convenu, le vaincu paye un gage, et on recommence à jouer. On peut y jouer aussi la main étant ouverte, et son côté cave tourné vers la table.

PIED DE GRUE. *Voyez* Ascoliasmus.

PIGEON VOLE. On appelle aussi ce jeu *Oiseau vole*. Un des joueurs nomme quelque objet, en ajoutant *vole*. Il lève toujours son doigt qui est posé sur la table ou sur le genou de quelqu'un. Les autres joueurs ont aussi un doigt placé de la même manière; mais ils ne doivent lever le doigt que lorsque l'objet nommé peut voler en effet. Si on dit: *pigeon vole, oiseau vole*, etc. on doit lever; si on dit: *bœuf vole, maison vole*, etc. on ne doit pas lever. Si on se trompe, on paye un gage.

Au lieu de *pigeon vole*, on dit quelque-

fois *berlingue*, et il faut lever; ce qu'il ne faut pas faire si on dit *chiquette*.

PIGOCHE ou LOQUE. Ce jeu est très-usité à Paris, parmi les enfants du peuple; et on y joue même dans quelques Pensions; il tient un peu de la Marelle. On trace un cercle d'environ six pieds de diamètre; au milieu de ce cercle on tire une ligne, dont les extrémités sont barrées. Les joueurs, au nombre de deux, se placent hors du cercle, et jettent chacun une pièce de cuivre, le plus proche qu'il leur est possible de la ligne; celui qui s'est le mieux placé, essaie, avec une pierre, de faire sortir du cercle la pièce de son camarade; s'il réussit, l'autre lui donne un liard ou un sol, ou même la pièce de cuivre: si la pièce n'est point sortie du cercle, le second joueur frappe à son tour, et ainsi de suite. Ce jeu s'appelle plus ordinairement le jeu *de la Loque*; cependant, on entend par-là la petite pierre qui sert à faire sortir la Pigoche, ou morceau de cuivre. C'est un jeu très-intéressé, et il s'y fait d'assez grosses pertes relativement aux facultés des petits joueurs. On ne doit le permettre dans les Pensions, qu'à condition qu'on ne jouera que des billes, des noix, des épingles, etc.

PILLE, NADE, JOCQUE, FORE. *Voyez* Toton.

PINCER SANS RIRE. Rabelais dit : Jouer à je te pince sans rire. On pince son camarade au front, au nez, aux joues ou au menton, et cela sans rire ; mais avant de jouer, quelqu'un a noirci ses doigts avec un linge, ou avec un bouchon de liège brûlé. Il pince alors celui qu'il veut attraper, et le barbouille ; ce qui fait rire tout le monde, excepté le barbouillé, qui ne sait pas même de quoi on rit. C'est donc un pur jeu d'attrape.

PINGRES. *Voyez* Osselets.

PIPÉE. La Pipée peut se joindre aux *Petites chasses*. Pendant les grandes chaleurs de l'été, le long d'un ruisseau qui serpente dans la prairie, de jeunes écoliers placent des gluaux sur des cailloux que l'eau ne couvre pas entièrement. L'un d'eux fait résonner un appeau ; un autre tient un fil, à l'extrémité duquel est attaché un oiseau privé, ou dont on a coupé les ailes. De temps en temps il tire la ficelle, pour que l'oiseau s'agite, ou fasse entendre quelques cris. Les oiseaux d'alentour accourent en foule, et se perchent sur les gluaux : ils se sentent arrêtés, et veulent fuir ; mais, plus ils font d'efforts pour se délivrer, plus ils s'attachent à la glue. Les petits chasseurs accourent promptement, et mettent leurs prisonniers dans des cages qu'ils ont préparées. Quelquefois ils font une cabane de feuillage, où ils se

tiennent en embuscade. Des gluaux sont posés sur la cabane, et les oiseaux qui viennent pour se percher, s'engluent, et on avance tout doucement la main pour les prendre, sans effaroucher ceux qui n'ont pas encore donné dans le piège.

PIROUETTE. *Voyez* RAKS. On appelle aussi *Pirouette*, le jeu qui consiste à faire tourner un jeton, un bouton, ou une autre chose semblable, sur une cheville qui la traverse. *Voyez* VIRETON.

PLATAGONE. Selon Pollux, la jeunesse de l'un et l'autre sexe jouoit au Platagone. C'étoit une crécelle ou sistre à grelots, avec laquelle les nourrices endormoient ou appaisoient les petits enfants.

On prenoit aussi avec deux doigts de la main gauche les feuilles d'une rose, d'une anémone, d'un pavot, etc. on en faisoit comme un vase ou petit ballon que l'on frappoit avec la paume de l'autre main. Si le bruit étoit fort, on en tiroit un bon présage, et on croyoit que nos amis songeroient à nous. *Voyez* LE SCHOLIASTE DE THÉOCRITE. Pollux dit qu'on frappoit aussi sur son front avec des feuilles de lis, et qu'on en tiroit le même présage.

On prenoit encore les pépins humides d'une pomme, et après les avoir comprimés entre deux doigts, on les lançoit; s'ils s'élevoient bien haut, ou s'ils alloient bien loin, on se

regardoit comme heureux. On faisoit la même chose avec des gouttes de vin qui restoient dans une coupe; on les jetoit bien loin à terre, et on étoit attentif au son ou bruit qu'ils rendoient.

Parmi nous, les enfants lancent aussi des pépins de pomme et de poire; ou les uns contre les autres (ce qui peut être dangereux), ou pour se disputer à qui les lancera le plus haut et le plus loin; mais sans en tirer d'autre conclusion, et sans y mêler des idées de bonheur ou de malheur.

PLEISTOBOLINDA. C'étoit chez les Grecs un jeu de dés, où celui qui amenoit le plus grand nombre avoit gagné. C'est ce que nous appelons aussi *le plus haut point*. *Voyez* POLLUX, HÉSYCHIUS, EUSTATHE, *et* LÉONIDES *dans une épigramme de l'Anthologie*.

POIRE. Parmi les jeux de Stella, on trouve la *Poire*. Un enfant traîne un de ses camarades avec une corde attachée à la main du petit prisonnier, que les autres frappent avec une Poire, c'est-à-dire, avec leurs mouchoirs entortillés, ou même avec leurs bonnets. Cependant les anciens Dictionnaires françois expliquent le jeu de la Poire par celui de la Savatte.

POIRIER FOURCHU. *Voyez* ARBRE FOURCHU.

POSTE. Dans Stella, la Poste est le jeu du Cheval fondu ; les chevaux étant éloignés les uns des autres.

POT-AU-NOIR. *Voyez* CHYTRINDA *et* CASSE-POT.

On trouve la Fable suivante dans les *Poésies morales* de Regnier-Desmarais, de l'Académie françoise.

LE COLIN-MAILLARD DE CORINTHE.

Tous ceux que le ciel a fait naître,
Ont joué par-tout comme ici,
A Colin-Maillard. Dieu merci,
Je n'ai jamais trop voulu l'être ;
J'aime à voir clair. Voici le jeu
Tel qu'il nous vint des Grecs en même temps que
l'Oie.
Quand ce fut, et par quelle voie,
C'est dont je suis instruit fort peu.

Dans un lieu d'un commode espace,
La troupe des joueurs se rend :
L'un d'eux s'offre de bonne grace
Pour être l'aveugle. On le prend ;
On le mène à grands cris au milieu de la place ;
Et là, des gens officieux,
D'un mouchoir lui bandent les yeux,
Par la main le prennent ensuite,
Lui font faire deux ou trois tours ;
Après quoi, sans aucun secours,
On l'abandonne à sa conduite.

Alors chacun se range en silence à l'écart;
 Sur le premier siège qui s'offre.
 Qui (*l'un*) sur un banc, qui (*l'autre*) sur un
 coffre ;
 Puis, au signal, Colin-Maillard
 Part de sa place à l'aventure,
 Et va, ceint d'une nuit obscure,
 S'asseoir sur quelqu'un au hasard ;
 Et l'ordre est qu'en cette posture,
Et des pieds seulement aidant sa conjecture,
 Il devine qui c'est; sans quoi,
 Aveugle en vertu de la loi,
 Il faut que tant que le jeu dure
 Il fasse la même figure :
 Mais de peur que faute de voir,
Il n'aille se heurter, tantôt contre une table,
Tantôt contre autre chose, on a soin d'y pourvoir;
Car du moindre danger la troupe charitable,
L'avertit, en criant : Gare le Pot-au-noir.

 Quelques jeunes gens de Corinthe,
 A ce jeu jouoient une fois.
 L'un d'eux fut pris ; c'étoit sa crainte,
 Mais il faut obéir aux lois.
On lui bande les yeux, malgré sa répugnance,
 Et la jeunesse, de complot,
 Contre lui se donne le mot.
 Les trois tours faits, dès qu'il s'avance,
 Vers quelqu'un pour s'aller asseoir,
 Quelqu'un de la troupe commence
 A crier en grec : « Pot-au-noir. »

Colin-Maillard timide au même instant s'arrête,
 Puis tourne d'un autre côté ;
Mais dès les premiers pas on crie à pleine tête :
« Pot-au-noir. » De nouveau mon homme est arrêté ;
Puis étendant les mains pour plus de sûreté,
 Il prend une route contraire
 A celle qu'il venoit de faire ;
S'avance pas à pas en tâtant le pavé,
Et déjà se comptoit à peu près arrivé,
Quand il entend crier toute la troupe ensemble :
« Pot-au-noir. » Les échos font retentir par-tout :
 « Pot-au-noir. » De frayeur il tremble,
 Et n'ose avancer jusqu'au bout.
 Un temps se passe de la sorte :
Il marche à droite, à gauche, et toujours vainement.
 La jeune et maligne cohorte,
 Qui voit qu'il s'arrête aisément,
Profite de sa crainte, et crie à tout moment.
 A la fin, il songe en lui-même,
 Et commence à se défier,
 Que tout ce qu'il entend crier,
 Ne soit peut-être un stratagême
 Dont on use pour l'effrayer.
 Puis tout d'un coup las de son doute,
 Il vient à lever le mouchoir,
 Et voit que tous les Pot-au-noir,
 Qu'il craignoit, en ne voyant goutte,
 Ne sont plus rien dès qu'il peut voir.

POT-DE-CHAMBRE. *Voyez le jeu des* Quatre-coins.

POUDRETTE. Quelques auteurs Latins du moyen âge, parlent de jouer *Ad pulverem*. D'anciens auteurs François parlent de *la Poudrette* : ce doit être le même jeu ; mais nous n'avons pu jusqu'ici découvrir en quoi il consistoit. Dans le Dictionnaire du vieux langage françois, on prétend qu'on y jouoit avec des épingles.

POUPÉE. Tout le monde connoît la jolie Fable de Vadé :

L'ENFANT ET LA POUPÉE.

Dans une foire un jeune enfant,
Promené par sa gouvernante,
Contemploit d'un œil dévorant,
Maints beaux colifichets : tout lui plaît, tout le tente.
Il veut Polichinel, ensuite un Porteur-d'eau,
Et puis il n'en veut plus. Voulez-vous une épée ?
Ah ! oui ; mais non ; j'aime mieux ce berceau.
Il l'eut pris sans une Poupée
Qui le séduisit de nouveau.
On la lui donne ; en sautant il l'emporte ;
Chez la maman, le voilà de retour.
Aux gens du logis tour à tour
Il fait baiser l'objet qui d'aise le transporte.

Depuis le matin jusqu'au soir,
De chambre en chambre il la promène ;
S'il faut s'aller coucher, il la quitte avec peine,
Et s'endort en pleurant dans les bras de l'Espoir.
En dormant il en rêve, et le jour lui ramène
Sa Mimi : qu'on l'apporte ; eh ! vite ; il veut la
voir.
Pendant près de huit jours avec exactitude,
Fanfan joue avec sa catin.
Il paroissoit content ; mais le petit coquin,
De sa possession se fit une habitude.
L'habitude et le froid se tiennent par la main :
Le froid donc s'ensuivit, et le dégoût enfin.

De tout temps, les enfants du premier âge, mais sur-tout les petites filles, ont eu des Poupées, c'est-à-dire, de petites figures dont la tête est ordinairement de carton, le corps de bois, ainsi que les cuisses et les jambes. Quelquefois on en fait avec des chiffons, ou avec des morceaux de linge ou de peau, que l'on cout après les avoir remplis de son ou de bourre. Ces Poupées représentent des petites filles, en latin *Pupæ* ; et il est ridicule de faire venir le nom de Poupée de Poppée, femme de Néron. Elles sont coëffées et habillées, autant qu'il est possible, dans le dernier goût et suivant la mode ; sans cela, on ne les acheteroit point. On en vend de tout habillées ; mais on en trouve aussi qui n'ont que le corps, et pour ainsi dire, la carcasse, et que les enfants se plaisent à

habiller à leur fantaisie. Une petite fille s'amuse avec cette Poupée, cause avec elle, la caresse et la baise, quand elle est en gaieté, et la bat quelquefois si elle trouve que la Poupée n'a pas été sage, c'est-à-dire, lorsqu'elle même n'est pas de bonne humeur. En parlant à sa Poupée, elle a soin de répéter ce que sa maman lui dit souvent à elle-même : Mademoiselle, tenez-vous droite ; Mademoiselle, restez tranquille : Eh bien ! qu'est-ce que je dis ? Mademoiselle, vous êtes bien méchante aujourd'hui, etc. et une petite tappe accompagne cette remontrance. Les grandes filles ont encore des Poupées ; et, pour se justifier, elles disent que c'est pour s'apprendre à coëffer, à habiller, à couper et à faire des bonnets, des robes, etc. L'époque des Poupées se prolonge donc quelquefois très-long-temps chez les jeunes filles.

Il paroît que les jeunes Romaines ne les quittoient que la veille de leur mariage, et alors elles les portoient, en grande pompe, dans le temple de Vénus, où elles les déposoient, pour montrer qu'elles renonçoient aux jeux de l'enfance. Les jeunes gens qui alloient se marier, jetoient, pour la même raison, des noix qui jusqu'alors les avoient amusés, et ces noix représentoient tous les amusements qu'ils alloient quitter, pour s'occuper de choses plus sérieuses.

Les petits garçons, comme on le pense bien, n'ont point de Poupées, si ce n'est

dans l'âge le plus tendre: elles ne les amuseroient guère ; mais, au lieu de Poupées, ils ont des cavaliers, de petits bons-hommes bien habillés, des chevaux, des soldats, etc. en un mot, tout ce qui convient davantage à leur sexe et aux occupations qu'ils pourront avoir un jour. Mais les Poupées, comme les petits bons-hommes, ne subsistent pas long-temps entre les mains des jeunes filles et des jeunes garçons ; et les deux sexes semblent s'accorder sur le goût de destruction et de changement qui est si naturel à l'homme en général.

M. Gravelot, qui a inventé les figures de l'Almanach de la loterie de l'Ecole militaire, et qui les a accompagnées de quatrains de sa façon, a mis sous *l'affairée:*

Que Lise paroît occupée !
L'ambitieux et le savant,
A peine le sont-ils autant ;
Mais chacun l'est de sa Poupée.

Nous finirons cet article par une Fable de M. de Nivernois :

L'ENFANT ET SA POUPÉE.

CERTAIN enfant s'étoit pris d'amitié,
Pour sa Poupée, et de la tête au pié,
La caressoit, l'ornoit, lui faisoit fête ;
Le lendemain il s'en trouve ennuyé.
Il la dépouille et lui brise la tête.

Cet enfant-là, me dit-on, étoit bête,
Bête et méchant. — Doucement, s'il vous plaît,
Peuple léger, impétueux, frivole,
Vous y pouvez prendre quelque intérêt ;
Adorez-vous long-temps la même idole?

POUSSETTE. *Voyez* FOSSETTE. On appelle aussi *Poussette* le jeu où deux jeunes filles mettent sur table chacune une épingle, qu'elles poussent à tour de rôle ; et celle qui place la première son épingle en croix sur celle de sa camarade, gagne.

Le jeu de Poussette s'appeloit autrefois *Buteto*, ou *Buto l'oli*; mais il paroît que c'étoit une espèce de Petit palet.

PRIMUS-SECUNDUS. Rabelais dit : jouer à *Primus-secundus;* ce que son commentateur explique en disant que c'est un jeu où deux enfants, tête-à-tête, tournent les feuillets d'un livre où ils ont caché leur enjeu. Sans doute qu'ils les tournent l'un après l'autre, et que l'un dit toujours *Primus,* et l'autre *Secundus,* jusqu'à ce que l'un des deux ait ouvert la page où est l'enjeu.

PROPOS INTERROMPUS (LES). Il paroît que c'est le jeu que Rabelais appelle jouer *aux Propous.* On demande tout bas à son voisin, à droite, ce qu'il demande ; il

répond, par exemple, *un cheval;* alors on demande aussi tout bas à son voisin, à gauche, ce qu'il en feroit; il répond, par exemple, *une omelette.* Ce voisin à gauche fait les mêmes demandes à ses deux voisins, et ainsi de suite. Quand tout le monde a parlé, le premier dit tout haut: M. un tel m'a demandé *un cheval*, et M. un tel m'a dit qu'il en feroit *une omelette*; ce qui fait rire. Si la réponse s'accordoit avec la demande, comme: *un chapeau... m'a dit qu'il le mettroit sur sa tête,* on payeroit un gage, à moins qu'on ne convînt de faire tout le contraire.

On peut y jouer autrement. Le premier dit un mot à son voisin à droite; puis un autre mot, qui s'accorde avec le premier, à son voisin à gauche. A la fin, on répète tout haut, mais de suite, et selon l'ordre des joueurs, ce qui a été dit: cela fait un *Propos interrompu*, et ce qu'on appelle un *Coq-à-l'âne*.

Lorsqu'au lieu de dire: Qu'en feriez-vous? on demande: Pourquoi? on appelle cela le jeu du Pourquoi. Richelet dit: « Jouer *aux
» Propos interrompus*, jeu où l'on joint
» ensemble des discours qui se disent tout
» bas à l'oreille des uns des autres; pour
» voir s'ils produiront quelque sens raison-
» nable ou non. Au figuré, c'est parler sans
» suite et sans s'entendre. » Ainsi, que de sociétés où l'on joue aux Propos interrompus, sans le savoir, ou du moins sans en con-

venir! Que de conversations semblables à celle que le Père Barbe, Doctrinaire, a si joliment racontée dans la Fable suivante :

LES DEUX INTÉRÊTS.

Quand la Mort eut frappé Turenne,
Le plus grand de nos généraux,
Les cartes à la main, Dorise et Célymène
Pleurèrent ainsi ce héros :
Madame, savez-vous une triste nouvelle? —
Faites, Madame. Quelle est-elle? —
Turenne est mort. Coupez. — C'est un très-grand
malheur.
Si j'avois eu le roi de cœur,
J'aurois compté soixante... Il avoit bien du zèle.—
Parlez, Madame. — Ah! j'ai mal écarté.
Mes trèfles sont à bas. La funeste campagne.
J'avois le dix. Pourquoi l'ai-je jeté? —
Quel triomphe pour l'Allemagne! —
Trois trèfles sont venus. Qui s'en seroit douté?
Mais comment est-il mort? Une tierce majeure,
Faute de point, —est bonne. Un boulet de canon.—
Trois dames valent-t-elles? — Non.
Quatorze de valets, trois dix. —A la bonne heure.
Misérables valets! — Que va faire le roi? —
Quatre, du trèfle. Il aura de la peine
A remplacer ce fameux capitaine.

Lizette entre.... Madame, un grand malheur! —
Eh quoi? —
C'est que la petite Cybèle

N'a voulu rien manger depuis hier au soir. —
O ciel ! elle est malade. Il faut que j'aille voir.
Madame, excusez-moi... Quelle douleur mortelle !
Lizette, allons, partons. Je suis au désespoir.

Le jeu des *Histoires interrompues* est différent : il est très-intéressant quand il est bien joué ; mais il y a bien peu de personnes qui puissent y jouer. Quelqu'un de la compagnie raconte, ou plutôt compose sur-le-champ une histoire qu'il dit lui être arrivée. Au milieu de son récit il s'arrête, en disant, par exemple : Je fus fort surpris de trouver dans tel endroit M. tel (un des joueurs) ; mais il vous dira lui-même ce qu'il y venoit faire. La personne nommée doit continuer, et, pour ainsi dire, improviser la suite. Au milieu de sa narration, il nomme de la même manière un troisième joueur qui continue à son tour, et ainsi de suite. Les personnes qui ne jouent pas, sont juges de tous ces récits qu'on vient d'entendre, et décident quel est celui des narrateurs qui a raconté le mieux, et avec le plus d'intérêt. M. de Paulmy dit que ce petit jeu est charmant, quand la plupart des acteurs sont gens d'esprit. Il remarque fort bien qu'il faut que celui ou celle qui commence une histoire de cette espèce, établisse bien clairement l'état du héros de son histoire, et qu'ensuite il le laisse dans tel embarras qu'il voudra ; que ce sera à ses continuateurs à l'en tirer ou à

l'y rejeter de plus en plus ; mais qu'on doit avoir soin de faire tomber la dernière place à une personne qui ait assez d'esprit, pour pouvoir y former un dénouement agréable et singulier.

Pour mieux faire comprendre le jeu des *Histoires interrompues*, nous en donnerons un échantillon à la fin de cet ouvrage. *Voyez avant la table*.

PROVERBES. Sarazin dit:

Cloris ne joue à rien, si ce n'est aux Proverbes.

On peut jouer à ce jeu de plusieurs manières :

1°. Chacun doit dire un Proverbe, qui commence par une lettre convenue.

3°. On représente, en pantomime, une Histoire dont il faut tirer la morale en forme de Proverbe.

3°. Il y a aussi une espèce de *Drames*, qu'on nomme *Proverbes*. Après avoir représenté la pièce, on finit par dire : *Ce qui nous prouve que....* on n'achève pas, et les spectateurs doivent deviner le Proverbe. Quelqu'un représenta, devant une grande princesse, une espèce de farce, dans laquelle il fit mille folies qui firent beaucoup rire. La scène jouée, personne ne put deviner le Proverbe qu'il avoit voulu indiquer. On fut obligé de l'interroger lui-même. Il prétendit que le Proverbe étoit : *Plus on est*

de fous, plus on rit. On l'obligea sur-le-champ d'aller chercher ses fous ailleurs.

PUSHTEK. Ce jeu, chez les Persans, consiste à marcher sur les mains, les pieds élevés en l'air. On l'appelle aussi *Seghanderi ghezhdom*, et chez les Indiens *Katâb*. C'est notre *Arbre fourchu*.

PYRRIQUE. Ce mot signifie ordinairement une danse armée. C'est quelquefois un jeu ou exercice militaire. Parmi nous, les enfants forment un petit bataillon, qui a son capitaine, son porte-étendard, etc. Servius dit que le jeu appelé Pyrrique, s'appeloit aussi *Troia*, les jeux Troyens. Des enfants couverts d'un casque représentoient à cheval un exercice militaire. Auguste renouvela les jeux Troyens, qui étoient anciens dans Rome ; et lorsque Virgile les fait jouer à Ascagne et à la jeunesse Troyenne, on peut croire qu'il peint ces mêmes jeux tels qu'ils se représentoient sous Auguste :
« Le peuple répandu dans le Cirque, se
» range, et laisse au milieu un espace libre.
» Bientôt on voit paroître un nombreux es-
» cadron d'enfants, traversant l'arêne sur
» des chevaux richement équipés. L'ordre
» de leur marche brillante, charme leurs
» parents, et est admiré de tous les specta-
» teurs. Couronnés de feuillages, et portant
» à la main deux javelots garnis de fer ;

quelques-uns

» quelques-uns un carquois sur l'épaule, et
» tous une chaîne d'or en forme de collier
» qui leur tombe sur la poitrine, ils forment
» trois brigades de douze cavaliers, com-
» mandés par trois officiers..... Périphante
» (gouverneur d'Ascagne) déploie son fouet,
» et sa voix donne le signal. A l'instant, ils
» partent en bon ordre, et les brigades se
» séparent. A un second signal, ils font une
» conversion, présentent leurs armes, et
» avancent les uns contre les autres. On les
» voit s'étendre, puis se replier. On croit,
» à leurs mouvements, à leurs marches, à
» leurs différentes évolutions, que c'est un
» combat réel. Tantôt ils fuient, tantôt ils
» font volte-face. Ensuite ils se rassemblent
» sous le même drapeau, et un traité de
» paix semble les avoir réunis.

» Tel autrefois le fameux labyrinthe de
» Crète, par ses sentiers obscurs et par mille
» routes ambiguës, égaroit, sans espérance
» de retour, tous ceux qui s'y engageoient.
» C'est ainsi que les enfants des Troyens se
» mêlent et s'entrelacent dans leurs circuits
» et dans leurs détours, dans leur fuite et
» dans leurs combats : semblables aux dau-
» phins attroupés, qui fendent la plaine li-
» quide, et se jouent à fleur d'eau près de
» l'isle de Carpathe, ou vers les côtes de la
» Lybie. Lorsqu'Ascagne eut élevé les murs
» d'Albe-la-Longue, il établit le premier, en
» Italie, cette marche et ce combat d'enfants.

L

» Il enseigna cet exercice aux anciens Latins,
» et les Albains le transmirent à leur pos-
» térité. Rome, au plus haut point de sa
» grandeur, pleine de vénération pour les
» coutumes de ses ancêtres, vient d'adopter
» cet ancien usage. C'est de là que les en-
» fants, qui font aujourd'hui à Rome ce
» même exercice, portent le nom de troupe
» Troyenne. »

Dion nous apprend que lorsqu'Octave, depuis Auguste, célébra l'apothéose de César, un an après sa mort, il donna au peuple Romain un spectacle semblable à celui de cette cavalcade d'enfants, et que depuis il le réitéra. Suétone dit qu'Auguste fit célébrer très-fréquemment ce jeu brillant et très-ancien, parce qu'il le jugeoit capable de donner de l'émulation à la jeunesse, et de faire éclater en elle les plus nobles sentiments.

Q.

QUEUE-LEU-LEU. (A LA) Pasquier dit que c'est le jeu des petits enfants qui s'entre-suivent. *Voyez* Loup.

QUILLES. *Voyez* Boules. Il y a deux jeux de Quilles. 1°. Le jeu ordinaire qui consiste à abattre successivement une quantité de Quilles fixée. Celui qui est arrivé le premier à ce nombre, a gagné. Les Quilles, au nombre de neuf, sont rangées debout dans un carré, à une certaine distance l'une de l'autre; on tâche de les abattre avec une grosse boule, qu'on lance d'un but assez éloigné. On tire au sort pour savoir qui jouera le premier; et quand on joue, il faut avoir un pied sur le but. Si l'on n'abat rien, on appelle cela faire *Chou-blanc;* si on abat des Quilles au-delà du nombre convenu, on *crève* ou on *brûle*, et l'on revient à la moitié des points; et même on a perdu, si l'on en est convenu. La Quille du milieu, abattue seule, compte pour neuf.

2°. Le jeu qu'on appelle *du Rapport*, consiste à fixer un certain nombre de coups; et celui qui, dans ce nombre, a le plus abattu de Quilles, a gagné. Si plusieurs avoient abattu le même nombre, on recommenceroit

à jouer; mais ceux qui auroient abattu moins que ces joueurs, *engraisseroient l'enjeu*, c'est-à-dire, ajouteroient quelque chose à ce qui a été mis au jeu. *Voyez* RAMPEAU.

QUINTAINE (LA). *Voyez* BAGUES *et* CONTOMONOBOLE. C'est un pieu fiché en terre, contre lequel on jette des dards et on rompt la lance. On y joue encore à Saint-Léonard en Limousin, à Mareuil en Berry, dans le Vendomois, le Bourbonnois et la Bretagne, aux noces des paysans sur-tout.

R.

RAKS. Le jeu du *Saut* s'appelle *Raks* chez les Arabes. Les Mages ont une danse particulière, qu'ils nomment *Dest-bend*, *Manuum complexio*, parce qu'il se prennent les mains les uns des autres. Les Persans l'appellent *Pengche*. En langue turque, *Dest-bend*, signifie danser; et les mots *El ojuni*, signifie *Manuum*, ou *Manuum junctarum ludus*. En Mésopotamie, on nomme ce jeu *Gjuppii*, et il consiste en ce que plusieurs hommes ou enfants, se tenant en cercle et joignant les mains, se font tourner en rond, jusqu'à ce qu'ils ne puissent plus tourner. Plusieurs Philosophes indiens tournent en rond par dévotion, prétendant imiter par-là le mouvement circulaire des corps célestes. Pour le mieux imiter, ils tournent quelquefois si long-temps et si vîte, qu'à la fin, comme on doit bien s'en douter, la tête leur tourne au propre et au figuré. Chez les Romains, une des manières d'être mis en liberté, consistoit en ce que le Préteur faisoit faire une pirouette à l'esclave que l'on vouloit affranchir. Cette pirouette, en latin, se disoit *Vertigo*; et l'expression proverbiale qui en dérive : *Il lui a pris un vertigot*, prouve assez que ce mouvement en

rond, trop rapide et trop long-temps soutenu, peut affecter la tête. Ce n'étoit pas ainsi que méditoient nos Malebranche, etc. C'étoit dans le silence des passions, après avoir écarté tout ce qui pouvoit distraire les sens ; à l'ombre des forêts, ou dans un cabinet retiré, dont les volets fermés, ne permettoient pas même aux rayons de la lumière d'y pénétrer.

Rabelais parle du jeu de la *Pirouette* et du jeu de *Virevolte*, qui pourroit être le même.

RAMASSE. Jouer à la Ramasse, c'est se porter les uns les autres sur une espèce de civière, faite avec des rameaux ou branches d'arbres.

RAMPEAU. En Languedoc, on dit *Rampeu*, et Rabelais dit *Rapeau*; et son commentateur dit que ce jeu est usité en Dauphiné et en Auvergne, et qu'il consiste à se disputer à qui abattra le plus de quilles du premier coup. Il peut se faire qu'on y joue ainsi dans les provinces qu'il vient de nommer; mais il est certain qu'on y joue tout autrement dans le Poitou et dans plusieurs autres provinces ; et on doit remarquer que Rabelais, voisin du Poitou, étoit très-éloigné des deux provinces dont parle le commentateur. *Voyez* BOULES.

RANGETTE. *Voyez* NOIX. Dans

Stella, le jeu de la Rangette est composé de cinq châteaux de noix, rangés de front à quelque distance l'un de l'autre, et que les joueurs essaient d'abattre avec une noix lancée d'un but marqué.

RAQUETTE. *Voyez* BALLE *et* VOLANT. La Raquette est un petit cerceau courbé en ovale, et qui se termine par un manche. Cet ovale est garni de petites mailles bien tendues, et faites avec des cordes de boyau. On se sert de la Raquette pour chasser, soit un volant, soit une balle, que deux joueurs se renvoient de l'un à l'autre.

Les savants disputent entr'eux pour savoir si les anciens ont connu la Raquette, et ils ne s'accordent point sur le sens que l'on doit donner au vers d'Ovide :

Reticuloque pilæ leves fundantur aperto.

Comme le poète conseille ce jeu à une jeune personne, M. de la Monnoie croit qu'il ne s'agit point ici de Balle et de Raquette, l'exercice de la Paume ne convenant qu'aux hommes. Il croit de plus que l'usage des Raquettes est moderne. Il le prouve par un vieux manuscrit françois, orné de figures enluminées, dont l'une représente un joueur de Paume qui tient la main levée pour recevoir la balle, que l'autre joueur est prêt à lui jeter avec les deux doigts. Mais cette preuve me paroît très-foible. Il cite aussi Pasquier,

chapitre 13 du livre IV de ses Recherches. Et en effet, celui-ci dit qu'il a vu dans un vieux livre (Journal) qu'en 1427, il vint à Paris une femme nommée Margot, âgée de vingt-huit ans, qui étoit du pays de Hainault, et qui jouoit à la Paume mieux qu'aucun homme, ne se servant, suivant l'usage du temps, que de l'avant-main et de l'arrière-main. Il ajoute qu'un nommé Gastelier, très-fameux joueur de Paume, lui avoit dit que, dans sa jeunesse, on ne jouoit qu'avec les mains, que quelques joueurs couvroient avec des gants doubles. Que depuis on mit sur ces gants des *cordes et tendons,* ce qui donna lieu à l'invention de la Raquette. L'autorité de Margot et de Gastelier n'a pas empêché que Saumaise et Ménage n'aient cru qu'il s'agissoit de Raquettes dans le vers de Martial, VII, 72.

Si me mobilibus scis expulsare fenestris.

Par *fenestris,* qu'ils lisent à la place de *sinistris,* ils entendent une Raquette. S'ils se fussent rappelés le vers d'Ovide où est le mot *Reticulum,* il auroit peut-être mieux prouvé en faveur de leur opinion. Le P. Boulanger entend aussi Raquette par le mot *Reticulum.*

RATHAPYGISME. On frappoit avec le pied ou avec la main sur le dos d'un enfant. *Voyez* HÉSYCHIUS, EUSTATHE et le Scho-

liaste d'ARISTOPHANE. Le P. Boulanger dit que de son temps, on frappoit ainsi avec un casque sur le derrière des soldats qu'on vouloit punir. Tacite rapporte que chez les Romains, les centurions frappoient les soldats au gras de la jambe avec un sarment; et qu'un centurion très-sévère, et qui usoit plusieurs sarments sur le même soldat, avoit reçu le sobriquet de *Cedo alteram*, donnez-m'en un autre (sarment de vigne). En supposant que le Rathapygisme amusât celui qui frappoit, ce n'étoit sûrement pas un jeu fort amusant pour le battu.

Le jeune marquis de Beaufremont-Listenois avoit été élevé en Espagne. Revenu en France, il contoit un jour que Charles II jouant avec ses menins ou enfants d'honneur, dont il étoit, ce prince le frappa par derrière. Le jeune seigneur sans savoir qui c'étoit, lui donna un soufflet en se retournant; mais s'étant apperçu de sa méprise, il se jeta aux genoux du roi, qui le releva, en lui défendant d'en parler, ainsi qu'à ses compagnons, convenant qu'il se l'étoit attiré; et il lui ordonna de venir le lendemain, comme à son ordinaire, assister à son lever, afin qu'on ne s'apperçut de rien. Ce trait, que je copie sur les Manuscrits du président Bouhier, fait d'autant plus d'honneur à Charles II, que l'on sait qu'en Espagne l'étiquette est très-rigide, et quelquefois même cruelle.

Dans la Vie privée de M. de Turenne, on dit qu'étant un jour en petite veste blanche, appuyé sur une des fenêtres de son antichambre, il reçut sur les fesses, d'un de ses valets-de-chambre, qui le prenoit pour un de ses camarades, un coup vigoureusement appliqué. Sur quoi le maréchal s'étant retourné avec vivacité, le pauvre valet lui dit ingénuement : « Ah ! monseigneur, pardon, j'ai cru que c'étoit Georges. ---- Et quand même c'eût été Georges, lui dit le maréchal, falloit-il frapper si fort ? »

RENARD ET LES POULES (LE). On y joue sur un damier ordinaire, ou mieux, sur un carton ou tableau fait exprès, avec douze dames qui peuvent avancer et aller de côté, mais jamais reculer. Celui qui les conduit, cherche à les mener saines et sauves à l'autre extrémité du damier ou du poulailler. Un Renard qui a quelquefois une forme particulière, mais qui peut être représenté par une dame damée, ou couverte d'une autre dame, cherche à croquer quelque Poule, ce qu'il fait, lorsqu'il peut sauter sur quelqu'une qui a derrière elle une case découverte. Ce Renard peut aller en tout sens. On cherche non-seulement à l'empêcher de prendre les Poules, mais à le faire reculer ou même à l'enfermer, en serrant tellement les Poules autour de lui, qu'il ne puisse plus

ni avancer, ni reculer. Alors il est, comme dit la Fontaine :

Honteux comme un Renard qu'une Poule auroit pris,
Serrant la queue et portant bas l'oreille.

M. de Paulmy, apparemment pour ennoblir ce jeu, dit qu'on prétend que les Lydiens inventèrent, entr'autres jeux, celui du Renard, pour se façonner aux ruses, et se garder des surprises que Cyrus leur tendoit tous les jours, les appelant *Poules*, parce qu'ils aimoient les délices et le repos ; comme ils appeloient Cyrus *Renard*, à cause qu'il étoit sans cesse aux aguets, et qu'il cherchoit tous les jours des finesses pour les surprendre. Il ajoute : « Ce jeu est récréatif, » ingénieux et facile à pratiquer. L'exercice » peut beaucoup en ce jeu, et à force d'y » jouer, on s'y rend bon maître. »

A Metz, les enfants jouent sur un damier à un jeu semblable ; mais c'est le jeu *du Loup*. Deux loups cherchent à prendre ou à enfermer des brebis qui sont de petites pierres, comme les loups en sont de plus grosses. Le commentateur de Rabelais prétend que le jeu que celui-ci appelle *Luette* (*voyez* Fossette), doit peut-être s'appeler *Louvette*, et qu'alors ce seroit le jeu des *deux Loups*. Il ne fait pas attention que Rabelais parle aussi du jeu *de Renard*. Au

surplus, il se trompe lorsqu'il cite Jean de Sarisbery, comme parlant du jeu *de Renard*. Par le mot *Vulpes*, dont celui-ci se sert, il est certain qu'il faut entendre un certain coup de dé. Les Chinois ont un jeu qui approche un peu du jeu de Renard. Sur un damier où il y a trois cents cases, on place deux cents jetons, cent noirs et cent blancs. Celui qui le premier repousse son adversaire vers les cases d'où il est parti, a gagné. Ils ont aussi un jeu d'Echecs, mais qui diffère un peu du nôtre. Il n'y a point de reine. Le roi a autour de lui deux lettrés, et ces trois pièces ne s'éloignent jamais plus de quatre cases, de celles où elles ont été placées.

RICOCHET. *Voyez* EPOSTRACISMUS.

ROUE (LA). Ce jeu est différent de la Culbute. Il consiste à se tenir debout, les pieds et les mains écartées. Alors on se penche de travers, et on se laisse tomber à terre sur un pied et une main, auxquels succèdent l'autre main et l'autre pied, et ainsi de suite ; ce qu'il faut faire avec rapidité, et on imite ainsi le mouvement d'une roue. Il faut être très-habile et même très-robuste pour jouer à ce jeu, qui est dangereux, et qu'on ne doit point permettre dans les Pensions, sur-tout dans les cours pavées. On

pourroit tout au plus le tolérer dans une plaine, sur une pelouse ou un tendre gazon.

ROULETTE. « On pourroit, dit M. de
» Paulmy, mettre la Roulette au nombre
» des jeux d'exercice, puisqu'on le joue de-
» bout, autour d'une machine faite exprès,
» disposée en forme de galerie. C'est un jeu
» de hasard, à présent oublié, mais qui a
» été fort connu à Paris, il y a environ qua-
» rante ans. On le jouoit publiquement aux
» hôtels de Soissons et de Gesvres, sous la
» protection de M. le prince de Carignan,
» et de M. de Tresmes, gouverneur de Paris.
» Les grosses pertes qui s'y faisoient par
» toutes sortes de gens, ont engagé à le dé-
» fendre. Du reste, ce jeu étoit très-égal,
» et il ne paroît pas qu'il fût possible d'y
» tromper. On jetoit une boule blanche ou
» noire dans une galerie, d'où, après plu-
» sieurs circuits, et étant renvoyée de dif-
» férents côtés, elle s'arrêtoit enfin sur une
» case de sa couleur, ou de celle opposée,
» ce qui décidoit du gain ou de la perte. »

ROYAUTÉ. *Voyez* BASILINDA.

S.

SABOT. *Voyez* TOUPIE.

La Fable suivante est de M. Ganeau :

L'ÉCOLIER ET SON SABOT.

Un jeune Ecolier s'amusoit
A jouer au Sabot : et le petit compère,
 Comme un lutin se trémoussoit,
Vous le fouettoit en maître ; il savoit la manière :
 Il la tenoit de son régent
 Tout fraîchement.
 Il sembloit même avec usure,
 Vouloir rendre tout aussitôt,
 Et faire essuyer au Sabot
 Tous les malheurs de l'aventure
 Qu'avoit éprouvé le Marmot.
Le patient lui dit : Pourquoi tant de colère ?
Qu'ai-je donc fait, l'ami ? L'enfant lui répétant
A sa mode à peu près la leçon du régent,
 Lui répondit d'un ton sévère :
Tu n'es qu'un paresseux qui ne s'occupe à rien
Qu'à dormir nuit et jour ; le fouet t'est nécessaire,
 Et l'exercice est salutaire
 A ta santé. C'est pour ton bien,
 Si je te frappe ; et ma main secourable
Réveille tes esprits, entretient ta vigueur,
Si je te ne prêtois un appui favorable,
On te verroit tomber et mourir de langueur.

Combien de gens qu'ici nommer je n'ose,
Qui ne sont pas cependant des Sabots,
Qui ne sont pas, à les voir, des Marmots,
Mais grands garçons si lents, qu'une petite dose,
De ce remède appliqué sur le dos,
Ou bien ailleurs, leur viendroit à propos,
Si l'on vouloit en faire quelque chose.

SAVATTE. Rabelais dit : Jouer au *Savatier*. Plusieurs enfants sont assis en rond, les genoux levés. L'un d'eux est debout au milieu, et cherche une Savatte que les autres se passent sous leurs jarrets, couverts de leurs habits, et dont ils le frappent quand il a le dos tourné. Celui entre les mains duquel il prend la Savatte, se met à sa place, et la cherche à son tour.

SAUTEREAU. C'est un morceau de moëlle de sureau, avec du plomb à un bout, qui le fait dresser et demeurer debout. Les Italiens appellent ce jeu : *Salta, Martino*, saute, Martin. On appelle aussi Sautereau, un tuyau de plume fendu, qu'on plie par le milieu, et qu'on met sur une table ou par terre; il se détend, et frappe par ses extrémités la table, ce qui le fait sauter en l'air.

SAUT. C'est une espèce de jeu de force, où celui qui, en deux enjambées et un saut, parcourt le plus grand espace, a gagné. Les

Arabes ont un jeu semblable, mais plus intéressant. *Voyez* Thalath Natat.

Les enfants sautent aussi à pieds joints, à cloche-pieds, sur un bâton, etc. *Voyez* Sautoir.

SAUTOIR. Dans une cour de Pensionnaires, ou dans un parc, on creuse un fossé d'environ quatre pieds de large, sur deux ou trois de profondeur, et vingt ou vingt-quatre de longueur ; on y met du sable doux ou sablon. Au milieu d'une des extrémités de cette fosse, il y a une pierre en talus. On s'éloigne jusqu'à un terme fixé ; on court pour prendre son élan de dessus la pierre, et on saute plus ou moins loin. J'ai vu des enfants, ou plutôt des jeunes gens, sauter jusqu'à vingt-un pieds de long. Mais comme le plus grand nombre ne saute qu'environ huit ou dix pieds, il s'y forme un trou qu'on est obligé de combler de temps en temps, en y jettant du sablon, et avec une bêche on remue le sablon qui s'étoit durci.

Dans le *Perroniana*, on fait dire au Cardinal du Perron, que, dans sa jeunesse, il avoit sauté vingt-deux semelles, dans une allée de son jardin de Bagnolet, et, qu'étant devenu vieux, il voulut que cette allée fût conservée, quoiqu'il fit tracer alors son jardin sur un nouveau plan.

Quelquefois, au-delà de la pierre, et sur le fossé même, deux enfants tiennent une

corde ou jarretière, sur laquelle les joueurs viennent sauter l'un après l'autre. Celui qui emporte la jarretière avec le pied, ne joue plus. Au premier tour, on la met à la hauteur du bouton du bas de la veste ; à chaque tour on l'élève d'un ou de deux boutons ; à mesure qu'on l'élève, le nombre de ceux qui peuvent sauter diminue, et celui qui reste le dernier a gagné. J'ai vu quelquefois, ver la fin, élever la jarretière au-dessus de la tête des enfants qui la tenoient. Cette méthode de tenir une jarretière est préférable à celle de tenir un bâton élevé, sur lequel on sauteroit : de cette dernière manière on pourroit se blesser.

Rabelais parle de jouer *au Saut du buisson*. Les enfants sautent sur un petit buisson, ou, ce qui est moins dangereux, sur un petit monticule de sable.

Un autre jeu de Sautoir ou de Saut, consiste à mettre d'abord deux ou trois chapeaux l'un sur l'autre ; on saute par dessus. Au second tour, on ajoute un quatrième chapeau, ensuite un cinquième, etc. Celui qui fait tomber un chapeau, ne joue plus. On peut convenir qu'on sautera à pieds joints ; mais l'usage ordinaire est de sauter les pieds écartés. *Voyez* PETITS FEUX.

M. de Grammont, depuis Maréchal de France, entra un jour chez le Cardinal de Richelieu sans avoir été annoncé. Ce grand Ministre, pour prendre de l'exercice, sautoit

contre le mur le plus haut qu'il pouvoit. M. de Grammont, en habile courtisan, met bas son habit : « Je parie, Monseigneur, dit-il au » Cardinal, que je saute mieux que votre » éminence ; » et il se met aussitôt à sauter. Un autre se seroit retiré tout honteux, et par-là le Cardinal auroit été lui-même embarrassé. Ce tour adroit ne fit point sa fortune, comme on l'a prétendu, puisqu'il avoit déjà épousé une parente du Cardinal; mais il fut cause que celui-ci l'estima, et le protégea encore davantage.

SCAPERDA. *Voyez* Elcystinda.

SCARIA. *Voyez* Scintharisme.

SCHOENOPHILINDA. Pollux dit que les joueurs se rangeoient en cercle; qu'un d'eux alloit furtivement mettre une corde derrière un autre, que l'on frappoit s'il ne s'en appercevoit pas, et qui faisoit le tour de la compagnie ; s'il s'en appercevoit, il frappoit celui qui lui avoit remis la corde, et le poursuivoit autour du cercle. C'est notre jeu *du Mouchoir*, à quelque différence près. *Voyez* Anguille.

SCINTHARISME. Pollux dit que le *Scintharisme* consistoit à frapper le nez de quelqu'un avec le doigt du milieu placé sur l'index. C'étoit donc notre *Chiquenaude*.

Hésychius l'appelle *Scaria*. *Voyez aussi*
Eustathe.

SERINGUE (LA PETITE). Les enfants remplissent d'eau une petite Seringue de plomb, ou même un Sureau creusé, et se jettent de l'eau les uns aux autres. M. de la Monnoie dit : « Ces petites canonniè-
» res ou Seringues de bois dont se servent les
» enfants pour jeter quelque liqueur que ce
» soit, s'appellent en Bourguignon *Chiccle*,
» du bruit qu'elles font lorsque cette liqueur
» est poussée. *Chicclai*, signifie faire jaillir. »

SEMELLE (LA). C'est un jeu d'hiver, et il est excellent pour s'échauffer. On peut y jouer de deux manières. Si on est seul, on se contente de frapper avec son pied contre le mur. *Voyez*, article Sautoir, ce que nous avons raconté du Cardinal de Richelieu. Si on est deux, on bat la Semelle, c'est-à-dire, qu'on se frappe la plante du pied, en cadence, et touchant alternativement la terre et le pied de son camarade. Quelquefois plusieurs joueurs se rangent en cercle, et l'un d'eux, placé au milieu, tourne et frappe à la ronde le pied de ses camarades. Dans une même salle, ou dans une même cour, un grand nombre de Pensionnaires jouent deux à deux, ou en formant plusieurs cercles; et le jeu devient intéressant, s'ils frappent tous ensemble et comme en mesure.

SHESCHENGI. C'est le *Tropa* des Grecs, ou jeu de Noix. Les Persans y jouent avec six noix. Les Romains y jouoient avec quatre. Les Arabes le nomment *Zadwo*, et le trou où l'on jette les noix se nomme *Mizdât*. Les Turcs nomment ce jeu *Kôzojuni*, ou *Gjeviz-ojuni*, *Juglandium ludus*. Ces noix sont polies. Les Arabes les nomment *Haraz*. Ce jeu a encore d'autres noms chez les Persans; ils l'appellent *Hillek*, *Hilivi*, *Hilâvi*, ou *Ghirdagân - Bazi*, *Nuci-ludium*. On y joue de plusieurs manières. Souvent trois enfants prennent des dés ou noix, et commencent par tirer à qui jouera le premier; c'est celui qui se trouve le plus près du trou proche le mur. Le vainqueur s'appelle en turc *Deluk* ou *Delik Anazi*, *Mater Scrobiculæ*, la mère ou le président du trou. Un des deux autres enfants donne au joueur cinq noix, que celui-ci jette avec les siennes. Si le nombre qui tombe dans le trou est impair, il appartient à la *mère*; s'il est pair, il appartient à celui qui a donné les cinq noix, et qui devient la *mère* à son tour.

Cette description est incomplette, en ce qu'on ne voit point quel est le sort du troisième joueur. Sans doute qu'il fournit à son tour cinq noix au second joueur. Au reste, ce jeu varie selon les pays, et selon la fantaisie ou le goût des enfants; ce qui arrive de même à l'égard de tous leurs autres jeux:

et c'est pour cela que le même jeu, pour le fonds, est exprimé autrement par différents auteurs.

SHING QUON TU. Le jeu le plus en usage à la Chine est le *Shing quon tu*, ou *la promotion des Mandarins*. On y joue sur un tableau assez semblable à celui de notre jeu d'Oie, mais beaucoup plus compliqué. Au milieu de ce tableau est le palais du roi, où tout le monde s'efforce d'arriver, en passant par les différentes places de l'empire. A la porte du palais sont deux gardes avec leurs hallebardes.

On joue à ce jeu avec six dés, selon Hyde; je croirois plutôt avec deux, qu'on jette dans un vase placé au milieu du tableau. Chaque joueur jette les dés tour à tour, et place sa marque. Ce sont des espèces de pions ou petits morceaux de bois ou d'ivoire, qu'on appelle *Çus*. Ordinairement on joue quatre, et les pions sont distingués par des couleurs différentes. Dans les premières cases sont les candidats, qui ne parviennent que par la faveur des personnes en place, c'est-à-dire, en amenant des dés favorables qui abrègent quelquefois le chemin des honneurs, en faisant passer rapidement d'une case inférieure à une case très-avancée. Dans cette carrière dangereuse, on a aussi des obstacles à surmonter, et on éprouve de fréquents revers. Des dés

malheureux peuvent dégrader le nouveau parvenu, et le chasser de sa place. Il y a aussi quelques chances qui ne font ni avancer ni reculer. Une fois un, n'est ni bon ni mauvais. Deux fois un, et en général deux dés semblables, ou ce qu'on appelle *doublets*, font beaucoup de tort. Cependant le coup le plus heureux est deux fois quatre. On joue plusieurs fois de suite, apparemment aussi long-temps que l'on a le vent en poupe, et la fortune favorable. Par exemple, celui qui amène deux fois un, se met à la première case. Si au second coup, il amène deux fois quatre, il va tout de suite à trente-sept. S'il amène une seconde fois le même nombre, il se place à soixante-seize; ce qui suppose qu'on n'avance sa marque, que lorsqu'on a cessé d'amener des points heureux.

Nous n'entrerons point dans le détail des grades et dignités de la Chine, qui sont en très-grand nombre. Il suffira de dire que les candidats, après avoir passé par tous les degrés de la milice, sont au nombre des lettrés et des astronomes, dont il y a plusieurs classes. On peut devenir ensuite intendant des vivres, de la justice, des palais de l'empereur; secrétaire du prince, mandarin du ciel; le grand-maître, et enfin le *Colao*, ou vénérable du palais. C'est le *Nec plus ultra*, et on se place à la quatre-vingt-dix-huitième case; c'est la dernière, et on a gagné. On n'a plus de revers à craindre: on

est comme le père de l'empereur qui, sans doute, a plus de respect pour son *Colao*, que le sultan de Constantinople n'en a pour son grand-visir.

SIAM. On l'appelle le jeu de Siam, ou le jeu de Quilles à la Siamoise. M. de Paulmy le trouve plus agréable que celui des Quilles ordinaires. Il me semble néanmoins qu'il n'exerce pas autant le corps, et que le hasard y joue un rôle pour le moins aussi grand que l'adresse. Au lieu de boule, on se sert à ce jeu d'une espèce de disque d'un bois dur et compact, dont la tranche est un peu en talus, de manière qu'en le lançant, il fait plusieurs fois le tour des quilles. Dans son tour, il forme une spirale rentrante; et à la fin, il renverse ordinairement quelques quilles. On le joue dans une chambre, ou même dans une allée, pourvu qu'elle soit bien applanie et bien battue. Ce jeu peut s'être introduit en France, lors de l'arrivée des ambassadeurs de Siam, sous Louis XIV. M. de Paulmy dit qu'il faut être habile pour y bien jouer. Sans doute il veut dire par-là, qu'il faut bien connoître le terrain sur lequel on joue, l'inclinaison qu'il faut donner au disque, et le mouvement qu'on doit lui imprimer, et qui dépend de la force avec laquelle on doit le lancer. Je crois que l'habitude y fait beaucoup, et qu'il y faut de l'expérience. Cependant le hasard, ou plu-

tôt le moindre heurt ou la moindre inégalité du terrain, peut déconcerter les mesures les mieux prises.

SIFFLET. *Voyez* Furêt du bois joli.

SIFFLETS (LES PETITS). Un enfant prend une paille avec son nœud; il fait un petit trou au milieu de la paille; il siffle dedans. Ce jeu enfantin est peut-être l'origine de la flûte. On prend quelquefois un roseau au lieu de paille, et on peut coller une peau d'oignon, etc. sur le côté ouvert, afin de soutenir le son, et de faire naître un léger frémissement qui imite une cadence. Quelquefois, sans faire tant de cérémonies, un enfant siffle dans une clef percée, à l'extrémité de laquelle il pose le bout de sa langue, de manière cependant à ne pas fermer entièrement le trou de la clef.

Le roseau dont nous avons parlé, étant un peu perfectionné, est ce qu'on appelle un pipeau rustique. Les bergers s'en servent; et il est devenu le symbole de la poésie pastorale; ainsi que le chalumeau qui est la même chose. Les oiseleurs ont inventé différentes sortes de pipeaux, pour attirer les oiseaux, en contrefaisant leur cri ou leur *Pipis*, comme le dit l'abbé Prévost dans son *Manuel lexique*.

SOLEIL. Pollux dit, que lorsque le
Soleil

Soleil étoit couvert d'un nuage, les enfants frappoient des mains, en s'écriant : « *Exech' ô phile Helie*, montre la tête, » ami ou cher Soleil. » *Voyez* Eustathe *et* Suidas. On sait qu'au moment des éclipses de Soleil, plusieurs peuples sauvages jettent des cris, et font un très-grand bruit, en frappant sur des chaudrons, etc. pour délivrer le Soleil qu'ils croient près d'être dévoré par un dragon; mais ici c'est superstition et ignorance en fait de physique. J'aime à croire que les enfants d'Athènes qui frappoient des mains, lorsque le Soleil étoit couvert d'un nuage, ne cherchoient en cela qu'à s'amuser et à faire du bruit. Les enfants ne sont point superstitieux d'eux-mêmes, et ils ne le deviennent que par imitation, ou par une fausse instruction qu'ils auroient pu recevoir. Encore aujourd'hui les Hottentots s'assemblent le jour de la nouvelle Lune; ils dansent, frappent des mains, et s'écrient: « Je vous salue; soyez la bien venue; accor-» dez-nous de la pâture pour notre bétail, et » du lait en abondance. » Ils font la même chose le jour de la pleine Lune.

SOLITAIRE. Ce jeu est ainsi nommé, parce qu'il se joue par une personne seule. C'est un jeu de combinaison. Son origine vient, dit-on, de nos colonies, où un François conçut l'idée de ce jeu, et en régla la marche, en voyant les Américains qui,

au retour de la chasse, plantoient leurs flèches en différents trous disposés à cet effet, et rangés par ordre dans leurs cases. Le jeu du Solitaire est disposé sur une tablette de bois, de forme octogone, et percée de trente-sept trous, dans l'ordre suivant : 3 trous, 5, 7, 7, 7, 5, 3. Ces trente-sept trous sont remplis par de petites fiches de bois ou d'ivoire, qui s'enlèvent à volonté. L'ordre de ce jeu consiste en ce qu'une fiche en prend une autre, lorsqu'elle peut sauter par-dessus, en ligne droite, pour passer à un autre trou vuide, comme un pion prend un autre pion au jeu de Dames. Au jeu du Solitaire, on commence par ôter une fiche à volonté, afin d'avoir un trou vuide, dans lequel on puisse transporter une fiche et enlever celle sur laquelle on passe. On continue de la même manière à prendre des fiches; mais il faut savoir choisir celles qu'il faut ôter pour n'en laisser qu'une seule. M. de Paulmy dit qu'il y a des règles pour ce jeu; mais qu'il ne les a trouvé nulle part. Sans doute qu'il ne connoissoit pas une petite brochure où l'on donne ces règles, et où l'on trouve, non-seulement plusieurs méthodes pour ne laisser qu'une seule fiche, mais aussi les moyens d'en laisser vingt-un, vingt, dix-neuf, etc. de manière qu'elles fassent symétrie. D'ailleurs, on trouve sur quelques tableaux, en carton, de ce jeu, plusieurs exemples pour ne laisser qu'une fiche et

pour en laisser plusieurs, d'une manière symétrique. *Voyez le nouveau jeu du Solitaire, etc. par le sieur de Bouis.* Paris, 1753, *in*-12. de 45 pages.

SORT (TIRER AU). C'est le préambule de plusieurs jeux des enfants. Avant de jouer, ils tirent au sort à qui jouera le premier, etc. ce qui se pratiquoit autrement chez les différents peuples. Chez les Grecs, avec une coquille noircie d'un côté et blanche de l'autre; on la jetoit en disant : *jour* ou *nuit*. Chez les Romains, les enfants tiroient en jouant à *Pair* ou *non*. Parmi les Arabes, on jette une coquille mouillée d'un côté et sèche de l'autre, et on crie : *hiver* ou *été; sec* ou *humide*. Nos enfants jouent ou à la *Courte-paille*, ou à *Pair* ou *non*, ou à *Croix* ou *pile*.

SOULE. La Soule est un jeu de Balle très-connu dans la basse Bretagne. Le Père Lafitau dit qu'il approche fort, 1°. du jeu décrit par le poëte Antiphane dans Athénée :
« L'un prenant la balle, la jetoit gaîment à
» un autre, esquivoit en même temps le
» coup de celui-ci, poussoit celui-là hors de
» sa place, et crioit à cet autre, de toute sa
» force, de se relever. »

2°. De l'*Ourania*, décrit par Pollux.

3°. D'un jeu de Balle des Sauvages. Après avoir marqué deux termes assez éloignés,

comme seroient cinq cents pas, les joueurs se rassemblent dans l'espace du milieu entre les deux termes. Celui qui doit commencer le jeu, tient en main une balle plus grosse, mais moins serrée que celle de nos jeux de Paume; il doit la jeter en l'air, le plus perpendiculairement qu'il lui est possible, afin de la rattraper lorsqu'elle retombera. Tous les autres forment un cercle autour de lui, tenant leurs mains élevées au-dessus de leurs têtes, pour la recevoir aussi dans sa chûte. Celui qui a pu s'en rendre le maître, tâche de gagner l'un des buts éloignés: l'attention des autres se porte au contraire à lui couper le chemin, à le tenir écarté de ces buts, en le repoussant toujours vers le milieu; enfin à le saisir, et à lui arracher la balle. Mais celui-ci, observant toutes leurs démarches, esquive tantôt d'un côté, tantôt d'un autre, tenant toujours la balle bien saisie (ferme), cherchant à se dépêtrer de ceux qui le poursuivent, poussant et culbutant tous ceux qui se rencontrent en son chemin, jusqu'à ce qu'il se voie en danger d'être pris sans ressource; alors il doit la jeter à un des plus lestes de la troupe, qui soit en état de la défendre. Mais pour alonger la partie, son adresse consiste à la rejeter à ceux qui sont derrière lui, les plus éloignés du but vers lequel il couroit; de tromper ceux-là mêmes, en faisant semblant de viser d'un côté, et la lançant de l'autre. Après quoi,

de poursuivi, il devient poursuivant à son tour, et ne perd point l'espérance de rattraper sa balle, laquelle passe ainsi de main en main; ce qui fait un divertissement fort vif, fort agréable, et qui ne manque point d'art, jusqu'à ce qu'enfin quelqu'un plus heureux puisse gagner l'un des buts. C'est en cela que consiste le gain de la partie, qu'on recommence toujours de la même manière. Le commencement de ce jeu est semblable à celui que les anciens nommoient *Ourania*.

Chez nos ancêtres, le jeu de Soule ou de Balon étoit appelé *Rabote*.

SOURIS. *Faire courir la Souris*, est un jeu de petits enfants, qui réfléchissent avec un miroir les rayons du soleil, et les font passer rapidement sur un mur et sur le visage et toute la personne d'un de leurs camarades, qui en est effrayé.

SPHÉROMACHIE. C'étoit le jeu du Ballon, que Stace décrit ainsi : « Cette balle » pleine de vent, étoit poussée avec les pieds » ou les mains. Les joueurs étoient divisés » en deux camps. L'un des deux renvoyoit » la balle au milieu. Les adversaires ac- » couroient, et s'efforçoient de la renvoyer » au-delà des limites de l'autre parti. » Souvent on se disputoit la balle à coups de pied et à coups de poing. Le Père Boulanger dit qu'il a vu jouer ce jeu à Florence.

Sénèque dit que, de son temps, les oisifs alloient voir ce jeu. Horace remarque que ceux qui ne savent ni le jeu de la Balle (*Pilæ*), ni le jeu du *Trochus*, se contentent d'être spectateurs; au lieu que tout le monde, savants et ignorants, se mêle de faire des vers. Pollux parle d'un jeu à peu près semblable. Il est certain que celui dont parle Stace, est le jeu du Balon; mais celui dont parle Horace me paroît différent, et je le crois semblable à notre Balle ordinaire.

STREPTINDA. Pollux dit que dans ce jeu, on essayoit de retourner une coquille ou une pièce de monnoie, avec une autre qu'on jetoit dessus. Cela ne devoit pas être aisé; aussi je crois qu'il ne s'agissoit que de couvrir une pièce de monnoie par une autre. Cependant le nom de ce jeu vient d'un mot grec, qui signifie *vertere*, retourner.

T.

TABEL. Jeu persan. C'est une pierre ronde, grosse comme une noix, et qu'on nomme aussi *Gulla*, ou petit globe. Chaque joueur dépose une noix, un osselet, etc. On les met ensuite à la file les unes des autres. En Mésopotamie, cette file se nomme *Anek* ou *Anak*, qui signifioit autrefois un monceau de sable. A quelque distance de cette file, on tire une ligne appelée *Chat*, c'est-à-dire, de travers. Elle sert de limite. Ce qui tombe en-deçà, est nul; mais ils crient : *Waaka, Cecidit, lapsus est*, lorsqu'on va au-delà de la ligne. Alors chacun jette ses billes à la distance de huit ou dix pieds. Lorsque quelqu'un va jouer, afin de lui porter malheur, on crie : « *Gjuz Anak*, allez au-delà du tas, ou des limites. » Celui qui joue, lance sa balle contre le tas avec le pouce ou l'index, et tout ce qu'il touche ou dérange, lui appartient, et il recommence. S'il ne touche pas le tas, il laisse sa bille où elle est tombée, et le second joue ensuite. S'il touche la bille du premier, celui-ci lui donne deux noix; et cela suffit pour que le second recommence, jusqu'à ce qu'il ait cessé de gagner. Les autres jouent à leur tour; mais si le troisième touche la bille du

second, celui-ci lui donne quatre noix. Le quatrième en reçoit huit, et la raison de cette augmentation est, que les premiers ont eu plus de facilité pour gagner. Il y a quelque obscurité dans cette description, en ce qu'on ne voit pas bien en quoi les premiers ont eu quelque avantage. Quoiqu'il en soit, si personne ne gagne rien, le premier reprend sa bille et joue, et les autres à leur tour.

TAMIS. Espèce de jeu de Balle. *Voyez* BALLE.

TAPERIAU. *Voyez* CANONNIÈRE.

TAS DE CENDRE. Des enfants forment un Tas de cendre ou de terre sèche. Sur le sommet de ce Tas, on plante un petit bâton. Chaque enfant, l'un après l'autre, fait tomber avec son doigt un peu de cendre. A force de miner, le morceau de bois ne tient presque plus à rien. S'il vient à tomber, celui qui a touché le dernier au monceau de sable, paye un gage.

TCHENGI. Le Tchengi ou Tchangi est un jeu très-usité à Constantinople. Son nom vient du premier mot de la formule dont les enfants se servent à ce jeu. *Tcheng* ou *Tchang* signifie plusieurs choses: une guitarre, une cymbale, un grelot, un globe d'airain retentissant, qu'on tient en main

pour en tirer des sons de musique. Il signifie aussi un vagabond, comme un égyptien, un charlatan, un comédien, un saltimbanque. Il paroît qu'il signifioit autrefois une chaussure impériale, ornée d'or et de pierreries; et en effet, après avoir mis dans un soulier plusieurs petits morceaux de bois ou bâtons qu'on en tiroit, on récitoit la formule suivante :

Tchengi, tchengi, tcharughi, etc.

C'est-à-dire :

Chaussure, chaussure, soulier
Dans lequel j'ai mis mon bâton,
Fourche fourchue,
Combien y a-t-il de petits bâtons?

Voici comme on y joue encore aujourd'hui. Un enfant invite ses camarades, en criant : « Voulez-vous jouer au Tchengi, ou » à la Chaussure. » Ceux qui y consentent, se divisent en deux bandes, composée chacune d'un même nombre impair, trois, cinq, sept, etc. Ensuite on tire au sort, ce qui se fait en jetant en l'air une petite pierre mouillée, avec de la salive, d'un côté, et en disant : « Humide ou sec, hiver ou été. » Ceux que le sort favorise, c'est-à-dire, ceux dont le chef avoit choisi le côté qui est tombé, montent à cheval sur le dos des autres, qu'on nomme *Atler* ou chevaux. On se range en cercle. Les cavaliers couvrent les yeux

de leurs chevaux, et leur chef fait quelque signe à son cheval. S'il devine ce signe, alors tous les chevaux deviennent cavaliers; car à ce jeu, un seul qui devine bien, délivre tous ses camarades. Si le premier cheval se trompe, le chef change de cheval, jusqu'à ce qu'il s'en trouve un qui devine.

Autrefois le capitaine, prenant en main un certain nombre de ces petits morceaux de bois dont nous avons parlé, demandoit: Combien de petits morceaux de bois? Aujourd'hui, au lieu des morceaux de bois, on lève quelques doigts de la main droite, et le cheval doit deviner. C'est donc à peu près le jeu de *la Mourre*. Au reste, on peut faire au cheval le signe que l'on veut; par exemple, étendre l'*index* en bas, et on appelle cela *Bûrghu*, vrille, *Terebra*. Si on le lève vers le ciel, le cheval doit dire: *Allâha bakar*, il regarde *Allah* ou Dieu, *ad Deum aspicit*. Si on place le doigt à la hauteur de l'œil, et parallèlement à l'horison, comme pour mirer, c'est *Tophang* ou *Tipheng*, pistolet de bois; et ce sont les mots que le cheval doit dire en devinant. Si on lui fait d'autres questions, il doit y répondre autrement, selon la question qu'on lui fait. Au lieu de dire: Combien de morceaux de bois, *Katch âgatch!* on dit: *Nedur bu?* Qu'est-ce que cela?

TELIA. Ce jeu des Grecs a quelques

rapports avec l'*Amilla*. On traçoit plusieurs cercles où l'on plaçoit des cailles qu'on excitoit à se battre. Si une caille vaincue étoit forcée de sortir du cercle, elle appartenoit au maître de la caille victorieuse. *Voyez* Pollux. On appeloit aussi ce jeu *Ortygopygia*, le combat des cailles. On ajoute qu'il ressembloit au jeu nommé *Artopolide*, ou la femme qui vend du pain, ce qu'on n'explique pas davantage. Quelques commentateurs entendent autrement le passage de Pollux, qui veut dire, selon eux, qu'on renfermoit les cailles dans une espèce de claire-voie ou enceinte de petits pieux, semblable à l'enceinte qui environnoit la femme qui vendoit du pain dans la place publique.

TÊTE-A-TÊTE BESCHEVET. Rabelais dit *Beschevel*. On appelle des lits à *Beschevet*, des lits qui ont deux chevets (bischevet) et où deux personnes peuvent être couchées de manière que l'une auroit les pieds où l'autre auroit la tête. Le jeu de *Tête-à-tête Beschevet* consiste à prendre deux épingles dans sa main fermée, et à demander à son camarade si elles sont tête contre tête, ou si elles sont à Beschevet, c'est-à-dire, si les deux épingles sont en sens contraire, la pointe de l'une auprès de la tête de l'autre.

THALATII NATAT. Ce mot signifie

Tres diducti passus, trois enjambées. C'est le Cheval fondu de la Mésopotamie. On fixe une borne. Alors le joueur le plus agile s'avance de trois grands pas, ou plus, s'il le juge à propos, et désignant l'endroit où il s'est arrêté, il dit : *Hada limzid*, à augmenter. C'est un défi qu'il fait aux autres d'aller plus loin, en faisant le même nombre de pas depuis le lieu d'où il est parti. Quelqu'un essaie. S'il réussit, le premier retourne et tâche de surpasser encore ce second joueur. Tous ceux qui n'ont pu l'emporter sur le premier, mettent leurs mains sur leurs genoux, se courbent et se tiennent de travers, chacun à la distance d'un pas. Le premier joueur, en faisant un seul pas à chaque coup, saute par dessus les autres. S'il ne peut pas sauter sur quelqu'un, il se met à sa place, et son camarade devenu le chef et le cavalier, place son cheval où il juge à propos, et saute dessus. Hyde dit qu'il y a dans ce pays-là des hommes si agiles et si robustes, qu'ils sautent trente coudées ou cinquante pieds, et même plus, en trois pas. On sent bien que les enfants ne peuvent faire de ces tours de force, et que leurs enjambées sont proportionnées à leur âge.

TIERS. *Voyez* Paquets.

TIRLITAINE. Rabelais en parle, et

son commentateur dit que ce jeu consiste à se tirailler les uns les autres.

TOTON. C'est une espèce de dé à six faces et traversé par un axe. On le fait tourner sur son pivot. Les faces inférieure et supérieure, traversées par l'axe, ne sont point marquées. Sur les quatre autres faces, il y a une lettre. P, signifie *pone*, mettez au jeu; A, *accipe*, recevez; D, *da*, donnez; T, *totum*, tout, prenez tout, et on gagne en effet tout ce qui est sur le jeu. Ce dernier mot *totum*, a fait appeler ce jeu *Toton*. Rabelais nomme ce jeu *le Jeu de Pille, Nade, Jocque, Fore*. Alors il y a sur les faces, P, qui signifie en italien *Pigliar*, prendre; N, *Nade*, en espagnol *Rien*; J, *Jocque*, en italien *Givoco*, au jeu, mettez au jeu; F, *Fore*, qui vient de *Fuora*, dehors, pour *totum*.

Il y a des Totons qui ont un plus grand nombre de faces, ce qui varie le jeu et les chances, ou hasards du gain et de la perte. On fait des Totons en bois, mais le plus souvent en ivoire blanc et de couleur. Comme les Totons qui ont douze faces, par exemple, n'ont point de pivot, on se contente de les faire rouler avec la main. Les faces sont numérotées, depuis un jusqu'à douze; on les appelle *Cochonnets*.

TOUPIE. Le jeu de la Toupie ou Sabot,

que les Grecs nommoient *Bembix*, et les Latins *Turbo*, parce qu'on fait tourner la Toupie, consistoit, comme il consiste encore, à faire tourner avec des courroies ou un fouet de lanières, un morceau de bois qui a la forme d'un cône ou pain de sucre renversé, par le bas, et à le faire changer de place. Tibulle, Perse et Virgile parlent de ce jeu, que les Grecs appeloient aussi *Strombon*, *Strobilon* et *Bembéca*. Les enfants crioient, en jouant à ce jeu : *Tu tibi sume parem*, *Ten kata sauton ela*, prenez une Toupie proportionnée à vos forces. Le philosophe Pittacus, consulté par un homme qui étoit embarrassé sur le choix d'une femme, lui conseilla d'écouter ce que disoient les enfants qui jouoient à ce jeu. Il entendit qu'ils disoient : *Tu tibi sume parem*. Ce qu'il fit, et s'en trouva bien. Rabelais dit jouer *à la Trompe*, jouer *au Moine*, et c'est le même jeu. En Anjou et en Touraine, on dit encore jouer à la Trompe, et en Dauphiné, on dit jouer au Moine.

Il y a une différence entre la Toupie et le Sabot. Richelet dit que la Toupie a un fer au bout, et qu'on la fait tourner avec une corde. On la prend dans sa main quand elle tourne si fortement qu'elle paroît immobile, ce qu'on appelle dormir, et après l'avoir laissé tourner quelque temps dans sa main, on la lance contre la Toupie de son

adversaire pour l'abattre. Il dit que le Sabot n'a point de fer au bout, et qu'on le fait tourner avec un fouet de cuir. Il se trompe; le Sabot doit avoir aussi un fer au bout, sans quoi il ne tourneroit pas bien. Le jeu de la Toupie peut être dangereux. Celui du Sabot l'est beaucoup moins. Le premier est plus en usage parmi les enfants des rues; le second l'est davantage dans les Pensions, et c'étoit le seul qui fut connu des anciens. Il faut observer cependant que les deux mots sont quelquefois synonymes, et qu'on dit quelquefois *Toupie*, lorsqu'il faudroit dire *Sabot*. La Toupie entroit dans certaines comparaisons, même dans la poésie épique, ce que nous n'oserions imiter. Virgile dit de la reine Amate, rongée de soucis et qui couroit par toute la ville: « Semblable à ce » jouet de l'enfance (Virgile le nomme sans » cette périphrase, et dit *Turbo*) qui tour- » nant rapidement autour de son centre, et » traçant dans un vaste lieu plusieurs cercles » par son mouvement, est admiré de la » jeune troupe ignorante qui l'entoure, et » qui le réveille sans cesse à coups de fouets. » Tibulle, après avoir dit qu'il jouissoit autrefois de sa tranquillité, dit: « Maintenant » je suis agité comme une Toupie fouettée » par un enfant, dans un lieu propre à cet » exercice. »

Dans le Recueil de gravures, intitulé: *Les Jeux et Plaisirs de l'enfance*, inven-

és par *Jacques Stella*, et gravés par *Claudine Bouzonnet Stella*, 1657, in-4°. oblong, on lit, sous le *Sabot*, les vers suivants :

> Ce Sabot ainsi maltraité,
> Quoiqu'il soit rudement fouetté,
> S'endort et fait la sourde oreille ;
> Et ce qui surprend ces Marmots,
> Est que le fouet qui les réveille,
> Sert pour endormir leurs Sabots.

On voit que le poëte suppose ici le Sabot endormi.

Les Allemands ont une espèce de Toupie qu'ils nomment *Haber-geiss* (chèvre à avoine), et qu'on pourroit appeler la *Toupie ronflante*. Rabelais se moque des Allemands, *peuple jadis invincible, maintenant Haber-geiss, et subjugués par un petit homme estropié*. Il entend par-là l'Empereur Charles V, qui, quoiqu'estropié par la goutte, tenoit l'Allemagne sous le joug, depuis la victoire qu'il avoit remportée à Mulberg, en 1547. L'*Haber-geiss*, en usage en Allemagne, et sur-tout à Strasbourg, est une espèce de Toupie qui est de bois de chêne. Les plus grosses ont quatre ou cinq pouces de diamètre, et les moindres trois bons pouces, avec une queue grosse et longue à proportion. La tête, qui est ronde et creuse, est par-dedans goudronnée de poix noire, qu'on y a versé par une ouverture

pratiquée à l'un des côtés, et grande et carrée comme un dé à jouer. On tortille, à l'entour de cette queue, une ficelle, comme aux Toupies françoises. On fait passer la queue dans une espèce de clef, faite comme une férule de collége, et percée en forme d'anneau dans sa partie platte; et le reste de la ficelle est passée à travers une petite ouverture faite exprès dans un des côtés de cette espèce d'anneau. Celui qui veut jouer, empoigne de la main gauche ce bout de ficelle, et de l'autre le manche de la clef; et à l'instant même, écartant avec roideur ses deux bras, la corde qui vient à se dévider fort vite, chasse hors de la clef la *Habergeiss*, et la jette sur sa queue à terre, où, pendant assez long-temps, elle fait un bruit capable d'épouvanter ceux qui n'en sauroient pas la cause.

Dans l'Orient, le jeu de la Toupie s'appelle quelquefois *Mitsar*, sur-tout en Mésopotamie. Un joueur lance, avec force, une Toupie entourée d'une ficelle, qui se déroule en la jetant; les autres lancent la leur pour toucher et abattre la première. Celui qui ne la touche point, lance la sienne le premier au coup suivant, pour que les autres l'attaquent. Cependant il parvient à s'en exempter, si, n'ayant pas touché, il peut, pendant que sa Toupie tourne, la prendre dans sa main et la jeter sur la première Toupie. Alors celui à qui appartient cette

première, joue encore le premier au coup suivant, afin qu'on attaque sa Toupie. Une Toupie peut être ainsi lancée avec tant de force sur une autre, qu'elle la brise.

Les Arabes appellent ce jeu *Feleka* ou *Duwama*, qui signifie tourner. C'est ce que dit Gjeuhari : « Le *Duwama* est un *Feleka* » (quelque chose de rond), qu'un enfant » lance avec une ficelle, pour qu'il tourne » long-temps sur la terre; ce que les enfants » appellent dormir. » Ecteri dit la même chose. Les Latins appellent ce jeu *Trochulus*; les Italiens *Trottolo*, et les Turcs *Firlak*, *hirundo*, parce que son mouvement ressemble à celui de l'hirondelle. Les Turcs disent encore *Pirlagûtch* ou *Kirlangutch*, *Pirla* ou *Firfira*. En syriaque, on dit *Ghîghlo*; en persan *Bâdfira*, *Berembûr* et *Bâd-zen*, parce qu'elle agite le vent ou l'air. Ils l'appellent aussi *Kelkis* et *Gherdnai*. Ce dernier mot signifie encore la chaise tournante, dans laquelle les petits enfants apprennent à marcher.

Il ne faut point confondre la Toupie ou le Sabot avec le *Trochus* des Grecs. *Voyez* TROCHUS. Dans l'ancien françois, la Toupie s'appelloit *Baudufle* ou *Baudufe*. En Angleterre, on la nomme *Gigg* ou *Topp*.

TOURNIQUET. Un enfant prend un jeton de bois ou d'ivoire, ou une dame

qu'il perce au milieu. Par ce trou, il fait passer un gros fil ou petite ficelle qui est doublée, en faisant comme un nœud autour de la dame; mais qui ne passe qu'entre un endroit de la circonférence et le trou. Alors prenant les extrémités de la ficelle entre ses deux mains, il la tient un peu lâche, fait tourner quelque temps la dame, tire les deux bouts, et donne à la ficelle le temps de se dérouler, mais non pas entièrement; il la lâche et la tend alternativement, de manière que se roulant et se déroulant tour-à-tour et en sens contraire, elle imprime comme un mouvement perpétuel à la dame, qui tourne avec la plus grande rapidité, tantôt d'un côté, tantôt d'un autre, en faisant entendre un sifflement assez considérable.

TRAINEAU. Dans les jeux de Stella, on trouve *le Traîneau*. Un enfant poussé par un de ses camarades, est assis sur une planche, à laquelle est attachée une corde tirée par trois enfants.

TRICTRAC. On s'imagine bien que nous n'avons pas dessein de donner ici les règles du jeu de Trictrac. Les enfants n'y jouent point, si ce n'est de très-grands Pensionnaires, Rhétoriciens ou Philosophes, ce qui même n'est pas bien commun. M. de Paulmy dit que le Trictrac est un très-beau

jeu, mêlé d'habileté, d'adresse et de hasard, où le sort des dés se trouve joint avec le *bien-jouer*. Il ajoute: « Les règles en sont » dans le livre de l'Académie des jeux. L'his- » toire en est presque aussi belle et aussi » intéressante que celle des Echecs. » *Voyez* Dames *et* Echecs.

TROCHUS. Le Trochus des Grecs étoit bien différent de la Toupie et du Sabot. C'étoit un grand cercle de bois, et le plus souvent d'airain, auquel étoient attachés plusieurs anneaux et grelots, afin que leur bruit avertît les passants de se ranger. Les Romains empruntèrent des Grecs ce jeu, ainsi que son nom. Le *Trochus* avoit une espèce d'anse que Properce appelle *clef*. Celui qui faisoit aller plus long-temps le *Trochus* qu'il conduisoit, remportoit la victoire. Sa grandeur étoit sans doute proportionnée à la force de l'enfant, et peut-être étoit-ce du *Trochus* dont il s'agissoit dans le conseil que donna Pittacus à un homme qui vouloit se marier. *Voyez* Toupie. Le Père Boulanger dit qu'il a vu jouer, en Italie, avec de semblables cercles. On jouoit à Rome au *Trochus* dans le Cirque, et il falloit être fort et en même temps très-adroit pour le lancer. Horace en parle plusieurs fois. Passerat croit que la clef du *Trochus* étoit l'endroit où il pouvoit s'ouvrir pour y faire entrer les anneaux, et le refermer ensuite.

Le *Trochus* avoit ce qu'on appeloit *Canthus*, ce qui signifie le fer arrondi qui couvre une roue, et qui est ordinairement de plusieurs pièces. Ici il devoit être de cuivre; et si une de ces pièces ou parties pouvoit s'ouvrir, il peut se faire que ce fût là la clef du *Trochus*. Platon et S. Basile font mention d'une espèce de *Trochus*, qu'on faisoit tourner autour d'un javelot piqué en terre, et qui servoit de borne fixe. Acron parle d'une autre espèce, que les enfants conduisoient avec une baguette ou bâton: c'étoit notre jeu du Cerceau. Xénophon et Artémidore parlent d'un cercle armé d'épées nues, sur lesquelles une danseuse sautoit. Le même Xénophon parle, dans le même endroit, de douze roues ou cercles qu'une danseuse lançoit en l'air, et arrêtoit dans leur chûte en continuant de danser. Le jeu de *Trochus* étoit si estimé, qu'il y avoit des maîtres qui enseignoient à y jouer, comme il y en avoit aussi pour le jeu de Balle.

TROMPETTE. Jeu de très-petits enfants qui soufflent dans de petites Trompettes de bois. Le seul plaisir qu'ils y trouvent, est de faire du bruit; c'est à qui en fera le plus, et ils en font jusqu'à rompre les oreilles.

TROPA. Pollux dit qu'à ce jeu on jetoit

des dés, des osselets, des noix ou des amandes dans un trou fait exprès. Hésychius explique ce jeu autrement, et dit que c'étoit des dés dont on retournoit la face, ce qui n'est pas fort clair.

TROU-MADAME. M. de Paulmy parle de ce jeu, qu'il croit dérivé du jeu de Mail: « Il s'établit, ajoute-t-il, sur » une table à rebords, au bout de laquelle » on place une espèce de portique, partagé » communément en treize passes ou portes. » Il dit qu'on y joue avec des gobilles, et que ce jeu cesse d'être piquant, aussitôt qu'un peu d'exercice a appris à placer, presque toujours, les petites boules dans les portiques qui produisent les plus hauts points; ce qui s'acquiert avec l'habitude.

Les treize cases sont numérotées dans l'ordre suivant: 12, 3, 7, 9, 5, 1, 13, 2, 6, 10, 8, 11. Il y a plusieurs manières de jouer: 1°. Avec les treize billes, il faut faire trente-un points. Si on crève, on recommence. Si le premier joueur fait trente-un du premier coup avec ses treize billes, les autres jouent; et s'ils amènent également trente-un, le coup est nul.

2°. On joue en cent points. Si on crève, on perd; mais le surplus des cent points compte pour la partie suivante.

3°. Si on crève, on convient quelquefois qu'on reviendra à cinquante points,

4°. Quelquefois le mouvement de la bille est suspendu par des broches de fer ou de cuivre plantés au milieu de la table, en plusieurs allées, soit en carré, soit en quinconce.

Au lieu de jouer à ce jeu sur une table et avec des billes, on pourroit y jouer en grand, avec de petites boules, dans une allée bien unie, à l'extrémité de laquelle on placeroit un portique que l'on pourroit orner.

Il y a des jeux de Trou-Madame qui sont à ressort. Par le moyen d'un bouton à détente, que l'on tire et qu'on lâche ensuite, la balle ou bille enfile une espèce de corridor arrondi à son extrémité, et sort par une porte placée au milieu de plusieurs arcades, traverse un espace divisé en trois parties. Dans la partie du milieu est un jeu de Quilles. Si la balle est lancée avec une certaine force, elle peut, non-seulement abattre quelques-unes de ces quilles, dont celle du milieu compte pour neuf, mais encore traverser le troisième espace, et entrer dans une des treize cases qui sont à l'extrémité de cet espace, du côté où on a joué. On additionne le numéro de cette case avec le nombre de quilles qu'on a abattues, mais qui ne comptent que lorsqu'on les a fait sortir de l'espace où ce jeu de Quilles se trouve. Il y a même d'autres chances qui sont expliquées sur un papier collé sur le jeu. On y joue ordinairement deux; et pour plus grande commodité, il

y a des deux côtés du jeu un de ces ressorts dont nous avons parlé, et par conséquent il y a deux corridors, tous deux placés à la gauche de celui qui joue, chacun des joueurs étant à une des extrémités de la table qui est un carré long, avec des rebords d'environ un pouce. Sous la table est une boîte à plusieurs divisions pour serrer les quilles et les billes, et dessus la table on trouve, à une des extrémités, une espèce de coupe de bois pour mettre les billes lorsqu'on veut jouer; et à l'autre extrémité, une bobèche de cuivre où l'on peut mettre une bougie.

TRYGODIPHÈSE. Pollux dit: « Si on place quelque chose dans un vase rempli de lie, un des joueurs, les mains liées derrière le dos, plonge son visage dans la lie, pour en tirer ce qui y étoit plongé; il se barbouille, et fait rire les autres. » Il paroît que c'étoit un jeu d'attrape; mais alors il semble que le joueur devoit avoir les yeux fermés; sans cela, il ne se seroit pas prêté à ce prétendu badinage. Peut-être étoit-ce moins un jeu qu'une punition donnée à celui qui avoit été vaincu à quelque autre jeu; comme on en donne parmi nous à ceux qui ont payé des gages, et qui veulent les retirer.

U.

U.

URANIE. Pollux dit qu'un des joueurs lançoit une balle vers le ciel, et que les autres se disputoient à qui la saisiroit avant qu'elle touchât la terre, en tombant. Le vaincu se nommoit l'*âne*, et il recevoit la loi et les ordres du vainqueur, qu'on nommoit *le roi*. « S'il n'y avoit que cela, dit *le P. Lafitau*, ce jeu devoit être bien froid. » Il croit aussi que Pollux se trompe lorsqu'il dit que le jeu de Balle, auquel Homère fait jouer les Phéaciens, étoit l'Uranie, puisque ce jeu des Phéaciens, comme il le remarque, n'étoit joué que par deux, Halius et Laodamas. Il croit que ce jeu étoit plutôt le *Phenninda* ou *Pheninda*, que Pollux distingue de l'*Episcyrus*.

V.

VACHE-MORTE. Rabelais fait jouer Gargantua à la Vache-morte, ou aux Vaches. Ce jeu consiste à porter son camarade sur son dos, la tête pendante comme un veau ou une vache morte. C'est ce que dit Furetière.

VIRETON. Rabelais en parle aussi. Son commentateur dit que c'est peut-être le jeu de faire virer ou tourner un jeton, ou autre chose semblable, sur une cheville qui le traverse. On y joue encore aujourd'hui. Ce jeu est différent du *Tourniquet*. On l'appelle aussi *Pirouette*.

VOLANT. C'est une espèce de demi-Balle remplie de son, et qui a une partie plate, sur laquelle on plante des plumes. On lance ce Volant avec une raquette. On y joue ordinairement deux, mais quelquefois trois ou quatre; et alors, le troisième et le quatrième prennent la place de ceux qui manquent. Le Volant doit toujours être en l'air ou sur la raquette, de manière que, lorsqu'il est prêt de tomber, le joueur à qui il a été renvoyé, doit le recevoir et le repousser avec sa raquette : on se le renvoie

ainsi l'un à l'autre. Celui qui ne le prend pas et qui le laisse tomber, ou qui l'envoie hors du jeu, ne joue plus. Comme en Anjou ces plumes sont des plumes de grièches ou pies-grièches, ou de perdrix grises, le commentateur de Rabelais croit que c'est le jeu que celui-ci appelle *la Grièche*. Dans le Maine, on dit jouer au *Cocquantin*, et Rabelais se sert aussi de ce mot, qui vient de ce qu'autrefois on faisoit le Volant avec les plumes de coq. Il emploie encore le mot de *Picandeau*, qui est le nom du Volant dans le Lyonnois, où il est fait de plumes de pies noires et blanches. Il est cependant difficile de croire qu'il ait voulu parler du même jeu, sous trois dénominations différentes. Il parle d'une infinité d'autres jeux, dont nous ne dirons rien, par la raison que les uns nous sont inconnus, et que les autres sont des jeux de Cartes, dont nous avons prévenu que nous ne parlerions pas. M. de Paulmy prétend que le jeu de Volant n'a pas plus de deux siècles d'antiquité; car on sait, dit-il, que le Volant et les Raquettes (*voyez ce mot*), n'ont été inventés qu'à la fin du quinzième siècle. Les règles de ce jeu ne sont pas faites, et les joueurs, en commençant une partie, en établissent à leur choix. Il ajoute: « Une allée de jardin, bien » unie et bien sablée; une galerie ou un » salon, débarrassé des tables et de tous les » meubles qui pourroient gêner, forment un

» théâtre propre pour cet exercice. Les
» dames veulent bien y jouer quelquefois.
» Il est d'origine Françoise, etc. »

La reine Christine aimoit à jouer au Volant. Elle pressa un jour le savant et grave Bochart, qu'elle avoit attiré à sa cour, d'y jouer avec elle. Il ôta son manteau, et se mit à jouer. Ses amis lui en firent, dit-on la guerre, et lui dirent qu'absolument il devoit refuser de le faire. Je crois que leur délicatesse étoit très-mal fondée; et certainement Socrate, Esope, etc. n'auroient pas été de leur avis.

Dans les jeux de Stella, le Volant a une forme singulière ; ce n'est qu'une espèce de bouchon qui n'a que deux plumes. On le pousse, non avec une raquette, mais avec un petit battoir. A Troyes, en Champagne, le Volant s'appelle *Pilvotiau*.

VOLEURS. Le jeu des Voleurs et de la Maréchaussée se joue à peu près comme le jeu des Officiers de justice, des Veilleurs et des Voleurs, chez les Arabes. *Voyez* Hassas wa Harami.

Y.

YAGI. Le jeu, qu'en Mésopotamie on appelle *Yàgi*, se nomme chez les Turcs *Tchâligh ojuni*. C'est un petit morceau de bois qui, étant touché avec un bâton, saute, selon eux, comme un chat. Les Arabes du désert nomment ce morceau de bois *Hâh*, et ceux des villes *Ligha*, et le bâton se nomme *Ghata*. Les Persans, parce qu'il saute comme une grenouille, l'appellent *Gûktchub* ou le bois grenouille, dont il a même la forme. Ils le nomment aussi *Dest tchalig* et *Cûrisht*. On y joue de la manière suivante :

On se partage en deux bandes qui ont chacune leur capitaine. Le chef d'une de ces bandes commence. S'il touche bien et s'il renvoie bien le *Tchâligh*, ou le chat, les adversaires reçoivent ce morceau de bois, et le renvoient avec la main dans la maison ou dans les limites de la première bande, de manière qu'il touche, s'il est possible, le bâton de celui qui a frappé. Ce bâton, pour cet effet, est posé à terre en travers. S'il le touche, on change de place, et l'autre bande possède les limites jusqu'à ce qu'on l'en ait chassée. Les vaincus cherchent à leur tour à attraper le morceau de bois. Si, tandis

qu'il vole en l'air, ils peuvent le recevoir entre leurs mains avant qu'il tombe à terre, alors ils le portent tranquillement vers la borne ou les limites, dont ils deviennent les maîtres.

Si le capitaine ne touche pas le petit morceau de bois ou chat, il est regardé comme *Mat* ou mort, et il est hors de jeu. Alors un des siens prend la place, pour rendre la vie à son capitaine. Si le second manque, un troisième le remplace. Si aucun ne réussit, celui qui frappoit, continue de frapper et de jouer. Mais si le capitaine frappe bien quatre coups de suite, alors il a droit de dire : « Hola! quelqu'un. » Et il appelle les adversaires, qu'il oblige de porter à cheval ceux de sa bande.

Si le second, qui a remplacé son capitaine mort, frappe bien quatre fois de suite, il peut obliger le capitaine de l'autre bande, à porter à cheval son propre capitaine ressuscité, de mort qu'il étoit.

Si quelqu'un avoit à frapper pour ressusciter et son capitaine et un autre, il doit bien frapper pendant cinq fois. Si c'étoit pour le capitaine et pour deux autres, il faudroit bien frapper six fois, et ainsi de suite.

On voit que ce jeu tient un peu de notre Bâtonnet; mais celui des Arabes est plus compliqué, et a plus d'intérêt.

Nous terminerons cet ouvrage par une observation que nous fournit le dernier jeu dont nous venons de parler; c'est que chez les Arabes qui sont toujours à cheval, et dont la vie est pour ainsi dire ambulante et militaire, les jeux des enfants se ressentent beaucoup de ce genre de vie. Ils ont plusieurs jeux où l'on monte à cheval les uns sur les autres, où l'on s'attaque mutuellement, où l'on imite des pélerinages, des incursions, des attaques de voyageurs, etc. Ils ont peu de jeux sédentaires, et ces jeux sont encore une image de la guerre. On pourroit même dire qu'en général les jeux des enfants, chez tous les peuples, ont du rapport aux mœurs et aux coutumes des peuples parmi lesquels ces enfants ont pris naissance, et ont été élevés. A la Chine, à Siam, etc. on voit beaucoup de jeux sédentaires; dans la Perse, des jeux de chasse; chez les Grecs, des exercices qui imitent les jeux Olympiques; les Italiens ont plusieurs jeux où l'on se cache; les Anglois, des luttes et des batailles; les François, etc. Mais je ne pousserai pas plus loin cette idée, que je me contente ici d'indiquer, et qu'il ne seroit peut-être pas difficile de développer davantage.

AVIS
AUX PARENTS ET AUX MAITRES,

Relativement aux jeux des enfants.

Les avis suivants sont tirés de l'excellent ouvrage de J. Locke, sur l'éducation des enfants.

« Pour ce qui est de l'humeur enjouée
» que la nature leur (aux enfants) a sage-
» ment départie, conformément à leur âge
» et à leur tempérament, bien loin de la
» gêner ou de la réprimer, il faudroit l'ex-
» citer en eux, afin de leur tenir par-là l'es-
» prit en mouvement, et de leur rendre le
» corps plus sain et plus vigoureux. Je crois
» même que le grand art de l'éducation con-
» siste à faire aux enfants un sujet de diver-
» tissement, et de plaisirs de tous leurs de-
» voirs.

» Un autre avantage qu'on peut retirer
» de la liberté qu'on accordera aux enfants
» dans leurs récréations, c'est qu'on décou-
» vrira par-là leur tempérament, leurs in-
» clinations, et à quoi ils sont propres, ce
» qui servira beaucoup à diriger de sages
» parents dans le choix, tant du genre de
» vie et de la profession à laquelle ils doivent
» les destiner, que des remèdes pour re-
» dresser certains penchants naturels qu'ils

» jugeront le plus capables de gâter leurs
» enfants.

» Les enfants devroient, à mon avis, avoir
» des jouets, et de différentes espèces ; mais
» il faudroit que leurs gouverneurs ou quel-
» qu'autre personne les eussent en garde,
» et que l'enfant n'eut qu'une sorte de jouet
» à la fois ; de sorte, qu'on ne lui en donnât
» un second, qu'après qu'il auroit rendu le
» premier. Par ce moyen, les enfants ap-
» prendroient de bonne heure à prendre
» garde de ne pas perdre ou gâter les choses
» qu'ils ont en leur pouvoir ; au lieu que s'ils
» ont plusieurs sortes de jouets à leur dis-
» position, ils ne songent qu'à folâtrer sans
» en prendre aucun soin ; ensorte qu'ils se
» font, dès leur enfance, une habitude d'être
» prodigues et dissipateurs.

» Sur les jouets des enfants, il me reste à
» remarquer une chose qui n'est pas, à mon
» avis, indigne du soin de leurs parents.
» Quoique je tombe d'accord que les enfants
» doivent avoir différentes espèces de jouets,
» je ne crois pourtant pas qu'il faille leur en
» acheter aucun ; cela fera qu'ils ne seront
» pas surchargés, comme il arrive souvent,
» de cette grande variété de babioles, qui ne
» sert qu'à leur inspirer un fol amour pour
» le changement et pour la superfluité, et à
» leur remplir l'esprit d'inquiétude, et de
» vains desirs d'avoir toujours quelque chose
» de plus, sans savoir quoi, et sans être

» jamais contents de ce qu'ils ont. Les jouets,
» que bien des gens ont soin de présenter
» aux enfants de qualité, pour faire leur
» cour à leurs parents, nuisent beaucoup à
» ces tendres créatures. On les rend par-là
» fiers, vains et avares, presque avant qu'ils
» sachent parler. J'ai connu un jeune en-
» fant, si embarrassé par le nombre et la
» variété de ses jouets, qu'il fatiguoit chaque
» jour sa gouvernante du soin d'en faire la
» revue. Il étoit si accoutumé à cette abon-
» dance, que ne croyant jamais avoir assez
» de jouets, il étoit toujours prêt à en de-
» mander de nouveaux : *Quoi ! voilà tout,*
» disoit-il à chaque moment ; *que me don-*
» *nera-t-on de nouveau ?* Etoit-ce là un bon
» moyen de modérer ses desirs, et de lui
» apprendre à savoir vivre content de sa
» condition ?

Mais, direz-vous, comment les enfants
» auront-ils donc des jouets, si on ne leur
» en achète aucun ? Il faut qu'ils s'en fassent
» eux-mêmes, ou du moins qu'ils mettent
» la main à l'œuvre pour cela. Jusqu'alors
» ils n'en devroient point avoir, et avant ce
» temps-là, ils n'auront pas grand besoin de
» jouets travaillés avec beaucoup d'art. De
» petits cailloux, un morceau de papier, le
» trousseau des clefs de leur mère, et telle
» autre chose avec laquelle ils ne sauroient
» se faire du mal : tout cela sert autant à
» divertir de petits enfants, que toutes les

» curieuses bagatelles qu'on leur achète bien
» cher dans des boutiques, et qu'ils gâtent
» et brisent tout aussitôt. Les enfants ne
» sont jamais tristes ou chagrins, faute d'a-
» voir ces sortes de jouets, à moins qu'on ne
» leur en ait déjà donné. Lorsqu'ils sont pe-
» tits, ils se divertissent de tout ce qui leur
» tombe sous les mains; et à mesure qu'ils
» deviennent grands, ils se feront bientôt
» des jouets eux-mêmes, si l'on ne s'est mis
» imprudemment en dépense pour leur en
» fournir. A la vérité, lorsqu'ils commencent
» à travailler à quelque jouet de leur inven-
» tion, il faudroit les diriger et les aider
» dans leur travail. Mais on ne devroit
» point songer à leur en fournir, tant qu'ils
» attendent indifféremment que, sans qu'ils
» se donnent aucune peine, d'autres tra-
» vaillent à leur en faire. D'ailleurs si, lors-
» qu'ils s'amusent eux-mêmes à faire des
» jouets, ils sont arrêtés par quelque diffi-
» culté, et que vous les aidiez à s'en tirer,
» ils vous aimeront davantage que si vous
» leur achetiez des jouets du plus haut
» prix.

» Il faut pourtant leur en donner quel-
» ques-uns, que leur adresse ne sauroit leur
» procurer, comme des Sabots, des Volants,
» des Battoirs, et autres choses semblables
» qui servent à leur exercer le corps; il est,
» dis-je, nécessaire qu'ils aient ces sortes de
» jouets, non pour varier leurs amusements,

» mais pour faire de l'exercice, encore de-
» vroit-on avoir soin de les leur donner aussi
» simples qu'il est possible... Ainsi, après
» leur avoir fait présent d'un Sabot, il fau-
» droit leur laisser le droit de se pourvoir
» eux-mêmes d'un bâton et d'une courroie
» pour le fouetter : et s'ils attendent non-
» chalamment que ces choses leur tombent
» des nues, il ne faut pas faire semblant
» de le voir : ils s'accoutumeront par-là à
» chercher ce qui leur manque, à modérer
» leurs désirs, à penser, à s'appliquer, à
» être inventifs et bons ménagers ; qualités
» qui leur seront d'un grand usage pendant
» la meilleure partie de leur vie, et qui,
» par conséquent, ne peuvent leur être en-
» seignées trop tôt, ni prendre de trop
» fortes racines dans leur ame. Tous les
» jeux, tous les divertissements des enfants
» devroient tendre à former en eux de
» bonnes et d'utiles habitudes : autrement,
» ils leur en communiqueroient de mau-
» vaises. Car, tout ce que font les enfants,
» laisse sur cet âge tendre des impressions
» qui les portent au bien ou au mal ; et rien
» de ce qui peut avoir une telle influence,
» ne devroit être négligé. »

Toutes ces réflexions sont très-judicieuses ; et il eût été à desirer qu'un célèbre philosophe de nos jours n'en eût emprunté que de semblables dans l'auteur Anglois dont nous venons de donner quelques extraits.

Mais il n'a pas toujours puisé dans des sources aussi pures; et à l'égard de ce qu'il ajoute de lui-même, on est obligé de convenir que l'amour du paradoxe l'a fait tomber dans des erreurs inexcusables.

~~~~~~~~~~~~~~

## SUPPLÉMENT

*A l'article :* PROPOS INTERROMPUS.

---

Nous avons promis de donner un échantillon du jeu des *Histoires interrompues*. Nous le tirerons de l'Histoire d'Adélinde, par l'abbé de Choisy, de l'Académie Françoise, que l'on trouve dans le second volume des *Histoires de piété et de morale*, qu'il composa pour l'éducation de la duchesse de Bourgogne. M. d'Argenson, père de M. de Paulmy, dans ses *Loisirs d'un Ministre*, recommande la lecture de cet ouvrage. « Ces » Histoires sont, dit-il, sinon toutes vraiment » belles, au moins charmantes à lire. »

On peut même soupçonner que cet abbé n'a été que le secrétaire de la société choisie, qui cherchoit à amuser ou à instruire la jeune duchesse de Bourgogne, appelée ici la princesse Adélinde, et le jeune duc de Bourgogne, qui devoit être son époux. Louis XIV est nommé le roi de Martanne. Il avoit

recommandé la princesse à la sage *Ismène*, c'est-à-dire, à madame de Maintenon. Le marquis de Dangeau, le duc de Saint-Aignan, etc. jouent aussi, sous des noms déguisés, un rôle dans ce jeu, appelé ici d'abord *le Jeu du Roman;* mais qui fut bientôt remplacé par des Histoires véritables.

Nous desirons que les extraits que nous allons en donner, fassent naître l'envie de lire tout l'ouvrage, qu'il n'est pas difficile de se procurer, et qui se trouve ordinairement dans les Pensions, où l'usage, très-sagement établi, est d'avoir une Bibliothèque, quelquefois assez nombreuse, mais toujours composée d'excellents livres d'Histoire, de Morale et de Littérature. . . . . .
. . . . . . . . . . . . . . . . . . . . . . . . . . . . . .

La princesse *Adélinde*, à peine sortie de l'enfance, étoit un prodige de raison. . . . . . Le prince (*le duc de Bourgogne*) venoit tous les soirs rendre visite à la princesse; mais quand il étoit auprès d'elle, il quittoit cet air grave et sérieux qu'il a eu presque en naissant, et se laissoit aller à toutes les gentillesses de son âge. Il ne songeoit qu'à la divertir, et lui proposoit ordinairement de jouer à de petits jeux. Un jour, que la pluie et le mauvais temps avoient empêché la promenade, il lui demanda si elle vouloit jouer *au Roman.* Elle ne savoit pas ce que c'étoit; mais comme, pour y bien jouer, il ne faut que de l'esprit et un peu d'imagi-

nation, et qu'elle avoit beaucoup de l'un et de l'autre, elle eut bientôt fait son apprentissage. Un de ses officiers prit la parole, et dit :

« J'étois rebuté du monde; et tous les
» soins que j'avois pris, depuis ma jeunesse,
» pour avancer ma fortune, avoient été inu-
» tiles; lorsque, pour me *dépiquer*, je pris
» la résolution de voir le pays. J'allai m'em-
» barquer sur un vaisseau qui faisoit voile
» pour les Antilles, où il alloit chercher du
» sucre. Notre voyage commença fort heu-
» reusement, et cinq ou six cents lieues se
» trouvèrent faites en cinq ou six jours. Il
» est vrai que les vents souffloient *un peu*
» *plus fort que jeu;* mais comme ils nous
» menoient à la route, nos pilotes les lais-
» soient faire, et nous en étions quittes pour
» nous bien tenir aux cordages, et manger
» presque en volant. Nous allions assez gaî-
» ment, quand tout d'un coup le vent chan-
» gea, et devint si furieux, qu'il ne fut plus
» possible de *porter* les voiles. On se laissa
» aller, comme on dit, à la garde de Dieu.
» Un nuage épais nous cacha le soleil en
» plein midi; les éclairs et les tonnerres
» vinrent ensuite; et nous nous vîmes, pen-
» dant trois jours et trois nuits, entre la
» vie et la mort. Enfin, le vent étant tombé,
» le jour revint, et nous nous trouvâmes à
» la vue d'une isle qui n'étoit pas marquée
» sur nos cartes. Elle étoit environnée de
» rochers effroyablement escarpés, et cou-

» ronnés par une balustrade de marbre blanc,
» couverte d'arbres verts, si grands, si hauts
» et si droits, qu'ils paroissoient plantés à
» la naissance des temps. Nous cotoyâmes
» quelques jours cette isle, qui nous parut
» enchantée, sans y voir personne, et sans
» pouvoir découvrir par où l'on y entroit.
» Nous voyions seulement, d'espace en es-
» pace, de grosses tours de marbre noir et
» des ruisseaux d'une eau fort claire, qui
» tomboit en cascade du haut du rocher.
» La balustrade de marbre blanc régnoit
» par-tout. Enfin, le quatrième jour, nous
» vîmes un petit port, qui entroit dans les
» terres. Il paroissoit fortifié par l'art aussi
» bien que par la nature. On envoya notre
» chaloupe pour reconnoître, et pour de-
» mander qu'on nous permît de prendre des
» vivres. Le lieutenant de notre vaisseau,
» qui étoit sur la chaloupe, fut reçu avec
» beaucoup de civilité par celui qui com-
» mandoit au port. On lui laissa mettre
» pied à terre, et on le régala de divers
» rafraîchissements, en l'assurant que les
» étrangers étoient toujours bien reçus dans
» cette isle, et qu'on leur fournissoit abon-
» damment toutes les choses dont ils avoient
» besoin. J'avois demandé permission d'ac-
» compagner notre lieutenant, afin de me
» remettre un peu du mal de mer, dont
» j'étois fort tourmenté. On nous dit, après
» les premiers compliments, qu'il falloit aller

» trouver la reine de l'isle, qui demeuroit
» dans sa ville capitale, à trois lieues de là,
» et qu'elle donneroit bientôt l'ordre pour
» faire entrer notre vaisseau dans le port.
» Nous nous laissâmes conduire. On nous
» fit monter sur de fort beaux chevaux, dont
» la selle et les mords étoient d'argent, les
» housses de velours incarnat, en broderie
» d'or. Le chemin étoit, à droite et à gauche,
» bordé par un double rang de maronniers
» d'Inde, et par un fossé où couloit un ruis-
» seau d'eau vive. Il y avoit, des deux côtés
» du chemin, de grandes campagnes cou-
» vertes d'arbres, où l'on voyoit en même
» temps des fleurs et des fruits ; et, sur les
» hauteurs voisines, de gros villages, dont
» les maisons étoient bâties de pierres blan-
» ches, et étoient couvertes d'ardoises.
» Quand nous approchâmes de la ville, j'a-
» voue que je tombai dans l'admiration. Une
» infinité de gros dômes, étincelants d'or et
» de pierreries, que les rayons du soleil fai-
» soient briller, surprirent mon imagination,
» qui n'avoit jamais rien conçu de semblable.
» Plus nous approchions, plus cette ville me
» sembloit magnifique ; mais, ce qui me sur-
» prit encore davantage, je vis, à un quart
» de lieue de la ville, madame N. montée
» sur une petite haquenée blanche, suivie
» de cinq soldats à pied, le mousquet sur
» l'épaule. Elle vous dira ce qu'elle y-fai-

» soit, et quelle aventure l'avoit portée dans
» un pays si éloigné. »

Alors madame N. reprit ainsi la parole:
« Hélas! quand je songe à la bisarrerie de
» mon destin, je puis à peine retenir mes
» larmes. Je me promenois un jour au bord
» de la mer, lorsque je fus enlevée par des
» corsaires du Monomotapa, qui font tous
» les jours des prises sur les côtes de la Terre
» Australe. Après plusieurs captures, ils re-
» prirent le chemin de leur pays; mais étant
» tout prêts à rentrer dans leur port, la
» tempête les poussa dans la mer Atlanti-
» que, où, après avoir erré plusieurs jours,
» ils furent attaqués et pris par un vaisseau
» Portugais, qui alloit à Goa. Ils furent tous
» mis aux fers; et moi, que les Portugais
» reconnurent pour Martanoise (*Françoise*),
» je fus mise en liberté dans le vaisseau;
» mais il y fallut demeurer, et aller aux
» Indes avec mes libérateurs. Ils continuè-
» rent leur voyage, et doublèrent le cap de
» Bonne-Espérance. Quelques jours après,
» une tempête effroyable brisa notre vais-
» seau contre les rochers de l'Isle Enchantée.
» Quelques pêcheurs me voyant sur une
» planche, me retirèrent de l'eau, et je me
» sauvai seule d'un naufrage où tout le reste
» périt. On me dit qu'il falloit aller trouver
» une reine, que la sagesse et la vertu ren-
» doit plus recommandable, que la jeunesse
» et la beauté. On me dit qu'elle n'avoit

» qu'un fils unique, encore trop jeune pour
» se marier, qu'elle l'avoit pourtant accordé
» à la fille d'un prince voisin; et qu'en atten-
» dant qu'ils fussent tous deux en âge, la
» reine ne songeoit qu'à faire bien élever
» la petite princesse. (*On veut parler ici de*
» *la duchesse de Bourgogne.*) On me
» conta cent choses surprenantes de son es-
» prit, de sa douceur et de ses manières, et
» je commençai à me consoler de mes mal-
» heurs, en me voyant dans un pays où
» la vertu étoit honorée. Le gouverneur du
» seul port qui est dans l'isle, me fit monter
» sur la haquenée de sa femme, pour aller
» trouver la reine, et me donna quelques
» soldats pour m'escorter; et ce fut juste-
» ment dans ce moment-là que je rencontrai
» monsieur N. (*le premier conteur*), à un
» quart de lieue de la ville. Je poursuivis
» mon chemin; on me mena au palais.
» D'abord la magnificence du bâtiment ar-
» rêta toute ma curiosité; mais bientôt je
» vis un objet qui me jeta dans le dernier
» étonnement. Je vis, dans la cour du Palais,
» qui est fort grande, un échafaud couvert
» de drap noir; beaucoup de soldats l'en-
» touroient; un homme, à mine patibulaire,
» étoit debout, le sabre à la main, et à ses
» pieds je vis madame NN. prête à recevoir
» le coup de la mort. La douleur me saisit
» tellement, que je ne vis plus rien; je

» tombai évanouie. Elle vous dira comment
» il est possible que nous la voyions ici.

» Il est vrai, reprit madame NN. sans
» hésiter, que jamais personne n'a été si
» près de mourir. J'avois déjà les yeux ban-
» dés, et le sabre étoit en l'air pour m'a-
» battre la tête, lorsque mille cris confus
» annoncèrent ma grace. La reine venoit de
» reconnoître mon innocence, et se repen-
» tant de la précipitation qu'elle avoit eue à
» me condamner, elle vint elle-même me
» tirer de l'échafaud, pour m'élever à la plus
» haute fortune. Elle me conduisit dans une
» chambre auprès de la sienne, et me laissa
» seule, pour me remettre de la frayeur,
» qu'une mort présente et presque inévi-
» table m'avoit causée. Je n'y eus pas été
» un quart-d'heure, que j'entendis, au tra-
» vers de la cloison, la dame d'honneur de
» la jeune princesse, qui lui parloit ainsi,
» etc. » (*On donne ici de fort sages avis
à la princesse.*)

J'écoutois attentivement un discours si
sensé, et trouvois la bonne dame d'honneur
fort avisée. J'admirois la docilité de la jeune
princesse, qui disoit toujours : « Oui. » —
« Ah! c'est tout comme ici, s'écria le jeune
» prince de Martanne (*le duc de Bour-*
» *gogne*); notre princesse vaut bien celle de
» l'Isle Enchantée. » A ces paroles, on finit
*le jeu du Roman,* qui, à la longue, auroit
peut-être ennuyé. . . . . . . . .

C'est ainsi qu'on élevoit la princesse Adélinde. On trouvoit le moyen de l'instruire en la divertissant. Son esprit solide se dégoûta bientôt *du jeu du Roman* : « Qu'on
» me raconte, dit-elle, des histoires véri-
» tables, elles me feront bien plus de plai-
» sir. » Le grand roi (Louis XIV), pour se délasser des soins de l'empire, assistoit souvent aux jeux de la princesse : « Je donne-
» rai, dit-il, un diamant à celui ou à celle
» qui contera la plus jolie histoire. Com-
» mencez Agnacin (*Saint-Aignan*), vous
» devez présider dans une assemblée comme
» celle-ci. » —— « Je vais obéir, Sire, ré-
» pondit Agnacin; mais je sais bien que je
» n'aurai pas le prix. Ces dames ont en main
» la narration. La vivacité de leur sexe,
» jointe à la connoissance du monde, leur
» donne un grand avantage. » Il parla ainsi :
« La Maison de Savoie, etc. » (*Il raconte l'histoire d'Amé VI, comte de Savoie, dit le comte Verd.*

On trouva l'histoire du comte Verd fort belle, fort bien contée, mais trop sérieuse. La princesse s'adressant à sa nourrice, lui dit : « Vous m'avez conté dans mon enfance
» tant de jolies choses; ne savez-vous plus
» rien, et ne voulez-vous pas gagner le
» prix. » La nourrice, sans se faire prier, prit la parole en ces termes : Il y avoit autrefois; il y a si long-temps, si long-temps; il faut qu'il y ait plus de deux mille ans,

un roi des Mèdes, etc. (*Elle raconte l'histoire de Cyrus.*)

La nourrice n'eut pas achevé son histoire du grand Cyrus, qu'on la pressa d'en recommencer une autre. Elle y faisoit si peu de façon, qu'elle eût parlé vingt-quatre heures de suite sur le même ton : Madame, dit-elle à la princesse, je viens de vous conter une histoire d'Asie, je m'en vais vous *en servir* une d'Europe. Elle parla ainsi : » Il y a huit ou neuf cents ans, qu'il y avoit » en France un roi nommé Charlemagne. » Oh! dame, c'étoit un homme admirable ; » aussi étoit-il sorti de braves gens, etc. »

On donna de grandes louanges à la nourrice. Son style simple et naïf plut infiniment, et toute l'assemblée crut qu'elle auroit bonne part au diamant, etc. (L'histoire suivante de Marthésie, reine des Amazones, est racontée par une Allemande, mademoiselle de Lowestein de la Maison Palatine, *ce qu'elle fit avec beaucoup de graces.*)

« Le soleil est encore bien chaud pour » s'aller promener, dit la princesse ; il nous » faudroit encore une petite histoire. C'est à » Vagnad (*Dangeau, qui avoit épousé » mademoiselle de Lowestein*) à nous la » conter ; heureux s'il s'en acquitte aussi » bien que sa chère épouse. » Vagnad avoit long-temps servi dans les armées du grand roi. Il n'étoit pas moins connu dans le pays des belles-lettres (il étoit de l'Académie fran-

çoise). Il dit: « Publius Valérius, qui, dans
» la suite, fut surnommé Publicola, etc. »

On trouva que Vagnad avoit fort bien démêlé les premiers temps de l'antiquité romaine.

La promenade, la musique, ou la collation interrompoient toujours les histoires; mais, après avoir pris d'autres plaisirs aussi innocents, on y revenoit toujours. La princesse eût bien souhaité que la sage Ismène (*madame de Maintenon*) eût bien voulu déployer le talent de la parole, qu'elle a au souverain degré; mais elle n'osoit l'en prier. Elle en parla tout bas au grand roi, qui se tournant aussitôt vers Ismène: « Madame,
» lui dit-il, la princesse voudroit bien en-
» tendre une petite histoire de votre façon; je
» m'en vais mettre mon nom au bas de sa
» requête; mais vous ne prétendrez rien au
» prix, personne n'oseroit vous le disputer. »
Ismène fit un petit souris, sans répondre autre chose, et dit, etc. (*Elle raconte l'histoire d'Elisabeth, reine de Portugal.*)

Quand Ismène ne parla plus: « J'ai pensé
» pleurer, dit la princesse, cela vaut mieux
» qu'un sermon; mais il n'est pas tard; nous
» en entendrons bien encore une autre.
» Je le veux bien, princesse, dit Ismène;
» et puisqu'à votre âge vous prenez plaisir
» à des histoires édifiantes, je ne vous en
» en laisserai pas manquer. » (*Elle raconte l'histoire de S. Paul, premier Solitaire.*)

Tout le monde remercia le grand roi d'avoir fait renoncer Ismène à un prix qu'elle eût remporté tout d'une voix..........
...................

Le lendemain, on recommença la vie ordinaire; mais comme la sage Ismène savoit que les jeunes personnes veulent du changement, elle proposa de finir les histoires, et de donner le prix: « Je le veux bien, dit » le grand roi; mais puisque la pluie em- » pêche la promenade, et que nous avons » du temps de reste, il nous faut encore ce » soir quelques petites histoires. Agnacin » nous en fournira. » C'étoit donner l'ordre; il l'exécuta dans le moment, etc. (*Histoire de l'impératrice Placide.*)

Agnacin avoit à peine fini son histoire, que la princesse, après lui avoir donné beaucoup de louanges, lui en redemanda encore une. Il reprit la parole en ces termes: « Joseph, patriarche de Diarbequer, etc. »

L'heure du souper arrivée, il fallut encore remettre au lendemain la décision du prix. La princesse, qui avoit envie de le faire tomber à sa nourrice, étoit bien aise de la faire parler la dernière : « Ce sera » vous, nourrice, lui dit-elle en l'embras- » sant, qui finirez demain les petites histoi- » res, et le cœur me dit que vous aurez le » prix; mais ne songez point à bien dire; » abandonnez-vous à votre langage ordinaire;

## JEUX DE L'ENFANCE. 313

naire; il est naturel, il plaît; on ne doit songer qu'à plaire. . . . . . . . . . . . .
. . . . . . . , . . . . . . . . . . . . .
Le soir quand le grand roi fut revenu dans son palais (de Versailles) qui, par la grandeur, la magnificence et le bon goût, passe de bien loin tous les palais de l'univers, la princesse lui dit, avec sa grace ordinaire : « Seigneur, voici l'heure arrivée de donner » le prix à la petite histoire, qui vous aura » paru la plus agréable; mais je vous de- » mande encore un moment d'audience pour » ma nourrice, elle n'en quitte pas sa part. » La nourrice s'avança aussitôt, et parla en ces termes : « Ah ! vraiment, j'ai bien de » belles choses à vous conter. C'est de la » Pucelle d'Orléans, une petite bergère, » qui sauva le royaume de France, et qui « chassa les Anglois. Elle se nommoit Jeanne » d'Arc, etc. » (*Elle raconte cette Histoire.*)

La compagnie, par respect, s'empêcha de battre des mains; mais la princesse, qui avoit son dessein : « Nourrice, lui dit-elle, » il faut conter encore une histoire. » Elle étoit intarissable sur de pareils sujets, et recommença ainsi : « Il y a bien deux cents » ans, qu'il y avoit en France un roi nommé » Louis XII. On l'appeloit communément » le *Père du peuple,* parce qu'il aimoit bien » le peuple. Il faisoit tout comme si ses su- » jets eussent été ses enfants. Il vouloit

O

» qu'ils fussent à leur aise ; et quand il
» avoit pris des villes sur l'ennemi, et qu'il
» lui falloit de l'argent pour les garder, il
» aimoit mieux les rendre, que de mettre
» des impôts. Aussi on l'aimoit tant, que
» dès qu'il avoit mal au bout du doigt,
» toutes les églises étoient pleines de gens,
» qui alloient prier Dieu pour lui ; et dès
» qu'il étoit guéri, on dansoit dans les car-
» refours. On voyoit dans les rues de grandes
» tables, où chacun buvoit à la santé de notre
» bon roi. Mais je m'en vais vous conter
» tout cela par le menu, etc. »

Quand la nourrice eut achevé : « Sei-
» gneur, dit la princesse au roi de Martanne,
» c'est présentement à Votre Majesté à don-
» ner le prix. » ---- « Non, non, dit le roi
» en riant, il nous revient encore une petite
» histoire, et c'est vous, princesse, qui nous
» l'allez conter. » Elle rougit et voulut s'ex-
cuser ; mais il fallut obéir au grand roi :
« Je m'en vais donc, dit la princesse, vous
» faire une histoire que ma nourrice m'a
» faite autrefois, et je me servirai, autant
» que je m'en pourrai souvenir, de ses
» mêmes termes ; il m'a paru que sa ma-
» nière de conter ne déplaisoit pas au grand
» roi. » (*Elle raconte l'histoire d'Achille.*)

La princesse avoit parlé avec tant de vi-
vacité et d'agrément, que tout d'une voix,
par acclamation, on lui déféra le prix. Le
grand roi lui donna le diamant, qu'elle mit

à son doigt pour la forme, et dans le moment, elle le donna à sa nourrice, à qui personne ne l'envia.

Ce que nous venons d'extraire de l'abbé de Choisy, suffira pour donner une idée du jeu des *Histoires interrompues;* pour en faire connoître la marche, et pour mettre sur la voie les jeunes gens qui, par une noble émulation, voudroient en essayer. Ils observeront néanmoins que l'*Histoire interrompue*, racontée par trois différents historiens, est fort bien commencée ; mais qu'elle auroit pu finir d'une manière plus piquante. Il est vrai qu'on en est bien dédommagé par les sages avis qu'on donne ensuite à la princesse, et par les leçons d'histoire et de politique même qu'on lui fait assez au long. Nous avons été obligés de passer tout cela, et nous remarquerons que les *Histoires détachées* qui viennent à la suite du premier jeu, et dont nous n'avons fait, pour ainsi dire, que rapporter le titre, peuvent être regardées comme un autre jeu. Il est quelquefois en usage parmi la jeunesse, et j'y ai vu jouer dans une Pension du Poitou, où les Pensionnaires avoient à leur disposition une assez nombreuse bibliothèque. Plusieurs étoient fort instruits, et sur-tout un jeune homme qui étoit de Saintes. Lorsque son tour étoit venu, ce qui arrivoit fort souvent, il improvisoit avec une facilité éton-

nante, en très-bons termes, sans répétition, sans obscurité; et dans tout ce qu'il racontoit, il savoit mettre un si grand intérêt et une si grande variété, que tout le monde l'écoutoit dans le plus grand silence et avec le plus grand plaisir. Il avoit dans ses récits, et j'ajouterai même, dans ses actions, l'aimable abandon et la naïveté charmante de la Fontaine. Ceux qui l'entendoient pour la première fois, étoient tentés de croire qu'il s'étoit préparé, et que sa mémoire seule en faisoit tous les frais. Mais, il étoit intarissable, et on ne trouvoit nulle part la source de ses récits. Comme il avoit beaucoup d'esprit naturel et l'imagination la plus féconde, il est à croire qu'il tiroit tout de son propre fonds, et que tout au plus, il avoit eu ou une mère ou une nourrice aussi spirituelle que la nourrice de la princesse Adélinde, ou plutôt Adélaïde, duchesse de Bourgogne, que la France eut le malheur de perdre si jeune, en 1712, presqu'en même temps que son mari, le digne élève de Fénélon, et dont l'auteur de *la Henriade* a dit:

Quel est ce jeune prince en qui la majesté
Sur son visage aimable éclate sans fierté?
D'un œil d'indifférence il regarde le trône.
Ciel! quelle nuit soudaine à mes yeux l'environne!
La mort autour de lui vole sans s'arrêter;
Il tombe aux pieds du trône étant près d'y monter.

A cette question d'Henri IV, Saint-Louis répond :

O mon fils ! des François vous voyez le plus juste ;
Les Cieux le formeront de votre sang auguste.
Grand Dieu ! ne faites-vous que montrer aux humains
Cette fleur passagère, ouvrage de vos mains ?
Hélas ! que n'eût point fait cette ame vertueuse !
La France sous son règne eût été trop heureuse :
Il eût entretenu l'abondance et la paix ;
Mon fils, il eût compté ses jours par ses bienfaits :
Il eût aimé son peuple, etc.

On jouoit beaucoup à ce jeu à l'hôtel de Rambouillet, lorsque madame la duchesse de Montausier n'étoit encore connue que sous le nom de Julie d'Angennes. Elle-même, ainsi que les dames et les beaux esprits qui s'assembloient chez son père, commençoient une histoire, et la continuoient jusqu'à ce que cette histoire fut extrêmement compliquée, et que les héros se trouvassent dans des situations tout-à-fait embarrassantes. Alors quelqu'un de la compagnie se chargeoit de débrouiller tout ce chaos, et de tirer tous les personnages d'embarras. On assure que M. Huet, depuis évêque d'Avranches, avoit un talent particulier pour terminer ainsi les histoires les plus

embrouillées. On ne joue pas long-temps à ce jeu, non qu'il soit ennuyeux, mais parce qu'il est très-difficile ; et après quelques histoires interrompues, on est comme forcé d'en revenir aux histoires suivies, où chacun fournit son contingent, et raconte, soit d'après son imagination, soit en s'aidant un peu de sa mémoire, une histoire entière et complette. Cette tâche est plus aisée à remplir ; mais le jeu est moins piquant.

Terminons par une réflexion. Le duc du Maine disoit, en parlant de Madame de Maintenon : « J'ai une gouvernante qui est » la raison même. » Nous venons de voir qu'elle assistoit aux jeux de la duchesse de Bourgogne. Qu'il seroit avantageux pour les jeunes gens de ne jouer qu'en présence de personnes respectables, par leur âge et par leur mérite ! On néglige trop le choix de ceux qui les surveillent pendant leurs récréations, quoiqu'il soit peut-être plus important que celui de leurs professeurs : « Que les » jeunes gens, dit Sénèque, jouent sous les » yeux des vieillards, et qu'ils demeurent » sous la conduite d'un guide sage et prudent, jusqu'à ce qu'ils aient fait assez de » progrès pour savoir se respecter eux-» mêmes. »

FIN.

# TABLE
## DES MATIÈRES.

*Nota.* G. indique un jeu en usage chez les Grecs; R, un jeu des Romains ou un mot latin; A, un jeu des Arabes ou des Turcs.

### A.

*Abacus*, R. table de jeu, damier.
*Acinctinda*, G. (*sine motu.*) 1
*Achrochirisme*, G. (*summis digitis luctari*) espèce de lutte. 2
*Agésilas*, roi de Lacédémone joue avec son fils. *Voyez la Préface.*
*Aiganea*, G. en latin *Tragulum*, lancer des traits. 2
*Aiorai* ou *Æoræ*, G. petites figures, Escarpolette. 122
*Alcibiade*, son obstination au jeu. *Voyez la Préface.*
*Alea*, R. jeux de hasard.
*Alhambra*, Cirque des Arabes et des Espagnols.
*Alteres*, masses de plomb que portoient les Athlètes.
*Alveus*, R. cornet à mettre les dés.

*Amilla*, G. voyez *Omilla*.
*Anacrousia*, G. voyez Balle.
*Ancotylé*, G. (*in genu*), Cheval fondu. 2
*Anguille*, on l'appelle aussi Poire. 3
*Aphentida*, G. (*jacio*), espèce de petit palet. 4
*Apodidrascinda*, G. (*fugio*), Cligne-Mussette. 5
*Aporraxis*, G. (*Avulsio*), jeu de Balle. 5
*Arbalêtre* ou *Arbalête*. ib.
*Arbre fourchu*. 6
*Armaoute*, G. ib.
*Artia é peritta*, G. Pair ou non. *Voyez ce mot.*
*Artiasmos*, G. c'est le même jeu.
*Artiazein*, G. jouer à ce jeu.
*As*, l'un, au jeu de Dés.
*Ascoliasmus*, G. et R. (*utris ludus*), le Clochepied, saut sur une outre. 7

Asinus ou Onos, G. et R. celui qui étoit vaincu au jeu.
Assaut du château (l'). 8
Astragali, G. les Osselets.
Astragalismus, G. le jeu de Dés ou d'Osselets. 9
Athanase (S.) étant enfant, est élu évêque par ses camarades. Voyez la Préface.
Auguste, aimoit trop le jeu de Balle (V. Balle), donnoit souvent des représentations des jeux Troyens. V. Pyrrique.

### B.

Babou, voyez Mouc.
Bagues ou Bague. 11
Baguenaudier. 12
Balançoire (la) ou le Balançoir. 13
Baléares (habitants des isles), ce que leurs enfants étoient obligés de faire pour avoir à déjeûner. 128
Balle. 14
Balle des Romains. 17
Balle des Indiens, des Abenaquis, des Floridiens. 19
Balle des Arabes. 22
Ballon. 24
Barbotte, voyez Cerf-volant.
Barres. 25
Bascule, voyez Escarpolette.
Basilicus, coup de dés heureux.
Basilinda, G. ou la Royauté. 27
Bataille. 32
Battoir. ib.
Bâtonnet. ib.
Basile (S.); sa gravité le fait exempter dans sa jeunesse, de la cérémonie de l'initiation. V. ce mot.
Beaufremont-Listenois (le marquis); histoire qui lui arrive à la cour du roi d'Espagne. Voyez Rathapygisme.
Beida, A. le jeu des Œufs à Constantinople. Voyez Œufs.
Belusteau. 33
Berlingue-Chiquette, voyez Pigeon vole.
Bembeca, Toupie des Grecs.
Berlurette, voyez Colin-Maillard.
Berner. 34
Bilboquet. 35
Billard. 36
Bisquinet, voyez Bâtonnet.
Blanque, espèce de loterie. 28
Boccié, le jeu de Mail, en Italie.
Bokeira, A. jeu qu'on pourroit appeler Hydraulique. 40
Boileau-Despréaux étoit très-habile au jeu de

Boule. *Voyez Boule* et *Malherbe*.
Bombiche. Voyez *petit Palet*.
Bouchean, le Cligne-Mussette (*voyez ce mot*) des Bourguignons. 41
Boule. Voyez *Quilles* et *Rampeau*. 41

Boules de neige. Voyez *François de Bourbon*. 43
Boules de savon. 44
Brandilloire, voyez *Escarpolette*.
Buchettes (aux), voyez *Courte-paille*.

## C.

CABALET DE S. JORDI, le Cheval fondu du Languedoc.
Cache-Cache Nicolas, voyez *Cachette*.
Cache-mains. 47
Cachette; manière singulière de payer un aubergiste. 47
Cadi, voyez *Basilinda*.
Cages (petites). 48
Calamon epibainein, G. Equitare in arundine, R. aller à cheval sur un bâton.
Calculus, petite pierre, jeton, dame.
Calzoppo, le Cloche-pied des Italiens.
Camouflet. 48
Canis, R. dame, pion; quelquefois un dé malheureux.
Candelétos (*fa las*), voyez *Arbre fourchu*.
Canonnière ou *Pétard*. 49
Canons (*les petits*). 50
Canthus, R. voyez *Trochus*.

Capifolet, voyez *Colin-Maillard*.
Capitani mal gouber, la Royauté ou Basilinda (*voyez ce mot*) des Languedociens.
Capitombolo, la Culbute en Italie.
Caput aut Navia, R. Tête ou Navire, Croix ou Pile.
Carrousel, lieu où l'on faisoit des courses à cheval ou sur des chars.
Cartes, nous ne parlons ici que de leur origine, sur laquelle on s'est trompé dans l'histoire de France et ailleurs. 50
Casa, Casula, R. petits Châteaux de cartes, etc.
Casse-pot ou *Pot-au-Noir*. 52
Cassette, voyez *Corbillon*.
Castagnettes. 52
Castellum, R. Château de noix. *Voyez Noix.*
Castri-Custri, A. Cheval fondu.

*Catitorbo*, le Colin - Maillard du Languedoc.
*Cerceau.* 54
*Cercle.* 55
*Cerf-volant.* ib.
*Chak u Namak*, Terre ou Sel; c'est le Pair ou non des Persans. *Voyez Phial.*
*Chalcismus*, G. (*Nummis æreis ludere par impar*), Pair ou non. 61
*Chariots* (*les petits*). 62
*Charrue.* ib.
*Chasses* (*les petites*). 63
*Chasses*, marques au jeu de Balle.
*Château.* 65
*Châteaux de noix*, et autres jeux de noix, décrits par Ovide. 65
*Châteaux* (*les petits*) de cartes, etc. 66
*Chelichelone*, ou la Tortue, G. 68
*Chêne fourchu.* ib.
*Cherbâzân*, A. voyez *Hippas*.
*Cheval fondu.* 69
*Cheval sur un bâton* (à) ib.
*Chevaux de bois*; pourquoi défendus par Justinien. *Voyez Contomonobole.*
*Chiquenaude* ou *Croquignole.* 71
*Chiques*, Billes.
*Chouette.* 72
*Christine* (la reine de Suède) joue au Volant avec le grave et savant Bochart. *Voyez Volant.*

*Chytrinda*, G. ou *Olla*, R. notre Pot-au-Noir. 73
*Ciarbattana*, la Sarbacane, en Italie.
*Cindalisme*, G. (*Paxillus, Clavus*), jeu des Pieux ou du Bâtonnet, etc. 73
*Clacquoir* avec des feuilles de roses. 74
*Clef.* 75
*Cligne-Mussette.* ib.
*Cloche-pied.* 76
*Cochonnet*, Toton à douze faces. *Voyez Toton.*
*Cochonnet va devant*, jeu de Palet ou de Boule. 77
*Coins* (*les quatre*), ou le Pot-de-chambre. ib.
*Colin-Maillard.* 78
*Collabismos*, G. (*impingo*), la Main-chaude. 81
*Colocolo* (*le cacique*), son expédient pour nommer un général, dans le poëme de l'Araucana. *Voyez Disque.*
*Commandement* (*au*), voyez *Basilinda*.
*Contomonobole*, G. (*Contus, Hasta longa*) Echasses, etc. 81
*Contopaictes*, voyez *Contomonobole*.
*Coquilles*, jeu des Nègres et autres Sauvages. 84
*Coquimbert*, ou *qui gagne perd*. 85
*Corbillon*, voyez *Cassette*. 85
*Corde*, on y joue de plusieurs manières. 86

*Corycus*, G. (*Sacculus*) Ballon ou sac que l'on poussoit. 88
*Cosme (à Saint).* ib.
*Cosme de Médicis*, raccommode la flûte de son fils au milieu de son conseil. *Voyez la Préface.*
*Coton en l'air (le).* 89
*Cottabus* ou *Cottabismus*, G. (*verberare : reliquias vini eleganter cum sonitu impellere.*) 89
*Cotylé* ou *Ancotylé*, G. (*cavitas, genu*), Cheval fondu. 90
*Coupe-Tête*, voyez *Hippas* et *Cheval fondu*. ib.
*Course.* 91
*Course du pot (la)*, ou *le Pot-au-Noir*. 91
*Court-bâton.* 92
*Courte-paille*, ou le jeu des Buchettes. ib.
*Couteau (aux pieds du).* 93
*Couteau piqué*, ou *Pâté* ib.
*Croix de Malte* ou *de Chevalier*, voyez *Corde*.
*Croix et Pile*; en espagnol *Castilla y Leon*. 94
*Croix de Jérusalem.* ib.
*Croquignole.* 95
*Crosse* ou *petit Mail*. ib.
*Crosse*, jeu de Balle des Sauvages. 96
*Cubeia*, G. le jeu de Dés.
*Cubesinda*, G. (*Caput inclino*) Coupe-tête, etc. 96
*Cubi* ou *Tesseræ*, R. les dés.
*Cuhâmân*, A. voyez *Bokeira*.
*Culbute* ou *Cabriole*. 96
*Curé (au)*, espèce de Basilinda ou Royauté. *Voy. Basilinda*, et pag. 97
*Cus* ou *Saph*, A. (*Ordo, Series.*) 97
*Cute-cache*, voyez *Cachemains*.
*Cutimblo*, la Culbute, en Bourgogne.
*Cyrus*, enfant, est élu roi par ses camarades. *Voyez la Préface.*

## D.

DAMES, à la Françoise et à la Polonoise. 99
*Dames rabattues.* 100
*Dards (les).* ib.
*Dégotter* quelqu'un; c'est prendre sa place. Les autres termes du jeu sont: *crever*, amener plus de points qu'il ne faut; *Choublanc*, ne rien amener; *Lunette*, vuide entre deux dames isolées.
*Dentelle.* 101
*Dés.* ib.
*Dés des Grecs et des Romains.* 102
*Dest-Bend*, A. voyez *Raks*.
*Diagrammismus*, G. espèce de jeu de Dames. 103

*Diclcystinda* (*Distraho*), lutte de plusieurs, avoit quelque rapport à notre Phalange. 109

*Dieu de la Balle*, chez les Mexicains. 20

*Dionysies*, fêtes de Bacchus où l'on jouoit à l'Ascoliasme.

*Disque*, *discus*, palet. 109

*Domino*, on ne voit pas trop quelle peut être l'étymologie de ce mot. 111

*Dûr-Dât*, jeu des Turcs. Voyez *Hâjura*.

*Du Perron* (le cardinal) saute vingt semelles à Bugnolet. Voyez *Saut*.

*Duwama*, Toupie des Arabes.

## E.

*Echasses* (les), voyez *Contomonobole*.

*Echecs* (les), inconnus, à ce qu'il paroît, aux Grecs et aux Romains, nous viennent des Indiens ou des Arabes. 113

*Eglisse*, c'est le nom de la Canonnière, en Champagne. 117

*Elcystinda* ou *Dielcystinda*, voyez ce dernier mot.

*Enigmes*. 117

*Eolocrasie*, jeu fort malpropre des Grecs. 118

*Ephedrismus* (*sessio*). 119

*Ephetinda*, G. (*rapere*); jeu de Balle. *ib.*

*Epicoinos* (*communis*) ou *Ephebicus* (*puerilis*), G. espèce de jeu de Balle. 119

*Epingles*. *ib.*

*Episcyrus*, G. jeu de Balle particulier. 120

*Epostracismus*, G. (*Testularum ludus*), le Ricochet. 121

*Equitare in arundine*, R. aller à cheval sur un bâton.

*Escarpolette*. 122

*Esope* joue aux noix avec des enfants; emblème ingénieux dont il se sert. Voyez la Préface.

*Estira floxa*, le jeu du Tisserand, en Espagne, ou la Jarretière. 123

## F.

FABLES *relatives à certains jeux.*

*La Bouteille de savon*, par le marquis de Calvière. 45

*Le Cerf-volant*, par M. N. 60

*Le Château de cartes*, par M. de Rivery. 67

*Le Colin-Maillard*, par M. le duc de Nivernois. 80

*Les Echasses*; par Richer. 113

*Le jeu d'Echecs*, par l'abbé Aubert. 116

*Les Grenouilles et les Enfants*, par La Motte. 129

*Les jeux Pléïens, ou la Joûte sur l'eau*, par M. le duc de Nivernois. 153

*Le jeu de Palet*, par Richer. 210

*Le maître Paumier et son Elève*, par M. de Launay. 215

*Le Colin-Maillard de Corinthe*, par Regnier-Desmarais. 226

*L'Enfant et la Poupée*, par Vadé. 231

*L'Enfant et sa Poupée*, par M. le duc de Nivernois. 234

*Les deux Intérêts, ou la mort de Turenne*, par le P. Barbe. 237

*L'Ecolier et son Sabot*, par M. Ganeau. 254

*Nota.* Outre ces treize Fables, on a cité plusieurs vers de M. Gravelot, et une très-belle moralité du poëte Roy, sur le jeu *du Glissoire.*

*Fa las Candelètos*, l'Arbre fourchu des Languedociens.

*Feleka*, Toupie des Arabes.

*Fenestræ*, R. peut-être *Raquettes.*

*Ferme.* 124

*Fève (le roi de la)*, imitation des Saturnales. *Voy.* *Basilinda.*

*Feux (les petits).* 125

*Flore, o santo*, le jeu de Croix ou Pile, en Italie.

*Follis*, R. Ballon.

*Fossette.* 125

*François de Bourbon*, tué à l'attaque d'un château de neige. *Voy.* *Château.*

*Franc-Carreau, ou Franc du Carreau.* Probabilité de ce jeu, suivant M. de Buffon. 127

*Frappe-main, ou Main-chaude.* *ib.*

*Fronde.* 128

*Furet de bois joli.* 130

## G.

GAGE TOUCHÉ, conclusion de plusieurs jeux. 131

*Gallet.* 132

*Gallien* fait des châteaux de pommes. Ineptie de ce fantôme d'empereur. *Voyez Petits Châteaux.*

*Galloche.* 132

*Gana pierde*, le jeu de Coquimbert, en Espagne.

*Gérid* A. ou *Meïdan*, ou le jeu des Cannes. 132
*Ghizghir*, jeu des Perses. *Voyez Hájura*.
*Gjiticum Chudáni*, A. le jeu de Barres. 134
*Girellé*, la Pirouette, en Italie.
*Glissoire* ou *Glissade*. Beaux vers du poète Roy sur ce jeu. 135
*Gohilles* (*Globuli*), petites billes ou boules. 136
*Grammont* (le duc de) se conduit en courtisan adroit, lorsqu'il trouve le cardinal de Richelieu jouant à la Semelle. *V. Sautoir.*
*Grue* (faire le pied de). *Voyez Ascoliasmus.*
*Guerre* (la petite). 137
*Guillemin*, bâille-moi ma lance. 138
*Gustave* (le grand), roi de Suède, jouoit souvent à Colin-Maillard.

## H.

HABABATO'L HABABA, A. C'est le Cheval fondu. 139
*Haber-geiss*, ou Toupie allemande.
*Hadjégi* ou *Laba bilhagjégi*, A. le pélerinage sacré. 141
*Haigjo'al*, A. le Colin-Maillard. *ib.*
*Hájura*, ou *Chizghir*, ou *Dör-Dút*, A. 142
*Hanneton-vole*, c'est le Mélolonthe des Grecs. 144
*Hardenberg*, ville de Hollande; singulière manière d'y élire un bourgmestre. *Voyez Coton en l'air.*
*Harpastum* (*Rapio*), espèce de balle empoisonnée. *Voyez Balle.*
*Hassas wa Harami*, A. (*Vigil et Fur*), les Voleurs et la Maréchaussée. 145
*Henri II*, est tué dans un tournois par Montgomeri. *Voyez Tournois.*
*Henri III*, aimoit à jouer au Bilboquet. *Voyez ce mot.*
*Henri IV*, son éducation. *Voyez Course.*
*Hippas*, G. (*Equus*), Cheval fondu, etc. 146
*Hippodrome*, Cirque de Constantinople.
*Histoires*, voyez *Métiers*, et pag. 148
*Histoires interrompues*, ou le jeu du Roman, *voyez Propos interrompus.*
*Hochets* (*Crepundia*), jouets de l'enfance. 148
*Honchets* ou *Jonchets*, (*Junculi.*) *ib.*
*Horace*, parle de plusieurs

jeux des enfants : raconte l'histoire d'un père qui juge du caractère de ses enfants, par la manière dont ils conservent leurs jouets. *Voyez la Préface.*

*Hoy-Ki*, ou *Wei-Ki*, jeu Chinois. 150
*Hiver ou Eté, Sec ou Humide*, sort des Arabes.
*Hyacinthe* (*le jeune*) est tué par Apollon au jeu du Disque.

### J.

JARRETIÈRE. 152
*Jeux;* caractère des jeux d'exercice, de société, d'attrape, de hasard, etc. *Voyez la Préface.*
*Jonchets*, voyez *Honchets*.
*Joûte.* 152
*Joûte sur l'eau.* ib.

*Juge* (au), voyez *Basilinda.*
*Imanteligme* (*Funiculi e loris bubulis*), espèce de nœud gordien. 154
*Initiation des Ecoliers d'Athènes.* Ce jeu s'appeloit : *Kata loutron to Athenesi paignion.* 154

### K.

*Kubbi* ou *Kibbi*, voyez *Balle des Arabes.*

### L.

LATRONES, *Latrunculi*, R. pions, pièces du jeu de Dames, etc.
*Levier*, (*vectis*), R. 158
*Loterie* (*petite*). ib.
*Loto*, de plusieurs espèces, jeu venu d'Italie. 159
*Louis XIV* donne de magnifiques jeux de Bagues dans le Carrousel; fait

tirer à Marly plusieurs Loteries. *Voyez Bagues* et *Loterie.*
*Loup* (*le*). 160
*Loup et les Brebis* (*le*). 161
*Luettes* (*les*), le jeu de la Fossette, en Bretagne. *Voyez Fossette.*
*Lutte* (*petite*). 162

### M.

MADAME (A LA), voyez *Maîtresse de maison.*

*Magistrat* (au), voyez *Basilinda.*

*Mail.* Histoire de *la Bernarde.* 164
*Main-chaude (la).* 167
*Maître* et *Maîtresse d'école* ou *de maison.* 168
*Malebranche (le P.)* se délasse en jouant avec des enfants. *Voyez la Préface.*
*Malesherbes (M. de)* aimoit à faire des Camouflets.
*Malherbe* et *Boileau* disoient qu'un poëte n'étoit pas plus utile à l'Etat qu'un bon joueur de Boule. *Voyez Boules* et *Quilles.*
*Mancini (Alphonse),* neveu du cardinal Mazarin, est berné par ses camarades, et meurt trois jours après. *Voyez Berner.*
*Mandarins* (le jeu de la promotion des), voyez *Shing quon tu.*
*Mangala,* A. 169
*Marelle* ou *Marelles.* ib.
*Martres,* ou petites pierres qui servent d'osselets. 172
*Mâshid,* A. voyez *Hippas.*
*Meidan,* voyez *Gérid.*
*Mélolonthe* (*Galleruca*). 172
*Ménage,* singulier commandement que l'on fait en sa présence. *Voyez Maîtresse de maison.*
*Métiers.* 173
*Micare digitis,* R. le jeu de la Mourre.
*Midas,* G. le principal acteur du jeu de Chytrinda.
*Mihzhâm,* A. 175
*Milites,* R. pions, dames. *Voyez Latrones, Latrunculi.*
*Miroir de Pythagore,* ou de *Pythagus,* G. 175
*Moine,* Toupie.
*Monobole,* voyez *Contomonobole.*
*Mores* ou *Maures (têtes de),* Tournois espagnol.
*Mouche d'airain,* ou *Chalcé Muya,* G. 176
*Mouchoir,* voyez *Anguille* et *Schœnophilinda.*
*Moue.* 177
*Moulinet (faire le)* 178
*Moulins (petits)* à vent et à eau. ib.
*Mourre.* 179
*Muratori,* histoire bien extraordinaire qu'il raconte. *Voyez Attaque du Château.*
*Muynda,* ou la *Mouche.* G. 181

## N.

NAIPES, ancien nom des Cartes. *Voyez Cartes,* et *pag.* 183
*Naumachia,* c'étoit en grand nos jeux Pléiens ou la Joûte sur l'eau.

*Nausicaa* (la reine); Homère lui fait chanter une chanson avant de jouer à la Balle.

*Nœud gordien*, voyez *Imanteligme*.

*Noix*, *Nuces*; différents jeux de Noix. 187

*Noyaux*, jeu des Sauvages du Canada. 183

## O.

OCELLATA, R. Osselets.

*Œufs*. 188

*Oie* (le fameux jeu d'); jeux imaginés à l'*instar* de ce jeu. 189

*Oie* (*combat de l'*) ou *jeu de l'Oison*. 193

*Oiseau vole*. 194

*Olla* ou *Chytrinda*, G. et R. Voyez ce dernier mot.

*Omilla* ou *Amilla*. 195

*Onchets*, voyez *Honchets*.

*Orca*, R. cornet à mettre les dés; et quelquefois vase ou trou où l'on jetoit des noix.

*Ortygocopia*, G. combat de cailles. 195

*Oscilla*, petites figures; Escarpolette.

*Osselets* ou *Astragales*. 196

*Osselets des Arabes*, des Turcs, etc. 199

*Ostracinda*, G. jeu avec des coquilles. 203

*Ostracisme*, voyez *Epostracisme* ou *Ricochet*.

## P.

PAGANICA PILA, R. Balle en usage dans les campagnes.

*Paille* (*courte*). 205

*Pailles* (*le jeu des*), jeu des Sauvages de l'Amérique. 205

*Pair ou non*; est-il égal de parier pour pair ou pour non. 207

*Palamèdes* passe pour l'inventeur de plusieurs jeux.

*Palet* (*le petit*), Bombiche, Galloche. 209

*Palla*, *Pallone*, Balle et Ballon des Italiens.

*Palottolé*, les billes, en Italie.

*Pantin*. 210

*Papegay*, ou jeu de l'Arquebuse. 211

*Papillons* (*la chasse aux*), voyez *Petites chasses*.

*Paquets* (*aux*). 211

*Par, impar*, R. Pair ou non.

*Parquet solitaire*. Une découverte du P. Sébastien a pu le faire inventer.
213

*Passogen*, le Cheval fondu, en Languedoc.
*Pâté*, voyez *Couteau piqué*.
*Patte aux jetons* (la), espèce de petit palet. 213
*Paume*; histoire arrivée à un jeune prince qui venoit de jouer à ce jeu. 213
*Pedéma*, G. ou Course à pied.
*Pelotte*, jeu de Balle des Sauvages, etc. 216
*Pèlerinage* (le jeu du), A. voyez *Hadjégi*.
*Pentalithe* (*Quinque lapidum ludus*), G. jeu des Osselets. 217
*Perichyten*, G. la Lutte. Voyez *Contomonobole*.
*Peristrophé Ostracou*, G. voyez *Ostracinda*.
*Pétard*. 218
*Pet-en-Gueule*, jeu aussi burlesque que son nom. 219
*Petit bon-homme vit encore*. ib.
*Petteia*, G. jetons, dames. 220
*Péture*, Canonnière, en Lorraine.
*Phalange*. 220
*Phanninda* ou *Phœninda*, espèce de Balle inventée par *Phœnestius*. 221
*Phial* ou *Cachette*, A. ib.
*Philibert*, prince d'Orange, perd au jeu la paye de son armée; voyez la Préface.

*Phryginda* (*impello*), G. les Castagnettes. 222
*Piastrellé*, le jeu des Marelles, en Italie.
*Picardie* (la). 222
*Pied de Bœuf*. 223
*Pied de Grue*, voyez *Ascoliasmus*.
*Pierre levée* de Poitiers (la fameuse), voyez *Initiation*.
*Pigeon vole* ou *Oiseau vole*. 223
*Pigoche* ou jeu de la Loque. 224
*Pila*, R. Balle.
*Pille*, *Nade*, *Jocque*, *Fore*, voyez *Toton*.
*Pilvotiau*, le Volant, à Troyes en Champagne.
*Pincer sans rire*, jeu d'attrape. 225
*Pingres*, voyez *Osselets*.
*Pipée* (la) ou la chasse aux petits oiseaux. 225
*Pirouette*. 226
*Pivoli*, le Bâtonnet des Italiens.
*Platagone*, G. petit pétard, clacquoir. 226
*Pleïens* (jeux) ou de la Navigation. V. *Jolle*.
*Pleistobolinda*, G. le plus haut point. 227
*Podesta*, le jeu de la Royauté, en Italie.
*Poire*. 227
*Poste*. 228
*Poirier fourchu*, V. *Arbre fourchu*.
*Pot-au-Noir*. ib.

*Pot-de-chambre*, voyez les *Quatre coins*.
*Poudrette*. 231
*Poupée (la)*. ib.
*Poussette (la)*. 235
*Primus-secundus*. ib.
*Propos interrompus* (les) et les *Histoires interrompues*. ib.

*Proverbes*. 239
*Pupæ, Juvenculæ*, Poupées des jeunes Romaines.
*Pushtek*, A. *Arbre fourchu*. 240
*Pyrgus*, R. cornet à mettre les dés.
*Pyrrique*, ou les *jeux Troyens*, G. et R. 240

## Q.

Queue-leu-leu, voyez *Loup*, et pag. 243
*Quilles*. ib.

*Quintaine (la)*, voyez *Bagues* et *Contomonobole*, et pag. 244

## R.

Racine jouoit avec ses enfants. *Voyez Préface* et *Curé*.
*Raks*, A. le *Saut*. 245
*Ramasse* ou *la Civière*. 246
*Rampeau*, espèce de jeu de Boules. ib.
*Rangette*, voyez *Noix*, et pag. 246
*Raquette*, voyez *Balle* et *Volant*, et pag. 247
*Rathapygisme*, G. 248
*Renard et les Poules (le)*. 250
*Reticulum*, Réseau, et peut-être Raquette, R.

*Rex*, R. le vainqueur au jeu.
*Richelieu* (le cardinal de) est surpris jouant à la Semelle.
*Ricochet*, voyez *Epostracismus*.
*Ridicule*, sac de nos dames, fort bien nommé, quoiqu'il soit une corruption de *Reticulum*, rézeau.
*Roue (la)*. 252
*Roulette*. 253
*Royauté*, voyez *Basilinda*.
*Rius*, capitaines au jeu, chez les Arabes; quand il n'y en a qu'un, on l'appelle *la Mère*.

## S.

Sabot, voyez *Toupie*, et pag. 254
*Savatte*. 255
*Saut*. ib.

*Saut du Buisson*, voyez *Sautoir*.
*Sautereau*, ou, en Italie, *Salta, Martino*. 255

Sautoir. 256
Sauvages d'Amérique (petits), sagesse de leur conduite dans les disputes qui s'élèvent entre leurs camarades. *Voyez Pelotte.*
Scaffaré, jouer à Pair ou non; en Italie, on dit: *Pari o Caffo.*
Scaperda, G. voyez *Elcystinda.*
Scaria, G. voyez *Scintharisme.*
Schœnophilinda, G. 258
Scintharisme, G. Chiquenaude. ib.
Scipion et *Lælius* jouoient aux Coquilles.
Seghander, A. voyez *Hâjura.*
Seringue (la petite). 259
Semelle (la). ib.
Sessa, fils de Daher, invente les Echecs pour le sultan Behram.
Sheschengi, A. c'est le *Tropa* des Grecs. 260
Shing quon tu, ou *la promotion des Mandarins,* jeu Chinois fort intéressant. 261
Siam, ou jeu de Quilles à la Siamoise. 263
Sifflet, voyez *Furet du bois joli.*
Sifflets (les petits). 264
Silhouette (Colin-Maillard à la), voyez *Colin-Maillard.*
Socrate jouoit avec de petits enfants. *Voyez la Préface.*
Soleil, G. 264
Solitaire. 265
Sort (tirer au), chez les différents peuples. 267
Soule, jeu de Balle des Bas-Bretons et des Sauvages de l'Amérique. 269
Sphéromachie, G. le jeu du Ballon. ib.
Streptinda (verto), le petit Palet. 270
Strombos, Strobilos, Toupie des Grecs.
Sultan, A. dés heureux.
Sultan ojuni, A. le jeu Royal, espèce de jeu d'Osselets.

## T.

Tabantcha ojuni, jeu des Osselets à Constantinople.
Tabel, jeu de Balle chez les Persans. 271
Tabula, table de jeu, damier, R.
Talus, i: Tali, orum, les Osselets, R.
Tambour, A. voyez *Saph.*
Tambour (petit).
Tamis, voyez *Balle.*
Taperiau, voyez *Canonnière.*
Taphasasa, le jeu de la Mourre, en Ethiopie.
Tas de cendre. 272
Tchâligh, voyez *Yagi,* A.

# DES MATIÈRES. 333

*Tchengi*, Cheval fondu, à Constantinople. 272
*Telia*, jeu des Cuilles, G. 274
*Terki*, ou chanson des enfants Turcs au commencement de certains jeux.
*Tesserae*, R. Dés.
*Tête-à-tête Beschevet*, jeu des Epingles. 275
*Thalath Natat* ( *Tres diducti passus* ), Cheval fondu des Arabes. *ib.*
*Théodoric*, roi des Goths, étoit ce qu'on appelle bon joueur. *Voyez la Préface.*
*Tiers*, voyez *Paquets*.
*Tirolance* ou *Carabasso*, anciens noms du Bilboquet.
*Tirlitaine*, espèce de *Phalange*. 276
*Toton*. 277
*Toupie* des différentes nations. *ib.*

*Tourniquet*. 282
*Tournois*, jeux magnifiques, mais dangereux: *Voyez Contomonobole.*
*Traîneau*. 283
*Trictrac*. *ib.*
*Trigonalis Pila*, R. jeu de Balle où les joueurs étoient placés en triangle.
*Trochus*, ou cercle des Grecs. 284
*Troia*, voyez *Pyrrique*.
*Trompe*, ou Toupie.
*Trompette*. 285
*Tropa*, G. la Fossette. *ib.*
*Trottolo*, la Toupie, en Italie.
*Trou-Madame*. 286
*Trygodiphèse*. 288
*Turenne* est choisi pour juge d'un jeu par des artisans. — Est pris pour George. *Voyez Boule et Rathapygisme.*
*Turricula*, R. cornet à mettre les dés.

## U.

URANIE, jeu de Balle, qui consistoit à la lancer vers le ciel. 289

## V.

VACHE-MORTE. 290
*Verticulum*, R. Pirouette qu'on fait tourner.
*Vertigo*, R. faire la pirouette.
*Vireton*. 290
*Virgile* décrit les jeux Troyens, l'Ascoliasme, la Toupie, la Course, etc.
*Volant*. 290
*Voleurs et la Maréchaussée* ( les ). 292
*Vulpes*, R. coup de dés malheureux.

## Y.

YAGI, le Bâtonnet, A. 293
*Yumurda ojuni*, A. le jeu des Œufs.

## Z.

Zurli, ou *Ciurli*, ou *Girli*, ou *Pirli*; Girouette, Pirouette, Toton, etc. en Italie.

---

Avis aux parents et aux maîtres, relativement aux jeux des enfants. 296
Supplément à l'article: *Propos interrompus.* 301

## PIÈCES LIMINAIRES.

Épitre dédicatoire. v
Préface. ix
Avis importants. xxix
Ouvrages qu'on a cités ou qu'on a consultés, xxxj

*Fin de la Table des Matières.*

Nota. On trouve les jeux suivants chez Vaugeois, Marchand, rue des Arcis, au Singe vert :

Jeux de Loto et sa règle.
Gallet.
Toupies d'Allemagne.
Moines.
Pirouettes.
Trou-Madame à ressort et sans ressort.
Trictracs.
Damiers polonois et françois.
Echecs et Echiquier.
Poules et Renards.
Jeux d'Oie.
Marelles.
Dominos.
Arcs et flèches.
Quilles ordinaires, de Siam, etc.
Jonchets.
Totons.
Solitaire et sa règle.
Raquettes et Volants.
Gobilles de pierre et d'ivoire.
Jeu du Loup.
Cochonnets.
Bilboquets de dix espèces.
Castagnettes.
Baquenaudiers.
Croix de Jérusalem.
Parquets.
Arbalêtres.
Ballons.
Balles, etc. etc.